高等学校数字媒体专业系列教材

A Brief History of Digital Media Arts (2nd Ed.)

数字媒体艺术简史

第2版

李四达 编著

清华大学出版社
北京

内 容 简 介

随着当代艺术与科技的融合日益深入，数字媒体艺术迎来了新的发展机遇。作为高等院校设计类专业课教材，本书系统阐述了近5年来媒体艺术（含数字媒体艺术与新媒体艺术）的最新成果，力图从多角度展示当代媒体艺术的轮廓，特别是媒体艺术的谱系以及数字艺术的起源、演化和发展趋势。本书共9章，主要内容包括媒体艺术概述、传统媒体时代、数字传媒时代、媒体艺术前史、算法艺术时代、数字创意时代、交互媒体艺术时代、媒体艺术的多样性和后数字时代的思考。本书文字简洁，内容丰富，图文并茂，具有可读性、通俗性、实用性和时代感，320多幅彩色插图全面展示了媒体艺术的精彩。本书各章均附有习题，与本书配套的电子课件及教学辅助文档可从清华大学出版社网站下载。

本书是数字媒体及新媒体艺术领域学术性和普及性相结合的读物，适合大专以上文化程度的读者，可作为高等院校媒体与当代艺术、新媒体艺术和数字媒体艺术等相关基础课和专业课的教材，适合艺术、设计、动画、媒体和广告等专业的本科生、研究生学习，也可作为媒体艺术爱好者的自学用书。

本书封面贴有清华大学出版社防伪标签，无标签者不得销售。

版权所有，侵权必究。举报：010-62782989，beiqinquan@tup.tsinghua.edu.cn。

图书在版编目（CIP）数据

数字媒体艺术简史/李四达编著.—2版.—北京：清华大学出版社，2023.5（2025.1重印）
高等学校数字媒体专业系列教材
ISBN 978-7-302-62616-9

Ⅰ.①数… Ⅱ.①李… Ⅲ.①数字技术－多媒体技术－应用－艺术－高等学校－教材
Ⅳ.①J06-39

中国国家版本馆CIP数据核字（2023）第022844号

责任编辑：袁勤勇
封面设计：李四达
责任校对：韩天竹
责任印制：刘海龙

出版发行：清华大学出版社
网　　址：https://www.tup.com.cn，https://www.wqxuetang.com
地　　址：北京清华大学学研大厦A座　　邮　编：100084
社 总 机：010-83470000　　邮　购：010-62786544
投稿与读者服务：010-62776969，c-service@tup.tsinghua.edu.cn
质量反馈：010-62772015，zhiliang@tup.tsinghua.edu.cn
印 装 者：三河市铭诚印务有限公司
经　　销：全国新华书店
开　　本：210mm×260mm　　印　张：20.25　　字　数：522千字
版　　次：2017年11月第1版　2023年6月第2版　　印　次：2025年1月第3次印刷
定　　价：89.00元

产品编号：098672-01

前　　言

　　贯彻党的二十大精神，筑牢政治思想之魂。编者在对第 1 版进行修订时牢牢把握这个根本原则。党的二十大报告提出，要坚持教育优先发展、科技自立自强、人才引领驱动，加快建设教育强国、科技强国、人才强国，坚持为党育人、为国育才，全面提高人才自主培养质量，着力造就拔尖创新人才，聚天下英才而用之。而"数字媒体艺术"相关课程是落实立德树人根本任务，培养德智体美劳全面发展的社会主义建设者和接班人不可或缺的环节。

　　数字媒体艺术是数字科技应用于艺术设计领域的结晶，也是当代艺术的前沿之一。艺术和科学（技术）的共同点是什么？是创造，是推动创新与思考的力量，也是人类对真理和生活意义的永无止境的探索。认知科学家玛格丽特·博登将人工智能视为一种能够帮助人们理解人类创造力的方式以及一种释放创造力的手段。由此，艺术与科学终于殊途同归，在历史的顶峰握手。本书意在厘清 20 世纪媒体艺术与当代新媒体、数字媒体艺术的脉络以及相互之间的联系；探索 20 世纪早期包豪斯教育家、达达主义者和构成主义者对艺术与技术、设计与媒介的艺术实验；追寻战后蓬勃兴起的欧普艺术、光和动力艺术、控制论艺术、录像（装置）艺术等科技艺术形式的发展，以及战后激浪派、新趋势、艺术与科技实验等先锋艺术家团体对 20 世纪晚期数字媒体艺术理论的影响。例如，基于指令和规则的编程不仅是数字艺术的历史谱系之一，而且是达达主义、激浪派、新趋势运动等艺术家的实践探索，所有这些艺术运动都包含对概念、时间、事件和观众参与的关注以及对形式语言的探索。再如，杜尚、曼·雷、约翰·凯奇、瓦萨雷利、莫霍利-纳吉、白南准等人对视错觉、网格、随机性和拼贴美学的关注，以及他们对电影、机械、光线、动力、交互、录像与装置所完成的实验，这后来发展成为数字美学及早期算法艺术的基础。

　　1945—1970 年是数字技术与艺术从萌芽到成熟的关键时期。数学家图灵、香农和维纳等奠定了数字计算、信息、反馈与人机关系的基本理论——控制论、信息论和系统论；维纳假设生命和机器共享同一指导原则——信息，而通信、控制与反馈则是计算机与大脑认知心理学的基础。也正是在这个时期，媒介理论家米歇尔·麦克卢汉敏锐地察觉到媒介与技术在推进人类文明发展中的重要作用，并提出了通过媒体考古学研究未来的"历史后视镜"的方法。时至今日，数字革命已超 40 年，新媒体也早已不新。从新媒体艺术到后数字和后网络时代的史迭，意味着新媒体理论家罗伊·阿斯科特所说的"湿媒体"时代已经开始。通过将计算科学与生命科学相融合，经由可穿戴设备、脑机接口、CRISPR 基因编辑和生物智能增强等技术，人类终将实现感知、信息加工与存储能力的拓展，并与这个世界真正联结为一体。结合了生命科学的新媒体最终会突破自身的局限，推动人类进化梦想的实现。

　　当前，世界正面临着逆全球化、霸权主义、极端气候、生存危机与西方民粹主义的影响。新一轮科技革命也带来了前所未有的激烈竞争。这一切不仅会重构全球创新版图、重塑全球

经济结构，而且将深刻改变人类社会的图景。面对今天这个百年未有之大变局，艺术教育工作者更需要担当起时代的重任。习近平总书记 2021 年 4 月在清华大学考察时指出："美术、艺术、科学、技术相辅相成，相互促进、相得益彰。要充分发挥美术在服务经济社会发展中的重要作用。"艺术与科技的联姻是人工智能时代推动艺术创新的动力，这也激励着作者笔耕不辍，在探求真理的道路上前行。《数字媒体艺术简史》（第 2 版）的重点在于从整体上完善数字媒体艺术的理论知识体系与结构，为相关学科建设和课程教学提供指南。最后，本书的完成还要感谢吉林动画学院的郑立国校长和罗江林副校长，正是由于他们的支持和鼓励，本书才得以按时完稿。

<div style="text-align:right">

李四达

2023 年 4 月 6 日

</div>

目 录

第1章 媒体艺术概述 1
1.1 智能的艺术 2
1.2 艺术与科技的对话 6
1.3 媒体艺术的特征 10
1.4 数字媒体艺术 14
1.5 范畴与类型 16
1.6 媒体艺术与计算 20
1.7 麦克卢汉理论 22
1.8 现代艺术谱系图 24
1.9 媒体艺术史 29
1.10 新媒体艺术研究 31
本章小结 33
本章习题 34

第2章 传统媒体时代 36
2.1 口语与身体语言 37
2.2 文字与插图 38
2.3 印刷与图书 41
2.4 摄影术 43
2.5 差分机 46
2.6 画家与电报 48
2.7 幻影、动画与电影 50
2.8 电话 54
2.9 广播和电视 56
本章小结 60
本章习题 61

第3章 数字传媒时代 63
3.1 未来的故事 64
3.2 图灵与计算机 67
3.3 控制论的宇宙 70
3.4 世界机器 72
3.5 计算机图形学 75
3.6 《全球概览》 77
3.7 互联网 78
3.8 移动互联网 81

3.9 万物互联时代 83
3.10 可穿戴计算 86
3.11 智能机器人 89
3.12 虚拟现实 92
3.13 增强现实 95
本章小结 97
本章习题 98

第4章 媒体艺术前史 100
4.1 早期媒体艺术 101
4.2 机器美学的探索 103
4.3 拼贴与蒙太奇 105
4.4 早期实验电影 109
4.5 波普与拼贴 112
4.6 装置与丝网印刷 114
4.7 欧普艺术 117
4.8 行为与偶发艺术 119
4.9 早期录像装置 122
4.10 光和动力艺术 125
4.11 新趋势与比特国际 128
本章小结 130
本章习题 131

第5章 算法艺术时代 133
5.1 数字艺术时间线 134
5.2 示波器与算法艺术 137
5.3 惠特尼与抽象动画 139
5.4 数字荷兰风格派 142
5.5 分形几何学与艺术 146
5.6 创造现实之路 149
5.7 计算机变形动画 153
5.8 3D动画与皮克斯 155
5.9 自动绘画机器 157
5.10 艺术与科技实验 159
5.11 大阪世界博览会 162
本章小结 164
本章习题 165

第6章 数字创意时代 ……………167
- 6.1 电影 CGI 拉开帷幕 ……… 168
- 6.2 工业光魔特效史 ………… 169
- 6.3 电子世界争霸战 ………… 172
- 6.4 经典 CG 电影里程碑 …… 178
- 6.5 皮克斯和蓝天工作室 …… 181
- 6.6 大片 CGI 鼎盛时期 ……… 184
- 6.7 桌面数字设计时代 ……… 190
- 6.8 算法编程艺术 …………… 196
- 6.9 有机生命艺术 …………… 200
- 6.10 数字创意绘画 ………… 202
- 本章小结 …………………… 205
- 本章习题 …………………… 206

第7章 交互媒体艺术时代 …… 208
- 7.1 交互时代的艺术 ………… 209
- 7.2 触控装置艺术 …………… 213
- 7.3 手机交互艺术 …………… 216
- 7.4 沉浸体验艺术 …………… 218
- 7.5 视线及声控艺术 ………… 221
- 7.6 足控装置艺术 …………… 224
- 7.7 智能感应交互艺术 ……… 225
- 7.8 网络与遥在艺术 ………… 228
- 7.9 早期虚拟现实艺术 ……… 232
- 7.10 多感官体验艺术 ……… 237
- 本章小结 …………………… 240
- 本章习题 …………………… 241

第8章 媒体艺术的多样性 …… 242
- 8.1 遗传算法 ………………… 243
- 8.2 转基因艺术 ……………… 247
- 8.3 数字雕塑 ………………… 252
- 8.4 录像装置艺术 …………… 257
- 8.5 数据库艺术 ……………… 261
- 8.6 媒体建筑与投影 ………… 264
- 8.7 全息与虚拟表演 ………… 267
- 8.8 视错与碎片 ……………… 269
- 8.9 故障艺术 ………………… 273
- 8.10 机器人艺术 …………… 277
- 8.11 蒸汽波美学 …………… 279
- 8.12 后网络艺术 …………… 283
- 本章小结 …………………… 285
- 本章习题 …………………… 286

第9章 后数字时代的思考 …… 288
- 9.1 科技与元宇宙 …………… 289
- 9.2 虚拟偶像时代 …………… 291
- 9.3 媒介即环境 ……………… 294
- 9.4 表情符号乐园 …………… 299
- 9.5 虚拟穿越现实 …………… 301
- 9.6 设计面向未来 …………… 304
- 9.7 智能艺术的明天 ………… 307
- 9.8 后视镜中的艺术史 ……… 311
- 本章小结 …………………… 315
- 本章习题 …………………… 316

参考文献 …………………… 317

- 1.1 智能的艺术
- 1.2 艺术与科技的对话
- 1.3 媒体艺术的特征
- 1.4 数字媒体艺术
- 1.5 范畴与类型
- 1.6 媒体艺术与计算
- 1.7 麦克卢汉理论
- 1.8 现代艺术谱系图
- 1.9 媒体艺术史
- 1.10 新媒体艺术研究

本章小结

本章习题

本章概述

本章通过介绍智能艺术、科技艺术以及林茨电子艺术节来探索艺术与科技的融合对推动艺术创新的积极意义,为读者勾勒出当代媒体艺术的轮廓,同时向读者介绍数字媒体艺术的特征、范畴与类型。本章的重点在于依据麦克卢汉的理论和媒体考古学,梳理20世纪现代艺术至当代新媒体艺术的发展谱系与发展趋势,同时介绍媒体艺术研究的理论、方法以及主要的研究机构。

第1章 媒体艺术概述

1.1 智能的艺术

21世纪的科技革命加速了科技与艺术的融合,机器在创意领域甚至可以媲美人类的艺术家。2018年10月,佳士得拍卖行以432 500美元的价格售出了第一幅AI生成的画作(图1-1,上)。这件名为《埃德蒙·德·贝拉米》(*Edmond de Belamy*)的艺术品是人工智能机构Obvious Art使用生成对抗网络(GAN)算法实现的。计算机通过"解读"系统提供的大约15 000张14世纪至20世纪的艺术家肖像画数据创作出这幅作品,由此证明了科技对艺术的贡献。无论是绘画、音乐、摄影、视频还是其他某种形式的艺术,只要计算机获得大量的数据集,即可通过人工智能算法(美学风格)生成融合风格的艺术作品(图1-1,下)。

图1-1 世界首幅被拍卖收藏的AI绘画(上)和基于生成对抗网络的AI绘画(下)

实际上,过去30年来,艺术家一直在尝试使用人工智能创作数字艺术,也就是让人工智能系统理解和复制人类创造的艺术品,并借助深度神经网络的风格转移技术来复制和重建艺术作品。随着生成对抗网络算法的出现,这一理想开始有了雏形。设计团队通过14世纪至今的15 000张欧洲的肖像画来训练智能算法,而这种从艺术家过去的作品中学习、借鉴并创新的方式是大多数人类艺术家都经历过的,机器学习证明这种能力并非人类所独有。艺

并非科学，但各种艺术形式背后都有相应的科学思想的支持，貌似毫无逻辑的"天才创意"同样遵循着自然的法则（图1-2，右上）。认知科学家玛格丽特·博登（图1-2，右下）将人工智能视为一种能够帮助人们理解人类创造力的方式以及一种释放创造力的手段。由此，艺术与科学在经历了百年分离之后，终于殊途同归，在历史的顶峰握手。

图1-2　中小学创客（左）、创意思维模式（右上）和认知科学家博登（右下）

艺术与科技结合的实质就是提升人的创造力。那么，什么是创造力？博登认为创造力就是"提出新颖的、令人惊讶的和有价值的想法或制作出相应的人工制品的能力"。创造力可以采取许多不同的形式。对于博登来说，创意可以是"概念、诗歌、音乐作品、科学理论、烹饪食谱、舞蹈、笑话……"，而创意作品可以包括"绘画、雕塑、蒸汽机、吸尘器、陶器……"。今天，基于深度学习与"生成对抗网络"的智能机器不仅可以战胜人类棋手，生成精美的、真假难辨的插画或油画，甚至可以写诗作曲。那么，什么是人工智能的极限？它是否能通过机器学习赶超人类智力？也许它无法与莫扎特、梵高或毕加索一较高下，但在写故事或绘画时，它能否像孩子一样有创造力？在这个机器智能时代，人们如何才能"与狼共舞"而不被时代淘汰？今天，人们处在一个科技、艺术与文化交叉发展的时代，新一轮科技革命和产业革新方兴未艾，大数据、云计算、物联网、人工智能、区块链、边缘计算等新一代智能技术已经引发国际产业分工的巨大变革。如果20世纪以电子世纪著称，那么21世纪则应被视为"人工智能世纪""生物技术世纪""纳米世纪"。人工智能艺术、生物艺术、虚拟现实艺术、纳米艺术、3D打印艺术、智能穿戴艺术、交互媒体艺术等新形式科技艺术都在加速涌现，一个以智能机器为主导的艺术创意时代即将来临。

几十年来，随着数字科技的进步，艺术与科学领域里发生的深度变革促使它们在多个层次上发生了交叉和融通。在传统学科边界不断被打破、跨学科研究领域不断生成的研究趋势下，对艺术与科技的关系进行深入探讨就有了理论和实践的必要性。在21世纪，一些最具

活力的艺术作品并不是在工作室完成的，而是在实验室或者公共空间创作的。在那里，艺术家与工程师一起探索与尖端科技相关的文化、哲学和社会问题，同时借助公众参与来实现"独乐乐不如众乐乐"的理想。2006 年，年轻的英国装置艺术家乌斯曼·哈格在新加坡媒体艺术双年展上展出了一个"集体创作"的艺术作品：由现场的观众和志愿者将一堆带有 LED 灯和控制芯片的氦气球组装在一起，这些气球相互连接并飘向夜空（图 1-3）。每个参与者还可以远程控制气球的颜色，最终，这个作品变成了一场公众参与的"集体表演"：五颜六色的发光气球在夜空中璀璨夺目，蔚为壮观。这个作品生动说明了科技艺术如何将表演装置变成为一场公众的集体狂欢。

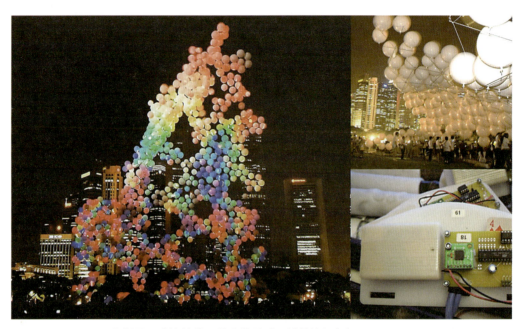

图 1-3　乌斯曼·哈格的装置艺术作品《开放的旋涡》（*Open Burble*，2006）

哈格指出："在 20 世纪 80 年代和 90 年代，前卫的建筑学设计是在纸上、模型上或者画廊中、书本中进行的。而现在，它却变成了互动装置、增强现实或者网络表演。从某种意义上讲，目前大多数先锋建筑作品都不是由建筑师创作的。工程师们正在开发智能响应系统，允许人们与空间交互，例如通过投影墙、远程设备和'智能'传感器重构建筑。艺术家则开创了新的界面模型并质疑观众与表演者、设计师和用户之间的区别。更重要的是，他们在不断变化的新媒体艺术领域内工作，有最多的机会挑战空间设计的界限以及建筑设计。他们探索了不断变化的人与环境的关系的本质。对于这些艺术家来说，打破'建筑'与'艺术'的界限是更为有用的想法，因为它允许利用这两者的优点。"在一个名为《呼唤》（*Evoke*）的建筑交互作品中，哈格使用高达 80 000 流明的大型投影装置来照亮整个德国约克教堂的外立面。市民通过声音将色彩斑斓的图案从地面"呼唤"出来，并让它们顺着墙壁直冲云霄（图 1-4）。很多人在教堂前集体呼喊，共同创造了墙体表面让人眼花缭乱的动画"生长"效果，也为这座百年历史建筑增添了活力。

此外，哈格在交互装置作品《气味空间》（*Scents of Space*，2002）中，将气味、建筑与空间体验相结合，使得观众借助嗅觉产生了新的体验（图 1-5）。这个装置由不同香味盒拼接

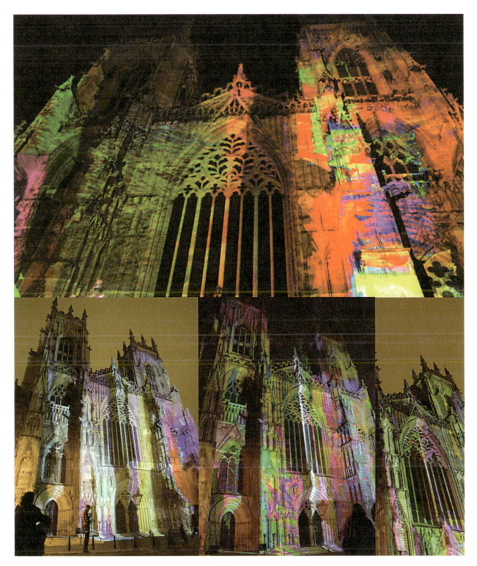

图 1-4　哈格的声控装置作品《呼唤》(2007)

的"墙面"组成。香味盒的气流由风扇产生,然后通过扩散屏控制空气流动来产生平稳的气流。计算机控制的香味分配器和精确的气流控制使得香味不会分散在整个空间。当观众进入这个空间并靠近"墙"时,在水平或垂直方向都可以闻到新的气味,而且由于观众的动作扰动了气流还会产生新的混合气味。这些味道唤起了观众的记忆和体验,由此创造出了全新的体验、控制和与空间交互的方式。这种"软空间"鼓励人们在自己的环境中成为表演者,建筑空间则提供了一个支持动画与交互的环境。他认为"新的建筑语言必须吸引五种感官中的每一种,因为每种文化都以不同的方式理解空间,并使用不同的感官组合。"由此可见,建筑与媒体、硬件与软件、工程与艺术的边界已成为创意的发源地。

　　1996年,著名法国艺术评论家、策展人尼古拉斯·布里亚乌德首次用"关系美学"(relational aesthetic)一词来描述这些艺术家的实践。他将关系美学方法定义为"以人类关系及其社会背景为理论和实践的出发点,而不是基于一个独立的私人空间的艺术实践。"显然,这套艺

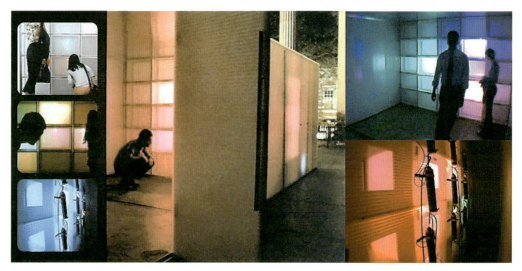

图1-5 交互装置《气味空间》(2002)

术实践也是互联网时代大多数新媒体艺术的关键。哈格正是代表了21世纪新一代艺术家们的与众不同。这些新一代艺术家思维开阔,有着深厚的技术背景,并积极开拓新的创造性领域,例如交互式的建筑系统。他们的工作过程是迭代的,将研究、设计与实践相结合,并跨越技术与艺术的界限。他们的工作涉及诸多学科领域,例如微生物学、物理科学、信息技术、人类生物学和生命系统、动力学和机器人学以及人工智能的各个方面。他们的作品从人体艺术到植物和昆虫的生物工程,从计算机控制的视频表演到大型视觉和声音装置,跨越了新媒体、电子工程、生物工程、机器人、交互游戏以及各种声光电的体验装置,由此产生了当代艺术的新视角。

1.2 艺术与科技的对话

"艺术"本身是一个动态的概念,与每个时代的技术都有不解之缘。例如,早在欧洲文艺复兴时期,画家们通常用一种"绘画暗箱"的绘图装置准确再现景物的比例和透视。早期的画家利用这种装置研究透视原理与比例关系,然后将之完善,后来人们称之为"透视学"。历史上重要的画家如达·芬奇、丢勒、伦勃朗等大师都曾经将"暗箱"作为绘画工具和造型手段,欧洲文艺复兴时期的大师达·芬奇更是在其作品中完美地融合了艺术与科学。当时,艺术家的培训课程包括工程学和解剖学已是一种普遍的现象。达·芬奇和其他同时代的艺术家都有一种"深度观察"的科学视角,这意味着他们具备科学家的素质与工作方法,即研究世界的基本运行原理,并将其视为艺术创作的前提。例如,研究流体动力学有助于画流水;学习飞行力学有助于画鸟;解剖学的研究可让绘画和雕塑作品更为专业。

文艺复兴时期的画家彼得·弗朗切斯科·阿尔贝蒂(1584—1638)在其1615年创作的版画作品《画家学院》(图1-6)中,生动展现了当时典型的跨学科艺术教育。学院除了教授绘画技法外,还教授解剖学、工程学和数学。画中左侧的绘画小组正在研究和分析拱门的几何图形及透视,而右边的小组正在解剖一具尸体。佛罗伦萨的美第奇家族是15世纪欧洲拥有强大势力的名门望族。洛伦佐·德·美第奇(1449—1492),曾经为画家们开设艺术学院,

为他们提供几何、语法、哲学和历史方面的基本训练。在文艺复兴时期，仅在意大利就出现了 1 000 多所这样的学院，培养出了无数具有科学素养的艺术家。

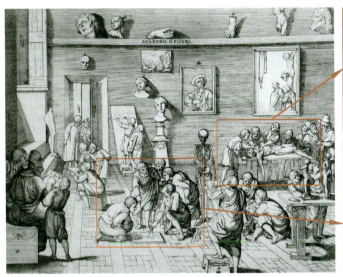

图 1-6　阿尔贝蒂版画作品《画家学院》（左）和局部放大（右）

早期的艺术被认为是一种历史悠久的视觉媒介（如绘画、版画和雕塑），是出于审美目的而追求的对诸如美的创造、现实的再现或符号的视觉探索。20 世纪以来，随着艺术家开始使用非传统艺术媒介（如装置、表演、行为、灯光和机械工程），艺术的范畴进一步扩大。特别是声音、戏剧、摄像、电影和电视等动态艺术类型的介入，过程与交互成为艺术创作必须思考的对象，观众和艺术品之间的传统障碍受到挑战。这一切为当代科技艺术的出现埋下了伏笔。当代从事生命系统创作的生物和生态艺术家，可以被看作是 20 世纪 60—80 年代的大地艺术家或地景艺术家的延续。同样，专注于信息、算法、数据库的艺术可以被视为 20 世纪 60 年代和 70 年代概念艺术的重现，其重点在于表达思想而非表现物质。新媒体艺术作品本身是对当代科技创新性的应用，涉及的学科包括数学、物理、化学、生物、信息技术、计算机和人工智能等。

近 40 年来，无论是激光、卫星通信、转基因技术还是量子计算，许多前沿科技日益复杂化、专业化，不仅远离了大众视野，而且还在社会层面加深了人们的误解。人们迫切希望了解前沿科技对生活的意义，因此，世界各地的新媒体艺术节、电子艺术节、科技艺术节应运而生。从全球范围来看，将科技艺术做得最为极致的是奥地利林茨电子艺术节。该艺术节是历史最为悠久的科技艺术与新媒体艺术的盛事，其核心在于关注科技对未来社会的影响，特别是艺术、技术和社会之间的关系。该艺术节目前设有电子艺术节、电子艺术大奖、电子艺术中心、未来实验室 4 部分。艺术节每年 9 月初举行，设有不同的主题展，规模宏大，吸引数千位全球艺术家、科学家和学者前来交流，活动包括五六百场讲座、工作坊、艺术展览以及音乐会等。2019 年 9 月，恰逢林茨电子艺术节成立 40 周年，艺术节便以"数字革命的中年危机"为主题拉开帷幕，并在 11 月联合中央美术学院、设计互联等单位在深圳海上世界文化艺术中心做了 40 周年回顾展"科技艺术 40 年——从林茨到深圳"（图 1-7）。这次回顾展已成为近年来中国组织的最大规模的科技艺术盛会。

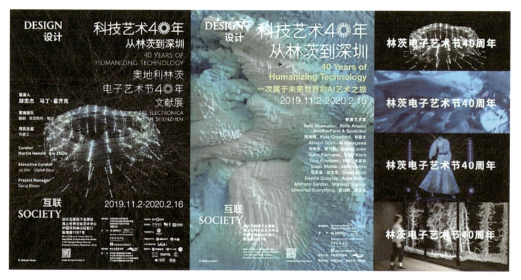

图1-7 "科技艺术40年——从林茨到深圳"官方海报和网络广告

此次艺术展可以帮助人们了解当代科技艺术关注的主题及相关的技术方案。该展览的不少作品都涉及技术伦理与人工智能等话题,其中,艺术家艾萨克·蒙特和托比·基尔斯的生物艺术作品《欺骗的艺术》(*The Art of Deception*,图1-8,左上)由一组经过转换处理的心脏组成。艺术家由此探索人类器官与审美的矛盾,并思考科技改造人体面临的文化矛盾冲突。日本当代艺术家长谷川爱擅长借助艺术和设计来挑战传统的观念,她的作品《人类×鲨鱼》(*Human × Shark*,图1-8,右上)探索了人与自然的关系。她希望变身成为雌性鲨鱼,所面临的挑战是设计一种能够吸引雄鲨鱼的香水,而解决方案本身就是对人们感知世界的方式提出质疑。转基因作品《改造的天堂:衣裙》(*Modified Paradise - Dress*,图1-8,左下)是一组用"荧光蚕丝"制成的系列雕塑作品,其原料来自添加了发光水母和珊瑚基因的改造蚕。这条裙子被置于无形人体框架上,旨在让观者思索艺术、科学与技术三者之间的关系。该作品由日本知名艺术家大崎洋美领衔的创作团队AnotherFarm设计。科学家凯特·克劳福德和媒体专家弗拉丹·约尔的可视化作品《人工智能系统剖析》(*Anatomy of an AI System*,图1-32,右下)探讨了制造亚马逊智能语音音箱所需要的劳动力、数据和地球资源的话题。该作品以数据图表的形式展示了大规模智能产品的生产、使用和废弃的过程,提醒人们关注资源消耗以及电子污染等问题。

科学、技术和艺术的交叉可以涵盖非常广泛的学科,例如人机交互、机器学习、生物技术、量子计算、环境工程、材料研究、智能城市、公民参与和赋权、机器人技术、量子技术等。2019年"从林茨到深圳"科技艺术展就包含了人工智能、机器学习、数据可视化、3D打印、基因改造、动态捕捉、高清立体扫描、开源软件、AI编曲等前沿科技的作品,为观众呈现出了以往艺术展览中不常见的"遗迹""城市""太空""磁场""基因""气味""器官""自然""风""时间""社会机制""信息系统"等主题的艺术作品。科技艺术运用技术手段表现当代人们最为关注的主题,例如环境保护、人与自然、智能机器、转基因以及机器学习等内容(图1-9),为大众勾勒出一个个期许未来的可视化科技畅想,亦迸发一次次心灵与科技之间的碰撞。

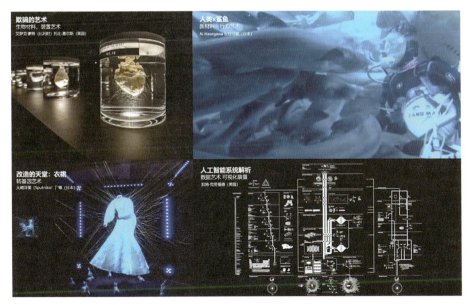

图 1-8 《欺骗的艺术》《人类 × 鲨鱼》《改造的天堂：衣裙》《人工智能系统剖析》

图 1-9 2018 年林茨电子艺术节现场展品及活动

与 40 周年回顾展同步，电子艺术节组委会还同时举办了林茨电子艺术节 40 年文献展，这是国内首次系统介绍科技艺术发展简史的大型文献展。文献展回溯了林茨电子艺术节的历届主题，从 20 世纪 80—90 年代的数字革命、互联网发展到现今的生物技术、人工智能，系统展示了科技艺术在公众互动、科普以及数字娱乐领域的贡献（图 1-10）。此届文献展也是对中国科技艺术发展脉络的系统梳理，展现了当代科技艺术在高等院校、艺术机构和公共传媒多领域交流的新格局，特别是该展览围绕深圳科技史与全球互联网历史的线索展开，聚焦深圳作为中国科技重镇与国际设计之都对全球科技创新的影响力。

图 1-10　林茨电子艺术节推动了科技艺术文化的普及（交互艺术）

1.3　媒体艺术的特征

媒体艺术，除了特指 20 世纪前卫艺术家的技术实验形式外，更多的是指当代基于数字的新媒体艺术。新媒体艺术是当代媒体艺术的核心，是数字科技的全部艺术形式，也是目前当代艺术的主要创新形式。新媒体艺术强调交互性、过程性、多模态和实时性等，其核心在于数字媒体对文化、政治和社会的影响。因此，数字技术在新媒体艺术中的作用不仅是一种"载体"，而且是一种从根本上塑造艺术品意义的手段。新媒体艺术的边界随着科技前沿的推进不断延伸和扩张，例如，关于生命科学的艺术探索（生物艺术、生态艺术、转基因艺术等艺术实验）也是新媒体艺术家的舞台。为了说明新媒体艺术、数字媒体艺术与科技艺术之间的复杂关系，笔者用 3 个相互叠加的圆环对该艺术体系进行说明（图 1-11）。其中，科技艺术既包括新媒体艺术、数字媒体艺术，也包括生物学、物理学和工程学领域与艺术创作相关的内容，如基因工程、现代生物技术、生物医学工程、生态学、人类生物学、大脑科学、生物芯片等。图中虚线的圆圈代表新媒体艺术或跨媒体艺术。该领域除了涵盖数字媒体艺术（暗黄色背景）的大部分区域，还包括电子工程、机械工程、太阳能和激光、全息技术以及新材料（如纳米雕塑、无人机）等科学前沿领域。但这个分类并非严格的边界，艺术家的"跨界"正是当代媒体艺术的明显特征。

结合林茨电子艺术节的发展，可以为当代媒体艺术归纳出以下几个特征：

（1）关注教育、娱乐与科学普及，通过各种"接地气"的活动让科技艺术发挥跨学科教育与"创客实践"的引领作用。电子艺术节注重将展览的方向引向城市和人们生活的社区，为公众创造一个体验最新科技与艺术的实验场所、一个公共教育空间。林茨电子艺术节面向青少年开设的"U19"奖项、集合全球媒体艺术高校的"校园展"项目以及未来实验室创新研究为科技艺术教育提供了巨大推动力，也为媒体艺术领域提供了源源不断的发展潜力。这些措施扩大了艺术节的影响力，逐渐形成电子艺术节的跨学科的教育模式。电子艺术中心运用了 STEAM 教育理念，即科学（science）、技术（technology）、工程（engineering）、艺术（art）和数学（math）相结合的教育模式，为林茨市幼儿园、中小学、大学和技术学校提供跨学科的教育服务。同时还为不同年龄阶段设置年度目标，包括 4000 名幼儿园儿童、10000 名小学

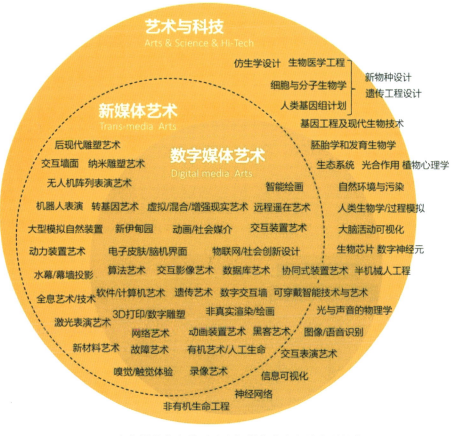

图1-11 当代媒体艺术模型（含新媒体艺术和数字媒体艺术）

生、20 000名中学生和4 000名大学生等。艺术节独特的儿童和青少年体验活动包括机器人编程、数字绘画、乐高智力游戏、3D打印、声音设计和独立电影制作等（图1-12）。

图1-12 林茨电子艺术节推动了科技艺术的普及

（2）关注家庭娱乐、亲子互动等综合性体验活动。电子艺术中心自1996年建成以来一直在思考"未来博物馆应该是什么样"。沉浸式体验项目"深空"是电子艺术中心乃至艺术节中最受欢迎的活动之一。展厅由2块16×9米的8K投影墙组成，结合了激光跟踪和3D动画，为观众营造了身临其境的体验效果。深空展示的艺术作品是由媒体艺术家依据场地特征着手调试和改造的，甚至会依据观众在投影面上所处的位置来构建一个美学场域。"技术、艺术与社会"之间关系的变革是电子艺术中心发展的基石。因此，这座中心本身就是一座知识殿堂，除了提供趣味知识外，还有各种基于交互装置的沉浸游乐馆，已成为当地家庭娱乐、亲子互动、学校课外教育的互动体验空间（图1-13）。交互装置艺术具有多元化的特征，创作者基于文化、历史、自然、哲学等不同的角度赋予作品丰富的内涵，观众对作品的解读各有不同，因此产生了丰富的体验（图1-14）。同时该艺术形式还具有游戏的特质。娱乐模式成为连接创作者表达情感与受众作品感悟的桥梁。这些寓教于乐的体验活动不仅可以消除人们对"冷科技"的陌生感、恐惧感，而且有助于培养青少年的科技意识、媒体文化与实践能力。

图1-13 林茨电子艺术节未来博物馆展厅

图1-14 林茨电子艺术节展厅中的装置艺术

（3）面向未来的跨界设计与创新实践。科技艺术最明显的特征就是其跨界性。一方面，科技艺术的创作往往是团队合作，其中就包括科学家、艺术家、工程师以及不同领域的专家。例如，深圳林茨电子艺术节回顾展上的生物艺术装置《欺骗的艺术》的两位作者分别是前卫艺术家艾萨克·蒙特（比利时）和生物学博士托比·基尔斯（美国）。前者是一位激进主义设计师，痴迷于探索不寻常的材料并渴望用前沿科技来表达设计理念，而后者是生态学、进化论和农业教授以及阿姆斯特丹自由大学研究院院长，二者一合作就碰撞出了火花。同样，《人工智能系统剖析》的一位作者凯特·克劳福德是著名作家、学者和研究员，在大规模数据系统、机器学习和人工智能等领域从事研究长达10余年；另一位作者弗拉丹·约尔是诺维萨德大学新媒体系教授，二者的合作也使得其作品具有很强的专业性和思想性。科技艺术作品设计与多层面的技术、艺术、工程和科学知识相关。因此，跨学科设计或者跨学科团队的协同是必不可少的环节。跨学科交流不仅可以避免创作者的偏见、固执和钻牛角尖，而且可让大家面对共同的问题，跨出自己的舒适区，挑战自己的创意和思维，这对发散思维与作品设计非常有必要。

林茨电子艺术节的未来实验室是一所结合了艺术创造、工业应用及研发的媒体艺术实验室，其目的在于培育群体智慧。自2007年建立以来，实验室便已成为一个国际媒体艺术和技术的研究中心与交流平台。未来实验室由来自各学科领域的专家组成，承担起跨学科、跨国界的研究工作，涉足的范围涵盖科技艺术的方方面面，包括装置艺术、展览项目从构思到实施的全过程。同时还与学院和机构合作，进行媒体表演、媒体艺术和建筑、信息设计等领域的项目。实验室的宗旨是"创造分享"，艺术家与研究人员在未来实验室中共同工作，将艺术和技术相互融合，为研究注入艺术灵感。例如，生物实验室提供了让人大开眼界的体验，参与者可以使用基因编辑器编辑自己的基因样本（图1-15，左上）。在这一过程中，参与者还会切身感受基因编辑涉及的伦理问题——一方面能够通过基因编辑治愈疾病，另一方面，基因编辑技术如果在未来得到普及，父母可能会根据自己的意愿改变孩子的基因。未来实验室已成为国际科学家、艺术家和工程师跨界设计与创新实践的基地。

图1-15　未来实验室是艺术家、科学家与工程师的创意基地

1.4 数字媒体艺术

数字媒体艺术是指以数字科技和现代传媒技术为基础,将人的理性思维和艺术的感性思维融为一体的新艺术形式。它是伴随着 20 世纪末数字科技与艺术设计相结合的趋势形成的一个新兴的交叉学科和艺术创新领域,是一种在创作、承载、传播、鉴赏与批评等艺术行为方式上推陈出新,进而在艺术审美的感觉、体验和思维等方面产生深刻变革的新型艺术形态。从 20 世纪 90 年代到 21 世纪初,从当年轰轰烈烈的"数字革命"到当前的手机时代,数字媒体经历了前所未有的技术发展。尽管早在 60 年前,计算机理论与研究便雏形已成,但直到 20 世纪 90 年代,硬件和软件才变得相对实用、方便和经济实惠,而互联网的发展则打开了人类探索艺术未来的新窗口。

数字媒体是信息的表示形式,或者说是计算机对媒体的编码,是当代信息社会媒体的主要形式。数字信息的重要特征就是以比特(bit)为最小单位。在计算机中存储和传播的信息都是一系列的 0 和 1 的排列组合。人们把依赖于计算机存储、处理和传播的信息媒介称为数字媒体。从广义上看,数字媒体是当代信息社会的技术延伸或者数字化生活方式(如微信、微博、快手和抖音),是社交媒体、服务媒体、互动媒体、智能推送媒体和数字流行媒体的总称(图 1-16)。数字媒体的基本属性可以从 2 方面来定义:从技术角度看,作为软件形式的数字媒体具有模块化、数字式、可编程、超链接、智能响应和分布式等特征(冷色系);从用户角度看,数字媒介具有高黏性、虚拟性、沉浸感、参与性和交互性等特征。

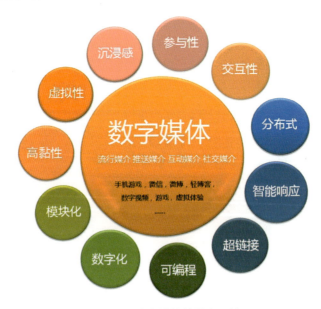

图 1-16　数字媒体的基本属性

数字媒体具有以下 4 种特征:(1)可引起全新的体验,即由网络媒体、电子游戏和电影特效产生的虚拟性、沉浸感;(2)可建立超越现实世界的呈现方式,如虚拟现实中的"沉浸感"和交互性;(3)可建立受众与新技术之间的新型关系,如在线购物、刷脸交费;(4)可使传统媒体边缘化,如传统书信的消失。数字媒体可以启发人类对自身和世界的新感受。这

种新媒体带来了全新的体验方式，交互性和社会性是数字媒体特征最集中的体现，因此，数字媒体也往往被称为"交互媒体"，即指用户能够主动、积极参与的媒体形式。随着互联网、宽带网络和移动互联网的普及，相距遥远的人们之间的交互性大大增强，"交互媒体"一词被越来越多的人所熟悉。通过虚拟现实（VR）或者装置艺术，人们切身感受到新技术环境与感知方式带来的快乐、陶醉、思考或震撼的体验，而这正是数字媒体艺术的魅力所在（图1-17）。

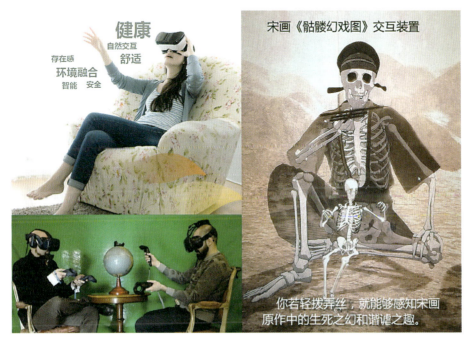

图1-17　虚拟现实（左）和交互装置（右）带给观众新的体验

媒体理论家马丁·里斯特和乔恩·杜维等人在《新媒体：批判性导言》中指出："新媒体"是广义的概念，通常它与"旧媒体"相对应，因此，它的内涵与外延都非常宽泛。新媒体预示着媒体将在内容与形式上发生历史性变革，同时也暗示着现有体制中尚未确定的、具有试验性和不为多数人所熟知的媒体。美国纽约城市大学教授列夫·曼诺维奇更进一步地将当代媒体定义为软件媒体。在2013年出版的《软件为王：新媒体语言的延伸》一书中，他写道："为什么新媒体和软件值得特别关注？因为事实上，在今天绝大多数的文化领域中——除了纯美术和工艺品外，软件早已取代了传统媒体，成为创建、存储、传播和生产文化产品的手段"。软件已经成为人们与世界和他人，与记忆、知识和想象力发生联系的接口。正如20世纪初推动世界的是电力和内燃机一样，软件是21世纪初推动全球经济和文化的引擎。因此，"软件为王正是当代新媒体语言或者当代文化语言的基础"。曼诺维奇指出，软件媒体的特征就是可计算和可编程。当代的文化媒介形式已经变成了程序代码——无论是电影、直播还是数字插画，这使得数字媒体具有通用性、可变性、即时性和交互性，"数据库作为一种文化形式而起作用"。

数字媒体的实质在于它体现了一种数字化和虚拟化的存在。非物质性是这种存在方式的基础，由此可以推导出数字媒体的其他特性，例如非线性表达、即时性以及交互性等。新媒

体有 5 个基本原则：数值化再现、模块化、自动化、可变性和可转码性。数字媒体可以描述成数字函数，可以用数值来计算或编程。而数据化使现实世界"分散、重组与合成"成为可能。在艺术创作中，前期的实体创作（绘画、雕塑、速写或产品纸模型等），经过虚拟化（扫描、上色、动画）和编程化（角色绑定、数据库、动作调试）后，就成为了可互动的新媒体艺术。2019 年，为了扩大故宫文物的影响力，故宫交互设计团队与中央美术学院数码媒体工作室等单位合作，对故宫馆藏珍宝《写生珍禽图》（图 1-18，左，局部）进行了数字化创新。新媒体装置《故宫互动珍禽图》（图 1-18，右）就是一个基于触摸屏的项目，当观众凑近大约 1 米时，这个屏幕中的珍禽就会活跃起来。观众可以选择某只珍禽并通过点击与之互动，随后该珍禽还会展示自己的栖息环境。观众可以喂食或逗引这些鸟，还可以通过相关介绍来了解它们的习性等科普知识。《故宫互动珍禽图》是一个完整的新媒体项目。其中，角色的虚拟化是该项目实施过程的核心，这些数字禽鸟不仅可以成为电影、游戏、装置艺术的角色，而且还可以经过打印和 3D 打印等流程"再实体化"，成为纸媒衍生产品或雕塑。

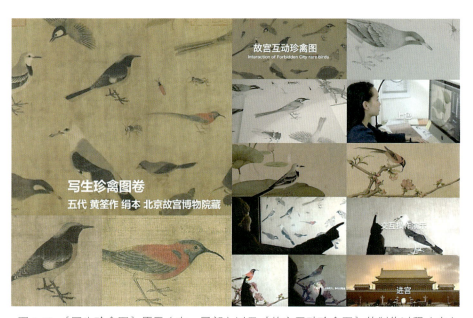

图 1-18 《写生珍禽图》原画（左，局部）以及《故宫互动珍禽图》的制作过程（右）

1.5 范畴与类型

数字媒体艺术的核心是艺术设计和数字科技，包括艺术家与设计师创作的艺术品、产品与公共服务。从狭义上看：数字媒体艺术（设计）的研究重点是如何应用数字艺术创作工具（即软件或编程）来创作和表现具有美感的艺术作品或服务产品，增强受众的体验，并基于数字技术发挥人的创造力和想象力。数字媒体艺术既有计算机科学的知识，也有人文社会科学的知识（如艺术学、传播学和符号学）。从目前中国的学科划分来看：艺术学、设计学、电影学和广播电视艺术学可以作为该学科的主要理论支撑。同时，符号学和传播学也是其依赖的学术资源。作为数字创意语言、工具和传播载体，计算机科学与技术、软件工程等是它存在和表达的基础。上述国家一级和二级学科均是数字媒体艺术学科构建的理论依托（图 1-19）。

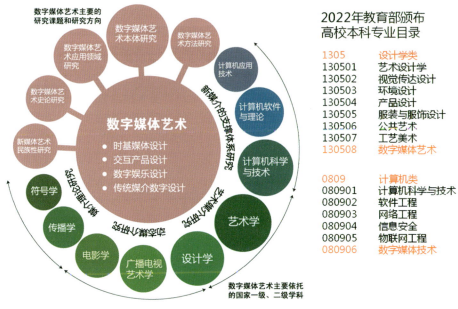

图 1-19　数字媒体艺术的学科体系、研究领域和研究方向

教育部 2012—2014 年颁布的高校本科专业目录明确标示了数字媒体艺术与数字媒体技术的两个学科范畴。数字媒体艺术（130508）属于设计学类（1305），数字媒体技术（080906）则归口于计算机类（0809）。从科学角度上，这种分类方法并不准确，在媒介融合、艺工交叉的大环境下，技术与艺术（设计）的区别日益模糊，数字媒体作为一种智能数字产品呈现的软件形式，其承载的视觉的、艺术的和人性化的媒体呈现形式是无法与软件本身的设计（如编程）等分离开的。数字媒体艺术研究内容包括：①本体研究。包括学科范畴、分类、特征、美学、表现规律等内容以及对诸如"交互性"和"跨媒介"等艺术概念的研究。②发展史的研究。包括研究媒体艺术史、科技艺术史等事件与发展趋势，探索媒体和媒体艺术的演化规律。③创意方法学研究，即对数字媒体艺术创意规律的研究。例如案例研究、创意思维、作品分析、受众行为和心理研究、设计工具与流程研究等内容。④应用领域研究。其重点在于厘清学科与就业的关系。⑤中国新媒体艺术特色研究。重点在于结合中华优秀传统文化、东方哲学、社会服务以及"新文科"等内容进行理论与实践研究。

从分类和内容界定上看，数字媒体艺术按照应用领域、产品与服务特征分为新媒体设计、交互产品设计、时基媒体设计、互动娱乐设计和传统媒体延伸五大领域（图 1-20）。这些圆之间的重叠区域，代表了交叉学科和新增长点。时间媒体设计领域包括动画、动态媒介（片头、栏目包装、媒介广告、MTV 等）设计、实验影像、微电影、MTV、数字影视特效、影像编辑等。交互产品设计领域包括网络媒体设计、手机媒体设计、环境互动装置设计、交互设计、UI（界面）设计等。

按照新媒体研究学者、美国德克萨斯 A&M 大学教授兰迪·克鲁福的观点，时间媒体设计领域属于"叙事逻辑"领域，与视听语言、蒙太奇理论、戏剧结构、角色造型、场景、表演、剪辑、媒介艺术史等课程相联系，同样具备大众性、商业性和娱乐性，但更侧重"观赏性"。交互产品设计、新媒体设计领域的知识体系属于"数据库逻辑"。克鲁福认为："在叙事逻辑中，控制权在讲故事的人手里；在数据库逻辑中，控制权在接受者手中，……所以是用户控制导

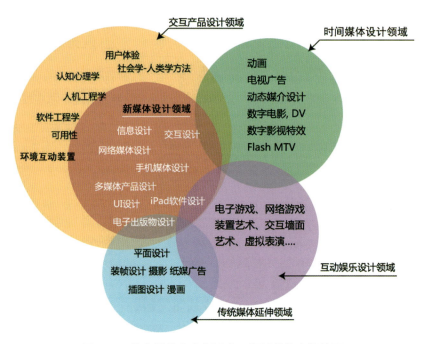

图 1-20　数字媒体艺术相关应用领域的信息结构图

向。"因此，交互产品设计与新媒体设计领域的重点是交互性与用户导向，包括可用性设计、智能化设计、服务设计、原型设计、信息架构、人机工程学、认知心理学、用户体验等。其外圆部分为广义的交互产品设计范畴，内圆的区域为新媒体设计领域，例如交互设计、智能终端产品设计、网络媒体设计、可穿戴产品设计、装置艺术设计与可视化设计等。

　　交互产品设计也会与动画、视频、游戏等结合，特别是在智能手机应用中更为明显，例如，针对儿童的电子绘本设计需要结合故事、游戏、特效以及动画，来丰富儿童的动手动脑体验（图 1-21）。互动娱乐设计领域主要指电子游戏、网络游戏、装置艺术、增强现实、交互动画、虚拟漫游、虚拟表演、交互墙面等设计，既有时间媒体的特征又有交互性的特征，同时更关注用户或玩家的体验。游戏必须由玩家参与才能完成，但游戏的进程带有时间性，而叙事与故事、角色是必不可少的要素，因此这部分内容与上述两个领域存在相互重叠的区域。传统媒体延伸领域主要指基于纸媒或户外展示的平面设计、摄影、广告、装帧、插图、漫画、信息导航设计等，通常不呈现时间依赖性。

　　数字媒体艺术是艺术门类中的一个年轻的成员，除了需要对其学科范畴和分类进行研究外，还需要对其理论体系进行梳理。参照艺术学的研究方法，数字媒体艺术研究体系可以通过一个 8 轴向的信息图表来表示（图 1-22）。这个模型以当代数字媒体艺术为原点，其横轴代表时间（历史与未来），纵轴为思想体系（上）和媒介环境（下）。左上 / 右下侧轴代表工业与智能，右上 / 左下侧轴为创新与传统。这 8 个维度基本可以涵盖数字媒体艺术的研究领域。从横轴上看，对数字媒体艺术历史的研究涉及媒体艺术、现代艺术与当代艺术的谱系学，同时还需要借鉴科技史与媒介的演化史，由此可以追溯数字媒体艺术的思想、观念与实验的文脉与发展历程。正如麦克卢汉指出的那样："我们盯着后视镜看现在，我们倒退着走向未来。"对于数字媒体艺术未来的研究，正是通过"后视镜"的方法，回顾历史和分析当代，并由此判断未来媒体与媒体艺术的发展趋势。该图中的纵轴则是立足于当代，分析研究数字媒体艺

图 1-21　针对儿童的电子绘本需要综合体验设计

术的理论基础与生态环境，这部分主要包括该学科的界定、分类、范式、特征、美学、媒介环境、表现规律等的研究，特别是交互性和跨媒介等艺术概念的研究，本书中所涉及的关系美学、海量数据美学、拼贴美学和媒介理论等都属于该研究范畴。

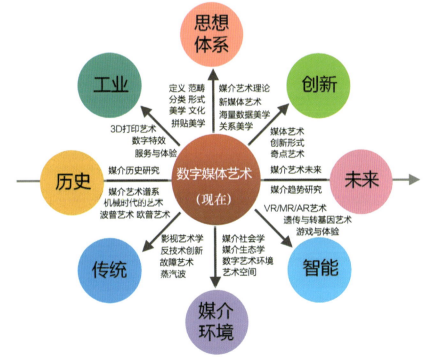

图 1-22　数字媒体艺术的研究体系示意图

随着科技与艺术的关系日益密切，近年来，有很多新专业兴起，例如，美术学一级学科中的实验艺术、跨媒体艺术，设计学一级学科中的科技艺术、艺术与科技、数字媒体艺术和新媒体艺术。虽然这些专业分布在不同的学科区域中，但其内在的知识结构、教学方式、作品形态以及就业方向都具有很大的相似性，已经初步形成了智能时代科技艺术的新学科雏形。所有这些专业的核心都是以技术+艺术的"两栖人才"培养为目标，以科技为创作手段，以实验为艺术精神，以跨媒体为创作方法，以文化研究为理论依据，注重对学生的创造力、表现力、艺术鉴赏力与艺术批评等方面素质与能力的综合培养。随着 5G 网络及人工智能的发展，艺术创新已经成为中国高等艺术院校面临的新挑战。只有抓住当前全球科技艺术发展的契机，知难而上，从理论与实践上构建新的学术蓝图，才能培养出适应文化创意产业的领军人才。

1.6 媒体艺术与计算

什么是今天的媒体？数字媒体的本质是什么？2013 年，新媒体理论家曼诺维奇指出：数字媒体实质上是一种"软件媒体"，这种媒体的特征就是可计算和可编程。"媒体的软件化从根本上改变了媒体原有的物理属性。媒体软件代码的通用性导致了所有媒体类型独特身份的丧失。"传统媒体具有材料与工具的对应性以及过程的单向性，例如相机和胶卷、画布与画笔（水彩、水粉、油画等）、录音机与磁带等。在数字媒体中，材料成为数据而工具则是算法，且这二者都是可修改和编辑的。相同的数据（例如图像）可以用 Photoshop 处理成许多不同的结果，原因就是算法的不同。

1999 年，麻省理工学院媒体实验室主任约翰·前田出版了《用数字设计》（*Design by Numbers*）一书，他认为计算是一种独特的媒体——"因为数字计算是唯一将材料和塑造材料的过程共存于同一实体中的媒介。"前田提倡艺术家和设计师直接参与编程和设计，通过数字设计方法挖掘计算媒介的潜力。他还设计了一个名为"用数字设计"（DBN）的编程语言和环境，并作为他负责的"美学和计算"研究项目成果（图 1-23，左）。前田教授的设计目标是建立一个通过代码进行设计的实用工具，同时将代码编程引入视觉文化领域，为设计师和艺术家提供基于编程的创意环境与工具。受前田上述工作的启发，前田的两个学生，卡赛·瑞斯和本·弗芮于 2001 年发布了一种开源语言和环境——Processing。他们的语言实现了艺术家可以通过编程和创建软件来实现创意的梦想。算法艺术家玛瑞斯·沃兹的作品就是基于 Processing 完成的计算机插画（图 1-23，右）。

Processing 开源语言和环境构建了艺术家和程序员资源和专业知识的共享平台，并由此推动跨科学兴趣小组与准商业项目的孵化与成形。Processing 社区体现了 21 世纪设计师工作方式的转变，从基于个人和小团队的创造性工作转变为分布式和基于网络的项目实践，同时将软件开发文化融入设计创意方法。资深新媒体设计师卡斯滕·施密特认为，设计师需要向达·芬奇等文艺复兴时期的大师们学习，成为思维开阔、知识广泛且善于自己设计工具的人。他通过自学 Java 高级语言成为掌握媒体艺术密码的人。施密特在伦敦维多利亚和阿尔伯特博物馆的装置艺术《永恒》（图 1-24）广受好评，他还参与了诺基亚、奥迪和谷歌等客户的委托创意项目。施密特强调他不想被任何一种程序或软件束缚，"代码比任何工具都灵活得多"。他认为用代码思考是媒体学习的关键，同时不能依赖软件来解决创意问题。

图 1-23 前田的作品（左）和沃兹的插画《桥梁的猜想》（右）

图 1-24 施密特的装置艺术作品《永恒》

在这个艺术和技术融合的时代，开源社区、网络资源与在线学习与交流是艺术家成长的必经之路。20 世纪 20 年代包豪斯的实践与 20 世纪 60 年代的"艺术与科技实验协会"和欧普艺术都提供了艺术家与科学家、工程师合作的范例。成千上万的艺术家、设计师和程序员通过下载、使用、扩展和创新推进了 Processing 开源结构的完善。新媒体艺术家还通过

Arduino 开源嵌入式硬件平台和用户社区，将电子产品集成到线下的创意项目中。

苹果公司设计规划师休·杜伯利曾经为苹果公司管理创意服务，同时兼任帕萨迪纳艺术中心设计学院计算机图形系主任。他指出人们正在从"机械对象精神"转向"有机系统精神"。与 20 世纪死板的机械大脑相比，人们现在用灵活的生物学术语描述计算机网络，如"漏洞、病毒、攻击、社区、信任或身份"。20 世纪现代主义通过材料和布局强制人们选择流线型、简约及高效设计，将复杂、混乱的信息简化为简单、有序的形式。但在 21 世纪，计算机强大的处理能力使人们能够将设计转向生物学，即构建一个从简单元素中发展出复杂系统的设计模型。

1.7 麦克卢汉理论

在拉丁语中，媒体（medium）意为"两者之间"，被借用来说明信息传播的一切中介。除了直接用身体和口语进行的直接传播之外，人类还需要用某种物质载体来承载和传递信息，这种传播信息的物质载体或技术手段就是媒体。"媒体"，又被称为"媒介""传媒"或"传播媒介"，英文为 Medium（复数形式 Media）。它具有两种含义：一是指具备承载信息传递功能的物质或实体，譬如语言、符号、声音、图像等；二是指从事信息采集、加工制作和传播的社会组织，即传媒机构，譬如电视台、报社、广播等"大众媒介"（mass media）。

1998 年 5 月，联合国秘书长安南在联合国新闻委员会上提出，在加强传统的文字和声像传播手段的同时，应利用最先进的第四传媒——互联网（Internet）。自此，"第四传媒"的概念正式得到使用。"第四传媒"可以分为两部分，一是传统媒介的数字化（如人民日报电子版，新华网和人民网等）；二是原创于网络的"新型传媒"（如腾讯、搜狐、百度等）。而智能手机等移动互联网可称为"第五传媒"，例如抖音、快手、爱奇艺、今日头条等。这些媒体的特征和分类总结如图 1-25 所示，从该图可以看出，新媒体从形式上与数字媒体、交互媒体等概念相互交叉，但属于第四传媒与第五传媒的范畴。虽然到目前为止，几乎所有的媒体（包括印刷、电视、广播、电影等）都已经实现了数字化，但就其产品的交互性和社会性来看，仍不能完全归于新媒体的范畴。

媒体类型	媒体示例	媒体特征	媒体分类	
第一传媒	报纸、杂志、图书、宣传单、海报、手册	纸介媒体，依赖纸张、油墨的媒介	传统媒体	
第二传媒	广播、收音机、电台	模拟音频信号，收音机终端		
第三传媒	电视、高清电视（HDTV）	基于模拟图像信号的媒体，电视终端		
第四传媒	数字电视、数字广播、数字电影、数字动画	传媒媒体的数字化延伸，媒介生产流程的数字化，依靠传统媒介终端	新媒体 4G+5G 软件媒体 社交媒体 智能交互 ……	
	互联网、网络电子书、电子杂志、光盘、网络视频、宽带、网站、博客……	依赖计算机为终端，基于数字化网络的媒体，以交互性为主要特征	交互媒体	
第五传媒	智能手机、平板电脑 iPad、VR、AR 及手机 App（如抖音、微信等）	移动、便携式媒体。基于无线宽带的数字化网络的媒体		

图 1-25　传统媒体和新媒体的分类及其特征总结

加拿大媒介学者米歇尔·麦克卢汉（1911—1980）对媒介的作用和地位做了深刻的总结。他的名言就是：媒介即信息。这个观点的核心思想是，从人类社会的漫长发展过程来看，真正有价值的信息不是各个时代的具体传播内容，而是这个时代使用的传播工具（技术）的性质及其开创的可能性。麦克卢汉认为：媒介是人体和人脑的延伸，如同衣服是肌肤的延伸，住房是体温调节机制的延伸，自行车和汽车是腿脚的延伸，而计算机则是智慧（人脑）的延伸。

麦克卢汉在20世纪60年代出版的《理解媒介——论人的延伸》一书（图1-26，右下），奠定了现代媒介理论的基础（图1-26，左上）。麦克卢汉指出："任何新媒介都是一个进化的过程，一个生物裂变的过程。它为人类打开通向感知和新型活动领域的大门。"媒介是动态的、发展的、不断变化的。媒介的实质是人们生存的技术环境。这种技术环境的变迁势必影响时代文化形态的变革。他的名言是："我们塑造了工具，此后工具又塑造了我们。"麦克卢汉的媒介进化论指明了未来媒介的发展方向，使人们对技术推动文明有了更深刻的认识。自德国工匠古腾堡于1457年发明了印刷机以后，媒介的发展经历了600多年的发展历史。从印刷机到留声机、电影、广播和收音机，再到电视、计算机、互联网、手机、智能手机，媒介在人类文明发展中扮演着一个非常重要的角色（图1-26，左下）。因此，媒介或技术是社会发展的基本动力，每一种新的媒介的产生都开创了人类交往和社会生活的新方式。从社会发展的历史来看，人类文明史就是一个人类在生产和交往活动中不断创造和使用新的传播媒介，使社会文化和信息系统不断趋向发展和完善的历史。

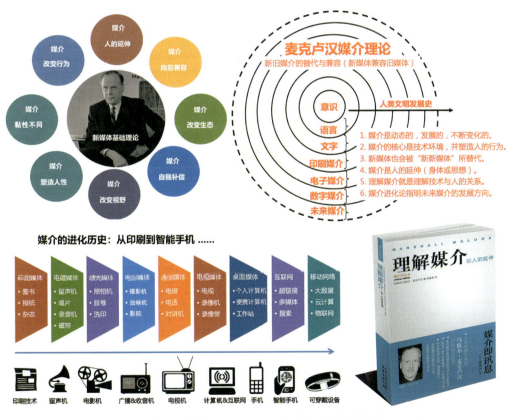

图1-26　麦克卢汉的基本理论（上）和著作《理解媒介》（右下）

媒体考古学和生态学的意义在于揭示媒介（技术）如何影响人类的生活与社会的发展，这也是人们理解数字媒体及其艺术形式的基础。麦克卢汉以敏锐的目光和独到的分析能力，将几千年人类传播历史中的环境、媒体、社会形态、文化特征和人格特征等集合成一个历史演变图景，即由于使用的主要媒体不同，人类社会经历了"部落化—脱部落化—再度部落化"这3个阶段。前文字阶段是人类原始的"部落化"时期。随着生产力的发展，特别是印刷和书刊的出现，导致个人超越他所处的部落或群体。电子媒介的出现改变了人们认识世界的方式，非线性的、视听的和综合的视角已经成为当代人看问题的视角。20世纪的电影、电视和广播的广场效应使得人们又重新走到了一起（再度部落化）。计算机、互联网和数字媒体的出现更是从智能的角度延伸了人类的大脑。21世纪的人们已经把目光投向VR，虚拟现实把人类带到一个全新的感官体验世界。随着脑机接口与电子器官等技术的发展，未来的"元宇宙"社会逐渐清晰，人类会朝着超媒体社会的方向前进（图1-27）。今天，数字媒体已经成为日常生活不可或缺的要素，智能化与大数据推动着人类智慧向更深的领域发展。

历史阶段	游牧-农业社会（时代）	工业社会-印刷文明	电子-信息社会（时代）	超媒体社会（未来）
文明进程	部落化	脱部落化	再度部落化	后人类文明
环境特征	语言主导（口语）	视觉主导（文字）	视听主导（多媒体）	虚拟-混合现实
文化特征	直觉、丰富、同时、整体	分析性、线性、理性	感性、媒体语言、丰富	灵境、智能、超媒体
媒体特征	口语、图像、身体语言	拼音文字、印刷术	电子媒体（电视，广播）	脑机交流、量子化
社会形态	部落社会、游牧社会	城邦、帝国、民族国家	地球村，全球化	后人类文明部落
人格特征	集体潜意识、魔法	专业化、单一化	综合化，多元化	智能潜意识、超人类
感觉器官	听觉主导	视觉主导	视-听-触多感官交互	电子感官-神经网络

图1-27　媒介与人类文明发展进程（根据麦克卢汉理论整理）

1.8　现代艺术谱系图

理解媒介对于掌握艺术的演化规律同样重要。19世纪是文学的巅峰，20世纪则是电影的天下。媒介的创新也推动了艺术体验的升华。20世纪艺术批评家克莱门特·格林伯格曾经指出："写实的错觉艺术掩盖了艺术媒介，艺术被用来掩盖艺术自身，而现代主义则用艺术来唤起对艺术自身的注意。绘画媒介的某些限制，例如平面外观、形状和色彩特性，曾经被传统的绘画大师们视为消极因素，只被间接地或不公开地加以承认。现代绘画却把这些限制当做肯定因素，公开承认它们。"因此，格林伯格认为"艺术即媒介"，无论是当年马塞尔·杜尚的《泉》（带有艺术家签名的陶瓷小便池），还是安迪·沃霍尔的《坎贝尔汤罐头》（丝网印刷作品）都是经典的以媒介作为艺术作品的范例。

美国现代艺术博物馆（MoMA）是现代艺术作品收藏的"大本营"。早在1936年，MoMA的创始人、艺术史学家、第一任馆长阿尔弗雷德·巴尔就曾经为现代艺术发展的勾画了一个"谱系图"。他以线性的编年方式和不断递进的历史观把现代艺术的发展各个阶段联系起来，展示了现代艺术的发展脉络（图1-28）。巴尔的"路线图"上有两条主线：一条

从塞尚和后印象主义开始，融入非洲雕塑后发展为立体主义，再由立体主义、至上主义发展到俄罗斯构成主义和包豪斯；另一条则从梵高和高更开始，经历日本浮世绘和东方艺术的影响，发展成为野兽派（马蒂斯），随后这一分枝发展到表现主义，再至达达主义和超现实主义。这两条途径一条从理性主义出发，另一条从感性主义出发，最终都发展成为抽象艺术。格林伯格把现代艺术视为起于马奈（1832—1883），而止于抽象表现主义的一个系谱。

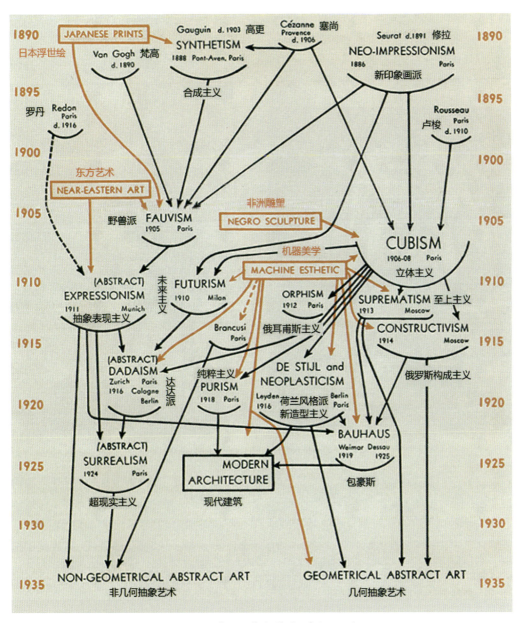

图 1-28 《现代艺术谱系图》（1936）

1905—1910 年之间流行的"机器美学"对现代艺术各流派有重要影响。现代媒介（例如摄影、电影、蒸汽机车、机械印刷和战争机器）曾经是"机器美学"的代表，无论是工业技

术对现代生活方式的推动，还是大规模杀伤武器的出现，都无疑给百年前的艺术家们留下了深刻的印象。立体主义、未来主义、达达派、纯粹主义、构成主义、超现实主义、荷兰风格派、包豪斯，以至现代建筑和抽象艺术都与机器美学有着不可分割的联系。法国超现实主义画家和摄影师拉乌尔·乌贝克（1910—1985）于 1937 年的绘画 Penthésilée（图 1-29，左）和同时代德国艺术家汉斯·贝尔默的摄影作品《机械枪》(Grace，图 1-29，右) 都将"人形机器人"作为表现的主题。同样，俄罗斯构成主义画家瓦西里·康定斯基 1926 年的作品《黄红蓝》和其撰写的包豪斯经典教程《点线面》，将色彩理论与形式心理学相结合，生动诠释了几何元素的"机器美学"，例如圆形、圆弧、矩形、散射线、棋盘、三角形、直线和曲线等构成的"精巧的复杂性"。未来主义画家，达达创始人之一的弗朗西斯·毕卡比亚也将达达运动比喻为一种机械闹钟，并用电磁波图形来描述艺术家们彼此的联系。

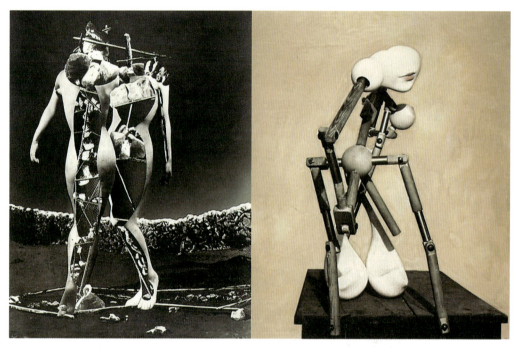

图 1-29 Penthésilée（左）和《机械枪》（右）

2011 年，美国跨媒体艺术家、佛罗里达墨西哥湾沿岸大学（FGCU）音乐与艺术学院助理教授拉玛·卡尔·霍茨莱因博士提出了一个基于媒体理论、结合科技与当代艺术的"媒体艺术路线图"（图 1-30，局部）。这条时间线从 20 世纪初开始，内容包括现代艺术、商业艺术、新媒体艺术、科学、技术和媒体理论之间的关系和发展脉络。该时间表中包括 20 世纪的主要艺术运动，其中"紫色"代表"更主观""更前卫"，"红色"则更偏"理性"，例如俄罗斯结构主义。每个艺术流派都标示了一些关键艺术家。该图表最具特色的内容是：将 20 世纪 70 年代后的新媒体艺术作为研究的重点，将媒体理论和相关理论置于时间轴的顶部，这些媒体理论家包括：瓦尔特·本雅明、米歇尔·麦克卢汉、克莱门特·格林伯格、史蒂芬·列维、保罗·威瑞里奥和列夫·曼诺维奇。其他当代艺术的理论包括索绪尔的语言学，弗洛伊德和荣格的精神分析学，罗兰·巴特、克洛德·列维·斯特劳斯、杰克·伯恩哈姆的符号学等。

在霍茨莱因绘制的这张20世纪的时间表中，艺术与新媒体的创建包括艺术、新媒体艺术、科学、技术和媒体理论之间的关系。为了更清晰地展示20世纪现代艺术与新媒体艺术之间的联系，作者翻译了该图并对新媒体艺术的部分做了图框强调（图1-31）。

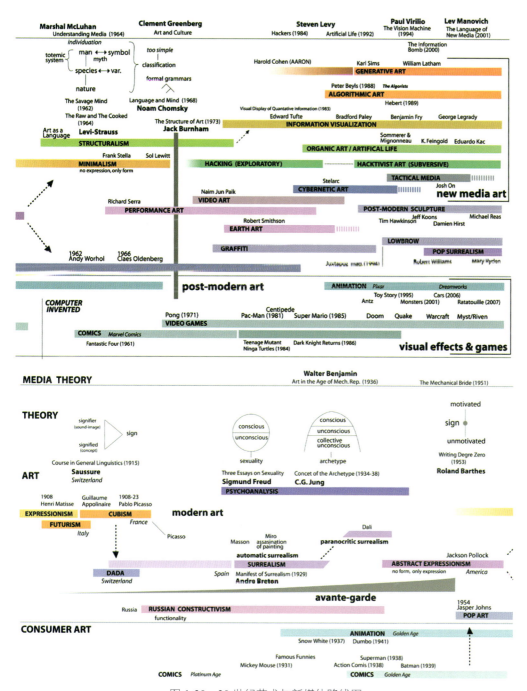

图 1-30　20世纪艺术与新媒体路线图

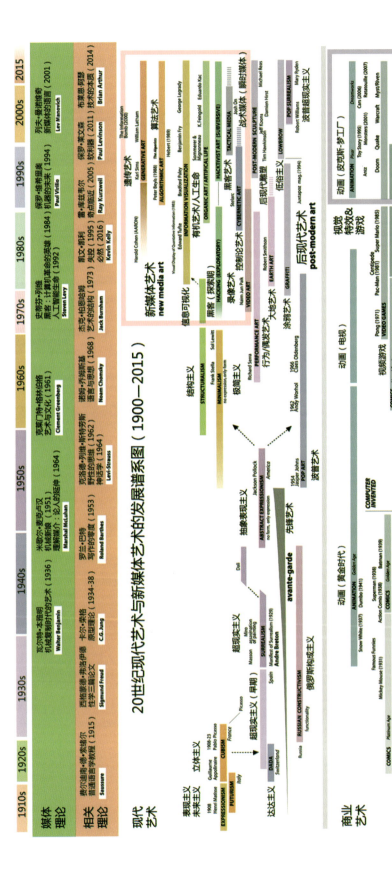

图 1-31　20世纪艺术与新媒体路线图（翻译整理）

1.9 媒体艺术史

媒体艺术史是一个跨学科研究领域，主要探索新媒体艺术、数字艺术和电子艺术的历史、谱系、美学及趋势。一方面，媒体艺术史关注当代艺术、技术和科学的相互作用。另一方面，它旨在通过历史比较的方法揭示数字媒体艺术及新媒体艺术的渊源及文脉，包括重要的事件、艺术家、作品研究及艺术形式的演变。更深层次的媒体艺术史研究还包括科技史、媒介与感知的历史、艺术范式、文化原型、图像学和观念史等更为广泛的议题。例如，通过媒体考古学的研究，就可以发现数字艺术历史与早期媒体艺术之间的关系。作为一门新兴的学科，媒体考古学质疑技术决定论并关注影响媒体文化形成的一系列因素，且摒弃了围绕"科技进步"构建的线性历史。

乔布斯 20 年前推出的 iPod 音乐随身听曾经风靡一时（图 1-32，下）。而早在 20 世纪 30—50 年代，美国就有很多人尝试将收音机戴在头上，成为一种便携式媒体（图 1-32，上），由此说明了需求与技术创新跨越时代的普遍性。在过去的 40 年里，数字技术从根本上改变了艺术的创作方式，媒体艺术已经成为当代信息社会的重要组成部分。尽管有参与度很高的国际艺术节、学术项目、展览和数据库文献，但媒体艺术研究在大学、博物馆和档案馆中仍然处于边缘地位，特别是相关的资源收藏与谱系研究仍未被主流文化机构所重视。虽然很多城市都有美术馆、电影馆等，但与数字艺术、新媒体艺术以及科技艺术相关的展示、收藏和

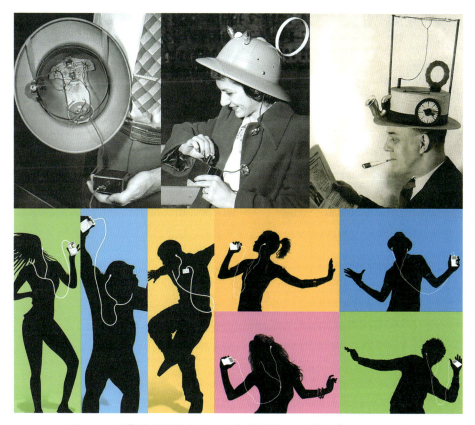

图 1-32　早期的音乐头盔（上）和苹果的 iPod 随身听（2005，下）

研究机构却寥寥无几。这些事实更说明了媒体艺术以及媒体文化研究的必要性。

在过去的几年里，关于媒体艺术史与新媒体艺术的研究日趋活跃，许多专著和论文集相继出版，为该领域的学术研究提供了更多的视角（图1-33）。目前，该领域主要的国际研究机构有林茨电子音乐节、卡尔斯鲁厄艺术与媒体中心（ZKM）、跨媒体组织（Transmediale）、国际电子艺术研讨会（ISEA）、美国计算机协会计算机图形专业组大会（SIGGRAPH）及德国、日本、荷兰的一些组织和机构。收藏新媒体艺术作品的机构有惠特尼博物馆、纽约现代艺术博物馆（MoMA）和沃克艺术中心。位于柏林的数字艺术博物馆（DAM）则专注于收藏新媒体艺术作品。

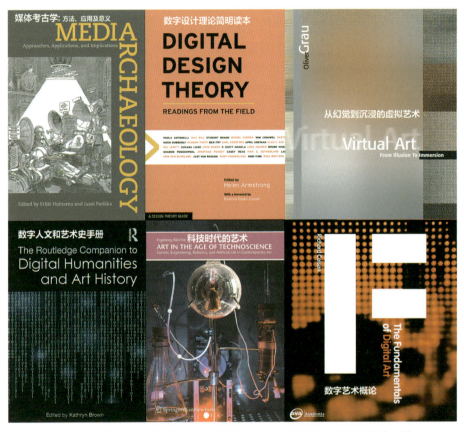

图1-33　近10年国外出版的关于媒体研究、数字艺术及新媒体的书籍

由于媒体艺术史研究涉及多个学科和不同的领域，因此，2005年，著名媒体艺术史专家、德国柏林洪堡大学奥利弗·格劳教授与加拿大班夫中心的研究专家罗杰·玛丽娜等人共同发起了"媒体艺术、科学与技术史"国际论坛。迄今为止，该会议已成功举办了6届，发表的会议论文超过2000篇为相关领域的研究提供了宝贵的资料。所有这些研究资料都可以在媒体艺术史官网（www.mediaarthistory.org）上找到。由于媒体艺术史的研究范围广、脉络复杂，因此该国际组织每3年一次的学术论坛已成为不同学科和不同领域专家的交流场所。媒介大师米歇尔·麦克卢汉说过："我们通过后视镜看现在，我们倒退着走向未来。"麦克卢汉的名言完美地描述了当代艺术的一个重要趋势：越来越多的新媒体艺术家被吸引到过去寻求灵感，从艺术史和大师们的思想中汲取营养。媒体艺术史的研究意义正是如此。

1.10 新媒体艺术研究

艺术史研究学者、北大教授朱青生曾经指出:"随着图像时代摄影、摄像、电影和计算机图像的扩展以及新媒体、新观念、新方法的不断涌现,如何面对新图像来生成并创造价值和意义,已经成为研究和理解我们今天所面对的这个世界的主要任务。"科技与媒体艺术如何纳入艺术史的范畴?著名的艺术史学家汉斯·贝尔廷指出:媒体艺术在"艺术史作为官方以时间顺序记述的意义发生史"中"根本没有一席之地"。这是由于媒体艺术"作品结构具有艰涩的记录性,这给艺术史的工作方式带来了障碍,也质疑了这种传统工作方式的逻辑。"

贝尔廷明确指出:"媒体艺术,无论是装置艺术还是录像艺术,其工作结构和临时性的特点带来的一些新问题是用传统的历史方法无法处理的。"但媒体艺术已经成为当代艺术作品主要的呈现方式之一,而且随着数字技术和科技对艺术的渗透,许多艺术家、策展人和理论家已经宣告了"后数字"或"后互联网"时代的到来,并试图在各种作品中找到其艺术表现形式,这些都影响了当代艺术创作。随着4G和5G网络的普及,科技艺术和新媒体艺术可能会进一步跨越媒体的界限,成为现实与虚拟世界的桥梁。作为德国卡尔斯鲁厄艺术与媒体中心艺术史和媒体理论教授,贝尔廷强调了媒体艺术的巨大力量,并认为它可能是新的艺术史的开始。德国卡尔斯鲁厄艺术与媒体中心(图1-34)是媒体艺术展览、交流与研究的国际学术中心。在过去20年中,艺术与媒体中心对媒体艺术以及科技艺术的研究与推广做出了积极的贡献。

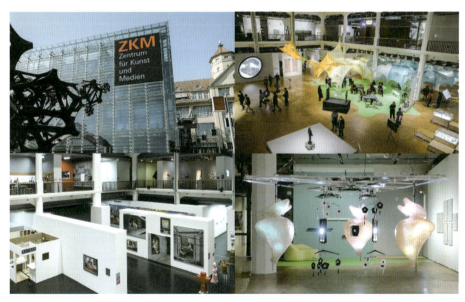

图 1-34 卡尔斯鲁厄艺术与媒体中心的场馆与内景

著名数字艺术理论家、权威著作《数字艺术》(图1-35,左)作者、纽约新学院媒体研究学院教授、惠特尼艺术博物馆新媒体艺术策展人克里斯蒂安妮·保罗在其编著的《数字艺术手册》(*A Companion to Digital Art*, 2018, 图1-35, 右)中写道:"从艺术史的角度来看,

自20世纪60年代开始兴起的参与式艺术与数字艺术是对当代艺术、文化和技术发展的传承与创新，不承认这一事实是荒诞的。"无论是计算机技术、控制论、系统理论还是从20世纪40年代中期开始的阿帕网（ARPANET），以及20世纪90年代以来的互联网、泛在计算、数据库/数据挖掘和社交媒体，直到今天蓬勃兴起的物联网、人工智能、区块链和VR/AR，艺术与技术都是相互融合，相互促进的。

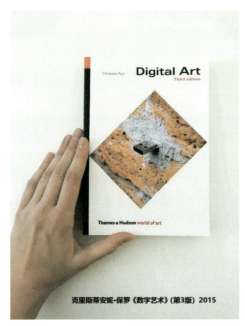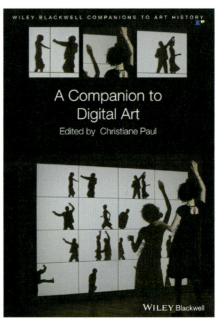

图 1-35 《数字艺术》（左）和《数字艺术手册》（右）

20世纪60年代的计算机艺术、70年代的计算机美术以及今天的新媒体艺术虽然在范围和方法上有所不同，但都面临着相似的阻力和挑战，即作为具有社会性、参与性、传播性和可复制性（病毒性）特征的艺术形式，导致它们与强调唯一性、贵族性和可升值性的主流艺术收藏界相疏离。保罗教授认为：除了主流艺术机构在理解其美学方面所带来的挑战外，新媒体艺术的展览方式以及观众的参与和接受度等问题也与主流艺术有矛盾。数字艺术面临的最大挑战之一是如何保护或收藏这种艺术形式。但从另一方面上看，数字艺术在理论和实践上都与这个时代的"新美学"息息相关。"后数字"和"后互联网"正是当代的特征和当代艺术实践形式。

随着数字艺术正式登上历史舞台，越来越多的主流艺术博物馆、画廊和艺术品收藏机构开始关注数字艺术。在20世纪90年代后期，数字艺术正式进入艺术界并成为展示与收藏的热点，博物馆和画廊开始越来越多地将数字艺术形式融入其展览中，一些机构为了吸引观众，还举办了各种专门针对数字艺术的展览。在21世纪初，越来越多的"新媒体艺术节"在全球举办，新媒体与数字艺术呈现出日益兴旺繁荣的景象。虽然在过去20年中，全世界有许多的博物馆和画廊举办数字艺术和媒体艺术展览，但作为整体的、系统化的数字艺术展主要集中在媒体研究中心和数字博物馆举行。除了奥地利林茨电子音乐节以及德国卡尔斯鲁厄艺术与媒体中心外，国际知名的新媒体及科技艺术主要展览论坛还包括：

（1）日本电信集团互动媒体中心（NTT-ICC，图1-36，上和中）。ICC由日本电信公司

NTT 于 1997 年成立，是日本新媒体艺术发展的开端之一。艺术家伊藤敏治策划了一些早期的数字艺术展览，例如 1998 年的《便携式圣地：网真世界》和 1999 年的《数字包豪斯》，以及虚拟现实和交互式媒体等各种类型的艺术展览。此外，ICC 还推出了许多实验和计划，包括研讨会、表演、专题讨论会和出版物。东京 ICC 的目标就是希望能在新科技、新艺术、新媒体与人之间搭建双向沟通的桥梁。

（2）荷兰 V2_ 动态媒体艺术中心（图 1-36，下）。该机构位于荷兰的鹿特丹——欧洲科技媒体艺术的重镇。V2_ 动态媒体艺术机构成立于 1981 年，发起者是一群青年媒体艺术家组成的小团体，发展至今已成为国际知名的科技媒体艺术活动机构。

此外，荷兰电子艺术节（DEAF）也是当代先锋艺术家交流的重要场所之一。

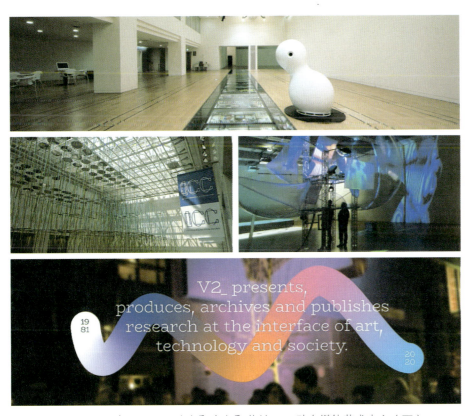

图 1-36　日本 NTT-ICC（上和中）和荷兰 V2_ 动态媒体艺术中心（下）

本章小结

1. 认知科学家玛格丽特·博登将人工智能视为一种能够帮助人们理解人类创造力的方式以及一种释放创造力的手段。由此，艺术与科学终于殊途同归，在历史的顶峰握手。

2. 林茨电子艺术节是历史最为悠久的科技艺术与新媒体艺术的盛事，其核心在于关注科技对未来社会的影响，特别是艺术、技术和社会之间的关系。

3. 数字艺术在理论和实践上都与我们这个时代的"新美学"息息相关。"后数字"和"后

互联网"正是当代的特征和当代艺术实践形式。

4. 马克思指出："工具与人相互结合所构成的工艺结构是人类特有的本质结构，是人类其他结构产生和发展的物质基础和推动力。"麦克卢汉指出："媒介就是人体的延伸。"

5. 曼诺维奇对丁当代数字文化和新媒体有着深刻的洞察。他指出："19世纪的'文化'由小说定义，20世纪的'文化'由电影定义，而21世纪的'文化'则由交互界面定义。"

6. 作为一门新兴的学科，媒体考古学质疑技术决定论并关注影响媒体文化形成的一系列因素，且摒弃了围绕"科技进步"构建的线性历史。

7. 媒介生态学研究的是一定社会环境中媒介各构成要素之间、媒介之间、媒介与外部环境之间关联互动而达到的一种相对平衡的和谐的结构状态。

8. 数字媒体的实质是一种"软件媒体"，其主要特征是可计算、可编程，同时兼具通用性、可变性、即时性和交互性。数据库会作为一种文化和艺术特征形式来影响社会。

9. 媒体艺术的基础就是算法，无论是网络艺术、计算机生成艺术、人工智能艺术还是交互艺术，都离不开程序、平台与数据的服务。Processing开源语言和环境提供了创意工具。

10. 阿尔弗雷德·巴尔为现代艺术的发展勾画了一个谱系图，展示了现代艺术的发展脉络。美国艺术家和教授拉玛·霍茨莱因提出了一个基于媒体理论、结合科技与当代艺术的20世纪现代艺术与新媒体路线图，为媒体艺术史的解读提供了一个参考坐标系。

11. 数字媒体是当代信息社会的技术延伸或者数字化生活方式，是社交媒体、服务媒体、互动媒体、智能推送媒体和数字流行媒体的总称。

12. 数字媒体艺术是指以数字科技和现代传媒技术为基础，将人的理性思维和艺术的感性思维融为一体的新艺术形式，也是伴随着20世纪末数字科技与艺术设计相结合的趋势而形成的一个新的交叉学科和艺术创新领域。

13. 数字媒体艺术按照应用领域、产品与服务特征分为新媒体设计、交互产品设计、时间媒体设计、互动娱乐设计和传统媒体延伸5大领域。

14. 数字媒体艺术的研究体系示意图提供了对于数字媒体艺术8个维度的研究视角。结合数字媒体艺术的学科体系、研究领域和研究方向的探索，可以梳理出关于该专业的知识体系。

本章习题

一、名词解释

1. 媒体艺术
2. 林茨电子艺术节
3. 克里斯蒂安妮·保罗
4. 米歇尔·麦克卢汉
5. 机器美学
6. 媒体考古学
7. 数字媒体艺术
8. 克莱门特·格林伯格
9. 媒介进化论
10. 列夫·曼诺维奇

二、申论题

1. 什么是媒体和媒体艺术？如何区分数字媒体与新媒体？

2. 媒体艺术与主流艺术存在哪些矛盾？如何收藏数字媒体艺术？

3. 什么是媒介进化论？媒介进化的最终目标是什么？

4. 请分析"媒介是人的延伸"这一命题的理论依据。

5. 试举例说明"机器美学"对现代艺术的重要影响。

6. 为什么说"艺术即媒介"？媒体艺术的先锋性在哪里？

7. 媒体艺术史的研究有何价值？什么是媒体考古学？

8. 试举例说明数字媒体和网络文化如何影响当代艺术。

9. Processing 开源语言和环境如何为设计师提供创意与开发工具？

三、思考题

1. 智能手机为艺术提供了新的契机，请调研基于手机的艺术形式。

2. 为什么曼诺维奇说数据库与交互是"21世纪的文化语言"？

3. 基于 GAN 算法的"智能艺术"有何意义？为何能够拍出43万美金？

4. 试体验360°VR 拍摄的视频或微电影，说明其在新媒体艺术中的意义。

5. 新媒体艺术是如何通过技术来表现自然、科技、环境与人类的关系的？

6. 从林茨电子艺术节分析新媒体艺术如何促进文化教育。

7. 试研究霍茨莱因的20世纪艺术与新媒体谱系图并说明其设计思想。

8. 调研北京"798"或当代艺术展览，整理出对中国当代艺术的感悟。

9. 在21世纪的智能时代，麦克卢汉的理论应该如何发展？其理论不足在哪里？

- 2.1 口语与身体语言
- 2.2 文字与插图
- 2.3 印刷与图书
- 2.4 摄影术
- 2.5 差分机
- 2.6 画家与电报
- 2.7 幻影、动画与电影
- 2.8 电话
- 2.9 广播和电视
- 本章小结
- 本章习题

本章概述

麦克卢汉认为：媒体是动态的、发展的、不断变化的，媒体的核心是人类生存的技术环境。因此，理解媒介就是要理解技术发明对人类文明的推动作用。本章将系统梳理传统媒体的特征与意义，包括口语与身体语言、文字与插图、印刷与图书、摄影、差分机、电报、电影、电话、广播和电视等，其重点在于阐述技术与人的关系，并通过媒介进化论说明新旧媒体的相对性及媒体的发展趋势。

第2章 传统媒体时代

2.1 口语与身体语言

著名传播学家施拉姆曾经这样描述身体语言的意义："传播不是全部（甚至大部分不是）通过言词进行的，一个姿势，一种面部表情，声调类型，响亮程度，一个强调的语气，一个吻，把手搭在肩上，理发或不理发，八角形的停车标志牌，这一切都携带着信息。"身体语言在人类文明早期表现得特别明显。如同在婴儿身上看到的那样，在口头语言能力充分发育之前，婴儿就能用丰富的身体语言表达自己的情感和态度。远古社会的人们有着丰富的身体语言及节奏发音，例如原始社会宗教仪式上的舞蹈语言和带韵律的呐喊等。原始人类以集体协作的方式获得狩猎成果之后，便会在林中的栖息地上点起篝火，一边烧烤猎物，一边欢乐地围着篝火，按照一定的动律做出有节奏的动作、发出有韵律的声音。这种有动律的形体动作和有韵律的声音就是最早的舞蹈和音乐。例如，在墨西哥波南帕克的一处玛雅考古遗址中的壁画（公元580—800年）就描绘了这种早期社会的身体语言（图2-1）。

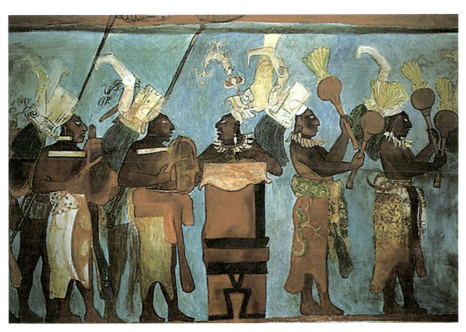

图2-1　玛雅遗址中的壁画（早期社会的身体语言）

除了身体语言外，人类还使用形体之外的符号来表情传意，例如绘画、结绳记事和记号等。洞窟画都是史前人类在尚未有文字时留下的视觉性符号。例如著名的法国拉斯科洞窟壁画和西班牙阿尔塔米拉洞窟壁画（图2-2），它们代表了旧石器时代晚期距今至少2万年的史前人类的艺术瑰宝。拉斯科洞窟洞顶部画有65头大型动物形象：有2~3米长的野马、野牛、鹿和4头巨大的公牛，最长的约5米以上。该洞窟被誉为"史前的卢浮宫"。阿尔塔米拉洞窟位于西班牙北部，石窟壁上画有野牛、驯鹿及猛兽等。这些壁画可能是为了在狩猎前举行巫术仪式或者是为了记录狩猎活动而作。所画动物形态生动，技法简练，且均以使用色彩鲜明的矿物颜料。这些洞窟壁画表明，在文字出现之前，全球各地人类已普遍开始图像符号创作。它们可以看作是人类社会最早的"视觉文化"的萌芽。但当时的人类先祖仍然以口头语言为

沟通的主要渠道。这种伴随着从猿到人的进化进程形成的口头语言是人类最为古老的一种文化符号系统，也是人类运用的符号系统中最接近于自然形态的一个体系。

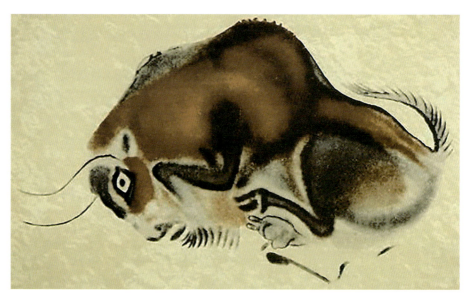

图 2-2　西班牙阿尔塔米拉洞窟壁画中的野牛

2.2　文字与插图

前文字时代和手稿时代，人们主要是以部落方式生活。群居和即时的语言交流使得人的各种感官被完全调动，例如语气、手势、姿势和身体语言。该时期诞生了大量的神话、传说、英雄故事、神秘仪式和经由部落"说书人"口口相传的灿烂文化。但口语传播半径小，影响范围窄，同时转瞬即逝，无法在时空中延绵。因此，依靠口头语言进行的信息传播必然是一种"有损传播"，即信息会在传播过程中流失、变形与衰减。人类在进步的阶梯上走过了这一阶段之后，步入的第二段里程是文字文化阶段。文字恐怕应算迄今为止人类最伟大的发明之一。在中国古代的传说中，"仓颉造字"功成业就之际，"造化不能藏其秘，故天雨粟；灵怪不能遁其形，故鬼夜哭。"因为人类掌握了文字之后，便可以雄视自然造化与鬼斧神工，它们的权威被极大地削弱了。人们今天所知的人类文明史，主要就是文字所载之物。

文字孕育在人类文明的母体之内，经历了一个很长的发展阶段。在公元前 3500 到公元前 2900 年，中东黎巴嫩地区的腓尼基人发明了最早的语音符号字母。在此基础上，居住于古代美索不达米亚的闪米特人发展了楔形文字，并把它们刻写在泥板上，此后埃及人又发展了该象形文字（图 2-3，上）。公元前 1775 年，希腊人开始使用音标字母文字。公元前 1400 年，中国商朝出现了刻在龟甲上和兽骨上的象形文字。此外还有铭在青铜器皿上的"金文"和镌刻在天然山石上的石刻文字。中国古代殷周时期出现，以青铜器（钟、鼎、盘、盂等）为载体的书史铭文（图 2-3，左下），内容包括纪念先祖、记述战功、册命赏赐、誓盟订约等。从战国开始，绢帛与竹简、木简一道，成为中国长期的书写文籍的主要材料（图 2-3，右下）。此外，碑刻、羊皮、小牛皮和纸树皮等也曾经作为文字记录的手段。

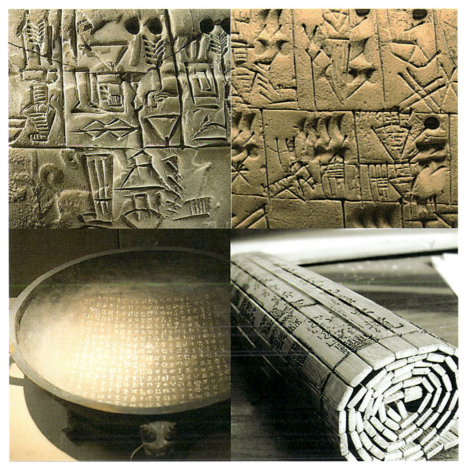

图 2-3　楔形文字（上）、金文（左下）以及书简（右下）

早在公元前 2500 多年前，埃及就发明了莎草纸。尼罗河贯穿其中的埃及诞生了世界最古老的文明之一。古人在尼罗河三角洲长期栽培一种名叫纸莎草的禾草水生植物。人们采摘这种植物，将茎秆中心的髓茎压制成纸，制成卷轴样的书籍或文件，这就是莎草纸的由来。莎草纸是古代埃及人的主要书写材料。由于埃及气候干燥，在这种莎草纸上书写的文字或绘制的图画，虽历经几千年，仍能保持原有的鲜亮色泽，所以今天的人们仍有幸目睹其原貌。书写在莎草纸上的手抄本中出现了最早的书籍插图。目前现存的最古老的书籍插图就是古埃及人画在《死者书》(Book of Dead) 中的图画。《死者书》为古代埃及从第十八王朝（约在公元前 1580 年）至罗马时代置于死者墓中的一种书册，内容有关丧礼的戏曲、诗歌、祷义、咒语、神话等，主要是期盼死者获得死后的幸福生活。保存最好的死者书之一《阿尼蒲纸卷》(Papyrus of Ani) 现存于英国不列颠博物馆（图 2-4，上）。此类书册是研究埃及宗教极有价值的资料。公元 105 年，中国东汉时期的蔡伦用树皮、麻头等为原料，造出了可以写字的纸。从此，纸成为主要的书写材料。造纸术也成为中国古代最为重要的"四大发明"之一。从 13 世纪到 15 世纪，欧洲国家大多以羊皮或小牛皮为文字书写的媒体（图 2-4，下）。当时，修道院中的修道士要抄写一部完整的《圣经》，需要宰杀 200~300 只羊或小牛。显然，这种文字的承载媒体极为昂贵。纸的发明可以说是文字传播过程中的最为重大的事件。在今天，有一些传播学家甚至认为，纸是人类从发明语言到发明计算机网络这一漫长时期中最为重要的

发明，或者说，语言、纸、计算机网络构成了人类文明史上 3 座最伟大的丰碑。

图 2-4 《阿尼蒲纸卷》（上）与古代欧洲的羊皮纸书（下）

中国现存最早的标有明确刊刻日期的印刷品，是唐咸通九年（公元 868 年）出版的敦煌雕版印经《金刚般若波罗蜜经》。该雕版印经于清光绪二十五年（1899 年）由英国探险家斯坦因在甘肃敦煌石窟中发现并掠回英国，现藏于英国国家图书馆。这部《金刚般若波罗蜜经》由卷首画和经文组成。其中最令人惊叹的的便是其卷首的扉页画，此画是世界上最古老的版画作品之一（图 2-5，左）。全画线条灵动流畅，构图繁密又错落有致。可知在公元 9 世纪中国的雕版印刷技术已十分成熟。观赏此画，没有人不为我国唐代时期便有如此高超的雕版印刷术所折服。它的构图繁简得当，和谐有度，人物刻画细腻生动，刀法纯熟有力，整体线条流畅圆润。无疑属于版刻艺术成熟期才会有的作品。公元 1400 年前后，欧洲才出现木板印刷品，并有了最早的木刻插画。随着古腾堡印刷的普及，这些早期带有插图的《圣经》开始流传。这些图书不但设计极为精致，画笔异常细密，而且色彩也艳丽动人，具有很高的艺术性（图 2-5，右）。

在广播和电话发明以前，口语传播只能在同一时空内进行，而文字的应用则使人类的祖先突破了这种局限。它使信息能够"穿越时空"而被传递下来，也就是"历时性传播"。通

图 2-5 《金刚般若波罗蜜经》扉页画（左）和早期插图版《圣经》（右）

过文字人们可以在任何时候或者空间，同任何人建立现实的而非幻想的传播关系。例如，明朝罗贯中编写的《三国演义》这部小说讲述的是更为遥远的古代社会生活，但其中的生活信息却能为它诞生之后的各个时代的人所共享。此外，借助文字，相隔万里的人也可能沟通思想，共享信息，由此极大地方便了人类深入地把握世界。文字不仅记载着外在事物的形态，而且记载着人类对于这些事物的认识与思考。由于书写相比口语是一种更费时、更精确和更严谨的事情，作者视写作为一种创造的过程，会在图书中展现自己的智慧高度和思想深度，因此书写就把人类的精神引入了理性认识的深处。当文字在社会中被广泛地使用之后，就能不断地将人类对事物的认识引入理性的王国。

文字文化的兴起还促进了人的个性、才能和智慧的发展，使个人从集体中脱颖而出。麦克卢汉认为，由于使用的主要媒体不同，人类社会经历了"部落化—脱部落化—再度部落化"这3个阶段，而文字的普及特别是文字印刷物如书刊的出现，则是导致个人超越他所处的部落或群体、环境，发展起独特个性人格的主要原因，文字促进了知识的代际传播。美国文化学者F·杰姆逊指出："民间故事的时代是集体化的时代，因为讲故事时需要听众围绕，而手里捧着一本小说阅读则是典型的个人主义时代的表现，因为只能独自阅读。"

2.3 印刷与图书

历史上任何工艺技术，尤其是"印刷术"这样重大工艺技术的发明，都有着从设想、萌芽，到雏形、完善的发展过程。印刷术的发明与此颇为相似。早在公元7世纪的唐代，中国人发明了雕版印刷。而早于雕版印书出现的"拓印术"和"织物印花"，就已经具备了印刷术定义中的全部要素。公元1045年，中国宋代的布衣毕昇发明了胶泥活字印刷术。1457年，德国工匠古腾堡发明的金属活字排版技术和最早的印刷机械吹响了印刷时代的号角（图2-6）。印刷机的出现迎来了近代报刊的诞生，伴随着读写能力的普及，印刷媒介开始在社会变革中和社会生活中扮演越来越重要的角色。到19世纪末，印刷媒介已经高度普及，书籍报纸和

刊物成为人们每天获得信息、知识、娱乐的基本渠道之一，在社会生活的各个方面发挥重大的影响。

图 2-6　德国工匠古腾堡在 1457 年发明了金属活字排版技术

印刷品的"白纸黑字"具有不可变动的稳固性。印刷文化蕴藏了数百年来人类的深刻思考，是最丰富的人文精神的典藏之所。廉价书籍、销量巨大的报纸和期刊，是印刷技术普及之后才出现的，因此，大众传播时代的开启，是以印刷传播技术条件为前提和基础的。读书看报不像电子媒介那样需要电能支持，也不受数字阅读载体（手机、iPad、计算机等）的束缚，只要有足够的光亮和阅读的空间就能获取信息，因此注定是人类接受信息最为惬意、自由、悠然和富于情趣的方式（如图 2-7）。读书可以在公园的长椅上，在远行的列车中，在空

图 2-7　纸媒图书有着更为方便和自由的阅读体验

气清新的树林里，在荒村野店的孤灯下……书刊可以不计环境条件，不需要外力支持，始终作人们最为忠实、亲近、随和的精神伴侣。此外，纸墨介质在良好的条件下，可以保存数百年甚至千年之久，是至今为止最为方便制作而又可长久保存的信息介质。特别是印刷品具有不可变动的稳固性，可以反复阅读、批注和推敲，因此纸质传媒就成了最适合于表达深刻思想的介质。例如，哲学家康德、黑格尔和马克思的思想往往就适合于这种"深阅读"的媒体，让读者得以在捧读中不时掩卷沉思，获得思想的启迪。

尽管如此，纸媒也存在着许多传播方面的遗憾。在口语向文字转化的过程中，由于信息形态的变化，一些信息的成分被过滤了，例如说话人的语气、节奏、语调等听觉因素，还有表情、姿势和动作等内容都被无情地剔除。正如媒介学家保罗·莱文森所说的那样："尽管文字的出现带来了巨大的便利和深远的影响，但当我们沉浸其中时，文字企图描绘的真实世界反而离我们更远了，这便是我们需要付出的代价。"文字发明后，特别是规模化复制技术印刷术发明后，印刷品成为行为和说话的替代物，将交流的双方或多方变成了单向服务媒体的接受者，有"资格"提供信息的是极少数人。一定意义上，人们本来的传播本性和面貌丧失在印刷中。印刷术将文化从中世纪僧侣的控制中解放了出来，但在更大的范围内垄断了新的文化，图书将许多没有掌握足够文化知识的人排除在外。由于印刷文化缺乏生活本身所具有的鲜活、形象、生动的特征，因此导致了人的精神的"片面的深刻"，对人类整体把握大千世界造成了障碍。直到电影和电视出现，人类文明进程才踏入新的阶段。

2.4 摄影术

摄影术的发展首先是从照相机的发明开始的，而照相机的发明又与人类对小孔成像的研究分不开。早在2400多年前，战国时期的《墨经》中就记述了用暗箱摄取影像的小孔成像的原理。中国古代思想家、科学家墨子（公元前478—公元前392）与他的学生在黑暗的房子里发现了真空成像的光线直线传播的自然规律，《墨经》可能是有史以来最早关于光学成像现象的记录。此外，沈括（1031—1095）在他的《梦溪笔谈》中，也对小孔成像作了进一步分析和解释。古希腊著名哲学家、美学家亚里士多德在其著作中曾论及小孔成像。同样，艺术大师达·芬奇也曾用小孔成像原理描绘景物。1544年文艺复兴时期，荷兰探险家赫马·弗里修斯实际观测并记录了小孔成像的过程（图2-8）。小孔暗箱虽能成像并得到应用，但其缺点是不能解决影像亮度和清晰度的矛盾，于是后来又出现了由带透镜的暗箱形成的照相机雏形。带透镜的暗箱虽然能观察景物，但却不能把看到的景物永久保存。

摄影的发明是一个科学、技术与科学家、企业家个人探索相结合的过程。英国科学家牛顿（1642—1727）创立的近代物理光学奠定了摄影的光学基础并极大地促进了摄影光学的发展。18世纪末，英国人托马斯·韦奇伍德偶然发现：将不透明的树叶、昆虫翅膀放在涂有硝酸银的皮革上，在阳光下曝晒后，取下树叶后会留下白色的"影子"。他虽然没有找到将图像固定下来的方法，但证实了光影记录成像的可能性。1826年，德国石版印刷工人尼塞福尔·尼埃普斯，用涂有沥青的合金板放在暗箱中，将镜头对准他工作的室外，经过8小时的曝光后，得到了第一幅永久保留下来的影像照片，此法称为"日光摄影法"。1839年，法国科学家路易斯·达盖尔（图2-9）发现用银盐在铜板上涂上碘化银，可使摄影感光性能大大提高，而用硫代硫酸钠溶解未感光的银盐就是"定影"。1839年8月19日，法国科学院与艺术学院正

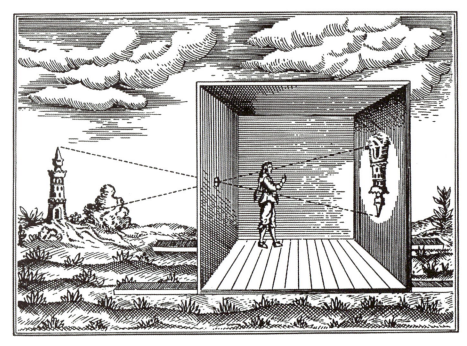

图 2-8 弗里修斯观测并记录了小孔成像

式发表了达盖尔摄影术，这一天被世界公认为摄影术的诞生日。在摄影发展的初期，几乎每隔 20 年就有一次技术上的革命性突破。发展至近代，技术上的这种"突破"周期变得越来越频繁。1871 年，人们发明了"明胶干板"感光材料，奠定了摄影商业的物质基础，这是继 1851 年发明"光棉胶湿板"后的一次革命性突破。

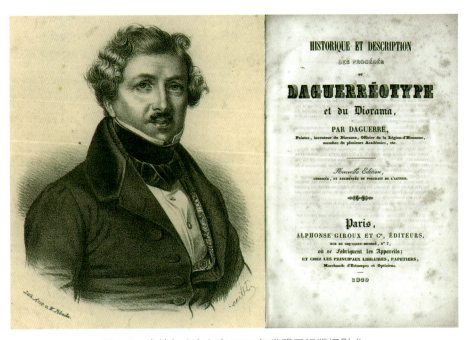

图 2-9 达盖尔（左）在 1839 年发明了银版摄影术

摄影的诞生是科学技术发展的产物，而使摄影成为真正的"机械复制时代的艺术"，则和摄影工业（照相机、感光材料和图片印刷制版工艺）的发展密不可分。虽然摄影术发明的初衷不是针对艺术的，但摄影的出现对于传统肖像画家来说无异于一场革命。早在清朝末年的中国，就有外国摄影师拍摄的人物肖像了（如图2-10）。就写实记录而言，摄影可真实地表现细节，是绘画最强有力的竞争，这使得传统的肖像绘画被迫重新定义了自己的任务。随着摄影技术的进步，摄影作为图像媒介在社会中的影响力越来越大。即使最保守的画家也不得不承认摄影的巨大优势。古典派绘画大师安格尔就曾以崇尚和羡慕的心态说："摄影真是巧夺天工，我很希望能画到这样逼真，然而任何画家都不可能办到。"安格尔还借助照相机拍摄的模特姿势，实现了《泉》中完美的人体比例。哲学家本雅明则鲜明地指出了摄影作为"技术复制时代的艺术"所具有的深刻内容。他认为：艺术起源于膜拜和祭祀等仪式，也因此具有一种崇高和神圣的东西，即所谓的"灵光"。从摄影和电影开始，由于机械复制的图像的广泛传播，使得人们对艺术品的距离感、敬畏感消失，"灵光"逐渐消散，一个大众化的、碎片化的、非线性和蒙太奇式的艺术形式将要改变艺术的历史。

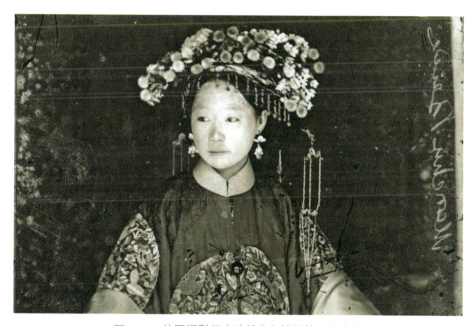

图 2-10　外国摄影师在清朝末年拍摄的人物肖像

摄影的出现代表了科技艺术或机器美学开始萌芽，也意味着通俗文化和大众审美开始走向历史舞台，以摄影图片为代表的商业媒介如新闻摄影、通俗画、杂志封面、插图、广告、画报和卡通画等开始风靡。摄影和印刷不仅开创了大众媒体时代，而且推动了现代艺术的诞生。早期达达艺术家利用照片拼贴将"历时性"转变为"共时性"（索绪尔），从而吹响了绘画艺术革命的号角。200年来，照相机和摄影技术的进步从未停止过脚步。和计算机进化非常巧合的是，照相机也从手提箱大小逐步进化到便携式的卡片机。而数字化浪潮更是将传统光学照相机淘汰，并以数码相机取而代之。苹果公司推出的iPhone更是将照相的功能集成于手机。从1814年的大型照相机到2014年带摄影功能的"谷歌眼镜"，200年中，照相机的更新换代几乎成为媒介世代交替的样本（图2-11）。所有这一切更加证实了麦克卢汉的名言：媒介（技术）是人的延伸。照相机正如人类视觉器官——眼睛的延伸，不断推进和扩展人类

的视野，摄影与暗房技术也从摄影师、技术专家的手中释放出来，成为人人可以把玩、分享、珍藏记忆和"拇指创意"的工具。

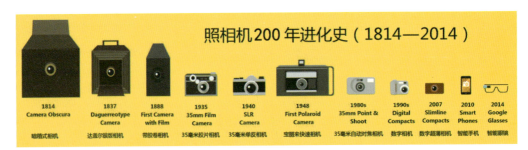

图 2-11　照相机 200 年的更新换代已成为媒介进化的样本

2.5　差分机

19 世纪 30 年代是一个不平凡的时期。历史在这个阶段开启了人类最伟大的现代媒介的航行：摄影术与差分机。1839 年，法国科学家路易斯·达盖尔发明了银版摄影术。非常巧合的是，几乎在同一时间，1833 年，另一位伟大的科学家，英国数学家查尔斯·巴贝奇（1791—1871，图 2-12，左）发明了分析引擎（Difference Engine）和差分机（图 2-12，右）。差分机是最早采用寄存器来存储数据的计算机，体现了早期程序设计思想的萌芽。第一台差分机从设计到制造完成花费了整整 10 年。它可以处理 3 个 5 位数，计算精度达到 6 位小数。巴贝奇差分机采用了 3 个具有现代意义的装置：保存数据的寄存器（齿轮式装置）；从寄存器取出数据进行运算的装置（机器的乘法以累次加法来实现），控制操作顺序、选择所需处理的数据以及输出结果的装置。该机械是最早体现出计算机设计思想的机械计算工具。

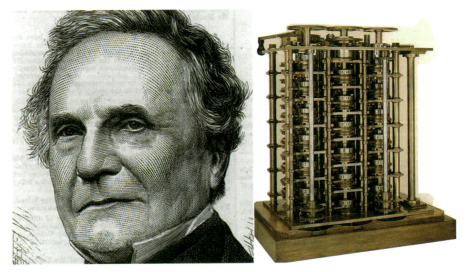

图 2-12　巴贝奇（左）和他发明的差分机（右）

因此，始自同一时期的达盖尔和巴贝奇，分别引导了现代社会媒体的基础：摄影术和计算机的出现，而新媒体就是这两条几乎平行的历史轨迹最终融合的结果。例如 1941 年德国

科学家康拉德·朱斯创造了著名的 Z-3 计算机，它的记忆磁带（软件）恰恰用的是胶卷！历史在这一刻将计算机与摄影术联系了在一起。自 19 世纪 30 年代，从巴贝奇的差分机和达盖尔银版摄影术诞生，经过 100 多年的技术发展，到 20 世纪中后期的现代数字计算机的出现，人们已经能够处理大量的声音、图像、视频等媒体数据了；与此同时，现代媒体也已经形成了包括摄影、电影、录音机、磁带录像机等基于光学、电子和模拟信号的庞大产业。随后，这两个几乎平行发展的历史进程开始融合，所有现代媒体通过数字化进程转化成数字媒体，其结果就是新媒体的诞生，图形，运动影像、声音和文本变成了可计算的计算机数据。

非常重要的是，巴贝奇的差分机包含可以被用于输入数据和指令的穿孔卡（软件）。巴贝奇的设计思想是这个机器可以进行任何数学运算。而这个穿孔卡的创意则来自雅卡尔织布机的启发。1725 年，法国纺织机械师布乔突发奇想，想出了一个利用"穿孔纸带"控制提花编织机编织图案的绝妙主意。布乔首先设法用一排编织针控制所有的经线运动，然后取来一卷纸带，根据图案打出一排排小孔，并把它压在编织针上。启动机器后，正对着小孔的编织针能穿过去钩起经线，其他的针则被纸带挡住不动。这样一来，编织针就自动按照预先设计的图案去挑选经线，编织图案的"程序"也就"储存"在穿孔纸带的小孔之中。80 年后的 1800 年，英国人杰奎德发明了通过穿孔卡自动控制的提花纺织机，这使得织机可以被用来编织错综复杂的图案，甚至能够织出杰奎德本人的肖像。这两位纺织机械师发明的穿孔卡成为最早实现了"人与机器对话"的始作俑者。

巴贝奇的助手，英国诗人拜伦之女、世界上第一位"软件程序员"埃达·奥格斯塔·拜伦（1815—1852，图 2-13）曾经写道："差分机编织代数的模式如同雅卡尔织布机编织出花朵和叶子的花纹一样。"差分机借助穿孔卡可以实现数学图案，这成为计算机与图形最早的联系，也由此暗示了计算机作为艺术工具的潜能。她指出：根据和声学与作曲学来定调的声音关系同样适用于差分机的数学原理。因此，差分机有可能谱写和制作音乐。埃达关于计算机与艺术创作的论文，也成为 180 年前人们对计算机未来所做出的最大胆的预测。埃达从小就对数学和发明着迷。可能是埃达从她父亲、诗人拜伦那里继承来的艺术基因，让她开始想

图 2-13 埃达曾预言计算机有可能和艺术相关

象和憧憬这种奇妙的机器未来可能有什么能力。埃达在笔记本中写道:"差分机与单纯的'计算器'之间并没有共同点。它拥有完全属于自己的地位;它所暗示的能够思考的本质是最有趣的。"由此她成为当今席卷全球的人工智能革命的最早的预言家,虽然生命定格在 37 岁,但她成功预见到了人类与机器协同时代的来临。

2.6　画家与电报

塞缪尔·F·B. 莫尔斯(1791—1872,图 2-14,右)以发明电报和"莫尔斯"电报码而家喻户晓。但令人惊讶的是,他的职业生涯始于画家,而且还担任过纽约国家设计学院(National Academy of Design)院长,具有纪念意义和历史价值的油画作品《卢浮宫画廊》(Gallery of the Louvre,1833,图 2-14,左)正是他的杰作之一。作为一名受人尊敬的画家,他于 1829 年受邀从纽约启航前往欧洲参观巴黎卢浮宫博物馆。莫尔斯对卢浮宫博物馆的丰富藏品大为震撼,因此,他想创作一幅卢浮宫的缩影并将其运回美国,这样不仅可以为苦于资料匮乏的绘画学生提供范本,而且也可以提高新大陆同胞们的艺术素养,当时美国没有多少人有机会观摩欧洲精美的艺术藏品。在《卢浮宫画廊》画作场景的中心,莫尔斯扮演了一位艺术老师的角色,正在为一位临摹画作的年轻女学生提供指导(图 2-14,圆圈放大)。莫尔斯希望该画作能够吸引大批美国人观看,不过收效甚微。此外,他妻子的意外去世对他打击很大,这使得他最终放弃了绘画并对发明电报投入了更多的精力。

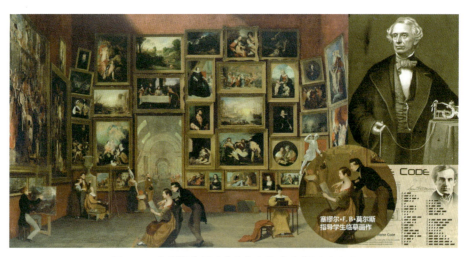

图 2-14　《卢浮宫画廊》(左)和莫尔斯(右上)

在油画《卢浮宫画廊》中的墙上,莫尔斯描绘了多幅重新排列的卢浮宫名画。莫尔斯将卢浮宫画廊设想为一个艺术工作室,艺术家和学生们在这里临摹与观摩莫尔斯认为最好的教学范例。墙上悬挂的油画包括达·芬奇的《蒙娜丽莎的微笑》以及著名画家提香、保罗·委罗内塞、卡拉瓦乔、鲁本斯、凡·戴克、让·安东尼·华多等人的代表作,包括肖像、风景、历史绘画和宗教题材的绘画等。画作中还有几位他在巴黎的一些美国朋友如小说家詹姆斯·库珀等。这幅大型画作被芝加哥特拉美国艺术基金会收藏。莫尔斯是一个兼具艺术与科学能力的人:他是一位画家和发明家,也是一位对即将到来的信息时代的预言家。《卢浮宫画廊》反映了他发明电报的动机:希望将人类知识与文化传播到遥远的地方,分享给全世界。

他想通过《卢浮宫画廊》来提升公众的艺术品位，同时也将欧洲优秀的博物馆文化介绍给家乡。

出生于马萨诸塞州的莫尔斯是一位传教士的儿子，起初，他在耶鲁大学学习哲学和数学，然后将注意力转向了艺术，最终于1811年前往英国学习绘画。回国后，他开始为达官贵人绘制肖像画，客户包括美国前总统约翰·亚当斯、詹姆斯·门罗等。此外，他还应邀画了一系列描绘美国白宫历史的宣传画并被悬挂在国会大厅。但就在他的绘画生涯如日中天时，妻子的意外去世使得这一切戛然而止。由于马车邮差耽误了家书的送达，使得妻子的病情被耽误，这个悲剧使他开始致力于改善远程通信的状态。妻子去世后，莫尔斯再次远赴欧洲并偶遇美国科学家查尔斯·托马斯·杰克逊，他向莫尔斯展示了他关于电磁学的最新成果，启发了莫尔斯利用电磁来传递信息的想法。莫尔斯的研究重点是单线传输系统。他在1838年首次公开展示了他发明的电报机和电报码（图2-15）。经过多年的努力，莫尔斯的电报机发明取得了成功。10年间，仅在美国就有超过20 000英里的电报线铺设完毕。到1866年，一条从美国到欧洲的跨大西洋电报线路开始通话，从此人类开始进入了远程通信时代。

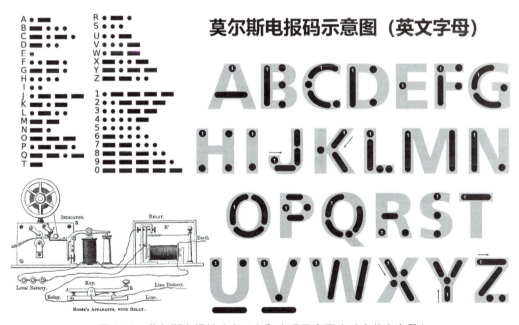

图2-15 莫尔斯电报机（左下）和电码示意图（对应英文字母）

莫尔斯电码是一种时通时断的信号代码，通过不同的排列顺序来表示不同的英文字母、数字和标点符号。莫尔斯电码将文本编码为一系列点画线的方法，可以通过声音、光纤或无线电波发送（传输）并且可以被收报方解码接收。1890年，莫尔斯电码逐渐开始用于无线电通信。当通过无线电使用时，莫尔斯电码的"点"和"短线"由一系列短音和长音表示，操作员通常将其称为"嘀"和"嘀—"。早期，莫尔斯电码通过电报电线远距离发送短文本消息。发射操作员使用莫尔斯键（电报机开关）按照莫尔斯字符的节奏打开和关闭电流。在接收端，时通时断的电流与电磁铁结合，就会发出不同节奏的声音。在大多数情况下，代码是通过将笔连到电磁铁上直接在纸上绘出的一系列点、线和空格。经过解码后就可以得知对方发送的信息。从某种意义上看，这也是一种早期数字化通信的雏形。

2.7 幻影、动画与电影

电影和动画都是由"视觉暂留"现象的原理逐渐发展而成的。早在2000多年前，中国唐朝出现的皮影戏就是中国古代艺人利用"光"和"影"的自然科学原理，巧妙结合民间绘画、雕刻工艺而创造的一种"模拟动画"的戏剧形式。但无论是"西洋镜"还是"手翻书"，虽然能产生动画幻觉，却无法持久。而只有达到了一定的图片切换速度（要达到视觉暂留的效果，每秒应该达到10幅以上的画面）和持续足够长的时间，这种"西洋镜"才能达到吸引观众的娱乐效果。早在1640年，德国人阿塔纳斯·珂雪（1601—1680）就发明了称为当今投影仪的鼻祖的"魔术幻灯"。他利用其发明的灯具，把画在玻璃上的形象投影到一面墙上，从上方通过细线拉动玻璃，生成了投影动画。1877年，法国工程师埃米尔·雷诺在普拉图"硬纸板诡盘"的基础上制造了一架用几面镜子拼成圆鼓形的"活动视镜"（又称"实用镜"，Praxinoscope）。经过不断的改进，1888年，雷诺进一步将诡盘和幻灯技术结合起来，发明了"光学影戏机"（Théatreoptique，图2-16）并申请了专利。该机器通过圆盘的转动，带动圆盘上的图片一起转动。而幻灯机会将连续图像投影到银幕上并形成运动画面，这就是原始动画的雏形。

图2-16　埃米尔·雷诺通过"光学影戏机"放映动画短片

在"光学影戏机"的基础上，埃米尔·雷诺开始手绘故事图片，起先在长条的纸片上绘制，后来改画于赛璐珞胶片上。他还于1892年在巴黎的葛莱蜡像馆开设了"光学剧场"并公开放映动画片，现场伴有音乐与音效，曾造成相当大的轰动。当时，他所放映的影片都是他单人完成的，包括编剧、绘画（角色设计、中间画、背景布景）、剪辑等。埃米尔·雷诺的一生中创作了不少的作品，例如《一杯可口的啤酒》《丑角和他的狗》《可怜的比埃罗》《更衣室旁》《第一支雪茄》等。这些作品都拥有一定的放映长度、有趣的故事及新颖的角色设计。动画的出现并非偶然的事件，而是科学、技术、娱乐与发明历史交汇的产物。在1840年左右，

工业革命和欧洲现代化运动风起云涌，技术、艺术和科学齐头并进，产生了一种新的社会时尚潮流与知识文化。一方面蒸汽机与电磁等新技术的出现，推动了航海、交通、工厂与军事工业的蓬勃发展；另一方面，全景戏、西洋镜和幻影戏（Phantasmagoria）也都出现在那个时代。法国巴黎已经有了广泛的大众娱乐活动，例如林荫大道剧院、早期漫画杂志、蜡像馆与早期电影等，都吸引了众多的观众。经济基础与上层建筑的革命推动了现代社会的形成，也成为动画技术出现的孵化器。

幻影戏是一种前电影时代的恐怖剧场。它通常坐落于黑暗的小教堂，在许多节目中，人们常使用幽灵般的装饰、烟雾、暗示性的旁白和刺激的音效增加恐怖气氛。魔术师借助一个或多个魔法灯笼（类似于皮影）将可怕的图像如骷髅、恶魔和鬼魂等映射出来，并借助机械设备使之出现跑马灯效果（图 2-17，左上）。一些魔术师使用可移动幻灯机将鬼怪图像投射到墙壁、烟雾或半透明屏幕，多个幻灯机可以快速切换不同的图像，形成类似"动画"的效果（图 2-17，右下）。这些幻影表演是现代恐怖电影的先驱，在 18 世纪末和 19 世纪初，公众的哥特式情感加上法国大革命后的恐慌，使得幻影成为一种流行的娱乐方式。欧洲观众对这些在黑暗房间里召唤出来的幽灵（图 2-17，右上）感到既高兴又恐惧，一些迷信的观众甚至会认为这是神灵的召唤。比利时发明家和物理学家艾蒂安·加斯帕德·罗伯逊（图 2-17，左下）是当时最著名的幻影魔术师之一，他的第一部"幻想曲"于 1797 年在巴黎放映。他说"只有当观众惊恐颤抖着，或因为害怕鬼怪冲出来而捂住眼睛时，我才会感到满意。"虽然幻影戏随着电影的到来而消失，但恐怖电影延续了早期幻影戏的精髓。

图 2-17　幻影戏（左上）和剧情（右上）、魔术师罗伯逊（左下）放映幻影（右下）

和动画的原理类似，电影实际上意味着"快速摄影"和"快速回放"。于是，发明者们开始致力于用多张分解的照片，来表现一个动作的一系列瞬间。摄影发明 40 年以后，英国摄影师爱德华·穆布里奇（1830—1904，图 2-18，左上）就借助自己发明的一个高速摄影曝光装置，来拍摄运动状态中的人或动物的连续照片。后来，这项技术成为了电影和动画产业发展的催化剂。据说这项技术的发明来源于一场赌注：当时的加州州长利兰·斯坦福和另一

位政客打赌,这位州长赌马匹在疾驰时会"四蹄离地"。为了证明自己是正确的,他雇用了穆布里奇进行试验。1878 年 6 月 19 日,穆布里奇来到位于加州帕洛阿尔托市的赛马道上,架设了 24 台照相机并将它们连接到绊索上,当飞奔的马匹碰断金属丝时,照相机会迅速地曝光,由此得到了马在奔驰过程中的真实记录(图 2-18)。该试验不仅证实了马在飞驰时会"四蹄离地",而且也成为人类最早的连续摄影图片。穆布里奇一生都在从事对人物动态的研究,他所留下的大量照片均已成为人们研究早期摄影的重要资料。

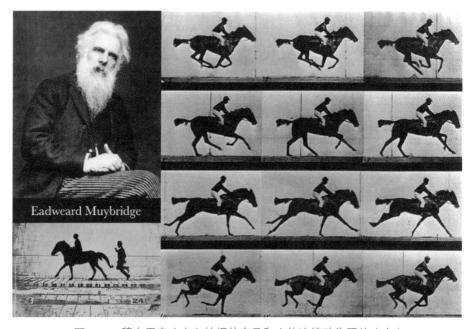

图 2-18　穆布里奇(左)拍摄的奔马和人体连续动作照片(右)

　　连续摄影的出现一方面给画家提供了更加自由的观察视角;另一方面又为画家重新审视传统的空间观念创造了契机。早在 1936 年,哲学家瓦尔特·本雅明在就曾以摄影和电影为例,说明了人的艺术活动和审美是随着技术的进步而改变的。法国卢米埃尔兄弟(图 2-19,上)发明了电影放映机。1895 年 12 月 28 日,他们在法国巴黎卡普辛大道 14 号大咖啡馆的地下室,首次公开放映电影短片《火车进站》《婴儿喝汤》《工厂大门》《水浇园丁》,电影从此诞生。卢米埃尔兄弟出生于欧洲最大的制造摄影感光板的家族,他们改造了美国发明家爱迪生所创造的"西洋镜",使动影像通过投影而放大,让更多人同时观赏,因此成为电影和电影放映机的发明人。电影的发明不仅凝固了时间和速度,而且改变了大众参与艺术的方式,也让人们看到了艺术创新的可能性。媒介大师麦克卢汉认为:20 世纪初期兴起的立体主义绘画与电影技术的同时出现并不是一个简单的巧合。他指出:"立体派在 2D 平面上画出客体的各个侧面。它放弃了透视的幻觉,偏好整体上对事物的迅疾的感性知觉。"连续摄影的动作叠加为达达画家杜尚(1887—1968)的作品《火车上悲伤的年轻人》《下楼梯的裸女》等提供了创意的灵感(图 2-19,下)。麦克卢汉指出:电影是一个新旧媒介交替的里程碑,它不仅是对机械时代的回顾和延伸,也是新兴电力时代的产物。艺术家对新媒介的把握也成为艺术革命的导火索。

图 2-19　卢米埃尔兄弟（上）和杜尚的油画（下）

1902 年，法国导演乔治·梅里爱（1861—1938）拍摄了首部科幻电影短片《月球旅行记》（图 2-20）。该片取材于儒勒·凡尔纳的小说《从地球到月球》和 H.G. 威尔斯的小说《第一个到达月球上的人》。影片长达 15 分钟，运用各种可能的技巧讲述了维多利亚时代的一群天文探险家们造访月球的经过。这个影片包括"科学大会""制造炮弹""月球登陆""探险者之梦""与月球人搏斗""海底遇险"和"凯旋"等段落，充满了幻想色彩和科学幽默。梅里爱利用早期蒙太奇技术和特技手段成功地表现了炮弹飞向月球以及在月球表面降落等场景。此外，月球上巨大的蘑菇、挂在天空的月亮女神和"月球人"也都栩栩如生。《月球旅行记》上映后取得了巨大的成功，同时也使科幻电影正式走入历史舞台。该短片不仅具备各种奇幻

荒诞的想象与魔法般视觉特效，而且几乎具备后世一切科幻片的构成元素，如对科学和机械狂热的讽刺、对异境的奇观化表现、离奇古怪的外星人、不可思议的灾难、看似难以逃生的追杀场景以及喜剧性的大团圆结尾……

图 2-20 《月球旅行记》是科幻电影的开山之作

法国著名电影史学家乔治·萨杜尔指出：梅里爱创造了一个光怪陆离的、史诗式般的、充满魅力与幻想的世界。他的影片在电影尚未成熟的时期里，代表着一个惊奇的孩子眼中所看到的一个充满科学奇迹的世界。梅里爱以原始人的那种聪明、细致的天真眼光来观察一个新的世界。在他的影片里，他把科学和魔术，把似真亦幻的场景与工业机械的现实感融合在一起。他的电影成为科幻电影的里程碑。从 1895 年电影的诞生起，摄影、机械、技术与艺术开始了走向相互融合的道路。与此同时，以好莱坞电影为代表的现代娱乐工业开始萌芽。电影将艺术与科学合一，扩大了人类的视听局限，成为 20 世纪科技文化的象征。

2.8 电话

19 世纪后半叶，莫尔斯电报获得了广泛的应用。但是莫尔斯电报也有其缺点，就是从发报人到收报人需利用专门的电码译本经过两次翻译才能把信息传递过去，而且发报人不能立即获得收报人的反馈信息。这就使通信仍然不够便捷。因此，人们开始探索一种能直接传送人类声音的通信方式。美国发明家亚历山大·贝尔曾经系统地学习过语音、发声机理和声波振动原理，在为聋哑人设计助听器的过程中，他发现电流导通和停止的瞬间，螺旋线圈发出了噪声，这一发现使贝尔突发奇想——"用电流的强弱来模拟声音大小的变化，从而用电流传送声音。"从此，贝尔和他的助手沃森就开始了设计电话的艰辛历程。

贝尔设想通过几片衔铁协调不同频率的声音。在发送端，这些衔铁会在某一频率截断电流，并以特定频率发送一系列脉冲。在接收端，只有与该脉冲频率相匹配的衔铁才能被激活，由此实现了通过一根线路同时传送几条信息的设想。经过多次反复实验，声音终于可以稳定地通过线路传输了。1876年3月7日，贝尔的电话机获得发明专利（图2-21，右下）。第二年，在波士顿和纽约架设的第一条电话线路开通（图2-21，左）。同年，有人第一次用电话给《波士顿环球报》发送了新闻消息，从此开始了公用电话时代。一年之内，贝尔共安装了230部电话并建立了贝尔电话公司，这就是美国电报电话公司（AT&T）的前身。到20世纪初，电话已经成为欧美家庭中时尚的"新媒体"（图2-21，右上，英国女演员艾瑞斯·霍伊的电话广告）。

图2-21　贝尔通话（左）、艾瑞斯·霍伊的广告（右上）和电话专利（右下）

20世纪初，人们打电话要经由"人工交换"，即电话公司里交换总机的接线生用塞绳接通（图2-22，左上）。人工切换要耗费大量的时间与人力，而且错误率非常高。1888年，美国发明家敖门·斯托格发明了自动电话交换台，使得电话开始成为大众服务业。1891年3月10日，他获得了"步进制自动电话接线器"的发明专利权。自动电话交换机靠电话用户拨号脉冲直接控制交换机的机械动作，例如，拨号码"1"就发出一个脉冲，使接线器中的电磁铁吸动一次，接线器向前动作一步；拨号码"2"就发出两个脉冲，使电磁铁吸动两次，接线器向前动作两步（图2-22，右上）。1892年，斯托格发明的自动电话交换机在美国印第安纳州投入使用。自动电话交换机是人机交互历史上的一个里程碑。

斯托格的发明推动了电话的普及，使得通信产业跨入了一个新的时代。电话历经了近一个世纪的发展，其外观经历了手执式、悬挂式、手摇式、拨键式和按键式的发展（图2-22，下），最终以智能手机的形式实现了麦克卢汉所说的"人体的延伸"。电话机开始是金属的，20世纪50年代初期开始转为塑料，从而奠定了现代电话机的造型基础。著名工业设计师亨

利·德雷夫斯与贝尔实验室合作，将人机工程学的设计理念应用于电话的外观设计，德雷夫斯坚持设计电话应该考虑用户的舒适性和功能性的统一，要求贝尔实验室研究人员在设计电话时必须有明确的人体工学的数据支持。德雷夫斯主持设计的 300 型电话机将听筒和话筒合而为一（图 2-22，右下）。这个设计理念使得电话机走入了千家万户，成为现代家庭的基本设施。

图 2-22 总机接线生（左上）、斯托格自动电话交换机（右上）和电话的进化（下）

2.9 广播和电视

电子媒介主要指随着现代科学技术的发展而在 19 世纪末和 20 世纪初先后产生和发展起来的广播、电影和电视及它们的派生物如模拟信号的录像、录音磁带及其播放设备。20 世纪初，电影、广播、电视等电子媒介的发明和普及标志了大众传播时代的到来。1877 年，美国发明家托马斯·爱迪生发明了锡箔滚筒式留声机。该项发明使得声音、音乐的录制和播放开始走向实用阶段。随后，意大利电气工程师马可尼发明了把信号载在电波上进行电信传输的设备。他的第一次试验是在 1894 年，这也成为无线电技术的开端。1906 年，美国发明家李·德福累斯特发明了电子放大管或三极管，由此使得电子通信发生革命变化，德福累斯特也被誉为广播、电视和电子工业之父。1920 年，美国 KDKA 广播电台在美国的匹兹堡正式开播（图 2-23），标志着无线电广播事业的诞生。1927 年，美国全国广播公司（NBC）开始架设

两个无线电广播网络。随后，美国哥伦比亚广播公司（CBS）成立。几乎在同时，英格兰也开始了最早的广播节目。到 20 世纪 30 年代，无线电广播系统开始普及，世界进入无线电广播的"黄金时代"。

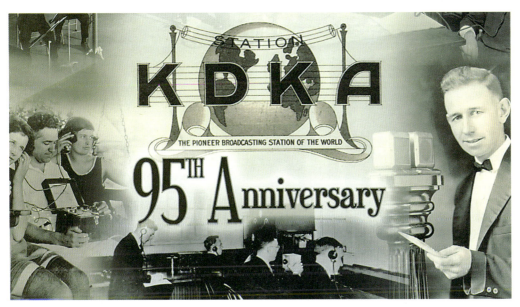

图 2-23　美国 KDKA 广播电台 1920 年在美国的匹兹堡正式开播

电视的出现与广播事业的繁荣几乎在同一个时代。1923 年，俄国科学家弗拉德米尔·兹沃里金发明了光电摄像管（Iconoscope）、阴极射线管（CRT）电视机。1925 年，英国人约翰·罗·贝尔德首次发送电视信号。1936 年，英国 BBC 建立第一座电视台，次年实现了第一次户外电视实况转播。20 世纪 50 年代出现彩色电视；20 世纪 60 年代出现卫星电视；20 世纪 70 年代，有线电视得到了迅速发展；20 世纪 80 年代中后期，电视直播卫星进入实用阶段，跨国卫星电视进入了大众家庭。与此同步的是，电视机的屏幕越来越大，分辨率越来越高。到了 1958 年，电视从几乎巴掌大小的模糊影像（图 2-24，上）发展成为具有现代电视雏形的家庭电视。对新媒体异常敏感的迪士尼公司总裁沃尔特·迪士尼开始将电视媒体作为周末动画连续剧的载体。20 世纪 60 年代初，迪士尼还亲自出马，担任美国广播公司（ABC）的动画节目的解说嘉宾，成为亿万电视观众追捧的"明星"（图 2-24，下）。此外，到 20 世纪 60—70 年代，其他电子媒介如录音机、录像机、摄像机、随身听、磁带盘的大量出现，标志电子媒介已经发展到一个更加成熟的阶段。电子媒介不仅统治了近 40 年的战后生活方式，也成为早期媒体艺术如录像艺术的导火索。

随着电视的普及和其他电子媒介的大量出现，人们的生活方式也发生了重大的变化。人们经由收音机、电视获取消息，了解社会国家大事，也借以消遣、娱乐和打发无聊的时间。电子媒介依靠声像传播信息，感染力极强，很快便为受众广泛接受。关于各类传媒达到大众传媒界限标准（使用者达 5000 万人）所用时间的资料显示，在 20 世纪的美国，广播用了 38 年，无线电视用了 13 年，有线电视用了 10 年，而互联网仅仅用了 5 年。传播媒介的科技含量越来越高，则达到大众传媒界限标准的时间不断地缩短。电子传播媒介是科技发展的结果，又是科技进步的体现。

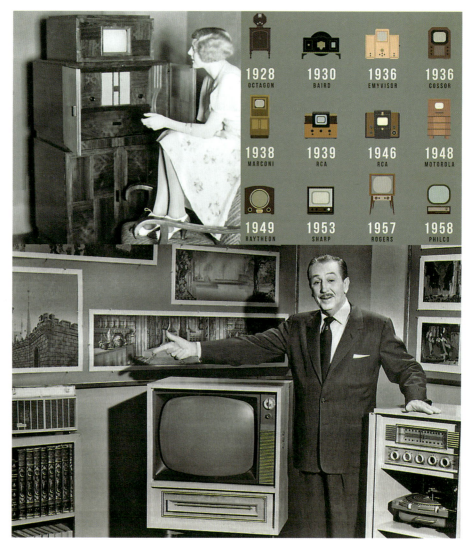

图 2-24　早期电视（左上）和电视机的进化（右上），以及迪士尼担任节目嘉宾（下）

电视媒介的诞生和普及，是 20 世纪人类社会生活中的重大事件之一。早在 20 世纪 60 年代中期，德国社会学家 W. 林格斯就把电视与原子能、宇宙空间技术的发明并称为"人类历史上具有划时代意义的三大事件"，认为电视是"震撼现代社会的三大力量之一"。1969 年美国"阿波罗 11 号"载人宇宙飞船登月，人类第一次在月球上行走（图 2-25）。当实况转播的画面被发回到地球上时，美国有 1.25 亿人收看了这一登峰造极的转播，而据估计，通过卫星网收看此次登月的全世界各地的观众共有 5 亿。在电视出现以前，从来没有任何一种媒介拥有如此众多的受众和普遍的影响。麦克卢汉由此指出："电子技术导致了人们相互依存的新局面，并以地球村的现象重新塑造世界。"卫星电视是地球村最直接的体验。电视集视听觉手段于一体，通过影像、画面、声音、字幕以及特技等多方面地传递信息，给受众以强烈的现场感、目击感和冲击力；它不仅是人们获得外界新闻和信息的手段，而且是丰富多彩的文化生活和娱乐的主要提供者。看电视，成了人们业余生活的主要内容，电视不仅大大改变了人们的生活，而且对现代社会的政治、经济和文化的各个方面都产生了广泛而深刻的影响。

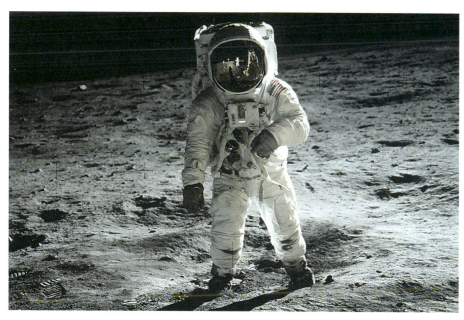

图 2-25 "阿波罗 11 号"载人宇宙飞船登月的照片（1969）

　　如果说印刷传播实现了信息的大量生产和大量复制，那么电子传播的贡献则是实现了信息的远距离快速传播。不仅如此，电子技术的发展还导致了计算机的诞生，从而使人脑的部分功能由计算机来承担。电子传媒为海量信息的传播、分类、检索和复制提供了极大的便利。电影与电视的普及重新启动了人类的视觉敏感性，它们能在 2D 平面上展现时间与空间，从而完整地再现运动的视觉形象。在书刊文化中，读者对于文字的接收方式是历时性的。而在电视和数字电视的观赏中，观众对于画面信息的接收是共时性的，他们同时地感受了画面上提供的多种信息：表情、动作、环境、语言等。受众在同一瞬间接收的信息远比阅读文字更为丰富，特别是文字无法完全详尽描绘的异域风光等都能在电影电视中一览无余。无论叙事、描绘或说明，电影电视都更为直观、形象、准确与生动。麦克卢汉由此挖掘出了电子媒介的意义："广播有力量将心灵和社会变成合二为一的共鸣箱。书面文化培植了极端的个体本位主义，广播则复兴了部落关系和血亲网络的古老经验。电台不仅是唤醒古老的记忆、力量和仇恨的媒介，而且是一种部落化的、多元化的力量。"在 20 世纪 50—60 年代的美国家庭，带有收音机和电视的客厅往往是家庭团聚和交流的场所（图 2-26），电视也是人们了解新闻和娱乐活动的主要渠道。这种带有仪式感的场景再现了部落社会"信息共享"和"互动交流"的场景。

　　早在 20 世纪 50 年代，德国思想家马丁·海德歌尔就富有预见性地宣称人们正在进入一个图像的世界，这一点在今天看来勿庸置疑。到了 20 世纪 60 年代，电视机在美国家庭中普及的时候，生活的全面媒体化已经是一个不争的事实，而摄影、电影、电视和互联网技术的发明，都在满足着人类观察与窥看的欲望。城市的建筑、桥梁、商店橱窗、广告招牌、道路以及种种特有的空间形式，也都体现了丰富的视觉文化景观。图像产品随着近代工业文明的兴起而日益丰富。到了 20 世纪 80 年代，以图书、报纸、杂志、广播、电影和高清彩电为主流的传统媒体的兴盛达到顶峰，而数字媒体则仍处于黎明阶段，当时没有人能够预料，这种新媒体在未来的 50 年中将要改变世界，成为 21 世纪信息社会生活方式的基础。

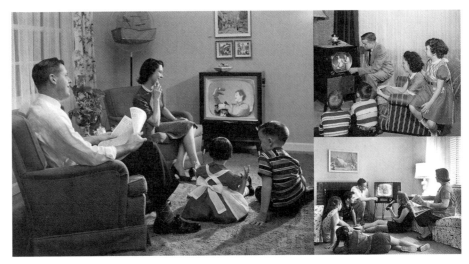

图 2-26　20 世纪 50—60 年代的美国家庭客厅（电视在家庭的地位）

本章小结

1. 在语言能力充分发育起来之前，人类就有丰富的方式来表达自己的情感和态度了。这主要包括身体的动作和姿势，如原始社会宗教仪式上的舞蹈语言和带韵律的呐喊等。

2. 人类语言的独特之处在于可以虚构（赫拉利）。讨论虚构事物正是人类语言最独特的功能。虚构，让人类能够拥有想象，最重要的是还可以一起想象，共同编故事。伴随着从猿到人的进化进程形成的口头语言是人类最古老的文化符号。

3. 公元前大约 3500 年，苏美尔人发明了数字和楔形文字。公元前 1775 年，希腊人开始使用音标字母文字。公元前 1400 年，中国商朝出现了甲骨文。此外，还有青铜器皿上的金文和镌刻在天然山石上的石刻文字。

4. 公元 1045 年，中国宋代的毕昇发明了胶泥活字印刷术。1457 年，德国工匠古腾堡发明了金属活字排版技术和最早的印刷机械，由此吹响了印刷时代的号角。随着古腾堡印刷技术的普及，早期带有插图的《圣经》开始流传。

5. 摄影的发明是一个科学、技术与科学家、企业家个人探索相结合的过程。1839 年，法国科学家达盖尔发明了银版摄影术。几乎在同一时间，1833 年，英国数学巴贝奇发明了计算机的始祖——差分机。

6. 巴贝奇的助手，诗人拜伦之女、世界上首位"软件程序员"埃达·拜伦不仅预见了计算机与艺术的联系，而且还是人工智能革命最早的预言家。

7. 1838 年，画家莫尔斯发明了电报和莫尔斯电报码。1876 年，美国发明家亚历山大·贝尔因电话的发明而家喻户晓，电报与电话的诞生预示着通信产业的兴起。

8. 电影和动画都是基于"视觉暂留"现象的原理逐渐发展起来的。1888 年，雷诺将诡盘和幻灯技术结合起来，发明了动画放映机的雏形——"光学影戏机"。

9. 英国摄影师穆布里奇发明了一个高速摄影曝光装置，可拍摄运动状态中的人或动物的

连续照片，由此推动了电影和动画产业的发展。

10. 1895 年 12 月 28 日，法国发明家卢米埃尔兄弟在法国巴黎卡普辛大道十四号大咖啡馆的地下室第一次公开放映电影短片《火车进站》。

11. 1906 年，美国发明家李·德福累斯特发明的电子放大管或三极管，成为广播、电视和电子工业的基础。

12. 1920 年，美国 KDKA 广播电台在美国的匹兹堡正式开播，标志着无线电广播事业的诞生。电视的出现与广播事业的繁荣几乎在同一个时代。电子媒介使得地球村开始出现，人类社会进入了以信息革命为标志的新时代。

本章习题

一、名词解释

1. 差分机
2. 幻影戏
3. 古腾堡印刷机
4. 埃达·拜伦
5. 活字印刷
6. 银版摄影术
7. 莫尔斯电报码
8. 地球村
9. 乔治·梅里爱
10. 爱德华·穆布里奇

二、申论题

1. 从身体语言到电子媒介，文明经历了几种媒介形式？

2. 以《圣经》的印刷出版为例，简述印刷术的社会意义。

3. 摄影的出现对绘画有何冲击？什么是"摄影语言"？

4. 电视时代人的行为特征与印刷时代有何异同？智能手机时代呢？

5. 摄影术的出现如何影响当时的肖像画市场？与现代艺术出现有何联系？

6. 为什么说"人类语言的独特之处在于可以虚构"？试说明讲故事的重要性。

7. 试说明巴贝奇差分机的工作原理。

8. 电影的发明是受到哪些现象的启发？穆布里奇的实验有何意义？

9. 卫星电视的出现与"地球村"有何联系？

三、思考题

1. 麦克卢汉是如何思考媒介的世代交替现象的？

2. 试基于照相机两百年的演化历程，说明媒体与人类的关系是如何演变的。

3. 什么是"部落化—脱部落化—再度部落化"？媒介与社会发展的关系是什么？

4. 什么是电影和电视的"语言"？如何理解"新媒体的语言"？

5. 差分机和摄影术几乎同时发明，请说明二者的联系以及对艺术的影响。

6. 如何结合纸媒和电子媒介的各种优势来设计一种"新阅读媒介"？

7. 画家和发明家莫尔斯是如何将艺术与技术融为一体的？

8. 为什么说动画的出现并非偶然的事件？和当时流行的幻影戏有何联系？

9. 试从媒体的发展历史分析人与技术之间的关系。

3.1 未来的故事
3.2 图灵与计算机
3.3 控制论的宇宙
3.4 世界机器
3.5 计算机图形学
3.6 《全球概览》
3.7 互联网
3.8 移动互联网
3.9 万物互联时代
3.10 可穿戴计算
3.11 智能机器人
3.12 虚拟现实
3.13 增强现实
本章小结
本章习题

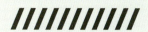

本章概述

　　20世纪计算机与互联网的出现改变了人类的生产生活方式，也重新定义了媒介。数学家图灵、香农和维纳等人奠定了数字计算、信息、反馈与人机关系的基本理论——控制论、信息论和系统论，并促使了"世界机器"的诞生。本章重点是探索数字媒体的发展轨迹，梳理数字革命的重要历史事件以及当代数字科技与媒介的多种表现形式。本章还将借助"历史后视镜"的方法，展望未来人与技术的新型生态关系。

第3章　数字传媒时代

3.1 未来的故事

麦克卢汉曾经说过,预测未来是要用"后视镜"的方式,才能理解当下发生的一切对未来的意义。那就让我们憧憬一下未来吧。清晨,随着一缕阳光透过窗帘,家庭机器人开始发出悦耳的声音(图 3-1)。这个机器乖巧伶俐,服务周到。它除了能够照料人们的起居生活以外,还可以给全家人讲有趣的故事。此刻,客厅智能透明电视正在播放晨间新闻:新一代智能设备推出,革命性的人工智能语音助手"家庭小秘"已经成为众人瞩目的焦点。这个智能助手借助云计算网络已经达到了很高的智能,可以帮助人们出行、购物、看病和娱乐,人们如痴如醉,满大街都是挂着耳机和智能助手聊天的用户。

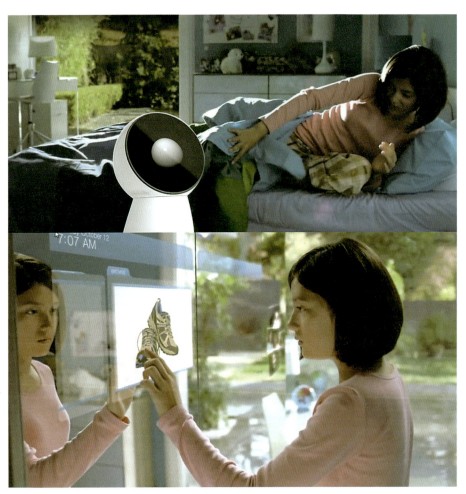

图 3-1 家庭机器人(上)和智能家居(下)是未来家庭的必备

当大家洗漱完毕的时候,"机器保姆"已经把早餐端上了餐桌。别小看这包子大的食品,它是厨房"3D 打印"的食品,含有各种维生素、蛋白质、膳食纤维和多种可选择的形状,其颜色、香味和口感丰富多样(图 3-2,上)。吃完早餐后,根据机器人安排的计划和日程我就要开始忙碌的一天了:小学教师的我马上要去学校。我的智能手环可以打开车库门,挥手

之间，爱车已经自动驶出车库停在我身边。这辆智能电动车已经成为环保和时尚的标志。智能机器人不仅可以自动行驶，还可以私人订制各种娱乐节目和新闻（图3-2，下）。此时，自动汽车驾驶网络已经遍布全球。该网络是如此可靠的，以致于人为失误成为交通事故的唯一因素。因此，世界各国政府要求所有的汽车必须接入交通网络，传统的手动汽车成为和马匹一样的奢侈品……

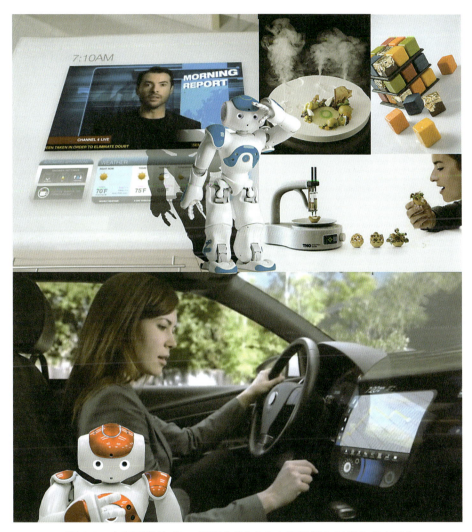

图3-2　未来厨房的"3D打印食物"（上）和智能化出行方式（下）

21世纪中期的校园，智能建筑、智能教室和交互式液晶黑板已不是新鲜事（图3-3）。最前卫先锋的是：iCyborg植入式智能芯片已经成为了事实上的人机互动媒介。无论是乘坐自动汽车、购物、健康诊断，还是获取开冰箱门的授权，都需要通过iCyborg。医院提供为新生儿直接植入iCyborg的服务。从出生起就植入芯片的一代被称为C世代，虽然外表和普通人无异，但借助"芯片脑"的协助，C世代在艺术、文学、数学和工程等方面的学习和创意能力要显著高于其他非植入的同学。科学家发现，从幼年起就植入iCyborg的一代，有着更强的智商和情商，对智能芯片技术友好的C世代已经开始准备管理22世纪的人类

社会。

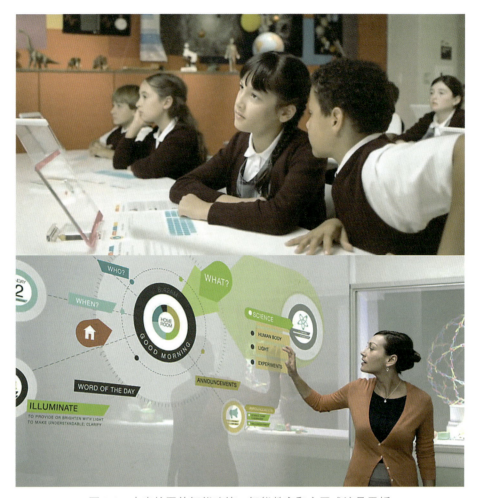

图 3-3 未来校园的智能建筑、智能教室和交互式液晶黑板

下午上完课，我突然感到头痛，智能手环的体感探测器开始闪烁，提示我身体发生了一些状况。爱人陪同我一起去医院看病。医生拿出一个"扫描听诊器"按在我的不同位置，"听诊器"的反面立刻就反映出头部的全貌，智能医疗诊断系统紧随其后给出了病况和处方（图3-4，上）。同样，医生们在液晶显示屏前面一起会诊，决定应该采取哪些治疗方案。医生调取了我的个人数字芯片病历，芯片里储存有出生后的全部病历文字和影像资料，智能化的可视图表清晰地展示了各项生理指标，例如血压、脉搏、血糖和血氧浓度等。诊断的结果是轻度脑血栓，随后，医生通过植入脑部的"药物泵"展开治疗。这个颅内纳米泵会根据智能芯片的指令，定时定量输入药物。同样，输液后的各项指标也会实时动态地传到智能手机和医生办公室的计算机，智能医疗辅助系统已成为所有医院和家庭诊所必备的设备。在家庭医生和爱人的陪同下，我回到了温馨的家。女儿给我讲述了她们一天的趣事，特别是还展示了通过虚拟现实返回古代和恐龙互动的经历（图3-4，下）。家庭机器人展示了现场的照片和记录的欢声笑语。她们今天的家庭作业就是：如何通过转基因技术和逆向生物工程重建一只有翅膀的飞龙。当然，这个作业不仅仅是文字冒险，而是需要制定一个第二天

带去学校生物实验室和小组成员一起完成的方案。iCyborg 植入式智能芯片"共享"了大家的智慧并提出了计划。第二天清晨，肯定又会是一个激动人心的时刻，科技会将梦想照进现实。

图 3-4　智能医疗诊断系（上）与智能家庭娱乐（下，交互式机器人）

3.2　图灵与计算机

《未来的故事》向人们展示了一幅 30 年以后的智能世界的辉煌时刻。但是这一切是从什么时候开始的呢？早在 1900 年，大数学家戴维·希尔伯特在数学家大会上提出了著名的 23 个数学问题。其中第 10 个问题是这样的：是否存在着一个通用过程，这个过程能用来判定任意数学命题是否成立？即输入一个数学命题，在有限时间内，证明该命题成立或不成立。这个问题实际上就是信息时代的关键理论：计算的通用性问题。1936 年，一个年仅 24 岁的年轻人解决了这个困扰了数学界多年的问题，他就是数学家、逻辑学家、哲学家、计算机科学

之父、英国战时德军密码破译者、人工智能先驱阿兰·图灵（1912—1954，图3-5左）。当年，图灵向伦敦权威的数学杂志投了一篇论文，题为"论数字计算在决断难题中的应用"。在这篇开创性的论文中，图灵给"可计算性"下了一个严格的数学定义，并提出著名的"图灵机"（Turing Machine）的设想。

在该机器中，有一个由方格构成的无限长的记忆磁带，每个单元上有一个1或0。有一个机器头在磁带上移来移去。它每次可以读出一个单元。这台机器还包含一个由数字编码的各种状态组成的规则表（其核心是一个固定的程序）。在每个时刻，机器头都要从当前磁带上读入一个方格信息，然后结合自己的内部状态查找程序表，根据程序将信息输出到磁带方格上，并转换自己的内部状态，再进行移动。如果被读出的单元上的数字为0，则指定一个行动，如果为1则指定另一个行动。可能的行动包括在记忆磁带上写0或1，并将记忆磁带向右、向左移动一个单元。每条状态都会指定机器应该读取的下一条状态的数字（如图3-5，右）。如果这些难题是用一种算法来表达的话，这样的机器有能力解决任何可想象的数学难题。现代计算机之父冯·诺依曼生前曾多次谦虚地说：如果不考虑查尔斯·巴贝奇等人早先提出的有关思想，现代计算机的概念当属于阿兰·图灵。图灵最早意识到了计算机作为"万能机器"的特征，可以用来计算所有能想象得到的可计算函数。

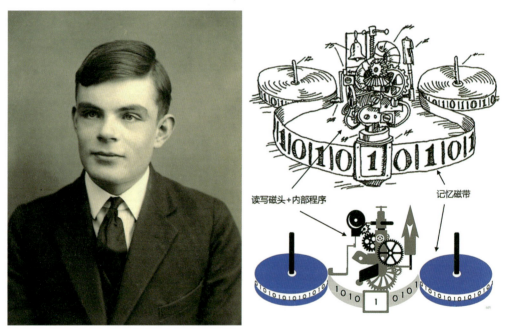

图3-5　图灵（左）在1936年提出了计算机的理论模型"图灵机"（右）

现代计算机的起步是从对德国军方的"谜"式密码电报机（Enigma）破译开始的，而解开这个"谜"的正是阿兰·图灵。1931年，图灵进入剑桥大学国王学院，后来到美国普林斯顿大学攻读博士学位。二战爆发后，他回到剑桥并协助军方破解德国的电报密码。图灵坚信"密码与机械都是死板的东西"，通过不懈的努力研究，他发现了德军密码中隐藏的规律，这使得破解工作大大加快。他还诱导德军发信息，并利用数字算法来破解密匙。由于以图灵为首的专家组破译了密码，英军得以掐住德军的脉门进行作战，从而加快了法西斯的灭亡。电影《模仿游戏》描述了这段历史。

1950年，图灵来到曼彻斯特大学任教，同时还担任该大学自动计算机项目的负责人。就在这一年的10月，他又发表了另一篇题为《机器能思考吗？》的论文，成为划时代之作。在这篇论文里，图灵第一次提出"机器思维"的概念和人工智能测试的双盲实验方法，这就是著名的"图灵测试"。图灵预言，在20世纪末，一定会有计算机通过"图灵测试"。1997年，国际象棋世界冠军卡斯帕罗夫和超级计算机"深蓝Ⅱ"的"人机大战"成为人工智能的里程碑（图3-6）。1985年，年仅22岁的卡斯帕罗夫力克群雄，成为历史上最年轻的国际象棋世界冠军。也正是1985年，专为国际象棋而设计的计算机在美国卡内基 - 梅隆大学诞生了。"深蓝"是RS/6000SP型超级计算机的简称，它重达1.4吨，共装有32个并行处理器，每秒能分析1亿步棋，敢以纯粹的计算力量挑战人类的直觉、创造力与经验。"深蓝Ⅱ"最终在1997年战胜了卡斯帕罗夫，实现了"图灵测试"的目标。

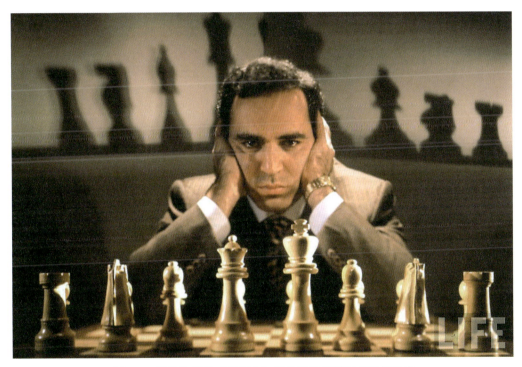

图3-6　超级计算机"深蓝Ⅱ"战胜了著名棋手卡斯帕罗夫

　　虽然已成为国际象棋世界冠军，但人工智能的脚步一直未曾停歇，深度学习的出现成为计算机挑战人类的新武器。更高速、更强大的计算机更是与20年前不可同日而语。2016年，谷歌的超级计算机围棋程序"阿尔法狗"（AlphaGO）战胜了世界围棋冠军，韩国职业九段棋手李世石（图3-7）。2017年，谷歌推出了名为"大师"（Master）的围棋程序，在网络上打败了包括老将聂卫平在内的所有中韩顶尖职业棋手。AlphaGo和"深蓝"之间有着巨大的区别。"深蓝"是一个人工打造的程序，由程序员从国际象棋大师那里获取信息、提炼出特定的规则并输入计算机。而AlphaGO则是通过深度学习（DL）来对抗人类，这个过程更像人类。围棋只不过是一个开始，AlphaGo的开发公司DeepMind在游戏、医疗、机器人以及手机方面都有规划。"阿尔法狗"掀开了人工智能的新篇章，而这一切都源于阿兰·图灵等先驱们的探索。

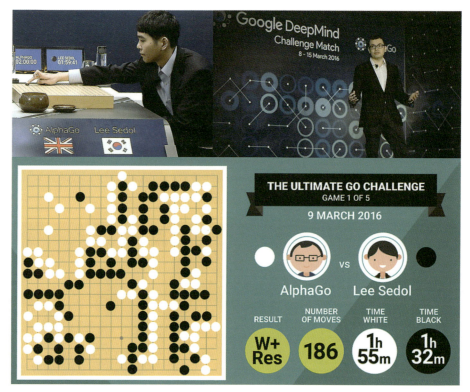

图 3-7　计算机围棋程序"阿尔法狗"战胜了世界围棋冠军李世石

3.3　控制论的宇宙

很多人将 1946 年诞生的计算机看成是 20 世纪人类所取得的最伟大的工程学成就。但实际上，从巴贝奇到图灵，再到冯·诺依曼，许多数学家和哲学家都对计算机的原型概念进行了理论研究。数学家克劳德·香农（1916—2001）、数学家诺伯特·维纳（1894—1964）以及科学家、工程师范内瓦·布什（1890—1974）等人对推动计算机和互联网的诞生也起到了至关重要的作用。1948 年，香农发表了划时代的论文——《通信的数学原理》，并奠定了现代信息论的基础。香农还被认为是数字计算机理论和数字电路设计理论的创始人。早在 1937 年，香农就在论文中证明了具有两种状态的电子开关能够解决任何数字逻辑问题。香农将布尔代数应用于电子领域，并用来简化当时在电话交换系统中广泛应用的机电继电器的设计。1938 年，在贝尔实验室工作的香农将这种想法运用到电话交换系统中。早期机械式模拟计算机体积庞大，由许多转轮和圆盘组成，运行复杂，而且求解精度差。用电子开关模拟布尔逻辑运算成为现代电子计算机微型化的突破口，香农的工作成为数字电路设计的理论基石。今天，曾经庞大的计算机已瘦身成为口袋里的智能手机，这一切都可以追溯到香农的基础工作（图 3-8）。

诺伯特·维纳（1894—1964，图 3-9）是美国应用数学家、麻省理工学院教授、信息论和控制论的创始人之一，对 20 世纪计算机科学的发展有着重大的贡献。维纳认为：人在某种程度上来讲也是机器。尽管是庞杂、有血有肉和情绪化的复合体，但人也能被看作是一种机

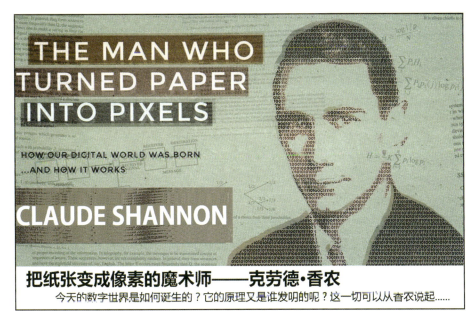

图 3-8 克劳德·香农奠定了数字电路设计理论基础

械化的信息处理器。这就意味着人类的工作可以被更快和更可靠的机械装置所取代。1943 年初，维纳和毕格罗发表了论文《行为、目的以及目的论》(*Behavior, Purpose, and Teleology*)。他们在这篇论文里提出，生物系统中的行为和目的与生物机械系统的控制与反馈机制有关。随后，维纳就开始设想用电路来复制人的大脑。

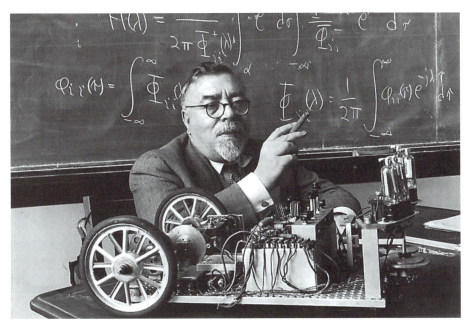

图 3-9 诺伯特·维纳是"信息论"和"控制论"的创始人之一

1947 年 10 月，维纳写出划时代的著作《控制论：关于在动物和机器中控制和通信的科学》，该书出版后立即风行世界。维纳的深刻思想引起了人们的极大重视。维纳把控制论

定义为"关于信息如何控制机器和社会的研究",如果照此推论,机器、社会、生物有机体都可以通过信息论与控制论进行管理。它揭示了机器中的通信和控制机能与人的神经、感觉机能的共同规律;为现代科学技术研究提供了崭新的科学方法;它从多方面突破了传统思想的束缚,有力地促进了现代科学思维方式和当代哲学观念的一系列变革。1948年,维纳已经将信息论变成了一门新学科的基础。维纳认为,不管是生物、机械还是包括计算机在内的信息系统,都是彼此相似的。它们都通过接收和发送信息来实现自我控制,实际上都是有序信息的模式,而非趋向熵和噪声。信息论是一门以数学为纽带,把自动调节、通信工程、计算机、神经生理学和社会学等联系在一起的科学。维纳的《控制论》和《人有人的用处》都是当时的畅销书,随后成为人类自动化和组织自动化的隐喻,从而影响了人们对信息、组织和计算机的理解。控制论、系统论和信息论奠定了计算机原型的理论基础。

控制论对现代科技产生了重大的影响。如今,无人驾驶汽车在公路驰骋,无人机在天空翱翔,家庭机器人也已出现,各种智能可穿戴产品琳琅满目,智能教室、智能花园、智能医疗等已成为人们探索的热门领域。而这一切都与维纳的理论有着不解之缘。控制论极具普适性,无论是瓦特的蒸汽机,家里的抽水马桶,或者空调机都是这样一个带有自动反馈机制的控制系统。从广义来说,人类和动物也要依赖外界的信息或信号来改变自己的行为。维纳长期致力于研究动物与机器的共同之处,他指出"很久以来我就明白,现代计算机在原理上就是自动控制装置的理想的中枢神经系统"。在创建控制论的过程中,维纳与图灵和冯·诺依曼都有过当面的交流而且友谊深厚。如今广为人知的冯·诺依曼计算机就是深受维纳影响的产物。从社会学到经济学,从生态学到认知心理学,甚至到国家制度的设计,都离不开控制论的思想。不夸张地说,当代技术社会就是一个控制论的宇宙。

3.4 世界机器

现代计算机的历史开始于20世纪40年代后半期。第一台真正意义上的电子计算机是1946年在美国宾夕法尼亚大学诞生的名为"埃尼阿克"(ENIAC,图3-10)的计算机。计算机的诞生是人类文明史的必然产物,是长期的客观需求和技术准备的结果。计算机开发的最初动力源于第二次世界大战期间的军事需求。早在1940年,英国科学家就成功研制了第一台

图3-10 第一台真正意义上的电子计算机"埃尼阿克"

"巨人"（Colossus，图灵等人参与研制）计算机，专门用于破译德军密码。第一台"巨人"有1 500个电子管，5个处理器并行工作，每个处理器每秒处理5 000个字母。第二次世界大战期间共有10台"巨人"在英军服役，平均每小时破译11份德军情报。但英国的"巨人"计算机不算是真正的数字电子计算机，只是在继电器计算机与现代电子计算机之间起到桥梁作用。

早在1847年和1854年，英国数学家布尔发表了两部重要著作《逻辑的数学分析》和《思维规律的研究》，创立了逻辑代数。逻辑代数系统采用二进制，是现代电子计算机的数学和逻辑基础。1939年，阿塔纳索夫提出计算机3原则：①采用二进制进行运算，②采用电子技术实现控制和运算，③采用计算功能和存储功能相分离的结构。"埃尼阿克"也是美国军工集团的产物。二战爆发后，美国陆军为研制新型大炮设立了"弹道研究实验室"，为了加快计算轨道的速度，宾夕法尼亚大学的莫克利博士提出了试制超级大型计算机的设想并最终导致ENIAC的诞生。

尽管埃尼阿克是一个占地170平方米，重30吨，耗电174千瓦的庞然大物（图3-11），但它的优点足以抵消它的缺点——它的计算速度是手工的20万倍。用它计算炮弹弹道只需要3秒，而在此之前，需要200人工作2个月。1952年，美国大选竞争激烈，CBS租用"埃尼阿克"升级版的UNIVAC计算机来处理选举结果的资料。选举结束后45分钟，UNIVAC就计算出艾森豪威尔将以438票的绝对优势赢得胜利。当选举结果正式公布后，艾森豪威尔得了442票，计算机给出的预测误差率不到1%。这一偶然事件让计算机"一夜成名"，开始从实验室走向社会。

图3-11 埃尼阿克是一个占地170平方米、重30吨的庞然大物

1502年，意大利著名画家米开朗基罗在罗马西斯廷教堂的天顶上绘制了《创世纪》。画中上帝向亚当伸出了手指，在上帝与亚当双目对视之时，手指点触之际即赋予人类生命

(图 3-12)。神学家解释说,正是从天主那里接受了精神的高雅和知识的力量,"泥胎"亚当才变成活人。如果以媒介进化论的观点重新审视这幅《创世纪》,可能就会产生另一种认识,即人类的未来不是与神结合,而是技术的推动。当人类的手指与技术之手相接触的那一刻,人类就开始了与媒介相结合的历程(图 3-13)。如今的数字媒体仅仅是其中的一个初级发展阶段。人与技术的融合,也是人类通过不断的技术创造,延伸自己的能力和想象力的过程。因此,人类也同样赋予了"机器"智慧和超能力,人类与"世界机器"的共同进化会谱写出人类未来的新篇章。

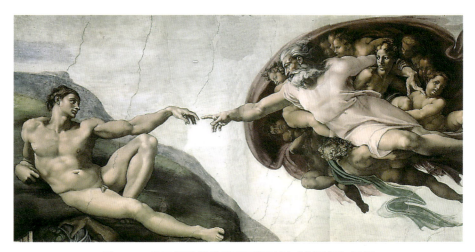

图 3-12 米开朗基罗的天顶巨幅油画《创世纪》局部

图 3-13 人类进步依赖"技术之光"而非上帝的智慧

美国印第安纳大学教授戈雷高里·罗林斯曾经指出:"图灵是洞悉下述事实的少数人之一:只要我们对某一过程的了解足够透彻,足以用计算机语言做出完整的描述,那么计算机

就能模仿这一过程……"罗林斯还说:"它所做的事情依赖于它所运行的程序,所以,计算机可变成我们所能想象的任何机器。因此,计算机的特色在于其通用性,它在不同人的眼里各不相同,就如同人们对'美'的认识。它的确是奇怪的新机器。"计算机是外部现实与心灵世界之间的桥梁。计算机可以被看成戏剧、图书、动画、仙境、游戏和竞技场,甚至是一种潜在的生活形式。但它首先是一种媒体,一种将世界模式化的手段。计算机通过"数字化"的手段同化传统媒体,并使得电影、电视或图书都深深地打上了数字的烙印。这个"世界机器"就像一个无所不能的魔术师,将他所遇到的任何东西点化为"数字格式",甚至包括人类本身(图 3-14)。

图 3-14　计算机的通用性与智慧可以媲美人类大脑

3.5　计算机图形学

在 20 世纪 50 年代和 60 年代,第一个交互式计算机系统得到了发展。使用 CRT 显示器作为输出设备的第一台计算机是 MIT 的"旋风"计算机。该计算机是第一个能够在一个大屏幕示波器显示实时性的文字和图形的计算机。"旋风"计算机可以在 CRT 屏幕上显示一系列的数据点,通过和叠加在屏幕上的地理绘图同步,就可以表示飞机的位置。该计算机甚至还带有一个被称为"光笔"的输入设备,程序员可以使用该设备点击屏幕的光点来鉴定飞机的信息。"旋风"计算机是人类历史上的第一台交互式计算机,它打开了通过计算机屏幕进行图形视觉表现的大门。

计算机图形学和虚拟现实之父、ACM 图灵奖获得者伊凡·苏泽兰是交互计算机图形学和图形用户界面的开拓者。1963 年,苏泽兰在麻省理工学院发表了名为《画板:一个人机图形通信系统》的博士论文,该软件系统可以让用户借助光笔与简单的线框物体的交互作用来绘制工程图纸。该系统使用了几个新的交互技术和新的数据结构来处理视像信息。它是一个交互设计系统,能够处理、显示 2D 和 3D 线框物体(图 3-15)。该论文指出,借助"画板"软件和光笔,可以直接在 CRT 屏幕上创建高度精确的数字显示工程图纸。利用该系统可以创建、旋转、移动、复制、储存线条或图形(包括曲线点、圆弧、线段等),并允许通过线

条组合来设计复杂的物体形状。该软件还提供了一个能够将画面放大 2 000 倍的图纸管理功能，可以提供大面积的绘画空间。"画板"软件是一个划时代的创作，其中的许多"亮点"（包括利用内存来存储对象、曲线控制、高倍放大或缩小画面、曲线拐角点、相交点和平滑点等概念）可以说是如今所有图形设计软件的基础。

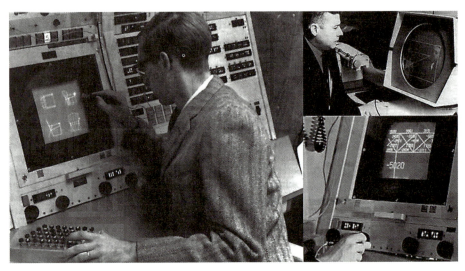

图 3-15　伊凡·苏泽兰和他的"画板"系统（上）

苏泽兰的博士论文导师是"信息理论之父"克劳德·香农。在任哈佛大学电气工程学院副教授期间，苏泽兰还从事人机交互和虚拟现实（VR）的研究。他在 1965 年撰写的一篇名为《终极的显示》的论文中，首次提出了虚拟现实技术的基本思想。从此，人们正式开始了对虚拟现实技术的研究探索历程。苏泽兰和他的学生罗伯特·斯普若一起承担了"贝尔直升机项目"的"远程现实"的视觉系统研究。他们通过计算机生成影像来取代相机完成"虚拟现实"的环境建构。苏泽兰还在哈佛大学建立了第一个沉浸式虚拟现实实验室并推动了计算机图形学线裁剪算法的发展。1968 年，他们开发出了世界上第一个"虚拟现实"头盔显示器并命名为"达摩克利斯剑"（图 3-16）。

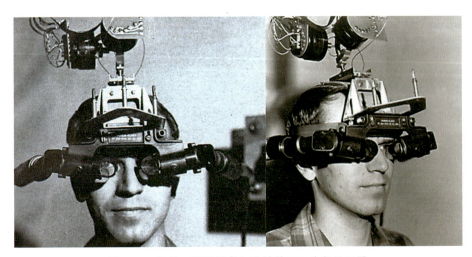

图 3-16　伊凡·苏泽兰参与设计的 VR 头盔显示器

3.6 《全球概览》

苹果公司创始人史蒂夫·乔布斯在 2005 年斯坦福大学的毕业演讲中,提到了一本对他影响深远的书——《全球概览》(*Whole Earth Catalog*,图 3-17)。他用诗意的语言描述了当年这本"创客指南":"那是在 20 世纪 60 年代,那时个人计算机和桌面出版还未普及,因此整本杂志都是用打字机、剪刀和拍立得相机完成的。它犹如纸质版的谷歌,但却比谷歌早出现了 35 年。这本杂志充满理想主义、新奇工具与伟大的见解。"乔布斯最后还引用了《全球概览》封底的一句话来结束演讲"求知若饥,虚心若愚"(Stay Hungry,Stay Foolish)。这句话也让这本《全球概览》名声大振,被更多年轻读者所知晓。斯图尔特·布兰德曾经撰文指出:个人计算机革命和互联网的发展直接发源于旧金山的反主流文化运动。他在这篇题为《一切都归功于嬉皮士》(*We Owe It All to the Hippies*)的文章中写道:"忘掉那些反战抗议,忘掉伍德斯托克,忘掉长发吧。20 世纪 60 年代的真正遗产是计算机革命。"根据布兰德以及从那时开始流传的民间说法,旧金山湾区的计算机程序员对信息变革的可能性有着敏锐的触觉,他们接受了反主流文化中的去中心化和个人化的理念,并把这一触觉和这些理念都融入一种新的机器中,史蒂夫·乔布斯无疑是其中最优秀的一员。

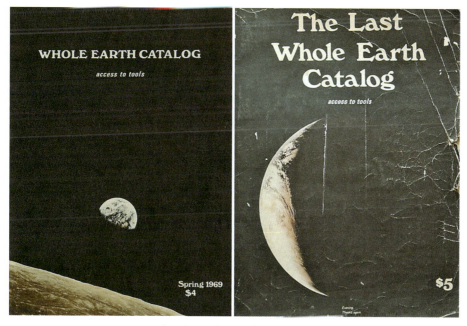

图 3-17 《全球概览》第 1 期封面和结束刊封面

20 世纪 60 年代,出于对政府、军队和大企业的愤怒和反抗,大批美国青年离开了城市,加入"返土归田"运动。嬉皮士们前往乡村,结成公社,渴望过上乌托邦的"公社"生活。此时,他们急需一份生存指南,告诉他们如何造屋,如何耕种,如何获取和使用工具,如何快乐……1968 年 7 月,一个斯坦福大学的毕业生,从军队退伍的摄影记者和技术专家斯图尔特·布兰德印制了一本涵盖约 120 个商品的 61 页的小册子,内容包括图书和杂志介绍、户外用品、房屋、各种工具和机器制造图纸,《全球概览》从此诞生。在第 1 期的杂志里还出现过一篇介绍个

人计算机的文章。正如乔布斯指出的:《全球概览》就是当年的一本纸质版的谷歌和脸书。该杂志将一个去中心化的、平等的、和谐和自由的社会愿景与信息技术、控制论和高科技紧密联系在一起。

到1971年,该杂志已经成为448页的季刊,内容五花八门,包罗万象,不仅有野营技能、建筑工艺、机械装置、音乐与视觉设计,还有东方宗教、神秘主义与科幻。该杂志还有读者反馈、新产品推荐和评论等。它既不是书,也不是杂志,更不是传统的邮购销售指南,而是代表了一种新型的出版物,一种互联网的信息雏形。硅谷精神导师凯文·凯利指出:"《全球概览》不仅赋予了你创造自己生活的权限,更赋予了你一系列推论和工具来实现这一点;并且你相信你能做到这一点,因为《全球概览》每一页的内容,都是关于其他人如何创造生活的。这是一个用户生成内容(UGC)的绝佳例子,且没有广告,还早于互联网。从根本上说,在任何类似博客的东西出现之前,布兰德就发明了博客圈。"1993年,在全球互联网的大潮下,布兰德和当年《全球概览》团队的其他成员,包括凯文·凯利等人共同创办了一本名为《连线》(*Wired*)的科技文化杂志,并成为了20世纪90年代网络文化、数字媒体和科技预言方面广被提及的发言人。

3.7 互联网

美国一家虚拟计算机博物馆在介绍网络起源的文字中,把"网络通信"的历史一直上溯到远古时期。据《圣经》记载,古罗马广场就建有网络状的道路,这不仅便于军队快速集结,而且也方便了通信兵策马送信。在战争年代,这种放射状的功能布局非常有利于军队的集中和民众的疏散,也就造成了这种独特的景观。按照这种诠释,中国古代的秦始皇也可称为"网络先驱"人物。他在称帝后大力推行"车同轨"——统一道路标准,修驰道,通水路,去险阻,为中国的统一奠定了最早的交通网络。麦克卢汉曾经指出:任何形式的交通(通信)都不只是简单的搬运,而是涉及发送方、接收方和信息的转换与变换。从古代城市街道的布局,到遍布华夏大地的马车驿站,还有中国万里长城烽火台的狼烟,都是古人利用网络进行人员或者信息传递的范例。

如果说,19世纪末电报和电话的发明奠定了现代通信产业的基础,那么,20世纪中后期计算机的崛起无疑是互联网产生的最为重要的物质条件。互联网最初的理论指导则要上溯到MIT科学家范内瓦·布什(图3-18,右)在1945年提出的"超文本"思想。正如历史学家迈克尔·雪利(Michael Sherry)所言,"要理解比尔·盖茨和比尔·克林顿的世界,你必须首先认识范内瓦·布什。"正是因其在信息技术领域多方面的贡献和超人远见,范内瓦·布什获得了"信息时代教父"的美誉并成为美国《时代》杂志的封面人物(图3-18,左)。1945年7月,范内瓦·布什在美国《大西洋月刊》(*Atlantic Monthly*)杂志上发表了一篇著名的论文《诚如所思》(*As We May Think*)。布什设想了一种能够存储大量信息,并能在相关信息之间建立联系的机器,这就是超文本的最初概念。

在布什发表的另一篇论文中,他又提出这种机器能够把视频和声音集成在一起,而这也恰恰是Web网络的核心思想。虽然当时由于技术条件所限,布什设想的这些机器最终没能制造出来,但是他的构想却深深影响了诸如信息技术专家泰德·纳尔逊(Ted Nelson)这样的后来者。1965年,纳尔逊提出了基于计算机的超文本(hypertext)和超媒体(hypermedia)的概念。

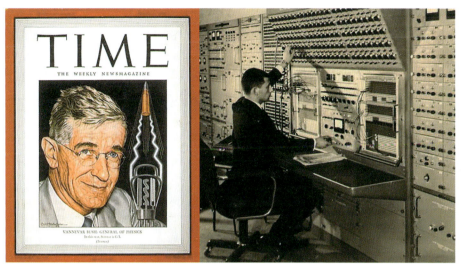

图 3-18　MIT 科学家布什（左）和他的工作照片（右）

超文本的首次实际使用是在 20 世纪 60 年代中期，由美国著名发明家道格拉斯·恩格尔巴特（1925—2013）和同事在斯坦福研究所开发的"OnLine 系统"上进行。恩格尔巴特是计算机界的一位奇才，自 20 世纪 60 年代初期，他在人机交互方面做出了许多开创性的贡献。他出版著作 30 余本，并获得 20 多项专利，其中大多数是今天计算机技术和计算机网络技术的基本功能。他发明的鼠标、多视窗人机界面、文字处理系统、在线呼叫集成系统、共享屏幕的远程会议、超媒体、新的计算机交互输入设备和群件等已遍地开花。如果你此刻正在使用鼠标、互联网、视频会议、多窗口的界面（如微软的 Windows 和苹果 MacOS 系统）、图义编辑软件（如作者正在使用的 Word 2013）等，请不要忘记向这个前辈致敬（图 3-19）。

图 3-19　恩格尔巴特是一系列数字产品的创始人

"当信息与计算机联系起来时，最重要的一条就是从一个视窗跳到另一个视窗的能力，从而探究事实与设想之间的新关系。"恩格尔巴特的多视窗人机界面和非线性文本实现了联机共享，成为数字办公系统的雏形（图 3-20，上）。对于整天沉浸在穿孔卡片的工程师来说，

视窗、超链接和位图绝对是当时全新的概念。1964 年，恩格尔巴特制作了出了第一只鼠标（图 3-20，下）。它只有一个按键，外壳用木头精心雕刻而成，底部有金属滚轮，滚轮带动轴旋转，并使变阻器改变阻值，由此就产生了位移信号并在屏幕上出现了指示位置的光标。1979 年 12 月，施乐 PRAC 研究中心的科学家拉瑞·泰斯勒演示了窗口、图标、菜单，还有随着"鼠标"移动的光标，鼠标由此成为计算机的标配，恩格尔巴特也因此获颁 1997 年 ACM 图灵奖。

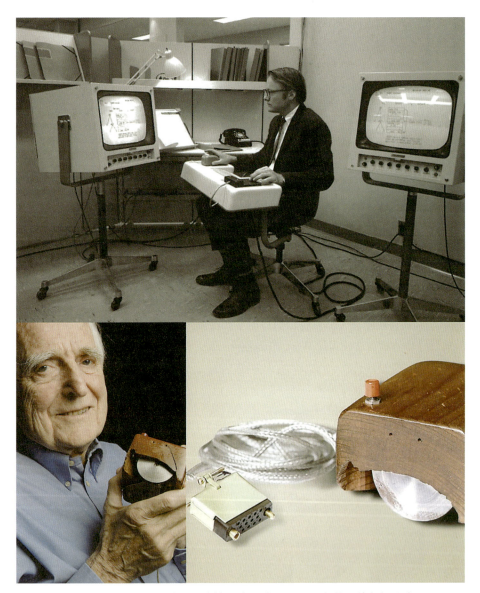

图 3-20　恩格尔巴特的"非线性文本"演示（左）和最早的鼠标（右）

互联网起源于美国国防部高级研究规划署（ARPA）的阿帕网（ARPANet）研究计划，其初衷在于探索利用分时计算机的优势解决运算瓶颈的问题，同时避免战争时期由于主机瘫痪所造成的损失。麻省理工学院（MIT）的高级研究员拉里·罗伯茨负责主持该项目。随着计划的不断改进和完善，阿帕网框架结构逐渐成熟。1968 年 6 月，罗伯茨正式向 ARPA 提交了一份题为"资源共享的计算机网络"的报告，提出首先在美国西海岸选择 4 个节点进行试验，

包括加州大学洛杉矶分校（UCLA）、斯坦福研究院（SRI）、加州大学圣巴巴拉分校（UCSB）和犹他大学（UTAH）。1969年10月29日，阿帕网实验成功，具有4个节点的阿帕网正式启用。1989年，英国年轻的科学家蒂姆·伯纳斯·李，在欧洲粒子物理实验室工作时提议用超文本技术建立一个全球范围内的多媒体信息网，并在次年成功开发出世界上第一个Web服务器和Web客户。

3.8 移动互联网

今天，人们对数字媒体的消费比过去10年中的任何时候都多。根据美国Zenith via Record数据公司统计：到2021年，美国成年人均媒体消费估计约为每天666分钟（超过11小时，图3-21，左），比10年前增长了约20%。尽管媒体消费总体上有所增长，但这主要是由移动媒体推动的。2021年，美国人均移动媒体消费每天超过4小时，这个数字在10年内增长了460%，从平均每日使用时间45分钟增加到惊人的252分钟，而油管、抖音、网飞等短视频媒体消费更是占据了半壁江山（图3-21，右）。该份统计还显示：如果按照年龄分布，美国的千禧一代（1981—1995年间出生）和Z世代（1995—2009年间出生）的年轻人对于手机App更为青睐，成为移动媒体的"重度依赖群体"。越来越多的互联网信息与娱乐的手机应用导致人们注意力的持续时间变长。人们除睡眠外每天只有1 440分钟可以使用，人的精力是有限而且高度竞争的，但未来人们使用移动设备的时间会更长。在这个眼花缭乱的数字世界里，专注是非常珍贵的资源。一项统计研究指出，平均超过8成的手机用户会在尝试使用新的App后的3天内删除它，人们常用的App数量不会超过30个。移动互联网已经改变了当代人的生活与娱乐方式。

图3-21　美国人均媒体消费趋势（左）及各类App消费的比例（右）

2007年，苹果公司推出的iPhone手机代表了一个移动互联网时代的来临。在短短的五六年间，移动媒体得到了高速的发展。目前人们花在移动互联网上的时间，已明显超过花在所有计算机网页上的时间总和。根据腾讯2015年底对4万手机用户的一项调查表明，近半数用户每天使用移动终端超过3小时，其中视频、音乐与游戏成为用户最热衷的娱乐方式（图3-22，上）。智能手机让所有人都拥有一部装在口袋里的超级计算机。随着移动媒体和可

穿戴设备的普及，以及"互联网+"和"O2O"等新型服务理念的流行，人们对新媒体引起的社会变革有了更清晰的认识。每一种新媒介的产生，都开创了人类认知世界新的方式，并改变了人们的社会行为。从滴滴打车到微信开店，从淘宝抢购到众筹创业，移动互联网和大数据已经渗透到了人们生活的每一个角落（图3-22，下）。数字媒体不仅打开了人们的视野，也成为艺术与科技相结合的纽带和桥梁。麦克卢汉指出：媒介（技术）往往会创造一种新的环境，而这种新环境将影响人们的社会行为。未来的文化正在当下成长，只是由于人们如同生活在水中的鱼，无法直接察觉到水的变化。移动媒体时代的手机比计算机复杂得多，一部苹果手机的 CPU 中晶体管数是英特尔 1995 奔腾芯片的 625 倍；个人计算机虽然强大，但相比网络则远远落后，手机深刻改变了人类的行为，因此每个智能手机都带来了新的商机。

图 3-22　移动媒体及应用（上）和滴滴打车智能出行（下）

智能手机+大数据预示着人类未来的生活方式将发生天翻地覆的变化。腾讯公司董事会主席马化腾表示，在移动互联网时代，手机已经延伸成为人的一个电子器官。"不仅是人和人之间连接，我们也看到未来人和设备、设备和设备之间，甚至人和服务之间都有可能产生连接，微信公众号就是人和服务连接的一个尝试。"2015 年，顶级风险投资公司安德森·霍洛维茨基金的资深分析师本尼迪克·伊万斯通过对媒介变迁的历史分析，呈现出这个世界的未来走向。伊万斯通过大数据分析了"谷歌图书"（Google Books）收藏的近 200 年的图书的关键词，展示了未来社会的轮廓。他的结论源自"技术词汇"在历史上出现的频率（图 3-23）。可以看出，"铁路"和"钢铁"这些词语在刚出现的时候会被越来越多的人们提及，而当这些技术司空见惯后，谈论的频率会越来越低。"计算机"和"软件"这两个词语也是一样，因为人们越来越多习惯它们的存在，就会忘了这两个词语。软件已经不知不觉地改变了这个

世界。正如马克·安德森所言：软件将会吞噬一切。"云计算"的出现将让数据、程序和操作系统都存储在服务器中，人和设备都成为物联网的终端。云计算将会使人们的日常生活和网络联系得更加密切。

图 3-23　谷歌大数据显示的技术词汇在历史上出现的频率

谷歌的"趋势分析"（Google Trends）在线软件是一个非常有用的判断未来发展趋势的工具。作者在 2016 年 9 月利用该软件分析了"大数据""云计算"和"可穿戴技术"3 组词汇的搜索量历史记录（图 3-24）。从中可以看出，从 2010 年开始，谷歌的"大数据"搜索量有一个稳步的增长。2012 年以后，"云计算"有一个相对快速的爆发成长期，而"可穿戴技术"则是从 2014 开始才有一个陡峭的增长。这充分说明了"大数据+智能化"已经成为全球科技的发展趋势。2015 年，谷歌执行主席埃里克·施密特在出席达沃斯经济论坛时指出：人们熟悉的那个互联网将成为历史，物联网将取而代之并成为生活的重要部分。想象一下，人们穿的衣服，接触的东西都会包含无数的 IP 地址、设备和传感器。当人们进入某个房间时，房间会出现动态变化，人们将可以和里面的所有东西进行互动……

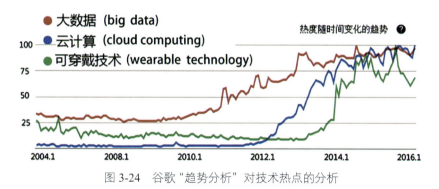

图 3-24　谷歌"趋势分析"对技术热点的分析

3.9　万物互联时代

2019 年，工业和信息化部向中国电信、中国移动、中国联通发放 5G 商用牌照，中国正式进入 5G 商用元年。5G 是一场影响深远的全方位变革，将推动万物互联时代的到来。5G 具有高速度、低时延、高可靠等特点，是新一代信息技术的发展方向和数字经济的重要基础。从 5G 的发展历程可以看出：从 1G 时代的"大哥大"手机到 5G 时代的"万物互联"，人类通信技术的快速进步推动了经济形态的转型并促进了新的经济形态的产生（图 3-25）。在 3G

带宽时代，人们无法想象会有"快手"或"抖音"这种短视频 App 的出现。如今人们出门可以不带钱包、钥匙，但是没法不带手机。无论是购物、外卖、追剧、打车都离不开手机，桌面端的多人 RPG 以及单机游戏走向衰落，手游成为主流……从 3G 到 4G，看似只是网速的提升，实质上是整个互联网行业形态的改变。伴随着 5G 和人工智能的迅速发展，从自动驾驶汽车、无人机快递到智慧农业，万物互联将全面赋能各行业并极大提升用户体验。一个新的用户体验设计时代即将到来，这也为设计师、动画师和影视特效师等职业的发展带来新的机遇。

图 3-25　5G 的发展历程与相关经济形态

根据腾讯公司在 2019 年的预测，到 2024 年，智能手机视频流量可以达到移动数据总量的 74% 或者更高，由此会推动短视频、网络品牌营销、视频游戏、手机动漫、影视综艺和 VR 沉浸体验等新媒体及相关产业的发展。产业的变革不仅会影响设计师的岗位，同时也会使设计师面临专业重构与知识体系的挑战，用户体验设计成为未来最重要的新兴设计行业之一。从中国互联网 20 年的发展历史来看，用户体验大致经历过 3 个时期：PC 时代、移动互联网时代和目前的物联网时代，每个时期都有不同的互联网商业产品，同时也构建了相应的用户体验。最早的 PC 时代是解决信息不对称的问题，所以就诞生了很多信息门户产品，例如搜狐、百度、新浪、腾讯等。当时的用户体验大致是浏览、搜索和下单等行为。到了移动互联网时代，由于手机可随身携带，解决了线上线下的对接问题，这使得与人们生活息息相关的各种 App 涌现，例如美团、滴滴、支付宝和微信等。科技的发展也创新了用户体验，扫码成为当下中国人的日常，这在全世界也是首屈一指的现象（图 3-26）。特别是在 2020 年新冠疫情流行的日子里，出门不带手机可以说是寸步难行，大数据已经成为保护人们安全的重要因素。5G 万物互联和自由共享的时代是一个智慧大爆发的时代，目前人们期待的一些商业产品和服务将成为主流，例如无人驾驶、智慧门店、天猫精灵（语音交互体验下的生活助手）和 VR 购物等。十年以后，每秒超过 1GB 的下载量将使线上用户体验变得更加无缝平滑，任何人（any person）在任何时间（any time）或任何地点（any where）都可以享受到线上线下的无边界的智慧服务（3A）。

图 3-26 扫码已经成为中国人的日常

思想家、科技预言家、美国《连线》杂志主编凯文·凯利曾经指出：互联网正从静态向动态转变，未来互联网的变化趋势是形成信息池，所有信息都集中在这个巨大的信息池中供所有人使用，这个信息池会成为人们生活的基础。凯文·凯利被看作是"网络文化"的发言人和观察者。作为《连线》杂志的创始主编，他目光犀利，思想激进；他从技术、媒介与人类生活的关系来研究历史，并深度挖掘技术在人类社会进化中的作用。凯文·凯利有"世界互联网教父"之称。1994 年，他出版了著名的《失控：机器、社会与经济的新生物学》。书中成功预言了当今正在兴起或大热的概念：大众智慧、云计算、物联网、虚拟现实、敏捷开发、协作、双赢、共生、共同进化、网络社区、网络经济等。他认为云计算、物联网和网络社区将成为未来科技的发展方向。

凯文·凯利指出：未来，社交媒体会愈发重要，目前的互联网正在向数据流而非网页的方向发展，一个巨大的数据"池"（云计算）正在出现。信息就储存在这个巨大的池塘里。今后的人们不用携带很多设备，但随时都可以进入这个"数据池"。过去，人们通过屏幕读取信息；未来，信息将会更加具有流动性，人们甚至可能用身体跟计算机交流，用身体去控制数据。凯文·凯利认为：云计算意味着各种媒体以及可穿戴设备都将成为服务终端。媒介硬件与媒介内容完全分离，"跨平台"的数字内容，例如电影、视频、动漫、游戏、应用程序和各种服务，都将直接面向个人。交互、分享、数字版权和虚拟商店将成为社会文化消费的常态。

2016 年，凯文·凯利在专著《必然》中预言了今后科技发展的 4 个趋势，即分享、互动、流动和认知。这 4 股力量会塑造未来的技术商业，改变人们的生活、工作、出行、社交、娱乐、消费等。凯文·凯利不无幽默地谈道："很多人说，我不会去跟别人分享我的医疗数据、财务数据或性生活。但这只是你现在的观点。今后人们会去分享这些数据，我们现在还处于分享时代的早期。"20 世纪 90 年代，美国施乐公司帕罗·阿尔托研究中心（PARC）的首席科学家马克·魏瑟首先提出了"无所不在的计算"的思想。在今天这个智能时代，人们的生活方式、工作、休闲、旅游、购物都已成为智能手机这个"无所不在的媒体"的一部分。随着 VR、AR 及可穿戴计算设备的普及，移动互联网将成为连接人与人、人与物、人与服务、人与虚拟世界和物与物的强大的"元宇宙"工具（图 3-27）。

图 3-27　智能手机与 VR 技术将成为未来"无所不在的媒体"

3.10　可穿戴计算

可穿戴技术是近年来科技产业最受关注的话题之一。从它的产品功用、市场需求到产业生态，可穿戴产品吸引了许多企业家、创客、投资者的眼球。2014 年，谷歌公司发布的"拓展现实"的眼镜可实现通过声音控制拍照、视频通话和导航识别等功能。该设备与智能腕带、苹果的 iWatch 智能手表等一起承载着未来的想象力。近 10 年来，从运动追踪健身腕带，到谷歌眼镜，再到 Oculus 头盔，可穿戴技术及产品已经成为人们生活的一部分。可穿戴技术的概念有着将近 100 年的历史，早在 1931 年，美国就有发明家尝试将收音机戴在头上，成为"可穿戴收音机帽子"（图 3-28，左）。20 世纪 50 年代，还有人尝试发明微型电视并戴在

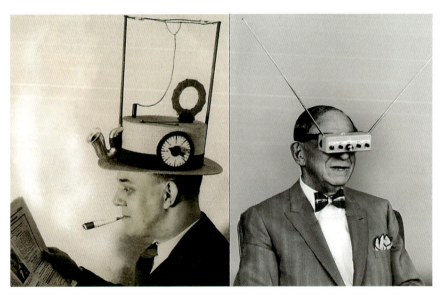

图 3-28　早期"可穿戴收音机"（左）和"可穿戴电视"（右）

头上（图 3-28，右）。但是由于当时的技术条件所限制，信号不稳定，只能收到有限的频道，加之电池耗电大等缺点，该微型电视最终退出了市场，但其仍然代表了可穿戴技术的早期产品雏形。

1979 年，索尼公司推出了个人便携式磁带放音机"随身听"（图 3-29，左上）。这是世界第一款可穿戴娱乐产品，也是前数字时代销量最广泛、最知名的可穿戴设备。2000 年，IBM 公司和西铁城（Citizen）公司联合推出了世界首款智能手表 WatchPad 1.5（图 3-29，右上）。该电子表采用 Linux 操作系统，具有指纹安全扫描、蓝牙和加速度秒表等功能。多伦多大学教授史蒂夫·曼恩是个狂热的科技宅，他从 20 世纪 80 年代起就开始了可穿戴技术的探索，包括"数字眼镜"（1999）和"头戴式摄像机"（2004）等（图 3-29，下）。美国科技预言家尼古拉·尼葛洛庞帝曾经称赞他是可穿戴技术的先驱者。

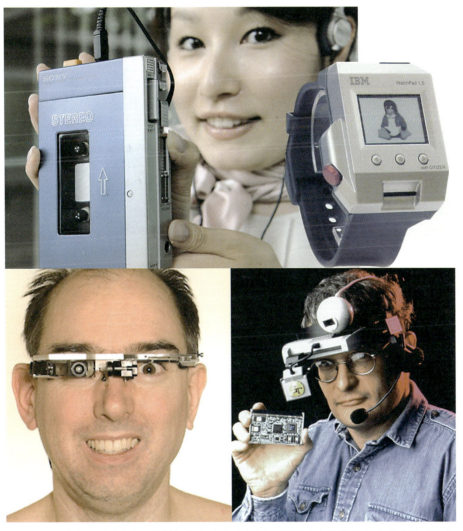

图 3-29　随身听（左上）、早期智能表（右上）以及曼恩当年发明的可穿戴产品（下）

可穿戴设备的最大魅力，就是可让人的运动、体征情况、人像画面、眼部动作通过传感器成为大数据。眼镜、手腕、手指、足部甚至心脏，都成了全新的目标市场。可穿戴设备不

仅包括眼镜、手环或手表，还包括智能珠宝配饰、耳环、智能服装、智能头盔等更多形态和功能的产品。此外，还有戴在耳朵上的摄像机、虚拟现实眼镜、面向宠物和小孩的GPS防丢设备，以及被嵌入汽车、自行车、滑雪板、旅行背包的智能装置等上百款可穿戴产品。2014年，英特尔公司还发布了专门针对可穿戴智能设备的微型芯片"爱迪生"（Edison）。基于该平台制作的婴儿连体衣或脚环，可以检测孩子的体征数据，包括血压、脉搏、呼吸、睡眠等，如有任何问题都会立刻传到父母或护士的手机上。

智能手表、头戴式显示器（HMD）、可穿戴相机、智能手环、智能服装、心率胸带、运动手表、蓝牙耳机及其他穿戴设备是当前主要的可穿戴产品。在可预见的未来，高度智能化的可穿戴设备会知道穿戴者身处何方，穿戴者是谁以及穿戴者的感受，然后向穿戴者适时地推送通知或提醒。无论是智能服饰、智能配饰以及智能家电，让所有事物都联网无疑是大势所趋，是数字科技行业不断创新的想象空间。麦克卢汉曾经指出："技术是人身上最富有人性的东西。"便捷化、轻量化、人性化、自然化和高度智能化是可穿戴技术未来的方向。早在2014年，谷歌公司就开始研究通过在隐形眼镜上植入芯片，来探测视网膜血管的颜色、密度的变化（图3-30，上）。相对于目前必须取血检测糖尿病的方法，这项技术为未来实时检测血液多项指标提供了一个安全、便捷的手段。除此以外，通过皮肤贴片、纹身等方式实现的智能传感器（图3-30，下）还有快速、便捷、廉价和方便等优点，通过进一步配合智能手机的监测，这些"即时贴"式的传感器将会在生活中发挥越来越大的作用。

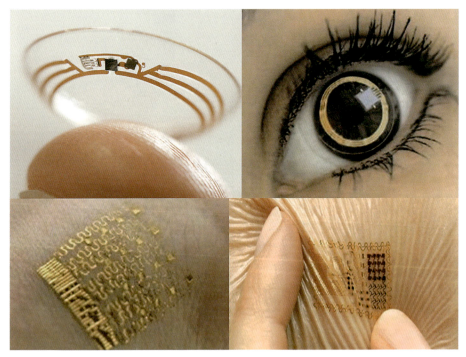

图3-30　谷歌公司"芯片隐形眼镜"（上）和皮肤贴片式传感器（下）

"可穿戴设备之父"的阿莱克斯·彭特兰认为，可穿戴与社交密不可分，最终还是会映射到"人"。不论是汽车这样的"泛穿戴设备"，还是穿戴在用户其他设备上的设备，它们最终都是在量化用户，将一个人的过去和现在直观映射到网络。因此，可穿戴设备间的连接将

造就新的社交,进而重塑企业生产方式、医生和病人关系、情侣约会模式、陌生人社交流程……"我觉得真正的可穿戴设备的未来,不是衡量自己,而是要测量你和其他人的互动,测量你作为一个社会性动物的各方面。"彭特兰认为可穿戴设备的终极目标就是要做到这一点:当两个人都佩戴了可穿戴设备时,见面之后完全不需要语言便可直接与对方交流,甚至揣度对方对自己是否感兴趣。他指出:"大数据产品将帮助人们在更多的预测领域做出更好的选择,从医疗、金融到城市规划和物联网,可以说大数据应用将渗透生活的各个方面。"未来学家认为可穿戴技术是人类与机器智能相互融合的一个必经阶段。媒介理论家保罗·莱文森认为,为了克服智能手机的负面效应,就必须解放双手,松开"拇指"实现更加自然和人性化的交流方式,并借助新的媒介来实现更具创新体验的服务。从台式计算机到笔记本计算机,从平板计算机到智能手机,从可穿戴到可移植,人与技术会最终实现融合(图3-31),从这个角度上看,可穿戴、大数据、智能环境的发展带有更多的哲学含义。

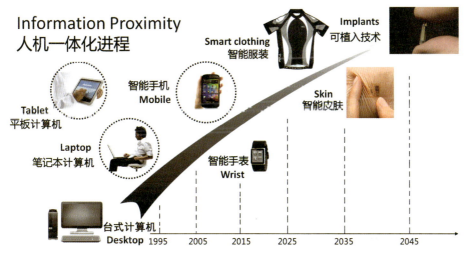

图 3-31　可穿戴智能产品的进化图(人机一体化进程)

3.11　智能机器人

2014年,大阪大学机器人教授石黑浩展示了其发明的超仿真机器人安苏娜(图3-32,左和中)。和以往机器人不同的是,机器人"安苏娜"近乎于人类的替身,为了使安苏娜看起来更像真人,设计师采用了优质硅材料制造皮肤,并使用电子肌肉让其眼睛保持灵活,促使面部表情改变等。观众称,安苏娜制作精美,声音动听。一名男子甚至开玩笑称,安苏娜将是一个"廉价的约会对象"。其他人则对安苏娜类似真人的皮肤和面部表情所震撼。安苏娜非常像真人,以致许多人在礼貌地邀请她加入自拍前,会向其鞠躬致意。除了先进的人工智能、面部与声音识别系统,人们还可远程操控安苏娜。

石黑浩的合作伙伴,日本A-Lab公司首席执行官三田刚史认为,完全独立的超仿真机器人有望在10年内出现,它们将无法与人类区分开。"我们已经拥有20多年制作机器人的经验,现在正集中全力完善机器人的皮肤和面部表情等。对于安苏娜来说,我们接下来将为其研制四肢和身体,赋予其自然流畅的身体语言。"2017年,石黑浩在东京的未来馆科学博物馆展

示了名为"艾丽卡"（图 3-32，右）的女性机器人，石黑浩称她为"最美丽的女人"。该机器人可以自主运行、解析人类语音，并使用神经网络技术回答观众的问题。艾丽卡目前已被日本 3 所大学用于人机交互研究。机器人目前主要集中应用于社交场合，通用型机器人的实现仍然任重道远。

图 3-32　机器人安苏娜（左和中）、石黑浩和机器人艾丽卡（右）

"恐怖谷效应"是日本机器人教授森政弘在 1970 年创造的名词，它描述了当人类面对一个跟自己看起来差不多的生物时，会觉得抵触且恐怖。森政弘的假设指出，由于机器人与人类在外表、动作上相似，因此人类会对机器人产生正面的情感，直到一个特定的程度，人类的反应便会突然变得极为负面（图 3-33）。哪怕机器人与人类只有一点点的差别，都会显得非常刺眼，显得非常僵硬恐怖，使人有面对僵尸的感觉。但是，当机器人和人类的相似度继续上升，相当于普通人之间的相似度的时候，人类对他们的情感反应会再度回归正面，产生人类与人类之间的移情作用。"恐怖谷"一词用以形容人类对跟自己相似到特定程度的机器人的排斥反应。相对于"安苏娜"，"艾丽卡"的外貌亲和度有了明显的改善，而这也是今后智能机器人的发展方向：穿越"恐怖谷"而成为人类真正的朋友与助手。

图 3-33　恐怖谷效应（森政弘，1970）

除了安苏娜外，早在 2011 年，东京昭和大学就开发出了最逼真的牙科训练模拟机器人——昭和花子 2 号（图 3-34）。同样，这个漂亮的机器人美女也有着逼真的硅胶皮肤、仿真的舌头以及会转动的大眼睛。除了会张嘴露出一口白牙之外，昭和花子 2 号还能识别语音并且做出许多超拟真的动作，包括眨眼、打喷嚏、咳嗽，甚至是被东西噎到，可谓是几可乱真的"美女机器人"。面对机器人科技的迅猛发展和人机界限的逐渐消失，电子人和人类之间的关系已成为大众关注的焦点。早在 1985 年，执教于美国加州大学的教授，女权主义者唐娜·哈拉维就发表了《电子人宣言》(*A Cyborg Manifesto*)。在文中，她向往成为超越人类与动物、冲破有机体与无机物界限、兼具人类与当代机器之所长的电子人。她认为这种新型电子人会打破传统的社会分工，有助于实现女权主义的社会理想。

图 3-34　牙科训练机器人"昭和花子 2 号"

随着人工智能技术的快速发展，很多非人性化的"机器人"或者"智能助手"已经随处可见，并与生活息息相关，下面是几个主要的应用场景：

（1）**聊天机器人**。聊天机器人可通过与客户进行聊天对话，并根据客户过往订单的历史信息记录，向客户提供有针对性的建议，为客户答疑解惑并帮助客户完成交易。对于个性化极强的旅游业来说，AI 的助力更能凸显其优势。全天候聊天机器人能够帮助企业节省大批人力、物力。聊天机器人除了能解答客户问题外，还能够帮助规划最佳航班路线，利用算法筛选出最具实用性或最具吸引力的路线。此外，聊天机器人还可通过监测交通流量提供 GPS 语音导航。智能导航软件可以根据实时路况变化，提示出行者躲避拥堵路段，推荐更快、更优的路线，帮游客更快到达景点或目的地。

（2）**人工智能导游**。智能导游设置了丰富多彩的人设，可以按照不同语言讲解风格选择定制化专属导游，满足用户不同的喜好和需求。还可以根据观光位置的变化进行智能化讲解，让用户实时感受到智能导游服务的便利。另外，智能导游的自然语言处理功能可以采取语音

交互的方式，使得用户可以直述需求，实时解决疑惑。部分 App 还可以借助增强现实（AR）的方式，为游客提供更多的服务信息（图 3-35）。

图 3-35　人工智能、大数据与机器人技术已广泛用于旅游业

（3）**出境游随身翻译**。随着出境自由行持续升温，旅行者的消费诉求正在向以体验为主的深度游转型，旅行者更加期待能深入体验当地的独特文化，而不再是"抱团取暖"式的旅行团旅游。对于自由行者来说，即时翻译机肯定是刚需。

（4）**迎宾机器人**。随着人工智能的普及，一些酒店和景区纷纷引入迎宾机器人，为客户提供相关信息查询、预约等服务，以提升服务效率和客户体验。近年来，依托人工智能技术的无人酒店在各地陆续开业，靠着智能机器人的加持完善整个酒店体验。这种全新的智能体验感吸引了很多人前往酒店打卡体验。

（5）**VR 数字体验**。虚拟现实与增强现实技术会将实体与虚拟相结合，推进旅游业的发展。VR+AR 技术可以让人们提前体验精彩纷呈的旅游线路美景，这不仅可以高效宣传旅游景点，还可以让客户更加身临其境地感受旅游的趣味。VR+AR 技术在旅游业的应用场景还有很多，例如旅游地区的天气预报和附近的交通枢纽、街景细节等都可以呈现出来，为客户提供一站式服务。

3.12　虚拟现实

虚拟现实（virtual reality, VR）技术涉及计算机图形学、人机交互技术、传感技术、人工智能等领域的技术所生成的集视、听、触觉为一体的交互式虚拟环境。用户借助数据头盔显示器、数据手套、数据衣等其他数据设备与计算机进行交互，得到与真实世界极其相似的体

验(图3-36)。根据《中国虚拟现实应用状况白皮书2018》发布的中国VR产业地图2018所述，中国与VR相关的重点企业数量达500家，2019年第一季度，中国VR头盔显示设备出货量接近27.5万台，同比增长17.6%。另据2019年《虚拟现实产业发展白皮书》披露，中国虚拟现实市场规模到2023年将超千亿元。虚拟现实产业与5G、人工智能、大数据、云计算等前沿技术不断融合并创新发展，进一步促进了虚拟现实的应用落地，催生了5G+VR/AR、人工智能+VR/AR、Cloud+VR/AR等新业态和服务。VR/AR混合现实技术将自然语言识别、机器视觉等人工智能技术融入行业解决方案，从而为教育、医疗、设计、装配、零售等行业带来更深入的人性化体验。

图3-36　VR打造集视、听、触觉为一体的交互式虚拟环境

在过去的30多年中，人们对VR的探索经历了从科幻小说、军事工程、电影、3D立体视觉到沉浸式体验的多个阶段，并不断深化了对该媒介的认识。早期的虚拟现实还是文学中的模糊幻想。1932年，英国著名作家阿道司·赫胥黎在《美丽新世界》中，以26世纪为背景描写了未来社会人们的生活场景。书中提到"头戴式设备可以为观众提供图像、气味、声音等一系列的感官体验，能让观众更好地沉浸在电影的世界中"。这可以说是对虚拟现实最准确的描述。1981年，美国数学家和科幻小说家弗诺·文奇，在其小说《真名实姓》中首次具体设想了VR创造的感官体验，包括虚拟的视觉、味觉、气味、声音和触感等。他还描述了人类思维进入计算机网络，在数据流中任意穿行的自由境界。1984年，著名科幻小说家威廉·吉布森在《神经漫游者》里，将未来世界描绘成一个高度技术化的世界——裸露的天空是一块巨大的电视屏幕，各种全息广告被投射其上，仿真之物随处可见；世界真假难辨，虚幻与真实的界限已经模糊，而人们可以直接将大脑"接入"虚拟世界。1992年，美国科幻小说家尼尔·斯蒂芬森出版了第一本以网络人格和虚拟现实为特色的塞伯朋克小说《雪崩》。2002年，导演斯皮尔伯格的电影《少数派报告》中有一个2050年的VR场景：汤姆·克鲁斯扮演的未来警官通过手势和虚拟3D投影与远程的妻子进行跨时空交流。从沃卓斯基兄弟的《黑客帝国》(1999年)到斯皮尔伯格的《头号玩家》(2018年，图3-37)、《失控玩家》(2020)，电影中的各种VR场景竟相向人们展示了一个个全新的科幻世界。剧中异常震撼的超人表现和逼真的异域风情也带给人们最深刻的情感体验……

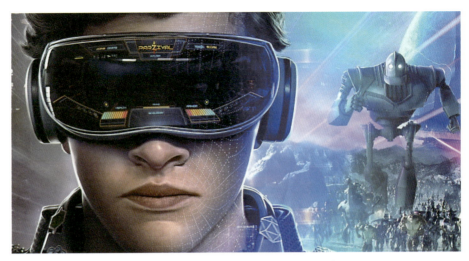

图 3-37 《头号玩家》电影宣传海报（局部）

虽然早在 1989 年，美国 VPL 公司的创始人杰伦·拉尼尔就提出了虚拟现实的概念并通过一个头戴设备打开了通向虚拟世界的大门。但当时这个头盔显示器售价 100 万美元，高昂的价格根本没法创造消费市场。30 多年以后，随着智能手机的出现，特别是 5G 高速网络（预计可以达到 1Gb/s 的实际带宽）的出现推动了 VR 技术的提升以及成本的下降，这对高清 VR 视频的传输是极大的利好。传统 VR 头盔让人晕眩，最主要的原因就在于计算与传输能力的瓶颈。得益于专业 AI 芯片和 AI 空间定位算法加上 5G 带来的延时下降，晕眩问题的解决指日可待。随着 VR 清晰度的提升以及体验感的增强，必将引起 VR 视频行业的质变。届时，各种 VR 直播会兴起，人们将不再满足于观看各种平面内容，而是沉浸于全景视频的体验中。

2020 年，基于 VR 的游戏《半衰期：爱莉克斯》成为 VR 体验走向真实化的里程碑（图 3-38）。当游戏中的怪物向你扑来，你会像现实生活中一样，很自然地举起椅子把怪物挡开。指虎型手柄控制器的设计提供了可识别单个手指动作的功能，现实里手怎么动，游戏里

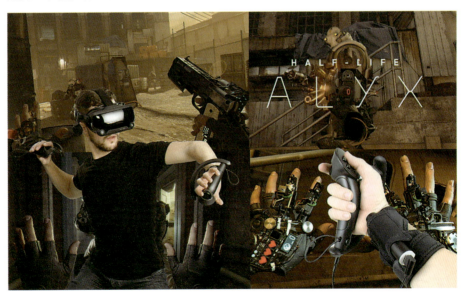

图 3-38　VR 游戏《半衰期：爱莉克斯》

的"手"就怎么动。这些技术为 VR 用户走向自然体验和自然交互开启了大门。VR 游戏或社交中分享的是真实的体验。通过虚拟现实技术，人们可以体验跨越时空、俯视大海、穿越星际太空的感觉。虽然摘下设备之后，可能不记得看到了什么，但是那种经验却是难以忘怀的，这就是虚拟现实的力量。虚拟现实技术通过虚拟世界的社区构建产生了现场的幻觉。人们可在虚拟世界中与他人分享经验。虽然这些人是"替身"，但是却能真切地感受到他们的存在。随着 VR 技术的发展，未来人们的工作、学习与生活将会逐渐远程化，在线工作、在线教育与在线社交会成为常态。距离的消失意味着人类社会运转方式的一次变革。从交通业、地产到旅游业，都会产生各种各样新的挑战。同时，新的体验需求会推动科技与艺术更高层次的融合，成为体验设计发展的新机遇。

3.13　增强现实

当前，中国虚拟现实产业发展重点已由单一技术突破转向多技术融合。多项政策支持鼓励虚拟现实赋能各产业和重点场景，实现创新发展，VR、增强与混合现实（AR/MR）、拓展现实（XR）以及裸眼 3D 技术等都是其中的重点。2020 年 1 月，工业和信息化部发布的《关于运用新一代信息技术支撑服务疫情防控和复工复产工作的通知》将深化 VR/AR 等新技术应用作为推动制造业与信息产业合作的重要手段。2020 年 11 月，文化和旅游部等发布的《关于深化"互联网＋旅游"推动旅游业高质量发展的意见》指出，坚持技术赋能，推动虚拟现实、增强现实等信息技术革命成果应用普及，深入推进旅游领域数字化、网络化、智能化转型升级。虚拟现实市场将保持较高速增长态势。赛迪顾问数据显示，2020 年中国虚拟现实市场规模为 413.5 亿元，同比增长 46.2%。技术驱动硬件升级、虚拟现实在教育等行业应用范围拓展、一体机等虚拟现实设备性能不断优化等因素将大大提升用户体验，吸引更多用户进入虚拟现实市场，进一步加快整个市场发展。2021 年 3 月，微软公司发布了重金打造的混合现实协作平台"微软网格"（Microsoft Mesh，图 3-39）。这一技术可以说是将科幻大片带进了现实，也从根本上打破了远程办公的一些局限，不禁让人惊叹，人类对未来的想象似乎再一次被颠

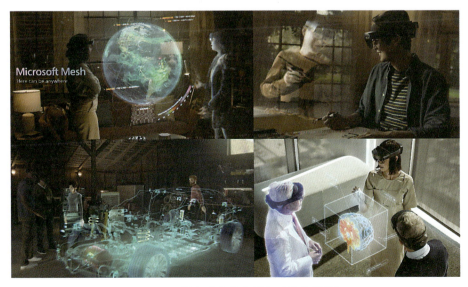

图 3-39　混合现实协作平台"微软网格"

覆。该平台将为开发人员提供一整套由人工智能驱动的工具，用于创造虚拟形象、会议管理、空间渲染、远程用户同步以及在混合现实中构建协作解决方案的 3D 虚拟传送技术。借助微软公司的智能眼镜 HoloLens 以及"微软网格"服务平台，客户能够在虚拟现实中举行会议和工作聚会，并可以通过"全息"场景进行交流。

从用户体验上看，VR 是利用计算设备模拟产生一个 3D 虚拟世界，为用户提供关于视觉、听觉等感官的模拟，有十足的"沉浸感"与"临场感"，用户看到的一切都是计算机生成的虚拟影像。AR 指的是现实本来就存在，只是被虚拟信息增强了影像或界面。MR 则是虚拟现实技术的进一步发展，它将真实世界和虚拟世界混合在一起产生新的可视化环境，环境中同时包含了实时的物理实体与虚拟信息。MR 技术最重要的过人之处就在于能够使人们在相距很远的情况下进行实时交流，极具操作性。例如在 5G 网络的加持下，相隔两地的医生能同步进行手术和指导，这在医学领域极富意义。这也是"微软网格"想要带给人们的崭新未来。

AR 是一项基于将虚拟对象和信息放入用户真实环境中，提供或附加针对性信息的技术，用户借助智能眼镜还能看到增强现实层中的文本和图像。谷歌是第一家推出增强现实智能眼镜的大型技术公司。2013 年，谷歌公司以 1500 美元售价推出了名为"探险者"的智能眼镜——谷歌眼镜（Google Glass）。该眼镜具有和智能手机一样的功能，可以通过声音控制拍照、视频通话和辨明方向，并且可以上网冲浪、处理文字信息和电子邮件等。该眼镜的主要结构包括眼镜前方悬置的一台摄像头和一个位于镜框右侧的宽条状计算机处理器装置。其配备的摄像头分辨率为 500 万像素，可拍摄 720 像素画面。由于市场定位不准、售价太高和涉及侵犯隐私等问题，2015 年，谷歌公司停止了该项目。随后，谷歌公司汲取教训，重新研究了智能眼镜的市场定位，确定研究重点是需要解放双手的业务场景，如医疗行业与制造业。2017 年，谷歌公司发布了新一代智能眼镜即"谷歌眼镜企业版"（Glass Enterprise & Streye）。该产品主要面对医疗高科技企业用户（图 3-40）。在配置上，除了摄像头的分辨率依旧是 500 万像素，支持 720 像素画面的摄影、摄像外，它还支持 5G Wi-Fi 与蓝牙连接，拥有 2GB 的内存与 32GB 的硬盘容量。该产品配备了多个传感器，如气压计、磁力感应、眨眼感应和重力感

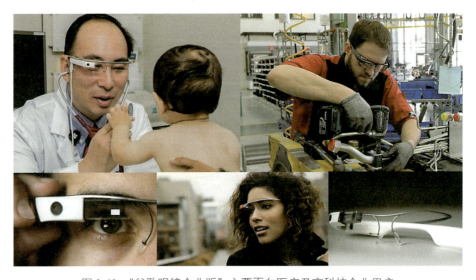

图 3-40 "谷歌眼镜企业版"主要面向医疗及高科技企业用户

应，包括 GPS 都一应俱全。其电池容量为 780 毫安，足够支撑一整天的工作时间。在制造领域，谷歌眼镜可以协助工程师观察机械结构并协助其维修或操作复杂机器。在医疗领域，谷歌公司与远程医疗服务公司 Augmedix 合作来推广新版谷歌眼镜。该眼镜用户主要是门诊医师。他们可以佩戴眼镜和病人进行交谈，不需要现场记笔记或者写病历，而眼镜摄像头会将医生与患者的语言与互动影像传给公司的"智能病历助手"，该程序可借助语音识别与图像识别，自动生成患者的病历并返回给医师作参考，由此减少了医生在繁忙工作上花费的时间，深受医生的好评。

MR/AR 被视为可替代智能手机的下一代媒体。脸书首席执行官马克·扎克伯格对此充满期待。他曾经指出："虽然我希望手机在 21 世纪 20 年代的大部分时间仍然是我们的主要设备，但我们将获得前所未有的增强现实眼镜，它将重新定义我们与技术的关系。"扎克伯格还预测，AR 将带来巨大的社会变革。目前该领域已经成为全球高科技争夺的焦点，包括苹果、亚马逊、微软等都在跃跃欲试。但正如凯文·凯利指出的：未来 25 年的科技趋势可能难以预测，不过有一件事是确定的，那就是最伟大的产品今天还没有被发明出来。

本章小结

1. 自然选择是人类与其他生物进化服从的定律。随着计算机与人工智能的出现，自然选择的法则被打破，而智慧设计法则取而代之，"未来的故事"展示了未来的智能世界。

2. 图灵最早意识到了计算机作为"万能机器"的特征，可以用来计算所有的可计算函数。图灵机成为现代计算机的基础，而图灵测试则成为人工智能的标准。超级计算机围棋程序 AlphaGO 战胜了世界围棋冠军李世石，说明在非情感计算领域，计算机已经超越了人类。

3. 香农、维纳和布什奠定了控制论的基础，同为信息时代的宗师。1946 年在美国宾夕法尼亚大学诞生的名为 ENIAC 的计算机是现代计算机的祖先。计算机在经历了 4 代更迭以后，现在的发展方向是"无所不在的计算"，可形成万物互联的智慧社会。

4. 20 世纪 50 年代，第一个交互式计算机系统出现。使用 CRT 显示器作为输出设备的第一台计算机是"旋风"计算机。计算机图形学和 VR 之父苏泽兰对此做出了重要的贡献。

5. 在没有互联网的 20 世纪 60 年代，《全球概览》杂志改变了一代人。它推动了美国个人计算机革命和创客运动的发展，就是一本纸质版的谷歌和脸书。

6. 20 世纪中后期计算机的崛起是互联网产生的最为重要的物质条件。科学家范内瓦·布什、发明家恩格尔巴特、科学家蒂姆·伯纳斯·李都是推动人机交互与互联网发展的关键人物。美国军工集团资助研究的"阿帕网"是互联网的早期雏形。

7. 凯文·凯利指出：分享、互动、流动和认知这 4 股力量会塑造未来的技术商业。智能手机 + 大数据预示着人类未来的生活方式将发生天翻地覆的变化。

8. 智能手机让所有人都拥有一部装在口袋里的超级计算机。随着移动媒体和可穿戴设备的普及，以及"互联网 +"和 O2O 等服务理念的流行，人们对未来智能社会有了更清晰的认识。

9. 5G 是一场影响深远的全方位变革，将推动万物互联时代的到来。5G 具有高速度、低时延、高可靠等特点，是新一代信息技术的发展方向和数字经济的重要基础。

10. 智能手表、头戴式显示器、可穿戴相机、智能手环、智能服装、心率胸带、运动手表、蓝牙耳机等是当前主要的可穿戴产品，便携性是其最大的优势。

11. 从实用角度来说，和通用型机器人相比，家用辅助型机器人将更受大众欢迎。拥有一个能够表达感情、与人交流互动，并能做家务的机器人是许多家庭的梦想。

12. 随着 VR 技术的发展，未来人们的工作、学习与生活将会逐渐远程化，在线工作、在线教育与在线社交会成为常态，这意味着人类社会运转方式将发生一次变革。AR/MR 是替代智能手机的下一代媒体，会推动智能社会的进一步发展。

本章习题

一、名词解释

1. 图灵机

2. 拓展现实（XR）

3. 控制论

4. 恐怖谷效应

5. 伊凡·苏泽兰

6. 《全球概览》

7. 混合现实（MR）

8. 可穿戴计算

9. 石黑浩

10. 范内瓦·布什

二、申论题

1. 为什么称计算机是"世界机器"？试简述图灵机和图灵测试的重要意义。

2. 数理逻辑与二进制电路（继电器开关）设计有何联系？

3. 什么是控制论？为什么维纳认为人在某种程度上也是机器？

4. 可穿戴计算未来的发展方向是什么？目前遇到的主要障碍有哪些？

5. 试简述交互式计算机的出现对早期算法数字艺术的意义。

6. 以共享单车为例，说明智能手机＋大数据对未来生活的影响。

7. 新一代网络技术如 5G 对未来社会的发展有哪些推动？

8. 试举例说明智能机器人的主要应用领域和未来发展方向。

9. 人工智能在近 20 年间取得的最大进步有哪些？试讨论其未来的演化趋势。

三、思考题

1. 《全球概览》对创客运动、网络文化与共享社区的发展有何作用？

2. 假期外出旅游，家里的绿植会缺水死亡，请设计一个可以远程控制自动浇花的 App。

3. 试通过可穿戴技术为司机设计一款可以在开车时提示来电或协助通话的智能腕表。

4. 试举例说明目前人工智能发展的机遇与困惑。

5. 为什么说控制论思想和数据主义是对传统人文科学的挑战?

6. 试举例说明物联网的发展对智慧城市、智慧交通有何作用。

7. 除了隐形眼镜外,人体上还有哪些器官可以植入芯片?

8. 虚拟现实(VR)目前的发展瓶颈在哪,有哪些技术可以作为突破的方向?

9. 为什么说增强与混合现实(MR/AR)是替代智能手机的下一代媒体?

4.1　早期媒体艺术
4.2　机器美学的探索
4.3　拼贴与蒙太奇
4.4　早期实验电影
4.5　波普与拼贴
4.6　装置与丝网印刷
4.7　欧普艺术
4.8　行为与偶发艺术
4.9　早期录像装置
4.10　光和动力艺术
4.11　新趋势与比特国际
本章小结
本章习题

本章概述

新媒体艺术与20世纪现代艺术有着不解之缘。本章将系统梳理早期包豪斯教育家、达达主义者、构成主义者对艺术与技术、设计与媒介的艺术实验；追寻战后蓬勃兴起的欧普艺术、光和动力艺术、控制论艺术、激浪派、新趋势、艺术与科技实验到录像（装置）艺术，对数字媒体艺术理论的形成及实践的影响。本章还将探索早期先锋艺术家对电影、机械、光线、动力、交互、录像与装置的技术实验。

第4章　媒体艺术前史

4.1 早期媒体艺术

数字媒体艺术并非无源之水,而是与 19—20 世纪西方科技革命与现代艺术思潮有着密切的联系。传统意义上的艺术由素描、绘画、版画、雕塑、音乐、戏剧等组成,而现代艺术指 19 世纪 60 年代至 20 世纪 70 年代这 100 多年间所创作的艺术作品,也包括了与该时代相关的文学、诗歌与艺术哲学。现代主义和现代艺术的诞生可以追溯到工业革命。1840 年的工业革命不仅带来了铁路、蒸汽机和地铁,而且还带来了摄影、电影、动画、漫画杂志等一系列"新媒体"。新的交通方式改变了人们生活、工作和旅行的方式,影响了人们的世界观和获得新思想的途径。

随着心理学家西格蒙德·弗洛伊德《梦的解释》(1899)的出版和潜意识概念的普及,许多艺术家开始探索将梦境、象征主义和个人肖像作为描绘他们主观体验的途径。现代艺术家本着以实验精神为主导,开始尝试以新的角度和想法思考材料(媒体)的本质和艺术的功能。挑战艺术必须真实地描绘世界的观念,一些艺术家尝试使用颜色、非传统材料以及新技术和新媒介来增加表现力。例如,艺术家曼·雷(1890—1976)就对机械时代的摄影进行了大胆的尝试。他曾经说过:"与其拍摄一个东西,不如拍摄一个意念;与其拍摄一个意念,不如拍摄一个幻梦。"他在 1924 年的作品《安格尔的小提琴》(图 4-1,左)和 1932 年的作品《玻璃泪珠》(图 4-1,右)就利用拼贴和中途曝光的视错觉产生一种令人惊异的梦幻效果。

图 4-1 《安格尔的小提琴》(左)和《玻璃泪珠》(右)

"惊异是美的,值得惊异的事物都是美的。"曼·雷以创造发现"惊异之美"为超现实主义的美学原则,大胆解放想象力并创造一种新的美。曼·雷以勇于探索、大胆创新而著称。从以叙事为主要表现形式的传统艺术手段,转向以抽象形式呈现的趋势是现代艺术的特征。早期艺术家对艺术表现力的探索包括摄影、实验电影、机械装置、实验动画、混合媒介等一系列基于技术的新媒体。19 世纪的人们普遍相信,机器将会使这个世界更加完美。因此,正

如本雅明所言，机械时代的艺术是以摄影和电影为代表的"技术艺术"。正是19世纪末艺术家们对未来世界的畅想，在艺术实践上的大胆创新推动了"机器美学"向艺术领域的渗透。如果把现代艺术比喻成一座由各种不同类型的视觉风格组成的大厦，那么，建造这所大厦的原理就是科学、理性与技术，这是西方数百年来的思想文化核心。

对于新媒体研究者来说，20世纪20年代是一个思想激荡、大师辈出的年代，毕加索（立体主义、拼贴绘画）、杜尚（未来主义、拼贴、反艺术、机械动力装置）、康定斯基（构成主义、抽象艺术）、蒙德里安（荷兰风格派、几何绘画）、爱森斯坦（蒙太奇）、马雅可夫斯基（俄罗斯未来主义）、纳吉和罗钦可（构成主义、拼贴摄影、媒体艺术）等众多熠熠生辉的艺术大师们都是在这个时期奠定了"新媒体"的艺术语言和风格，成为人们敬仰和追随的榜样。如果从技术和媒体角度探索早期媒体艺术的线索与文脉，就可以发现3条主线：拼贴艺术（媒材的重构）、摄影与电影、动力与装置（图4-2）。这3条主线相互影响和交错，再加上人们对早期机器人艺术的探索，就构成了20世纪新媒体艺术和数字媒体艺术的源头。

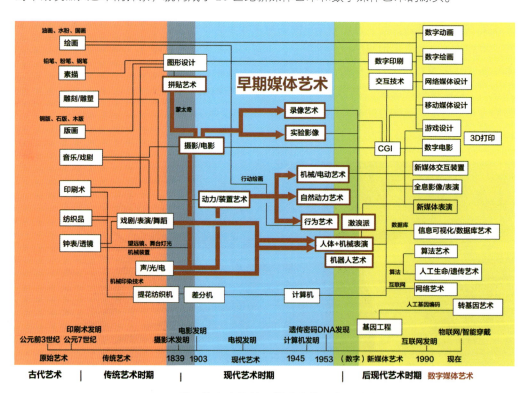

图 4-2　基于技术脉络的早期媒体艺术发展路线图

20世纪初期的艺术运动包括野兽派、立体主义、表现主义、未来主义和超现实主义。第一次世界大战结束标志着一系列反艺术运动的开始，以马塞尔·杜尚为代表的达达主义、超现实主义和机械装置成为新的艺术语言。1920年和1925年，杜尚与曼·雷合作的作品《旋转玻璃盘》（图4-3）就是一次表达艺术观念与语言的大胆尝试。作品首次采用机械为艺术媒材，动力为艺术表现（螺旋桨高速旋转形成同心圆的幻象），观众为交互对象（被邀请打开电机开关），完美诠释了现代艺术的实验性（创造、媒介和发明）以及对机械动力形成的"视觉幻象"的探索。

图 4-3　杜尚与曼·雷的作品《旋转玻璃盘》(1920，左；1925，右)

1919 年，年仅 36 岁的建筑设计师格罗皮乌斯在德国魏玛建立了包豪斯学校。包豪斯兼容了荷兰的风格派和俄罗斯的构成主义艺术，通过开设艺术、材料、结构、工艺、图形设计、建筑设计、色彩设计等课程，将技术和艺术统一，为现代设计理论与教育实践的发展奠定了基础。现代艺术通过 1913 年的军械库展览以及第一次世界大战期间移居美国的欧洲艺术家被引入美国。由此不难看出：每一次科技进步都震撼了人们的思想和观念，并提供了新视野、新观念和新思维发展的契机。回顾百年现代科技史和艺术史，可以看到一个有趣的现象：一旦新技术或"新媒材"开始成熟，先锋艺术家们就会纷纷"拿来"并热情投入到"实验创作"中，产生各种新艺术流派和各种"新美学"。正如本雅明所指出的，机械复制时代的艺术如摄影和电影，改变了艺术与大众的关系，也成为推动人们深入思考艺术本质的契机。无论是未来主义、结构主义、达达派或者波普艺术，其身上都有技术的烙印，正如麦克卢汉所说："机器使自然转化成一种人为的艺术形式。"百年前的"机器美学"不仅拉开了现代艺术的大幕，也为百年后的新媒体艺术埋下伏笔。

4.2　机器美学的探索

当考察技术对艺术观念的冲击和影响时，20 世纪初期兴起的未来主义、达达主义和立体主义艺术流派可以提供一个参照系。19 世纪末，火车、飞机、轮船和法国巴黎耸立的铁塔宣告了钢铁机械时代的到来。商品和传媒的繁荣，通过摄影、电影、海报、招贴、杂志广告和印刷出版推动了现代媒体艺术的发展。作为一种"机械复制时代的艺术"，现代媒体艺术依附于技术与传媒，并与生活、消费和服务紧密联系在一起。早在 20 世纪 20—30 年代，未来

主义画家们就开始通过招贴、海报和印刷将这种新的艺术形式广泛传播（图4-4），成为宣传社会进步理想的手段。媒介拼贴、色彩与构图，动态元素和"时间与速度"成为机械时代图形设计与绘画的突出特征。

图4-4　意大利未来主义风格的招贴、海报

1909年2月，意大利诗人和作家马里内蒂在《费加罗报》上发表了《未来主义宣言》一文，标志着未来主义的诞生。艺术家波丘尼通过雕塑《在空间里连续的独特形式》（图4-5）展现了一个大跨步的动态人体，呈现了人体快速运动的姿态。该作品生动诠释了未来主义艺术对速度、激情、动感和力量的崇拜。未来主义认为技术是打破旧的传统观念、推动新艺术和创造新知觉的最有效的武器。列车、飞机和现代建筑是未来主义绘画的常见素材。他们为新世界的诞生而摇旗呐喊，认为艺术、哲学、习俗和语言都应该有自己的新形式。马里内蒂甚至要求所有的未来主义者："对未来的每件事物都怀抱期望，对进步充满信心，即使它是错的，也总是有道理的，因为它就是运动、生命、挣扎和希望。"

达达主义创始人之一弗朗西斯·毕卡比亚在1913年踏上美国的土地时，他惊奇地发现并且写道："当我来到美国后，我才深刻地认识到现代世界的造物主是机器。在机器的艺术中，我们可以发现新的表现形式。"由此，毕卡比亚放弃了立体主义的观点，开始了他的"机械形成心理学"绘画实验。他是最早表现"机器美学"的艺术家之一，画过汽车火花塞、齿轮、传动装置、汽车引擎等，经常将朋友的肖像画改成由机器零部件构成的机械图纸。他在1917年的作品《炫耀的情人》（图4-6，左）和《没有母亲的女孩》（图4-6，右）就是这类"机器绘画"的代表作。

图 4-5　艺术家波丘尼的雕塑《在空间里连续的独特形式》

图 4-6　毕卡比亚作品《炫耀的情人》(左)和《没有母亲的女孩》(右)

4.3　拼贴与蒙太奇

　　同样受"机器美学"的影响,现代主义艺术却走向了不同的发展方向。一方面,一部分左翼艺术家继承了未来主义对于新技术的乌托邦式的热情。康定斯基、蒙德里安、爱森斯坦、马雅可夫斯基、吉加·维尔托夫、拉兹洛·莫霍利·纳吉和罗钦可等人就是其中的代表。苏联更是将铁锤和镰刀作为无产阶级的政治符号,这两件最简陋的铁制工具与资产阶级的钢铁机器形成鲜明的对比,这种"反机器"的姿态宣示了无产阶级的不屈和抗争。另一方面,20 世纪初的战争机器造成了千百万人的死亡和无数被毁坏的家园,多数艺术的脚步戛然而止。而抵

制战争的达达主义者逃离祖国，躲入"世外桃源"的瑞士苏黎世。这些艺术家深刻反思了人们对技术和机器的迷恋，他们相信，无意义与荒谬才是震撼观众的工具。因此，达达主义者将传统道德与美学作为攻击对象，通过无理性和无政府主义，彻底颠覆资产阶级旧秩序。

"为什么今天我们不像波提切利、米开朗基罗、莱昂纳多、提香那样画画了呢？因为我们的精神已经发生彻底的变化。"1920年，达达主义者在柏林举办了第一届国际达达博览会。展厅中心悬挂着艺术家乔治·格罗斯与拉乌尔·豪斯曼的媒体拼贴艺术作品：格罗斯的《艺术评论家》，一个穿着军装的军阀傀儡（图4-7，左）；豪斯曼的《时代精神》（图4-7，右），一个废弃的木头模特，头上贴着钟表齿轮、皮夹、标签、尺子及各种机械物件。豪斯曼表示，这象征了时代精神：人们已经被机器捆绑，变成了无法感受内心的机器奴隶。

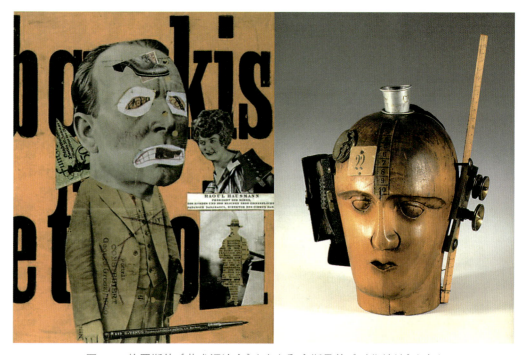

图4-7　格罗斯的《艺术评论家》（左）和豪斯曼的《时代精神》（右）

达达主义者将"拼贴"称为"摄影蒙太奇"，因为"拼贴"带着精巧艺术的意味。相反，"蒙太奇"则带有工业生产的味道，也就是"反艺术"的思想。达达派艺术家汉娜·霍赫在1919年创作了照片拼贴作品《用达达厨房餐刀的拼贴》（图4-8，左上）。她这样阐述该作品的灵感来源："我们的整体目标是将机械与工业世界中的事物整合到艺术世界之中。"乔治·格罗斯的作品《社会受害者》（图4-8，右上）也借助拼贴和文字表达虚无和荒诞。拼贴与摄影蒙太奇都是通过对机械世界的艺术夸张，来警醒世人远离战争和民族主义。20世纪20—30年代，"达达俱乐部"成员豪斯曼还创作了一系列拼贴画，如《达达哲学的自拍照》（图4-8，左下）和《ABCD，艺术家肖像》（图4-8，右下）来讽刺时政，反抗当年的纳粹统治。纳粹上台以后，达达主义和其他现代主义艺术遭到取缔。这些艺术家随后流亡到美国和其他国家，但仍然将拼贴与政治宣传相结合，创作了许多反映政治和意识形态的绘画，同时也将拼贴创作手法传播到全世界。

1915年，好莱坞导演戴维·格里菲斯执导的《一个国家的诞生》成为电影史上开拓性的

图 4-8　霍赫（左上）、格罗斯（右上）和豪斯曼（下）的拼贴作品

商业电影。受到美国好莱坞和欧洲先锋艺术派的启发，苏联电影大师谢尔盖·爱森斯坦提出了著名的蒙太奇电影语言理论。其核心就是要适应电影胶片的特点，打碎线性的戏剧模式，利用空间的共时性来切断戏剧时间的连续性。爱森斯坦还与导演普多夫金和库里肖夫等人做实验，通过研究电影剪辑方式探索观众的心理预期。他们借助语言学的研究，提出了通过平行、交叉剪辑和镜头内容的对立来讲述故事的方法。1925 年，爱森斯坦在其执导的《战舰波坦金号》（图 4-9）影片中诠释了蒙太奇的叙事方法。

图4-9 《战舰波坦金号》电影海报（左）和电影截图（右）

　　苏联先锋电影导演吉加·维尔托夫试图建立电影的媒体语言。他反对爱森斯坦的蒙太奇理论，认为电影应该从生活中挖掘艺术之美，而不应该靠虚构故事来吸引观众。在其1929年执导的先锋纪录电影《持摄影机的人》（Man with a Movie Camera）中，维尔托夫在片头字幕中写道："该片是一个基于真实事件剪辑的电影媒介实验，它没有借助于故事、字幕或剧场。这个实验的目标是探索建立一个真正的国际化的电影语言，使电影能够完全区别于戏剧和文学。"该片运用了各种前卫的拍摄、剪辑与叠加方法，成为早期实验电影的里程碑（图4-10，上）。美国纽约大学教授列夫·曼诺维奇在其2001年出版的《新媒体的语言》一书中，分析了维尔托夫的实验以及它对新媒体的意义。曼诺维奇指出：正如计算机软件具有分层结构，维尔托夫电影的嵌套结构也隐喻了一种超文本（非线性）的特征。维尔托夫就像是一个数据库编程的高手，几乎不露痕迹地将他对电影语言的诠释表现得淋漓尽致，由此和新媒体艺术产生了不解之缘。蒙太奇可以创建出非真实的现实，这在前计算机时代算是最重要的媒介。维尔托夫曾说："电影绝不只是记录在胶片上的事实，而是一个产品，是一种由事实搭建成的'高等数学'。"他曾说过："我是一个机械的眼睛，我就是一台机器。我向你展示一个只有我才可以看到的世界。"

　　拼贴是与工厂、流水线、产品组装和现代机械工业不可分割的产物。机器不仅改变了社会，也改变了媒介与艺术。包豪斯、构成主义、至上主义和荷兰风格派等都受到机器美学的影响。拼贴、重构、剪辑与并置成为激进前卫的代表。俄罗斯艺术家将他们的理想通过拼贴表现得淋漓尽致。1923年，苏联著名摄影家亚历山大·罗钦可将许多的照片集中起来，创作了《蒙太奇》和《我们是未来主义》等艺术作品（图4-10，下），照片里的电话、轮胎、飞机、建筑等都表现了20世纪初期的工业时代特征，也延续了未来主义对新世界的憧憬。罗钦可认为："相机是社会主义之社会与人民的理想眼睛。只有摄影能回应所有未来艺术的标准。"虽然和达达派艺术家汉娜·霍赫、拉乌尔·豪斯曼等人的创作手法相似，但罗钦可表现的主题与内

容带有更多的理想主义色彩。20 世纪 20 年代是个激情燃烧的岁月，许多艺术家都对机器和工业符号充满感情，例如勒·柯布西耶、沃尔特·格罗皮乌斯、卡西米尔·马列维奇、皮特·蒙德里安等人都憧憬着现代生活方式和艺术。

图 4-10 《持摄影机的人》电影截图（上）和罗钦可的拼贴作品（下）

4.4　早期实验电影

20 世纪初期出现的电影和动画是基于时间的新媒介，对于先锋艺术家来说，这种媒介无疑是探索观念和表现自我的新舞台。早在第一次世界大战之前，一位未来主义的作家、意大利电影理论家卡努杜就发表了《第七艺术宣言》（1911 年），他首先倡导把电影视为一门新艺术形式，即"第七艺术"。卡努杜把电影归类为一种"动态的造型艺术"。他认为电影会成为一种新的表达感情的媒体工具，应积极探索电影的表现特征和艺术语言。他还组织了"第七艺术之友社"分享和交流各种新奇的艺术实验。卡努杜的理论直接影响了 20 年代法国先锋

派电影的美学探索。

1926年,法国立体主义画家、导演费尔南德·莱热创作了实验影像《机械芭蕾》(图4-11)。影片将钟摆、荡秋千的女孩、上楼梯的妇女、活动的木马、机器零件、橱窗模特、日用品、招贴画和报纸的标题等加以并列,形成了一部无厘头的喜剧电影。在这部不到20分钟的影片中共有300多个镜头:荡秋千的女人,摆动的球体,赋予节奏感的现成物品等。莱热对镜头、光影、剪辑和音乐的表现手法都进行了大胆的尝试,如镜头视角、拼贴转场和动画效果等。他将看似琐碎的零散片段组合在一起,形成非常有节奏感和表现力的场景,借助伴奏音乐就形成了芭蕾舞蹈的蒙太奇。此外,达达派导演皮卡比亚拍摄了《幕间节目》(1924)。这些电影大多没有主题或情节,成为追求奇异效果和怪诞表演的一种形式主义游戏。这些实验短片多数没有明确的开端和结尾,表现了荒诞的、开放的和意识流的拼贴组合特征。

图4-11　莱热的实验影像《机器芭蕾》

除了费尔南德·莱热外,还有几位艺术家也对实验影像进行了探索。例如抽象派画家汉斯·里希特以一系列黑、白、灰3色正方形和长方形的变化和跳跃为内容拍摄了《节奏21》(1921)、《节奏23》(1923)和《节奏25》(1925);瑞典达达主义画家维京艾格林1924年在德国拍摄了《对角线交响曲》(图4-12,上),同年又拍摄了《平行线》与《横线》。这些纯形式感的抽象电影探索了动态图形、光影与声音的对位,也可以说是最早的实验动画短片之一。与此同时,电影导演路易斯·布努埃尔和超现实主义画家萨尔瓦多·达利合作制作了著名的先锋电影《一条安达鲁狗》(1928)和《黄金时代》(1928)。这些短片通过对拍摄镜头与剪辑特效的使用,表现了梦境、荒诞、病态的情欲和人的迷狂状态(图4-12,下)。人们透过这些狂乱和刺激性的画面,不难感受到影片所表达的时代的苦闷和压抑感。

法国先锋派女导演、电影理论家杰尔曼·杜拉克在1927年提出:电影并非叙事艺术,不需要情节和演员表演,而应成为"眼睛的音乐""视觉交响曲"。她提出:完整电影应该是"形式电影"与"光的电影"的汇合。1935年,杜尚制作和发行了限量500套的"视幻

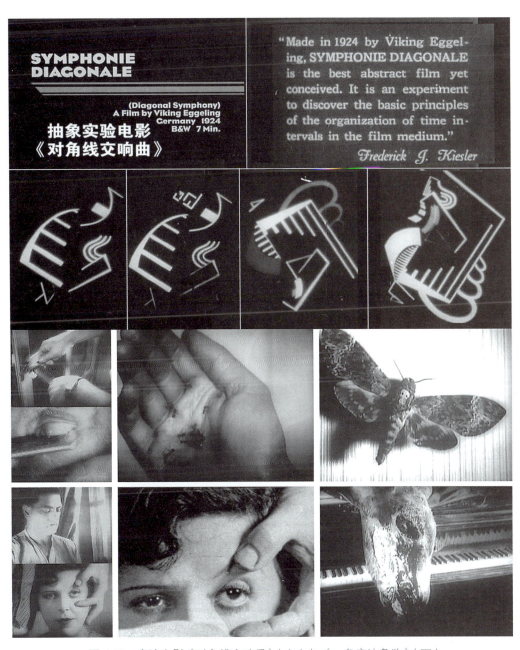

图 4-12 实验电影《对角线交响乐》（上）与《一条安达鲁狗》（下）

盘"，每套有 6 张双面绘制的圆盘和相配套的手提电机箱（图 4-13）。将圆盘放到电机上，就可以看到旋转圆盘产生的"幻觉动画"。因此，杜尚通过这个"装置产品"让用户自己来操作并欣赏视觉幻象，这个大胆尝试使他成为首个试图绕过传统画廊系统，直接与用户对话的媒体艺术先锋。1930 年，杜尚在巴黎曼·雷工作室的协助下，历时两年完成了电影短片《动画电影》（*Anémic cinema*，图 4-14）。他通过拍摄旋转圆盘并获得了 3D 立体的视觉效果，还穿插了自己钟情的语词游戏。这些早期的"幻觉动画"实验拓宽了电影语言的范围。

图 4-13　杜尚 1935 年制作和发行的 500 套的"视幻盘"

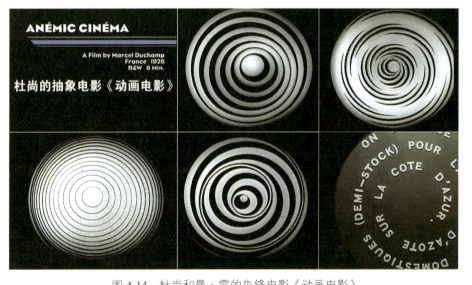

图 4-14　杜尚和曼·雷的先锋电影《动画电影》

4.5　波普与拼贴

　　解构、重组和拼贴不仅是达达派的表现手法,也是后现代主义的主要创作手法之一。解构主义艺术首先开始达达和超现实主义的"跨界"美学,同时也是激浪派、偶发艺术和行为艺术的渊源之一。解构主义之父雅克·德里达首先将"解构"的概念引入了文化领域,作为战后最为流行的艺术思潮,解构、重组和拼贴在波普艺术中的地位非常重要。1956 年,英国波普艺术家理查德·汉密尔顿在纽约举办了题为"这就是明天"的展览,放置了一幅拼贴画《到

底是什么使得今日的家庭如此不同,如此有魅力?》(图4-15,左)。该绘画借助拼贴的手法展示了一个时髦的美国家庭,与大量的文化媒介:漫画、广告、电视、台式录音机、真空吸尘器等。该男子手上的棒糖上有3个很大的字母POP,寓意波普艺术(Pop Art),POP可以看作是"流行的、时髦的"(Popular)一词的缩写。作者采用拼贴手法将20世纪50年代流行的电器、媒介和娱乐产品集于室内,表现美国战后一代的精神生活和物质生活;把媒体、时尚、流行和通俗的文化符号展示在大众面前;帮助人们第一次意识到自己和周围的媒介文化环境的关系。

同样,波普艺术家罗伯特·劳申伯格1970年创作的《符号》(Sign,图4-15,右)也是拼贴艺术的代表作。他利用丝网漏印技术,把新闻图片进行翻拍、剪贴并重叠印在一个画面上,其上有越南战争、黑人领袖马丁·路德·金、暗杀名人事件、肯尼迪施政演说、登陆月球的宇航员、追求性解放的嬉皮士等图像。劳申伯格将这些大众所熟知的"时代符号"拼贴成为一幅绝妙的"世纪群像"。虽然这两个艺术家绘画的年代与主题不同,但同样都是借用媒材的拼贴,反映了所处时代的文化象征与文化符号。

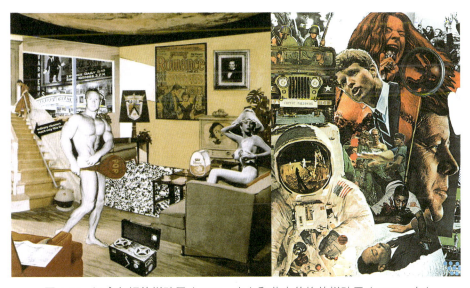

图4-15 汉密尔顿的拼贴画(1956,左)和劳申伯格的拼贴画(1970,右)

二次世界大战以后,当时的"新媒体"——彩色电视、收音机、留声机和各种时尚杂志逐渐繁荣,成为美国城市通俗文化的标志特征之一。20世纪50—60年代,大众文化开始大量渗入到艺术中,形成新的表现形式。波普艺术是美国艺术发展史上的一个环节,它的发生与发展与美国消费文化息息相关。波普艺术家往往以流行的商业文化形象和都市生活中的日常之物为题材,借助媒介拼贴反映战后工业化和商业化的时代特征。这种艺术形式就是媒体艺术的典型代表。1967年,日本波普艺术家田名网敬一将当时的杂志、电视、海报等中的照片或图片剪切下来,作为创作元素和符号直接运用到他的波普作品中,而通过拼贴这种独特的手法的处理,令画面充满了幽默、玩世不恭和嘲讽的味道。这些材料通过巧妙组合,形成了各种新奇的视觉效果,反映了那个时代的精神与文化(图4-16)。

从20世纪50—70年代,波普艺术崛起为国际性的运动,来自美国、西欧、东欧、拉丁美洲和日本的艺术家,都将目光聚焦于大众传媒、通俗画刊、广告、动漫和摇滚音乐,形成

图 4-16　日本波普艺术家田名网敬一在 1967 年的绘画作品

了一个意义深远的文艺思潮。无论是美国的米老鼠、蜘蛛侠、超人，日本的哥斯拉怪兽漫画，手冢治虫的铁臂阿童木，还是社会名流、公众人物，例如玛丽莲·梦露、杰奎琳·肯尼迪，都成为了波普艺术家们的创作题材。战后的艺术家们认为：新的艺术应该要反映当时社会，而不再是拘泥于传统的绘画题材和手段，他们努力地把这些"大众文化"上升到美的范畴中去。媒体拼贴是战后欧美消费文化折射下的产物，也是当时大众喜闻乐见的艺术表现形式。

4.6　装置与丝网印刷

20 世纪 60 年代中期，波普艺术家罗伯特·劳申伯格发起成立了"艺术与科技实验协会"（E.A.T.）。该机构把艺术家和工程师聚集在一起，组织了包括《九夜：剧院与工程》（图 4-17）在内的一系列盛大的科技艺术表演活动，推动了科技艺术的普及和社会影响力。10 位艺术家和 30 位贝尔实验室工程师共同打造了这个结合了先锋戏剧、舞蹈和新技术的盛宴。该活动为剧场、舞台和表演开发的新技术和新媒体创造了当时多项的"第一"：舞台闭路电视和电视投影；光纤微型摄像机；红外电视摄像机；多普勒声呐转换器（可以将运动转化为声音）；便携式无线 FM 发射器和放大器等。《九夜》由此声名大噪，成为科技艺术的里程碑和新媒体艺术的雏形，也成为科技艺术跨界教育的开端。值得说明的是：包豪斯大师约瑟夫·阿尔伯斯于 20 世纪 40—50 年代在美国黑山学院的艺术实验开创了当代艺术的实践教学体系，而劳申伯格正是在黑山学院得到了大师的耳提面命，并将"科技＋艺术＋现场实践"融入到艺术创作，由此推动了美国艺术与科技的加速融合，构建了基于材料媒介语言的艺术教育体系。

图 4-17 《九夜：剧院与工程》海报（左）与老照片（右）

除了架上油画外，劳申伯格还将"拼贴"的概念延伸到装置艺术，他通过画布和固定在画布上的物品组成作品。在 20 世纪 60 年代初期，他忽发奇想，用 15 美金买了一只安哥拉山羊的标本，涂上油彩后将它套上一个轮胎，并固定在画有拼贴画的画板上进行展出（图 4-18）。这个名为《姓名缩写 1955-59》（*Monogram 1955-59*）的装置作品展出后曾经轰动一时，成为结合了绘画与雕塑的里程碑之作。劳申伯格的作品大多都留有抽象表现主义的痕迹，画幅巨大，常常有恢弘的气魄。劳申伯格直接继承了杜尚的衣钵，对后来风靡全球的波普艺术起到了引导作用。他成功模糊了绘画、雕塑、摄影、版画的界限，更反思了生活与艺术间的界限关系，得出了生活即是艺术的创作理念。

图 4-18 劳申伯格的拼贴装置艺术作品《姓名缩写 1955-59》

1963 年，波普艺术家安迪·沃霍尔（图 4-19，左下）发表了一段令人吃惊的谈话，其中提到"绘画太费劲。我想呈现的东西是机械的。机器就没有什么问题了。我想成为一台机器。"沃霍尔是美国波普艺术运动的发起人和主要倡导者。几乎他的所有作品都用丝网印刷技术制作，形象可以无数次地重复，给版画般的画面带来一种特有的机械、醒目和震撼的效果。他借用杜尚的"现成品"艺术的概念，将人们耳熟能详的商品纳入绘画，例如风靡美国的家庭的金宝汤罐头（图 4-19，右上），还有可口可乐瓶子、美元钞票和米老鼠等。由于他的选用题材和创作内容广泛，作品突破了以往绘画的单一模式，体现出强烈的时代精神。丝网印刷既是手工艺又是机械复制，也带有对传统的回望。安迪·沃霍尔对材料与工艺的探索，不仅继承了包豪斯学校的传统，同时也将"印刷＋签名"这种完全依赖媒体的艺术形式推向了顶峰。

图 4-19　沃霍尔（左下）作品：梦露（左上）、金宝汤罐头（右上）、杰奎琳（右下）

沃霍尔通过丝网印刷将绘画、印刷图像和照片进行拼贴。他大胆尝试凸版印刷、橡皮或木料拓印、金箔技术和照片投影等各种复制技法。他的绘画中常出现涂污的报纸网纹、油墨不朽的版面、套印不准的粗糙影像，让人像看电视一闪而过，而不是欣赏绘画般仔细观看。沃霍尔用独到的表达方式诠释了工业生产的背景下，西方社会中成长起来的青年一代的文化观、消费观及其反传统的思想意识和审美趣味。麦克卢汉曾经指出："在新型电力的信息时代和程序化生产中，商品本身越来越具有信息的性质。"安迪·沃霍尔认为传媒本身就是一种艺术，其创作题材对应的是二次世界大战后美国社会的 3 个重要特征：消费主义、商业主义和大众媒介。

安迪·沃霍尔是 20 世纪媒体艺术的代表人物。他经常从电影剧照、社会新闻和娱乐杂

志上择取原型，然后通过丝网印刷完成创作，完全相同的对象或仅色彩差异的形象在同一个作品中不断重复出现和排列。他绘画中出现的人物、商品、事件都取材于现实生活，无论是电影明星玛丽莲·梦露（图 4-19，左上）、伊丽莎白·泰勒，还是"第一夫人"杰奎琳·肯尼迪、"猫王"埃尔维斯·普雷斯利等都是他绘画取材的对象。1964 年，沃霍尔创作了著名的《沃霍尔：杰奎琳》系列作品（图 4-19，右下），将这位美国总统肯尼迪遗孀曾经的灿烂笑容和其在丈夫葬礼上的忧伤面孔进行对比。他的全部素材均来自报纸、杂志和电视媒体，将发生在 1963 年的这个震撼美国社会的暗杀事件转换为时代最值得记忆的图像符号。

4.7 欧普艺术

欧普艺术流行于 20 世纪 60 年代的法国，是利用视觉上的错视觉原理来制作的"光效应艺术"和"视幻艺术"。欧普艺术使用明亮的色彩造成刺眼的颤动效果，由此达到视觉上的亢奋。它是继波普艺术之后，在科技革命的推动下出现的一种风格流派，其特点是利用几何图案或几何形象制造各种光和色彩效果，并产生各种运动幻觉或者视错觉的抽象艺术。欧普艺术发源于 20 世纪初包豪斯学校推崇的构成主义风格，主要以人的知觉、幻觉和对透视与色彩的心理效应为对象，通过几何图案和光的构成来产生视错觉。欧普艺术利用光学、物理学和心理学等科学原理，运用补色、透视、对比等艺术处理，巧妙地以不同色彩的几何图形，创造出引起立体、波动等错觉效果的美丽图案，从而带领观众进入一个变幻莫测的幻觉世界。

欧普艺术的奠基人之一是法国画家维克托·瓦萨雷利。他早年学医，1928 年以后转而研究美术，曾在巴黎参加过抽象创造画会的活动。其作品多次在国际性美术大展上获奖。从 20 世纪 40 年代起，瓦萨雷利便开始对蒙德里安、康定斯基的构成主义、色彩理论以及幻觉历史进行了深入的思考。他认为在外部世界的表象下潜藏着一个内部的几何世界，如同自然界的精神语言。因此，瓦萨雷利直接选取标准色彩，依靠连续的四方形建立起各种眩目迷惑的凹凸空间图案。他在 60 年代创作的《二重奏 -2》（*Duo2*，图 4-20，左）和《不可能的图像》（图 4-20，右）是欧普艺术的经典。

图 4-20 《二重奏 -2》（左）和《不可能的图像》（右）

20 世纪 70—80 年代，瓦萨雷利继续不断对基于平面的视错觉图像进行探索，如波纹、圆点、变形方砖、网格和横竖条纹等构成的凹凸图像或者流动图像。这些平面连续图形所构成的图案不仅会呈现出运动感和变化感，而且具有科技感和未来感（图 4-21）。欧普艺术有着变幻无穷的图案，具有强烈的刺激性、新奇感，因此被广泛用于建筑装饰、都市规划、工业设计、橱窗布展、广告宣传、纺织品印染和服装设计等多个领域。随着 20 世纪 80 年代数字媒体艺术的广泛流行，人们创造了种类更加丰富多彩的欧普艺术图案，也由此使人们看到了计算机在设计领域的巨大发展潜力。因此，欧普艺术和数字艺术的发展有着密切的联系和历史的渊源。

图 4-21 瓦萨雷利的部分欧普艺术作品

随着波普艺术的流行，许多艺术家开始尝试利用视错或视幻的方式进行艺术创作。波普及迷幻艺术画家维克多·莫斯科索就制作了一系列迷幻风格的招贴和海报（图 4-22）。他的画作色彩强烈，具有强烈的流动感，而且多是源于照片的拼贴与重构。这些作品往往从流行

文化中取材，影响了 20 世纪 60—70 年代的审美风格。莫斯科索的作品包括漫画、海报、广告牌、T 恤、平面设计以及唱片设计等。他曾经在耶鲁大学学习艺术并任职于旧金山艺术学院。在耶鲁大学，他师从著名包豪斯大师，波普艺术家和教授约瑟夫·阿尔伯斯，后者对他的迷幻艺术风格的形成有很大影响。

迷幻艺术是指流行于 20 世纪 60 年代后期旧金山嬉皮士的"反艺术运动"，其视觉表现形式包括迷幻摇滚音乐海报、演唱会海报、专辑封面、流动光艺术、壁画、连环画和地下通俗小报等。旧金山迷幻海报艺术家里克·格里芬、维克多·莫斯科索、邦妮·麦克莱恩和史丹利·摩斯等人的摇滚海报设计深受法国新艺术运动、维多利亚时代风格、达达主义和波普艺术的影响，其特征是有着丰富的色彩饱和度，强烈的明暗对比，华丽的纹饰、优雅的字体，以及对称性构图和拼贴元素。此外，流体般的扭曲类似橡胶的扭曲和怪异的意象也是这类海报的共同特点。"迷幻艺术"风格流行于 1966—1972 年间，是欧普艺术在商业设计领域最具影响力的拓展。

图 4-22　迷幻艺术画家维克多·莫斯科索的招贴和海报

4.8　行为与偶发艺术

20 世纪 60 年代初的激浪艺术是一种非常独特的前卫艺术，之前有 50 年代的实验音乐，之后有观念艺术和行为艺术。因此，它起着承前启后的历史作用。激浪艺术最早由立陶宛出生的艺术史学家乔治·麦西纳斯提出，他于 1961 年在纽约 AG 画廊组织过一系列前卫音乐会，同时出版了名为《激浪》的先锋艺术杂志。激浪艺术与偶发艺术有着密切的联系，二者都是强调艺术的表演性、现场感、偶发性（不确定性）和观众参与性。如艺术家在街道上，在一定的时间内展开的音乐、表演和行为事件（流行的"快闪"行为艺术）。激浪艺术中最重要的领军人物当属前卫音乐家约翰·凯奇（图 4-23，左）。凯奇既是偶然音乐、不确定音乐、加料音乐和机会音乐的创始人，同时也是社会学家、哲学家、作曲家和行为艺术家等。

他以无声音乐《4分33秒》(1952)和《0'00"》(1962)闻名于世。此外,德国激浪派和偶发艺术家约瑟夫·博伊斯(图4-23,右)是20世纪最为重要的艺术家之一。作为一个前卫艺术家和艺术理论家,他的作品包括平面、绘画和雕塑,但以装置、"表演"和"行为"作为主要的创作方式。博伊斯认为随着艺术的媒介化,艺术家不再是社会的引领者而是社会的体现者,艺术除了观念外,还可以是一种"行为"或者"社会雕塑",其功能在于揭露和显现社会的根本问题。他的"社会雕塑"作品《给卡塞尔的七千棵橡树》(1982)就号召通过"众筹"的集体植树的行动,来消解艺术与大众的疏离,让观众关注自然环保,将艺术融于生活。

图4-23　激浪派艺术家约翰·凯奇(左)和社会活动家约瑟夫·博伊斯(右)

激浪艺术与偶发艺术阐释了"交互性"与"随机性"在艺术中的重要性,也成为后来新媒体艺术所遵循的艺术原则之一。1957—1959年,约翰·凯奇曾在纽约新社会研究学院教授实验音乐作曲和禅宗,学员中有许多后来成为激浪艺术的骨干,如乔治·布莱特、艾尔·汉森、迪克·希金斯、阿兰·卡普奥、乔治·麦西纳斯、拉蒙特·扬和韩国的白南准等人(图4-24,上)。凯奇关于艺术的不确定性和无限可能性的思想成为激浪艺术的理论和实践准则。1960年,在德国科隆的一次钢琴音乐会上,白南准突然扑倒在钢琴上并随后冲上观众席,用剪刀剪碎了凯奇的衣服。无独有偶,当时日本的前卫艺术家、著名歌手小野洋子的"剪衣服"行为表演也曾轰动一时(图4-24,下)。

和其他激浪艺术家相比,约瑟夫·博伊斯更强调艺术对社会、政治、文化介入的姿态。他更有一种革命家的精神,鼓励大家参与到社会政治的行动之中,包括环保、组织和社会活动等。博伊斯将艺术和改造社会的行为结合在一起。他大量的行为艺术,是用艺术的方式参与到公共事务里。因为博伊斯认为艺术是人类最本真的方式,所以他提出"人人都是艺术家"的口号。他认为只要人人发挥本性,就能用最纯真、最本性的东西参与社会、解读社会,使

得社会朝着更美好的方向发展。

图 4-24　白南准弹奏电子合成音乐（上）、小野洋子的行为艺术（下）

　　博伊斯最著名的作品是 1965 年的行为表演艺术《如何向一只死兔子解释绘画》(图 4-25，左)。在这个作品中，他的头被蜂蜜和金色的颜料所覆盖，右脚绑着一块钢制鞋底，左脚系着一块毛毡鞋底。表演持续了 3 个小时，在此期间，博伊斯一直怀抱一只死了的野兔，嘴唇喃喃有声，仿佛在解释自己的作品。右脚的钢制鞋底象征客观世界的规律，而左脚的毛毡代表精神世界的温暖。黄金在西方是智慧和纯粹的象征并且代表了源自太阳的力量，而蜂蜜则是生命的媒介，该作品是对博伊斯的宇宙论中创造成品的比喻。兔子在欧洲文化中代表的是一种收获的富足，以及一种延续不断的繁衍生息的力量。20 世纪 60 年代，博伊斯成为行为实验艺术中的实践者。他将表演、视觉艺术与日常生活行为合为一体，并称之为"动作"，即以行为的方式和各种道具材料如动物、毛毯、乐器等进行了广泛的艺术实验（图 4-25，右）。

图 4-25 《如何向一只死兔子解释绘画》(左)、博伊斯表演现场(右)

4.9 早期录像装置

电视的诞生和发展是20世纪人类社会最重大的事件之一。美国媒体学者梅罗维茨认为媒介本身就是一种环境，人们会下意识地受到"电视直播"的影响。1964年，也就是肯尼迪遇刺一年后，美国电视开始允许艺术家介入电视节目。与此同时，最早的便携式摄像机诞生，技术的发展为电视内容的创新提供了基础。20世纪60年代末，随着电子媒体日益深入到社会生活的各方面，艺术家们开始利用便携式摄像机、模拟图像合成器等设备进行艺术表现的实验。20世纪70年代初，欧美的许多大众电视台纷纷设立实验电视节目，尝试在大众电视中纳入实验性艺术作品，并为艺术家提供新技术的实验场所。这些实验电视中心往往有着最新的设备和技术服务，由此促成了电子视觉语言的成熟，也造就了第一代录像艺术家。

录像艺术的"教父"是韩国艺术家白南准。1965年，白南准率先使用便携式摄像机创作。当时，白南准使用索尼的小型便携式摄像机在出租车上拍摄了纽约第五大道的街景。同一天的晚上，他还拍摄了艺术家经常聚集的 GoGo 咖啡屋，并为这件作品取名为《光影教皇》(Filmingo the Pope)。该作品不仅拉开了录像艺术的序幕，也成为白南准录像艺术生涯的开始。他曾经说过："当拼贴技术代替油彩和画笔的时候，显像管就将代替画布。"白南准还是视频装置艺术最早的实践者。作为一个电子工程师，白南准借助通电线圈所产生的"磁场"使得电视机的图像发生扭曲（图4-26），这个装置是他早期的"电视实验艺术"的代表作品。此外，在20世纪70—80年代，他通过解构和重组电视来完成电视雕塑装置，并将图像画面与电视装置结合起来，从而创造出一系列以电视机为组件的视频装置作品。

图 4-26　白南准的实验电视装置（1970）

白南准以音乐家的身份开始艺术实践。1956 年，他在东京大学完成了音乐、艺术史和哲学的学业，之后前往德国求学并继续学习西方古典音乐及现代音乐。在德国期间，白南准为德国 WDR 广播电台创作电子音乐并接触了当时最为先进的录像设备，由此对"电视画布"产生了浓厚的兴趣。1958 年，他与激浪艺术家约翰·凯奇相遇并追随他到美国一起从事实验艺术活动。1966 年，约翰·凯奇和白南准等人将实验音乐、现场舞蹈表演、影像投影相结合，创作了一场"表演＋行为"的现场艺术，成为激浪艺术的重要作品之一（图 4-27）。1967 年，

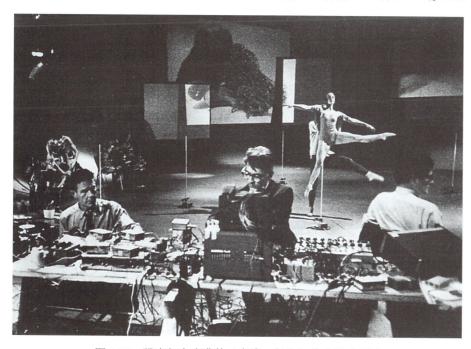

图 4-27　凯奇与白南准的"表演＋行为"艺术活动现场

白南准还与美国女大提琴家、表演艺术家夏洛特·穆尔曼合作举办了"无上装"行为表演,后者被当局以"有伤风化"而逮捕,成为轰动一时的新闻事件。

白南准说过:"没有电就没有艺术"。他于1963年开始以电视为对象进行艺术创作,并举行以电视作为媒介的个人作品展。他还将多部电视机摆成"机器人"成为著名的"电视雕塑"(图4-28,上)。约翰·凯奇认为应当把日常生活同艺术融合在一起,如果说新技术是当代生活离不开的,那么它们也应该和艺术相结合。白南准则将媒介、技术与艺术紧密联系在一起。他提出了"科学技术真正的议题不是制作另一个科学玩具,而是在于如何将急速发展变化的科技与电子媒介人性化"的观点。白南准还将东方哲学和禅意引入创作,他在1974年的装置艺术《电视佛》(*TV Buddha*,图4-28,下)中,将佛像与电视相对,而电视机里播放的影像正是摄像机采集的佛像。这个作品将现实、虚拟、东方意境与旁观者融为一体,带有深刻的哲学思想。

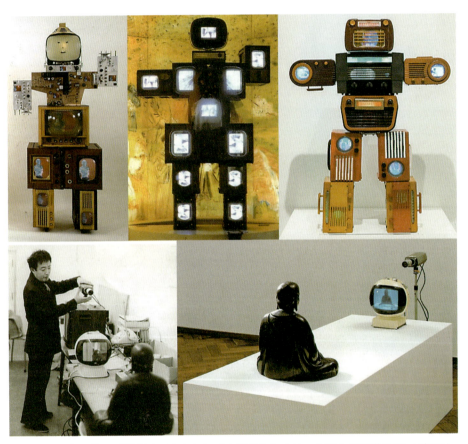

图4-28 电视装置《微型启示》(上)、《电视佛》(1974,右下)及工作现场(左下)

白南准指出:"我是一个社会性的思考者。电视已经太过普及,所以我们必须去思考它。我当时想把电视这种媒介做成高雅的艺术,就像巴赫那样的。"作为20世纪60—70年代的新媒体,电视如同镜子,不仅反映现实,扭曲现实,也给观众带来对这种媒介的反思。该作品深刻反映了影像时代媒介与人的联系。麦克卢汉借用希腊神话中的那个顾影自怜、溺水而死的美少年那喀索斯的故事,比喻人与媒介的关系,提醒世人不能沉迷于媒介(技术)而无法自拔。作为麦克卢汉的追随者,白南准则用《电视佛》将媒介、对象、技术与旁观者共同

构成了现代社会的范式，深刻揭示了人与媒介的关系。电视在亚洲家庭里所占据的位置是客厅，这就取代了原来家庭摆放佛像的位置，白南准将电视和冥想的佛祖放在一起，是要将电视提升到更高的意识水平。

4.10 光和动力艺术

　　20 世纪的艺术家开始把艺术创作看成是一种有规律可循的造物过程。艺术家出图纸，工厂按照图纸生产艺术品就成了合情合理的艺术创作程序。光电和机械动力是 20 世纪工业技术最明显的标志，也自然成为艺术家们实验新媒体的理想材料。早在 20 世纪 20 年代，德国艺术家就开始利用光作为现代雕塑的材料。在 1922—1930 年，构成主义艺术家拉斯洛·莫霍利·纳吉就设计了一个名为《光空间调制器》(Light-Space Modulator，图 4-29）的机械动力装置作品。它是由旋转盘和 3 个可移动的金属和玻璃结构组成，后者由电机带动，可以随着旋转盘转动。该装置可以投射出变幻的光束，可用于戏剧，舞蹈及表演舞台的背景光效果设计。1930 年，该作品曾作为德国现代艺术成果在巴黎德意志制造联盟展览会上展出。

图 4-29　机械动力装置《光空间调制器》

　　光艺术装置或光雕塑主要是指利用激光、霓虹灯光和其他光源设计出室内或者室外的装饰效果，如激光音乐喷泉、舞台或广场的动态探照灯等就是借助灯光实现的夜晚景观艺术。20 世纪 60 年代，随着欧普艺术的兴起，利用光效设计几何图案或抽象艺术成为一些欧普艺术家们，如法国画家维克托·瓦萨雷利和英国女艺术家布里奇特·赖利等人追求的目标。美国欧普艺术家丹·弗莱温就通过霓虹灯光装置作品营造了五彩缤纷、流光溢彩的室内灯光效果（图 4-30）。弗莱温也被人称之为"极简艺术家"。极简艺术源于蒙德里安的抽象绘画和后来的构成主义，同时也汲取了达达派和包豪斯的一些因素。它通过把造型艺术剥离到最基本元素而达到"纯粹抽象"。弗莱温的"灯光雕塑"特征简约、明晰、醒目、抽象，不做任何表面装饰，具有纪念碑式的风格。

图 4-30 弗莱温的霓虹灯光装置作品

另一位以霓虹灯作为媒材的艺术家是布鲁斯·瑙曼。他从 20 世纪 60 年代起就开始了"灯光装置"的设计。他 1967 年的作品《真正的艺术家帮助世界揭示神秘真相》(图 4-31,左上)是一件螺旋形的霓虹灯管装置,像一个酒吧里的广告,炫目的颜色在吸引人们对这句话的疑惑,采用一些隐晦的语录加上手写风格的灯管字体是瑙曼早期作品的特征。在 20 世纪 80—90 年代,霓虹灯管并不被视为艺术创作的常规材料,而更多地与广告、贸易和转瞬即逝的享乐陷阱联系在一起,由此被艺术家用来表达与政治和社会批判内容相关的主题。虽然当年的

霓虹灯已经被当下流行的 LED 所替代，但他作品中所体现的时代性和关联性并未随着新媒介而消失。

图 4-31　灯光装置《真正的艺术家帮助世界揭示神秘真相》（左上）

动力艺术又可以称为"动与光的艺术"，是一种将时间观念带入作品的艺术形式，起源于 20 世纪早期的未来主义和构成主义运动，并与达达派有着密切的联系。1920 年，杜尚与前卫艺术家曼·雷共同设计的玻璃片旋转装置就是动力艺术的鼻祖。此外，包括亚历山大·罗钦可、塔特林等先锋艺术家也都曾利用机械、动力和光电为媒材进行艺术实验。20 世纪 50 年代中期，随着科技的快速发展和波普艺术运动的兴起，从法国巴黎到美国纽约，动力艺术吸引了广泛的关注。动力艺术不仅可以打破的传统艺术的门类范畴，而且成为超越传统艺术的新媒介，借助声光电来创造新的视觉体验和新的交互方式是这种艺术的魅力所在。

动力艺术在 20 世纪 50 年代有着快速的发展，同时也和该时期的欧普艺术、迷幻艺术、灯光艺术等有着错综复杂的联系。这种艺术不仅展示了科技之美，也将人们对机械、自动化和未来社会的思考带入作品。例如，匈牙利动力装置艺术家尼古拉斯·谢尔夫就将电动机械雕塑和芭蕾舞演员组合设计了一组奇异的"人机雕塑"（图 4-32），他在 20 世纪 50—60 年代创作了多部以"机械 + 芭蕾"为主题的动态装置。这些作品反映了他对人机关系的思考，成为他称之为"控制论艺术"的典范。1961 年，谢尔夫设计了大型环境艺术作品《空间力学之控制塔》，这件作品由计算机控制 66 个反射镜，3 个旋转轴来反射光线。该作品还包括彩色射灯、光电管、湿度计和气压计等，将环境的影响因素纳入作品。谢尔夫也是最早受到数学家诺伯特·维纳的"控制论"和"信息论"的影响，并将其引入艺术创作的艺术家。

图 4-32 谢尔夫的"机械人机雕塑"作品

4.11 新趋势与比特国际

20 世纪 60 年代初期,南斯拉夫出现了一场短暂而激烈的艺术实验运动,即"新趋势"运动。新趋势运动主张采用"思维机器"作为艺术工具和媒介,追求"艺术作为视觉研究"的理念,同时采用了计算机生成图形、电影和动态雕塑等媒介,成为计算机与艺术的交叉领域最具影响力的早期事件。在不同的文化背景下,新趋势于 1961 年在萨格勒布举办了一个

展示基于指令、算法和生成艺术的国际展览，随后发展成为一个由艺术家、画廊所有者、艺术评论家、艺术史学家和艺术家组成的国际运动和网络。克罗地亚画家、雕塑家和平面设计师伊凡·皮切利（1924—2011）是"新趋势"运动的共同创始人，他通过丝网印刷设计了一系列带有视错觉的几何图形的展览海报（图4-33，左和中），这些图形往往是根据格式塔心理学及光学研究的成果，如重复的"黑色圆形＋白色偏移圆形"构成的图案。1961—1973年间，新趋势在萨格勒布当代艺术画廊举办了5次国际展览，使得萨格勒布成为欧洲建构主义和欧普艺术的中心，并引起了人们的极大关注。

新趋势运动不像当时大多数艺术家和知识分子那样反对技术，而是将技术的快速发展作为一个跳板，对艺术与科学的融合持开放态度。该运动从一开始就专注于格式塔理论和"理性"艺术视觉感知实验，并将艺术视为一种研究类型，其中许多艺术探索都有着重要的意义。例如，让观众参与互动的领域包括光动力艺术、格式塔艺术，新建构主义和具体艺术等；在1968年和1969年，该小组积极转向计算机作为视觉研究的媒介，期待新媒体和数字艺术的到来。新趋势艺术家通过早期的计算机如 IBM-7090-控制台（图4-33，右上）进行视觉艺术实验，他们通过黑白或彩色的点阵图案（图4-33，右下）来反映计算机算法图形与视觉艺术之间的联系。

图4-33　皮切利的图形设计（左和中）和早期计算机算法图案（右）

新趋势美学的一部分很快被主流文化产业采用并商业化，由此成为20世纪60年代中期欧普艺术的米源之一。从1972年到1977年，新趋势运动持续转向控制论和信息美学，主要人物是新锐艺术家兼科学家弗拉基米尔·博纳西奇。1974年，他组织了一场名为"艺术与科学的互动"的国际研讨会，其中有几位新趋势的主要人物参加，其中包括乔纳森·本瑟尔、赫伯特·W.弗兰克、弗兰克·约瑟夫·马利纳、亚伯拉罕·莫尔斯、迈克尔·诺尔和约翰·惠特尼，后几位则是早期计算机算法艺术的领军人物。1968年，计算机艺术杂志《比特国际》在萨格勒布市创刊，成为该运动后期的重要历史文献。2017年，麻省理工学院出版社出版的专著《关于一场运动、一本杂志和早期计算机艺术的鲜为人知的故事：新趋势和比特国际，1961—1973》（图4-34，下）记载了这段时期的历史。近年来，卢浮宫、伦敦泰特艺术馆、

纽约现代艺术博物馆等举办了一系列关于新趋势运动的回顾展。新趋势运动是工业时代艺术家、设计师向信息社会过渡的转折点。他们通过跨学科的合作，引领了控制论到数字艺术的演变过程，使得该运动成为处于信息革命门槛处的艺术里程碑。

图 4-34　新趋势运动和《比特国际》是数字艺术的萌芽

本章小结

1. 从技术和媒体角度探索早期媒体艺术的线索与文脉，就可以发现 3 条主线：拼贴艺术（媒材的重构）、摄影与电影、动力与装置。这 3 条主线相互影响和交错，再加上人们对行为艺术的探索，就构成了 20 世纪新媒体艺术和数字媒体艺术的源头。

2. 本雅明指出：机械复制时代的艺术如摄影和电影，改变了艺术与大众的关系，也成为推动人们深入思考艺术本质的契机。百年前的"机器美学"不仅拉开了机械时代现代艺术的大幕，也为百年后的新媒体艺术埋下了伏笔。

3. 19 世纪末，火车、飞机、轮船、埃菲尔铁塔宣告了机器时代的到来。商品和传媒的繁荣，通过摄影、电影、海报、招贴、杂志广告和印刷出版推动了媒体艺术的发展。

4. 20世纪20年代，达达主义对后来的文学与艺术产生了重要的影响。拼贴、重构、剪辑与并置成为早期媒体艺术的常用手法。传承于未来主义，俄罗斯艺术家们将他们对机器的迷恋、激情和对未来渴望通过拼贴和蒙太奇表现得淋漓尽致。

5. 维尔托夫的剪辑素材成为一种主观的和更具有活力的艺术形式。纪录电影《持摄影机的人》就是一个基于真实事件剪辑的电影媒介实验，是对电影媒体语言的探索。

6. 电影是基于时间的媒介，对于艺术家来说，这是一个表现自我的新舞台。莱热、艾格林和布努埃尔等人对此进行了大胆的尝试。杜尚的动画装置也是代表作品之一。

7. 波普艺术家以流行的商业文化形象和都市生活中的日常之物为题材，借助媒介拼贴反映出战后工业化和商业化的时代特征。这种艺术形式就是典型的媒体艺术形式。

8. 劳申伯格将拼贴的概念延伸到装置艺术。他通过画布和固定在画布上的物品组成装置作品。安迪·沃霍尔通过丝网印刷重构绘画、印刷图像和照片。

9. 欧普艺术意为"光效应艺术"，其特点是利用几何图案或几何形象制造各种光和色彩效果，并产生各种运动幻觉或者视错觉的抽象艺术。

10. 激浪艺术与偶发艺术阐释了"交互性"与"随机性"在艺术中的重要性，也成为后来新媒体艺术所遵循的艺术原则之一。音乐家凯奇和行为艺术家博伊斯是该运动的领军人物，并深刻影响了新媒体与后现代艺术。

11. 录像艺术的"教父"是韩国艺术家白南准。1965年，白南准率先使用便携式摄像机创作。他不仅是激浪艺术、录像艺术和多媒体艺术的先驱，也是视频装置艺术最早的实践者。

12. 动力艺术又可以称为"动与光的艺术"，是一种将时间观念带入作品的艺术形式，起源于未来主义和构成主义运动，并与达达派有着密切的联系。

13. 新趋势运动是工业时代艺术家、设计师向信息社会过渡的转折点。他们通过跨学科的合作，引领了控制论到数字艺术的演变过程，使得该运动成为处于信息革命门槛处的艺术里程碑。

本章习题

一、名词解释

1. 未来主义
2. 曼·雷
3. 吉加·维尔托夫
4. 摄影蒙太奇
5. 白南准
6. 激浪派
7. 罗伯特·劳申伯格
8. 欧普艺术
9. EAT
10. 布鲁斯·瑙曼

二、申论题

1. 本雅明是如何分析和看待机械复制时代的艺术（摄影和电影）特征的？

2. 未来主义如何理解"技术的艺术"？如何看待未来主义遗产？

3. 试举例说明达达主义和媒体拼贴艺术的联系。

4. 试说明维尔托夫对电影语言的实验和探索的意义。

5. 试举例说明什么是机械时代的交互。杜尚与曼·雷艺术实验的意义是什么？

6. 试举例说明早期实验电影的表现手法。其理论依据是什么？

7. 试分析西方现代艺术思潮的形成原因和科技对其发展轨迹的影响。

8. 试举例说明波普艺术、欧普艺术、迷幻艺术对当代新媒体艺术的影响。

9. 试分析约瑟夫·博伊斯的"社会雕塑"和"行动艺术"对当代新媒体艺术的意义。

三、思考题

1. 试举例说明机器美学是如何影响立体主义和构成主义的。

2. 试举例说明波普艺术家罗伯特·劳申伯格对媒体艺术和科技艺术的贡献。

3. 尝试用手机拍摄一部表现"时尚"的微电影并通过视频网站发布。

4. 达达艺术家胡森·贝克认为艺术要反映和表现时代问题，这对新媒体艺术有何启示？

5. 如何利用现代手法（如软件）来重现达达艺术家的拼贴艺术？

6. 拉斯洛·莫霍利·纳吉是如何看待动力艺术的？他对摄影、装置和包豪斯有何贡献？

7. 激浪派艺术家如何将表演、互动与装置结合在一起？

8. 比较日本浮世绘风格绘画与波普艺术，并说明二者的联系。

9. 艺术家谢尔夫的"控制论艺术"如何表现，其主题思想是什么？

5.1 数字艺术时间线
5.2 示波器与算法艺术
5.3 惠特尼与抽象动画
5.4 数字荷兰风格派
5.5 分形几何学与艺术
5.6 创造现实之路
5.7 计算机变形动画
5.8 3D 动画与皮克斯
5.9 自动绘画机器
5.10 艺术与科技实验
5.11 大阪世界博览会
本章小结
本章习题

本章概述

　　1945—1970 年是数字技术与艺术从萌芽到成熟的关键时期。平台、工具与网络是数字艺术出现的前提。同时，早期艺术家、工程师与设计师通过计算设备构建美学的努力和一系列计算机视觉艺术实验奠定了数字美学及早期算法艺术的基础。本章将重点探索该时期的数字艺术概貌，涵盖算法艺术、早期数字动画、分形几何学及计算机图形学的发展，同时对该时期重大科技艺术事件进行了追溯。

第5章　算法艺术时代

5.1 数字艺术时间线

纵观20世纪艺术史，不难发现战争、革命及技术因素主导了艺术观念、艺术形式的创新以及前卫艺术家们对"技术的艺术"的不断尝试和探索。因此，理解数字艺术就需要回到西方现代艺术史，借助动态的视角来观察。正如MoMA馆长阿尔弗雷德·巴尔所指出的，20世纪初流行的"机器美学"对包括立体主义、未来主义、达达派、纯粹主义、构成主义、荷兰风格派、包豪斯，以至现代建筑和抽象艺术产生了不可磨灭的影响。即使杜尚、博依斯和安迪·沃霍尔等前卫艺术家们的"反艺术行为"也与技术产品（如实验电影、机械装置）密切相关，而白南准等媒介艺术家则追求直接利用录像来表达艺术观念。伴随着科技革命，数字艺术已经成为百年现代艺术史的延伸。艺术批评家克莱门特·格林伯格认为"艺术即媒介"，对技术、媒介与艺术的综合考察是研究数字艺术谱系的起点。如果以现代艺术的诞生作为该系统树的出发点，就可以大致归纳出数字艺术在1955—2015这60年中的脉络与走向的路线图（图5-1），其中涉及到了艺术团体、艺术运动、先锋艺术家以及他们之间的相互关系。此外，同时期的重要科技事件也附在下方。

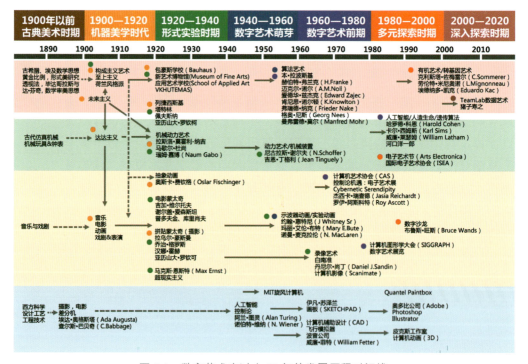

图5-1 数字艺术在过去60年的发展历程时间线

格林伯格曾经指出：作为语言基础的媒介是各门艺术相互区分的基本点，而媒介的改变必然会带来一系列的技术、方法和规则的改变，在某种意义上，也是艺术思维和艺术语言的改变。1963年，计算机专家伊凡·苏泽兰的《画板》（*Sketchpad*）引入了图形用户界面（GUI）和面向对象编程的概念，证明了不仅科学家，而且工程师和艺术家都可以用计算机作为思

考与创意的平台。同年，美国国防部高级研究计划局 (ARPA) 行为科学指挥与控制研究主任、计算机科学家利克莱德开始研究"计算机网络"的概念，这一想法推动了互联网早期版本"阿帕网"的诞生。这两件事在历史上同时出现并非巧合，平台、工具与网络正是数字艺术出现的前提。尽管在 20 世纪 60—70 年代，大多数艺术家、设计师仍然无法使用大型计算机，但通过计算设备构建美学的想法已经开始萌芽并导致了一系列的早期计算机的视觉艺术实验。

1964 年，意大利设计师、策展人布鲁诺·穆纳里为意大利一家信息技术公司奥利维蒂（Olivetti）组织了一场名为"艺术程序"（图 5-2）的计算机艺术巡回展览。穆纳里在展览目录中解释说，"程序化艺术的最终目标不是产生单一的确定和主观的图像，而是产生大量不断变化的图像。"穆纳里是第二代未来主义艺术家和设计师，他的作品包括为丹麦等公司设计工业产品和机械艺术装置，他宣称："机器必须成为一件艺术品！我们将发现机器的艺术。"该艺术巡回展在米兰、威尼斯、罗马、德国杜塞尔多夫、法兰克福的画廊和博物馆展出，随后开始在英国和美国巡回展出。该展览成为早期计算机艺术的重要里程碑事件。

图 5-2 "艺术程序"展览海报（1964）

奥利维蒂是当时意大利及欧洲知名的打字机及办公设备的制造商，公司的理念是将美学、文化与工业产品相融合，该展览的目标是旨在向全球潜在的消费者展示与前卫艺术和"优秀工业设计"相关的公司形象，并为奥利维蒂的产品增加品牌价值和知名度，例如 1964 年推出的 Programma 101——世界第一个台式计算机（图 5-3，左）和"情人节打字机"（图 5-3，右上）。虽然 Programma 101 不包含微处理器，也没有集成电路或文字处理功能，然而，使该计算机具有革命性的是其桌面台式的大小。计算机使用晶体管、电阻器和电容器来生成基本的数字和三角函数并可以打印出来。将 Programma 101 定义为计算机而非单纯的计算

器的显著属性是其存储编程的能力。通过计算机键盘输入，基本的数值程序和数据可以存储在计算机内存中。该内存由 9 个寄存器组成，每个寄存器容量为 1 个 22 位数字加符号和小数点。此外，用户可以将程序复制并保存到带有磁性涂层的穿孔卡上，以供内置读卡器读取。奥利维蒂在产品指导手册中提供了一些现成的程序，用户也可以开发和键入自己的程序。该计算机可以实现大量相对简单的数学计算，可用于科学研究、商业统计和学术机构。

"情人节打字机"是一个色彩鲜艳的小型便携办公产品。其广告描述了一个穿着比基尼的女孩在沙滩上打字的场面，暗示该机器（情人）与其潜在用户之间的情感关系。奥利维蒂在 1964 年还推出了一个名为"点唱机视听系统"的装置（图 5-3，右下），该装置被描述为一种易于组装和运输的娱乐机器。这台类似"西洋镜"的机器具有类似头盔和内部投影屏幕的终端，观众可将头伸入这个黑色闪亮的半球型装置，用随附的耳机收听并观看由奥利维蒂制作的 10 部短片之一。在前数字时代，这个"信息机器"类似现在商场的玻璃歌房或迷你 K 歌房，满足了早期大众的娱乐需求。

图 5-3　Programma 101（左）、情人节打字机（右上）和早期的"点唱机"（1964）

数字艺术的成长与一批勇于探索的工程师和先锋艺术家们的努力分不开，这些数字艺术先锋包括本·拉波斯基、赫伯特·弗兰克、迈克尔·诺尔、约翰·惠特尼、查尔斯·苏瑞、弗瑞德·纳克、爱德华·兹杰克、肯尼斯·诺尔顿、鲁斯·拉维特、莉莲·施瓦茨、曼弗雷德·莫尔、维拉·穆纳、哈罗德·科恩、琼·崔肯布罗德、河口洋一郎、苏·格里弗、劳伦斯·盖特、马克·威尔森、简·皮尔·赫伯特、罗曼·维斯托、大卫·厄姆、阿部良之、瑞简·史毕兹和保罗·布朗等人。数字艺术研究网站"数字艺术博物馆"（www.dam.org）根据上述艺术家作品的创作年表对他们进行了时代划分（图 5-4，用不同颜色的时间轴代表其主要的创作年代）。许多早期数字艺术家，例如赫伯特·弗兰克、查尔斯·苏瑞、迈克尔·诺尔、肯尼斯·诺尔顿、爱德华·兹杰克和弗瑞德·纳克等人，他们的主要作品是在 20 世纪 60 年代，但在随后的二三十年中都继续坚持了创作。

图 5-4 早期数字艺术家的创作年表（1960—2010）

5.2 示波器与算法艺术

 世界上最早的"计算机艺术"源于对电视示波器（阴极射线管）屏幕图像的摄影抓拍。1952 年，美国数学家兼艺术家本杰明·弗朗西斯·拉波斯基（1914—2000）在切诺基州的桑福德博物馆（Sanford Museum）展出了 50 幅计算机图案，这个名为"电子抽象"的展览成为世界上最早的计算机艺术作品展（图 5-5）。1950 年，拉波斯基开始尝试创作"光电艺术"。他使用带有正弦波发生器和阴极射线示波器创建出各种抽象艺术图案，然后使用照相记录示波器屏幕上的这些图案。在以后的工作中，他还结合了可变速度的电动旋转滤光器来使图案着色。拉波斯基使用受控制的电子束在示波器上产生出各种数学曲线，并且使用高速胶片将生成的图像拍摄下来。在艺术展的前言中，拉波斯基写道："电子抽象是一种新的抽象艺术。它们是通过在阴极射线示波器上显示的电波，组合形成的美丽的设计图案。该展览由 50 张此类图案的照片组成，包括各种各样的形状和纹理。虽然图案都是抽象的，但都保持着高几何精度。虽然这些数学曲线与车床或摆锤的几何运动轨迹有关，但显示出的复杂图形远远超出了这些原始轨迹线所提供的可能性。"

 拉波斯基的光电艺术在当时曾经引起轰动。他的作品曾经作为美国文化交流的使者，参加过美国和法国各地的 200 次巡回展览。拉波斯基的作品在全世界超过 250 本书籍、杂志、报纸和广告艺术作品中出现。1956 年，美国《财富》杂志曾经将他的作品推选为"年度最佳编辑奖"，他还赢得了当年纽约艺术导演俱乐部的金牌奖。美国的艺术杂志曾经将其作品评论为："人类视觉历史上最具感性和精神振奋的形象之一。"拉波斯基指出自己的作品灵感源

图 5-5　拉波斯基于 1952 年创作的《电子抽象》作品

于现代艺术家杜尚、费尔南德·莱热、蒙德里安、马列维奇、维克托·瓦萨雷利、胡安·米罗、亚历山大·考尔德和瑙姆·嘉博等人。

在 20 世纪 50 年代初期，随着"旋风"计算机的诞生和 CRT 图形显示能力的提高，人们开始将计算机用于图形的制作。20 世纪 60 年代，计算机辅助设计与制造系统已经开始介入飞机、汽车等制造业，例如通用汽车、波音航空、IBM、麦道、通用电气和洛克希德公司等。1960 年，波音公司工程师威廉·菲特开发了最早的计算机图形学软件。他最早建立了人体的数字模型并实现了驾驶员座舱的 3D 线框图（图 5-6，左）。1961 年，贝尔实验室的工程师爱德华·兹杰克通过编程实现了第一个计算机动画电影，这是用于演示卫星（3D 立方体）环绕地球（线框球体）运动的 4 分钟长的黑白动画作品（图 5-6，右）。

图 5-6　菲特的驾驶员 3D 线框图（左）和兹杰克的计算机动画（右）

德国艺术家和计算机图形专家赫伯特·弗兰克几乎和拉波斯基同时开始了示波器抽象电子艺术的创作（图 5-7）。弗兰克从 20 世纪 50 年代起担任维也纳大学和慕尼黑大学教授，主讲计算机图形学和数字艺术。他的论文如《新视觉语言——论计算机图形学对社会和艺术的影响》（列奥纳多杂志，1985）、《扩张的媒体：计算机艺术的未来》（列奥纳多杂志，1985）

等奠定了数字艺术的美学。弗兰克不仅是第一个在专业刊物上提出"计算机艺术"概念的人,而且还在其著作《计算机图形学——计算机艺术》(1971)中全面地论述了该主题。早期用计算机产生的大多数动画和图像不是在艺术工作室进行的,而是在大学或公司的研究实验室进行的。创作这些作品的第一批人中的许多人具有科学和工程背景,从事"美术"创作可以说是"副业",尽管如此,他们中的许多人显示了强烈的艺术抱负和相当程度的美感。

图 5-7 德国艺术家弗兰克和其在 20 世纪 60 年代创作的计算机抽象艺术作品

5.3 惠特尼与抽象动画

美国实验动画家、作曲家约翰·惠特尼(1918—1996)是将计算机图像引入电影工业的第一人。他在 20 世纪 50 年代后期开始进行实验,将控制防空武器的计算机化机械装置用于控制照相机的运动,制作了不少动画短片与电视广告节目。约翰·惠特尼还将音乐作曲、实验电影和计算机图像联系在一起。他于 1949 年首先在比利时的"国际实验电影大赛"获得成功,随后其于 1961 年制作的抽象动画《目录》(*Catalog*,图 5-8,上)又成为经典。惠特尼认为他的实验动画是以"数字和谐"的方式与音乐节奏与韵律对位。20 世纪 70 年代,惠特尼放弃了模拟计算机,转向采用速度更快的数字计算机。他在 1972 年任教于加州大学洛杉矶分校(UCLA)主讲计算机图形课程。1975 年,他拍摄的数字动画短片《蔓藤花纹》(*Arabesque*,图 5-8,下)成为其巅峰之作。这部作品通过数字曲线的无穷变化,如万花筒般地呈现出各种五彩花瓣。

惠特尼毕业于波莫纳学院。他的第一部实验电影短片是利用自制的望远镜和 8 毫米摄影机拍摄的关于月蚀的电影。1948 年,他被授予古根海姆奖学金。在 20 世纪 50 年代,惠特尼使用机械动画技术来制作电视节目和广告的片头动画。他曾经为导演阿尔弗雷德·希区柯克 1958 年的电影《眩晕》(*Vertigo*)制作动画片头。1960 年,他创立了动态影像(motion graphics)公司并用机械模拟计算机来创建电影和电视片头和广告。1966 年,惠特尼成为首个 IBM 驻场艺术家。美国 SIGGRAPH 机构正式认定他为计算机图形学的先驱者之一。他的

图 5-8　计算机动画短片《目录》（上）和《蔓藤花纹》（下）

短片充满迷幻与想象力，让人们首次领略了计算机图案与动画的绚丽多彩，被动画界誉为"开创性的计算机电影"。

惠特尼的抽象图形动画起源于早期实验艺术家们对运动影像和音乐的探索。这种实验动画与未来主义、构成主义、至上主义、达达主义和表现主义有着密切的渊源。20 世纪 20 年代，艺术家们受到"机器美学"的影响，纷纷从事影像艺术实验，抽象电影动画在该时期达到巅峰。法国的雷欧普·叙尔瓦奇和德国的维京·艾格林就分别创立了抽象动画的美学理论。该时期的先锋艺术家和动画师们的经典作品包括：华特·鲁特曼的《乐曲 1～4 号》（1921—1924）；维京·艾格林的《对角线交响曲》（1921）；汉斯·里希特的《序曲》（1919）和《赋格曲》（1920）；费尔南德·莱热的《机械芭蕾》（1924）；杜尚和曼·雷的《动画剧场》（1930）。其中，艺术家汉斯·里希特、艺术家维京·艾格林等人从抽象的概念出发，将绘画或摄影运用在动画创作上，可以说是运用动画技巧追求艺术新形式的画家，并催生了"视觉音乐的电影，一种新的艺术"。艾格林 1924 年的《对角线交响乐》（图 5-9），就是这类作品的经典。

图 5-9　艾格林（左 1）、里希特（左 2）和鲁特曼的作品（右 1、右 2）

音乐实验动画大师奥斯卡·费辛格（1900—1967）是抽象音乐动画的鼻祖。他将声音具象化和视觉音乐化的观念推向主流市场，通过把影像与音乐做同步处理，使得动画图形与音乐节奏产生互动趣味。为了记录动态影像，费辛格自制了一部切蜡机，这部机器可以同时操作切蜡装置和摄影机快门，当刀片将预先准备好的"彩色蜡块"切开而露出横切面的肌理纹路时，快门便自动开启拍下此画面，如此反复操作直到蜡块切完为止。费辛格将磁石粉与蜡加热后旋转，再倒入冷油来产生各种不同花纹图案的彩色蜡块。通过图案设计、连续摄影和后期的对位音乐，费辛格在 1922—1945 年间制作了大量抽象动画片。其中，他制作的抽象动画《动感无线电》（1942，图 5-10）曾获奥斯卡最佳短片奖。

图 5-10　抽象动画《动感无线电》（1942）

加拿大著名动画大师诺曼·麦克拉伦与在其代表作之一《色彩交响曲》（1971，图 5-11）中，将运动的线条或波纹音乐节奏结合，呈现出随音乐的图案律动。20 世纪 70 年代，图形动画得到了快速发展。麦克拉伦对实验动画的研究为音乐动画、节奏动画的表现提供了参照

系。但需要指出的是，无论是奥斯卡·费辛格还是诺曼·麦克拉伦都只是实验动画的先驱，他们并非是用计算机创作。

图 5-11　抽象动画《色彩交响曲》(1971)

5.4　数字荷兰风格派

荷兰风格派运动是指 20 世纪 20 年代，荷兰的一些画家、设计家、建筑师组成的一个松散的集体，其代表就是当时出版的一份称为《风格》(*De Stijl*) 的杂志。风格派从一开始就追求艺术的"抽象和简化"。平面、直线、矩形成为其艺术中的支柱，色彩亦减至红黄蓝三原色及黑白灰三非色。运动中最有名的艺术家是皮特·蒙德里安。他在 1917 年出版了一本名为《新塑造主义》(*Neo-Plasticism*) 的宣言并热衷于几何形体、空间和色彩的构图效果（图 5-12）。荷兰风格派运动主张抽象和简化，外形上缩减到几何形状，颜色只用红、黄、蓝三原色与黑、白二非色彩的原色，是高度理性化和逻辑化的艺术思维，这也就导致这个运动的所有成员都热衷于通过数学的计算来达到设计上的视觉平衡，无形中就给计算机艺术家带来了启示。

图 5-12　蒙德里安的绘画作品 (1921)

除了荷兰风格派运动的影响，20世纪60年代流行的瑞士风格设计也成为算法艺术美学的来源。事实上，通过控制有限的美学参数来制定设计方案并不是一个新想法。在20世纪早期，包豪斯的前卫艺术家们就提出了模块化网格设计的思想。战后的设计师，例如马克斯·比尔、拉迪斯拉夫·苏特纳和布鲁诺·穆纳里、卡尔·格斯特纳等人，在20世纪50—60年代开始推崇网格化设计的美学以应对即将来临的信息社会对效率的需求。这些瑞士风格设计师将信息组织成图形图标、图表、选项卡和网格系统，形成战后流行的国际主义设计风格。设计师格斯特纳于1964年出版了《设计程序》（*Designing Programmes*）一书，将参数化设计描述成一种逻辑语言，他相信计算机可以理解这种语言，然后通过组合和重组以提供设计解决方案。同年，意大利设计师布鲁诺·穆纳里的"艺术程序"全球巡回艺术展成为计算机参数化设计的具体实践案例。

除了意大利和瑞士的少数设计师外，当时的计算机艺术重镇主要是美国贝尔实验室以及德国斯图加特理工大学。20世纪60年代计算机价格昂贵、操作复杂而且作品导出比较麻烦，普遍缺少图形监视器、鼠标或图形板等交互设备。因此，只有工程师或少数艺术家能够接触它们。在那个时期，大多数艺术家认为计算机对艺术没有什么用途。因此，创作计算机艺术作品的第一批人中多数具有科学和工程背景，虽然他们缺少艺术方面的正规训练，但许多人显示了强烈的艺术抱负和相当程度的美感。

数字艺术家、工程师迈克尔·诺尔博士自1961年开始，在贝尔实验室从事计算机图像研究，期间还担任了美国南加州大学传播学院教授。他的研究领域包括：人机对话、三度空间的计算机图形、演讲信号处理和美学等。他是最早在视觉艺术中使用计算机的先锋之一，他的算法图案作品已成为60年代计算机艺术的标志。1965年，他在纽约哈沃德·怀斯美术馆展出了最早的计算机图案艺术作品。迈克尔·诺尔的创作深受荷兰风格派的影响。他曾经比较研究了计算机产生的图案和蒙德里安的构成艺术。1968年，迈克尔·诺尔还做了一个特别的图灵实验：将自己运用计算机创作的图像作品与欧普艺术家莱利的绘画作品一起展示在艺术专业的师生面前，让师生们辨认二者的区别，结果是56%的师生辨认失误，由此证明了算法艺术的价值（图5-13）。诺尔还撰写了大量关于计算机艺术的论文，其中"备忘录：计

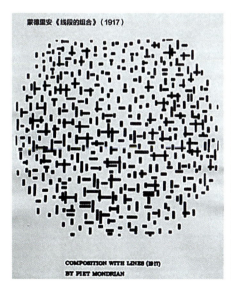

图5-13　诺尔的计算机图案作品

算机艺术在美国的起源"被登载在美国科学艺术权威杂志《列奥纳多》(1994)上。1965年，诺尔和弗里德·纳克、乔治·尼斯一起在德国举办计算机艺术展。诺尔在20世纪60年代首次提出数字计算机可能会成为一个创造性的艺术媒介。他所有的算法艺术都采用FORTRAN语言和子程序包来编程。

20世纪60年代末期，贝尔实验室工程师爱德华·兹杰克也通过计算机算法设计了别具一格的画面和图案（图5-14，上），这些数字迷宫的图案说明了计算机算法可能的艺术潜力。与此同时，他的同事，贝尔实验室工程师肯尼斯·诺尔顿则开发了在线条打印机上叠印字母和标志的技术。该技术能模拟出照片上明暗的灰度差别，诺尔顿于1966年创作了著名的"计算机裸体"作品（图5-14，下）。

图5-14　兹杰克的作品（上）和诺尔顿的"计算机裸体"（1966，下）

贝尔实验室是早期计算机艺术的"黄埔军校"，其中迈克尔·诺尔对"算法艺术"的研究，肯尼斯·诺尔顿和爱德华·兹杰克对数字图案和数字动画的探索，以及马克思·马斯沃斯和约翰·皮尔斯对计算机音乐的研究都是该领域的重要成果。诺尔曾经预言过："计算机可能是未来潜在的、最有价值的艺术工具，正如它在科学领域的作用一样。"他认为随着计算机

的普及，更多的艺术家将会将它作为创作工具。这种新的艺术媒介将被利用来产生前所未知的艺术效果，例如结合色彩、深度、运动和随机性来创造新的艺术组合。到 20 世纪 60 年代中后期，计算机艺术创作已经在欧美和日本等地开展起来。

1968 年，计算机艺术杂志《比特国际》在萨格勒布市创刊。截至 1972 年，该杂志共发行 9 期，登载了大量早期计算机艺术作品，对普及和推动计算机艺术的知识起到了重要的作用。图 5-15 中的几幅绘画可以反映该时期计算机艺术的轮廓。东京技术大学教授河野弘在 1964—1968 年创作了单色及彩色的抽象数字绘画（图 5-15，A 和 B），部分带有东方山水卷轴的意境，部分则与蒙德里安绘画有几分神似。1968 年，工程师阿兰·马克·弗朗斯创作了计算机螺旋画《螺旋 2》（*Cycle Two*，图 5-15，C）；1963 年，计算机工程师戴特·汉克创作了计算机矩阵图案（图 5-15，D）；1969 年，加拿大麦吉尔大学彼得·米利奥杰维克教授展出了名为《海星》的计算机绘画（图 5-15，E）；1964 年，美国工程师凯瑞·斯坦德用绘图仪绘制了名为《蜗牛》的抽象螺旋绘画（图 5-15，F）；1968 年，布拉格大学的泽坦尼克·塞库纳展出了名为《圆形黑白结构》的计算机绘画（图 5-15，G）。从这些作品可以看出，当时的算法艺术已经能够呈现出相当的美感。1968 年，伦敦当代艺术馆首次举办以《控制论的奇遇：计算机和艺术》为题的艺术展，标志着计算机艺术开始登上历史舞台。

图 5-15　欧美和日本艺术家在 20 世纪 60 年代中后期创作的部分计算机艺术作品

5.5 分形几何学与艺术

人们生活的世界是一个极其复杂的环境，分形现象存在广泛存在于自然界，从云雾缭绕、山川河流到植物果实都有"自相似"的影子（图5-16，上）。而分形学就是一种描述不规则复杂现象中的秩序和结构的数学方法。通过计算机的"分形算法"，可以模拟大千世界的景观（图5-15，右下，植物生长模拟），这是计算机图形学的重要领域之一。自然界与数字世界存在着极其相似的模型。分形（递归）形状很容易在自然界特别是在植物界中找到。例如，在蕨类植物和花椰菜中，整个植株的形状是与每个分枝叶片，甚至每个子叶片都存在高度的"自相似"结构（图5-16，左下）。如果把一张蕨类的分形图像局部放大再做细节上的观察，这时会发现更加精细的结构。再放大，还会再度出现更细微的结构，可谓层出不穷，永无止境。

图 5-16　山川、河流、云雾等（上）与植物（左下）的计算机分形生长模型（右下）

编程中的递归迭代公式和有机结构共享一个游戏规则。递归是一种自我迭代并且自我重复的过程，该过程包括一个返回原始的指令，并创建一个可能是无限的循环。1968年，美国的生物学家奥斯泰德·林德梅耶提出了描述植物生长的数学模型 L-System。其基本思想可解释为建立一个理想化的树木生长过程（图5-17）。即从一条树枝开始，发出新的芽枝，而发过芽枝的枝干又都发新芽枝……最后长出叶子。这一生长规律体现为斐波那契数列的形式：1，1，2，3，5，8，13，21，34，55……如果该序列的第 n 项为 F_n，则有递推关系式：

$$F_{n+2} = F_{n+1}+F_n \ (n=1,2,3,\cdots)$$

用计算机的方程式可以描绘这个算法：

F → F[+F]F[-F];

其中

F：画线；

+：左转；

-：右转；

[：开始新树枝；

]：结束分枝。

运算后得到的结果如下图（图 5-17）。

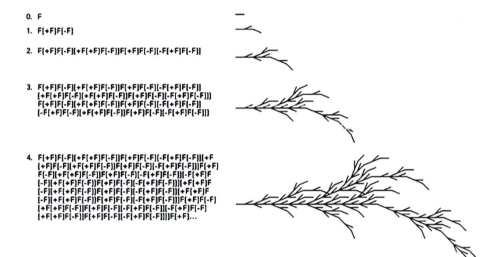

图 5-17　L-system 的植物生长模型及算法

植物生长模型是建立在分形数学基础上的。分形数学是自然、数学和美之间的桥梁，代表了人类对于宇宙混沌、次序、和谐、运动、碰撞和新生等哲学问题的思考和顿悟。这种分形结构如果通过数学迭代公式，就可以表示为：$Z_{n+1}=Z^{2n}+C$。这个迭代公式中的变量都是复数，通过计算机进行反复迭代运算就可以产生出一个自然世界！数学家曼德布劳特教授于 1967 年在《科学》杂志上发表了一篇具有启发性的文章《英国的海岸线有多长？》这篇文章指出：海岸线是陆地与海洋的交界线。由于海水的冲击和陆地本身的运动，海岸线变得弯弯曲曲，形成大大小小的海湾，呈现不规则的形状。从飞机上看，在不同高度上俯瞰海岸，人们不难发现在不同高度上观察到的海岸线，其整体上说自相似的。换句话说，海岸线具有相似结构或分形结构。曼德布劳特于 1975 年出版了专著《分形、机遇和维数》（图 5-18），这是分形理论诞生的标志，他也因此成为该领域的权威。

如今分形已经成为通过数学模拟大自然和表现抽象美的重要艺术形式。"分形"这一词语本身具有"破碎""不规则"等含义。此词可以用来描述自然界中传统几何学所不能描述的一大类复杂无规则的几何对象，例如，弯弯曲曲的海岸线、起伏不平的山脉，粗糙不平的断面，变幻无常的浮云，九曲回肠的河流，纵横交错的血管，令人眼花缭乱的满天繁星等。数学分形就是研究无限复杂但具有一定意义下的自相似图形和结构的几何学。分形提供了描

图 5-18　曼德布劳特专著（左）与自然界的分形现象（右）

述自然形态的几何学方法，不仅可以使计算机逼真地模拟复杂的自然景物，而且还能启发人们利用分形技术对信息作大幅度的数据压缩。分形学对于自然景观和生物形态的模拟，诸如云雾、火焰、山脉、海浪、树木、动物、人类等的造型和诸如模拟植物生长、风云变幻等动画，均有着十分重要的意义。分形几何学将数学与自然、现实与美学相联系，为20世纪70年代以后，数字艺术从算法转向自然模拟起到了关键的理论与技术支持。皮克斯动画工作室掌门人艾德·卡特姆当年在 SIGGRAPH 大会上看到通过计算机分形建模生成的自然景观（图5-19）大为震撼，他由此领悟到了计算机在重构与模拟自然世界的巨大的潜力。受此鼓舞，卡特姆下定决心投身于计算机动画事业。

图 5-19　分形几何学可以模拟自然景观和生物形态

5.6 创造现实之路

数字艺术的发展与计算机图形学息息相关。20世纪60—70年代是计算机图形学理论、技术及相关产业的快速发展期，诸如随机数原理、逻辑演算、分形理论以及建模、渲染和动画研究使得计算机图形表现能力大大增强。北美的一些大学研究中心也参与了这一时期的研究，包括犹他大学的3D建模和渲染、加州理工学院的运动动态分析、美国伊利诺伊大学芝加哥分校的矢量图形技术、加利福尼亚大学的样条模型、俄亥俄州大学的分级人物动画和反向运动学、加拿大多伦多大学的过程技术以及蒙特利尔大学人物动画和嘴唇同步等。此外，东京大学的气泡表面模型技术和广岛大学的辐射和灯光的研究也取得了重要的成果。其中的代表作就有由广岛大学研究团队在20世纪80年代中期创作的CGI超现实动画片《女人和蛙》（图5-20）。该片对阳光、青蛙、雨和水下世界的数字模拟令人耳目一新。这些理论和技术的发展对于后期的数字艺术发展至关重要。

图5-20　广岛大学于20世纪80年代中期创作的CGI动画短片《女人和蛙》

计算机图形学在军事、工业、仿真和数字娱乐领域的发展潜力使得政府和企业纷纷参与到相关基础科学研究的投资中。有了相关项目基金的支持，世界各地的知名学府均建立了计算机实验室，支持教授和研究生的学术团队开展工作。康奈尔大学、纽约理工学院、北卡罗来纳大学和宾夕法尼亚大学等也开展了相关的科研。康奈尔大学拥有一个世界领先的光能辐射技术CG实验室。该实验室的主任是著名计算机图形专家、教授唐纳德·格林伯格。1973年，他开始带领团队深入研究光能辐射算法、直接/间接照明算法等，对后来计算机仿真和动画的发展功不可没。众所周知的Lightscape光能渲染器软件就是基于该研究成果。3D渲染领域知名的康奈尔盒子（图5-21）也被广泛应用在3D照明和建筑效果渲染领域。该实验室的研究还包括全局光照明、光线追踪和反射模型、光能辐射和仿真、复杂环境下的3D建模以及可视化显示算法等。

1970年代，纽约富商和企业家阿历克斯·修尔博士希望通过计算机图形学来实现其动画梦想。因此，1974年，他在纽约理工学院投资建立了计算机图形实验室。这个实验室集中了

图 5-21　康奈尔盒子（左）和花瓶的光能渲染效果（右）

当时最先进的计算机设备，包括高端的 CGI 设备和进行影视特效的计算机系统。他还聘请了艾德·卡特姆博士、朗斯·威廉姆斯、福瑞德·帕克、格兰德·斯坦和艾维·瑞·史密斯等计算机高手，以及艺术家罗夫·古根赫曼等人。该研究团队对计算机图形学做出了突出贡献，他们的科研成果包括动画编程、扫描建模（图 5-22，右下）、分形几何、变形动画、真人与虚拟角色合成（图 5-22，左下）、纹理映射和光线跟踪等（图 5-22，右中及右上）。他们设计开发了当时最有影响的一些软件，包括 2D 动画软件 Tween、动画上色软件 Cel Paint（图 5-22，左中）和动画软件 SoftCel 等。1979 年，该团队的实验电影艺术家艾德·艾莫斯威勒（1925—1990）制作了一部 3 分钟的 CG 动画《太阳石》（*Sunstone*，图 5-22，左上），该影片是最早的 CGI 实验影像，已美国现代艺术博物馆收藏。

反射贴图渲染技术是该研究团队的另一个重要研究专利。该技术能够实现类似照片般的表面纹理和光泽，对于后来的 3D 动画仿真能力的提升有着关键的作用。20 世纪 80 年代一系列电视和电影，诸如《飞碟领航员》《魔鬼终结者》《深渊》等均采用了该项技术。值得一提的是，该团队开发的动画上色软件 CelPaint 被出售给 Ampex 公司，扫描与数字上色软件被出售给迪士尼公司，成为 CAPS 动画制作流程软件的一部分。随后，导演乔治·卢卡斯招募了卡特姆、史密斯和古根赫曼专门进行电影特效制作上的研究。该部门最后被史蒂夫·乔布斯买断，成就了今日大名鼎鼎的皮克斯动画。纽约理工学院的这个研究团队对计算机图形学的卓越贡献被铭记于历史。其团队成员，艾德·卡特姆和朗斯·威廉姆斯在 1993 年和 2001 年分别获得了 ACM-SIGGRAPH 科恩终身贡献奖。此外，2002 年，威廉姆斯获得了奥斯卡技术成就奖。2001 年，格兰德·斯坦因为发明了动画上色软件 Cel Paint 系统而获得了奥斯卡技术成就奖。艾维瑞·史密斯不仅于 1990 年获得了 ACM-SIGGRAPH 计算机图形成就奖，他的计算机绘图软件还获得了 1997 年奥斯卡技术成就奖。

加州理工学院是计算机图形学研究的另一个重镇。"计算机图形学之父"伊凡·苏泽兰受邀到该大学担任教授。1979 年，苏泽兰邀请了犹他大学博士，计算机图形专家吉姆·卡吉亚加入研究团队。随后，这个研究团队又招募了资深计算机工程师艾·巴瑞和吉姆·布林等人。他们的加入使得这个研究团队如虎添翼，成为北美拥有最强数学能力的计算机图形学小组。加州理工学院以该团队为核心，重点开发了计算模拟物理对象的基本数学方法，例如借助凹凸贴图和表面纹理来表现泰迪熊和怪诞人物的造型（图 5-23）。

图 5-22　获奖计算机动画短片《太阳石》(左上)及相关科研成果

图 5-23　凹凸贴图和表面纹理效果

吉姆·卡吉亚最感兴趣的领域是高级的编程语言、计算机科学理论和信号处理技术。卡吉亚也对 3D 表面的各向异性反射原理感兴趣，例如布料、毛发或者皮毛的反射。这个研究团队发明了一种被卡吉亚称之为"模糊对象"的数学方法，可以用来模拟毛皮、火焰、织物、水流以及植物和动物的形状和外观。卡吉亚还建立了一种基于全局照明环境的建模渲染方式，可以模拟光束在物体表面反射和折射的效果。该研究团队对于 3D 物体的散焦和色彩折射（图 5-24）的算法在当时也是遥遥领先的。该团队的吉姆·布林还在 SIGGRAPH 95 上展示了几部航天动画短片——《外星基地》和《土星探索》等。1991 年，吉姆·卡吉亚获得了 ACM-SIGGRAPH 图形成就奖。此外，他和研究团队的另一个成员蒂姆·凯在 1996 年获得了奥斯卡技术成就奖，此奖用于表彰他们在制作 CGI 毛皮和头发方面的杰出贡献。

图 5-24　3D 物体的散焦（左）和色彩折射（右）

20 世纪 80 年代中期，许多高校实验室和研究中心的计算机图形学研究取得了丰硕的成果，这也成为后 10 年（1985—1995）数字艺术在电影、动画、游戏、表现、工业与军事仿真以及桌面出版领域"四面开花"的推进剂。美国伊利诺伊大学芝加哥分校的矢量图形的研究就成为新锐导演乔治·卢卡斯在《星球大战》中表现计算机中的"死星"的一个镜头（图 5-25，左）。此外，犹他大学计算机科学系对布料动力学和半透明材质的研究（图 5-25，右）和康奈尔大学的环境光能辐射的研究都成为该领域的标准。北卡罗来纳大学教授图纳·怀特提出的光线跟踪算法已经成为表现全局照明的实用技术并被广泛应用。1978 年，当怀特从北卡罗来纳大学博士毕业后，曾经先后被贝尔实验室、微软公司聘为研究员，最后在 2014 年

图 5-25　《星球大战》的建模特效（左）犹他大学的布料动力学（右）

担任了英伟达（Nvida）公司的研究员，他的研究有力地推动了光线跟踪算法的普及和深入。

5.7 计算机变形动画

20世纪80年代是计算机动画突飞猛进的时代。2D动画的核心是变形，诸如角色或线条的位置、旋转、尺寸、比例和色彩等的变化，以及从A形体过渡到B形体都是2D动画计算机辅助设计最关心的问题。贝尔实验室计算机图形工程师对此做出了重要的贡献。加拿大国家电影局的计算机专家耐斯托·布克从20世纪60年代就开始计算机图形学的研究，并开发出了最早的计算机2D动画辅助设计软件。第一个被提名为奥斯卡奖最佳短片奖的计算机动画是1974年由加拿大动画导演彼得·福德斯执导的《饥饿/反饥饿》(*Hunger/La Faim*，图5-26)。该短片以对比的手法，揭示了脑满肠肥的资本家与面黄肌瘦的劳动人民的矛盾。该片主题是富国和穷国的矛盾与世界性饥荒，并通过讽刺漫画的手法将资本家与穷人进行了对比。这部短片色彩丰富，造型夸张，其中的计算机动画变形也非常自然流畅，因此获得了1974年法国戛纳电影节颁发的奖杯或荣誉证书。1996年，美国电影科学与艺术委员会（奥斯卡）为了表彰耐斯托·布克在计算机"关键帧动画"领域所做出的杰出贡献，特别为他颁发了奥斯卡技术成就金像奖。

图5-26　获奖计算机动画短片《饥饿/反饥饿》(1974)

20世纪70年代中后期计算机变形动画有了里程碑式的跨越,俄亥俄州大学计算机图形教授查尔斯·苏黎(1922—2022)等人为此做出了突出的贡献。他是计算机艺术先驱,被美国现代艺术博物馆(MoMA)、史密森尼杂志(*Smithsonian*)和美国ACM-SIGGRAPH授予为"计算机动画和数字艺术之父"。苏黎的肖像现被悬挂在美国波士顿计算机博物馆中以表彰他的业绩。2000年,苏黎还获得了俄亥俄州州长艺术奖和俄亥俄州立大学苏利文奖章,这是该机构的最高荣誉。苏黎教授在俄亥俄州立大学任教40多年,并建立了大学的计算机图形研究中心,组建了计算机图形研究小组、俄亥俄超级计算机图形项目等。他还和同事一起成立了世界上最早的计算机动画制作公司之一,克兰斯顿/苏黎动画公司(Cranston/Csuri Productions,1981)。这些机构最终合并成立了俄亥俄州立大学艺术与设计高级计算中心(ACCAD)并运营至今。

从1955年到1965年的10年间,苏黎博士对数字绘画、3D模型和2D变形动画进行了早期的研究(图5-27,右上)。他的作品《蜂鸟》(图5-27,左)在1967年"第四届国际的实验电影节"上获得了动画大奖,随后被在纽约的现代艺术博物馆收藏。他的早期作品《衰老的过程》利用变形动画模拟了"少女变老妪"的过程(图5-27,右下)。1968年,苏黎的动画作品参加了英国举办的最早的计算机艺术展览"控制论的奇遇:计算机与艺术"展并被广泛关注。通过来自美国国家科学基金会和美国军方的资金支持,苏黎博士领导了俄亥俄州大学计算机图形的基础研究。该研究项目涉及15个课题和超过800万美元,并培养了大批计算机图形专家,研究的成果已经被应用于计算机飞行模拟器、计算机辅助设计、科学可视化、核磁共振图像、建筑学和计算机影视特技。这些毕业研究生受雇于工业光魔公司、皮克斯动画工作室、硅谷图形公司和迪士尼动画等,并在《星球大战》《终结者2》《剪刀手爱德华》《侏罗纪公园》等故事片特技中大显身手。2000年,查尔斯·苏黎获得了"总督艺术奖",该奖用于表彰他在数字艺术与计算机动画领域的突出贡献。

图5-27 动画《蜂鸟》(1967,左)和早期变形动画作品(右)

除了2D变形动画研究,苏黎的数字艺术研究与创作还涉及到了3D建模、游戏和非真实渲染(NPR)数字绘画领域。1968年,苏黎创作了名为《随机战争》的射击游戏作品(图5-28,左上)。这个作品设计了2组玩具士兵并随机确定战场上400名士兵的位置和分布情况。

游戏一方被称为"红军"而另一方被命名为"黑军",双方对战的死亡、受伤、失踪、幸存、效率奖章和勇气奖牌等都可以随游戏进程存入数据库。2012 年,苏黎还进一步将这个游戏延展成为 3D 计算机游戏(图 5-28,左下)。史密森尼杂志在 1995 年曾经用他的 NPR 数字绘画作为封面(图 5-28,右)。

苏黎博士当年面对的计算机是一个巨大的怪兽并需要穿孔卡输入数据,然而这已成为他的终生习惯。尽管现有一些强大的绘画程序可以让艺术家在平板计算机上绘画,并可以借助压感笔绘制线条和颜色。但他继续采用输入计算机语言、脚本、代码和菜单选择等老式服务器进行创作。查尔斯·苏黎指出"即使我们现在已经拥有了这些强大的设计工具与技术,但你仍然需要有审美感受力,你需要文化和历史感,这一切并没有改变。"

图 5-28　随机战(1968,左上)3D 游戏(2012,左下)NPR 数字绘画(右)

5.8　3D 动画与皮克斯

犹他大学当年曾是世界计算机图像研究中心。1968 年,"计算机图形学之父"伊凡·苏泽兰应聘到犹他大学担任教授。美国国防部阿帕(ARPA)研究中心为该校计算机科学系提供 500 万美元的资助。这使得该大学在 20 世纪 70 年代成为 3D 计算机图形研究中心。在伊凡·苏泽兰的指导下,犹他大学的计算机科学系产生了一个不寻常的博士生花名册,他们中的许多人开发了计算机图形学的许多主要技术,例如最初的多边形、Gouraud 阴影、Phong 阴影、图像碰撞效果处理、面部动画、Z 缓冲器、纹理图及曲面着色技术等。在犹他大学,科罗在计算机投影、抗锯齿和渲染技术做出重要成果,其中,布林、冯和古拉德等人对计算机 3D 贴图、着色处理、光影算法和大气渲染算法的研究已经成为如今 3D 软件渲染算法的标配。此外,瑞森福德等人对样条曲线和 B 样条曲线研究已有出色的成果。

犹他大学博士生艾德·卡特姆和帕克等人通过对人的手部和脸部动画的研究，在1972年制作了第一部真正意义的3D动画渲染短片（图5-29）。该动画用艾德·卡特姆的左手为模板，借助石膏模型、手绘网格、坐标输入、网格建模、纹理贴图和渲染输出等技术，生动展示了手指弯曲动画的过程。随后，帕克还用他妻子作模特，制作了脸部的线框。该动画还展示同样基于脸部建模和渲染的口型动画。这部划时代的短片在SIGGRAPH大会上放映，得到了与会专家学者和投资商的高度关注，这也预示着3D动画时代即将来临。在犹他大学拿到计算机博士学位以后，卡特姆曾经期望迪士尼用3D计算机技术制作动画，但这个想法当时未能被迪士尼所接受。随后，卡特姆应聘到纽约理工学院CG实验室担任项目主管，并主持开发了3D动画、数字绘图和2D补间动画软件。

图5-29　卡特姆制作的计算机3D动画短片（1972）

1979年，美国新锐导演乔治·卢卡斯看到了计算机在制作电影特效方面的潜力，由此成立了卢卡斯电影公司计算机动画部并聘请艾德·卡特姆作为该部门的负责人。1984年，又一个怀才不遇的好莱坞动画奇才约翰·拉塞特从迪士尼跳槽并加入到了卢卡斯计算机动画部。1986年，随着因离婚而财务紧张的卢卡斯有意转让这个计算机动画部，新的机遇机出现了。艾德·卡特姆和约翰·拉塞特合作，并得到了苹果公司创始人的史蒂夫·乔布斯的投资，成立了皮克斯动画工作室。

1995年，首部长篇计算机3D动画《玩具总动员》问世，皮克斯大获成功，股价一飞冲天。2006年，皮克斯被迪士尼巨额资金收购，皮克斯将他们的创意文化带到了迪士尼。皮克斯曾经拿下了28座奥斯卡奖杯，7部奥斯卡最佳动画长片。历时超过40年的创业后，皮克斯动画已经变成卡特姆心中的一种文化符号。在他心里，最重要的不是皮克斯，也不是那些辉煌成就，而是创新的文化。他将多年的创业经验付诸笔墨，写成了《创新公司：皮克斯的启示》一书（图5-30）。书中坦诚地回顾了皮克斯的创业历程，其中有成功的光荣，也有失败的尴尬。卡特姆最后总结道："我们都应该像孩童一样，敞开心扉去面对未知的事物。人不应该被自

己所知的东西束缚住,这个理念叫作初心。"要在创新的路上有所开拓就要不忘初心。如卡特姆所言:"如果你压制了初学者的心态,那就很容易重复自己的老路,而不是去开拓疆土。"

图 5-30　卡特姆(右)和他的著作《创新公司:皮克斯的启示》中文版封面(左)

5.9　自动绘画机器

在计算机绘画过程中,如果操作者只是给出初始状态,过程不需要人工干预,由计算机根据程序或机器学习完成绘画过程,这就可以理解成人工智能艺术(AI Art)。遗传算法是用于解决最优化的一种搜索启发式算法,是进化算法的一种。进化算法借鉴进化生物学中的现象而发展起来,这些现象包括遗传、突变、自然选择以及杂交等,该程序带有"智能"的特征。虽然到目前为止,计算机自主绘画仍然是一个有争议的概念,其仍需要根据艺术家或程序员所指定的程序进行,完全依靠"机器学习"来完成艺术训练并实现创意仍有很长的路要走。

美国艺术家哈罗德·科恩(1928—2016)就是一位试图制造"自动绘画机器"的探索者。科恩于 1968 年在美国加州大学圣地亚哥分校担任访问学者,并在随后 30 年中被授予教授职位。他也是该大学计算与艺术研究中心主任,曾经担任视觉艺术系主任。他在 1990 年就推出名为"阿伦"(AARON)的计算机自主创作软件。该软件不需要人工输入就能凭借程序本身的"展开"来绘制出抽象艺术、静物和肖像画(图 5-31)。2010 年,美国跨媒体艺术家拉玛·豪特森肯定了哈罗德·科恩的贡献。他在计算机人工智能和艺术交叉领域的工作吸引了许多媒体和公众的关注,一些现代艺术博物馆如伦敦泰特美术馆还展出了由"阿伦"创作的艺术作品。2014 年,科恩获得 ACM-SIGGRAPH 颁发的杰出艺术家奖终身成就奖。

图 5-31 "阿伦"（计算机自动绘画软件）喷绘的作品

科恩在上世纪六七十年代是一位积极探索算法艺术的工程师，并设计了一系列计算机抽象艺术图案（图 5-32，上）。1966 年，科恩代表英国参加威尼斯双年展。20 世纪 80 年代后期，他通过 C 语言编写了 AARON 程序，但最终转换为 LISP 语言，这是因为他认为 C 语言"太不灵活，限制太多，而且不能处理像颜色这样复杂的东西"。1995 年，在波士顿计算机博物馆，由"阿伦"控制的喷绘机进行了现场作画表演（图 5-32，下）。虽然"阿伦"能够通过科恩输入的规则来创造新的图像，但科恩承认"阿伦"仍不算是完全独立的"艺术家"。科恩最关心的是如何使"阿伦"具有自我学习的能力。

美国未来学家、谷歌技术顾问，人工智能专家雷·库兹韦尔在其 2006 年出版的著作《灵魂机器的时代》中评价说："科恩的 AARON 可能是目前计算机视觉艺术家中最好的典范，当然也是计算机应用于艺术领域的主要范例之一。科恩已经把关于素描和绘画的上万条规则输入程序，包括人物、植物和物体的造型、构图和颜色的选择。AARON 程序并没有试图模仿其他艺术家，它具有一套自己的风格，因此其知识和能力保持相对的完整。当然，人类艺术家也都有自己的局限。因此，AARON 在艺术上的多样性方面仍然值得尊敬"。

"阿伦"创作了一系列水彩风格的人物画，有些接近修拉的印象派风格。虽然对这些绘画是否是由计算机完全自主实现，目前仍然存在着一定的争议。但科恩作为该领域的先锋探索者则是被公认的。库兹韦尔指出：随着自主绘画软件的进步，计算机会成为展示绘画的一种极好的载体。未来大多数视觉艺术作品都将是人类艺术家和智能艺术软件合作的结晶。库兹韦尔在 2000 年预言：在未来 30 年，所有艺术形式都会出现虚拟艺术家的身影。所有的视觉、

音乐和文学艺术作品通常都包含着人与机器智能的合作。

图 5-32　科恩早期算法艺术作品（上）和"阿伦"现场作画（1995，下）

5.10　艺术与科技实验

二战以后，随着社会从机械时代向电子时代的过渡，艺术家们对艺术与技术之间的交叉融合实验越来越感兴趣。1966 年，贝尔实验室电子工程师比利·克鲁弗在公司的赞助下，开始与几位艺术家合作，帮助艺术家解决技术上的问题。1966 年 10 月，10 位艺术家和 30 位工程师在纽约军械库组织了一场别开生面的表演艺术活动，即《九夜：剧院与工程》（图 5-33，下）。在 9 个夜晚，艺术家和工程师将声音、动作、电子合成器和灯光特效融入到表演现场，共同打造了这个结合了先锋戏剧、舞蹈和新技术的盛宴。该活动吸引了众多观众和艺术评论家，成为 20 世纪 60 年代媒体艺术的里程碑之一。第二年，克鲁弗和艺术家劳申伯格、艺术

家罗伯特·惠特曼、工程师弗雷德·瓦尔德豪尔共同发起成立了一个由工程师和艺术家组成的非营利组织艺术与科技实验协会（E.A.T.）。该团体致力于以讲座、技术合作、表演和互动展览等方式，推动艺术与科技的融合，"这将带来新的可能性从而造福整个社会"。

E.A.T. 成员包括波普艺术家安迪·沃霍尔、激浪艺术家和动力雕塑家让·丁格利、作曲家约翰·凯奇、贾斯珀·琼斯、实验动画师罗伯特·布雷尔、舞蹈家和编舞家默斯·坎宁安以及韩国艺术家白南准等人。他们在一起进行了长达10多年的艺术／科技实验项目，掀开了自包豪斯以后技术与艺术融合的新篇章。1960年，克鲁弗等人在纽约现代艺术博物馆展出了一个可以自我毁灭的动态装置作品《向纽约致敬》（图5-33，右中）。劳申伯格坚持将艺术与日常生活更紧密地联系起来，通过实验剧场、行为艺术、噪音艺术和实验视频等来弥合20世纪60年代受达达主义、激浪派艺术家影响的抽象艺术，并通过新材料、新媒体来推进当代艺术的创新，如白南准就通过E.A.T.多次展示其创作的"磁力电视"录像装置（图5-33，右上）。E.A.T.在鼎盛时期曾拥有4000多名成员，并得到了企业捐助者和慈善基金会的慷慨支持。

图 5-33　E.A.T. 组织了包括《九夜》在内的多次科技实验艺术活动

随着科技在艺术领域的普及，20世纪60年代末期计算机艺术展也开始涌现。1968年，英国伦敦当代艺术学院举办了"控制论的奇遇：计算机和艺术"展览（图5-34），作品包括：绘图仪素描、计算机风格版画、诗词、电影、雕塑、音乐和传感机器人，以及计算机生成图形、计算机动画电影、计算机作曲和播放音乐、计算机诗歌和韵文等。一些作品（如绘画机器、

图案或诗歌生成器）专注于机器和变形的美学，另一些作品则是动态的和面向过程的，探索面向观众的"开放"系统和交互的可能性。该展览由德国哲学家、信息美学专家马克斯·本兹教授策划，由国际计算机艺术协会（ICA）主任、艺术家杰西卡·理查德主持。虽然由于当时过于简陋的数字技术以及对美学的表现不足，使得该展览饱受质疑和批评。但该展览仍然吸引了大约6万人参观，成为当时轰动一时的新闻，也使得技术美学开始受到了人们的关注。

图 5-34　在伦敦举办的"控制论的奇遇：计算机和艺术"展览（1968）

20世纪70年代是卫星、电视和电子通信蓬勃发展的年代。该时期的艺术家对新的传播媒介充满兴趣，并尝试使用视频和卫星等新技术进行直播。这些媒体实验有着广泛的主题，例如视频电话会议的美学潜力，录像艺术和音频实验，实时虚拟空间和卫星电视传播等。在1977年德国卡塞尔举办第6届文献艺术展（*Documenta VI*）上，艺术家道格拉斯·戴维斯就

组织了超过25个国家的卫星电视节目,参与直播或表演的艺术家包括戴维斯本人(图5-35,左上),激浪派艺术家白南准,表演艺术家夏洛特·穆尔曼(图5-35,右)以及德国行为艺术家约瑟夫·博伊斯(图5-35,左下)。同年,纽约和旧金山的艺术家也通过卫星网络进行了连线城市的15小时双向互动表演。

图5-35　第6届卡塞尔文献艺术展上的远程卫星直播活动

同样在1977年,艺术家凯特·加洛韦和谢莉·拉比诺维茨通过与美国国家航空航天局(NASA)和加州门洛帕克市教育电视台合作,组织了号称"世界上第一个卫星直播互动舞蹈表演"的综艺节目。该节目有遍及美国大西洋和太平洋沿岸的表演者。他们通过一种"实景+虚拟"的方法将现场通过卫星电视直播。1982年,加拿大通信专家、电子媒体艺术家罗伯特·阿德里安组织了一个"24小时的全球互动"项目。3大洲的16个城市的艺术家通过传真、计算机和可视电话连接了24小时,并共同创作和交换了多媒体艺术作品。这些事件可以看作是网络化互动艺术的早期探索。1968年,美国电影导演斯坦利·库布里克推出的《2001年:太空漫游记》堪称是最早应用CGI技术的电影之一。其中一段太空船导航控制台的动画的就是由计算机完成的。虽然这只是一个很短的镜头,但却是CGI最早在电影特效中的应用。

5.11　大阪世界博览会

代表20世纪与科技的里程碑盛会首推1970年在日本大阪举办的Expo 70世界博览会。此届世界博览会共有77个国家参加,来宾人数超过了6400万人,是一次好评如潮的盛会。在2010年上海世界博览会之前,大阪世界博览会来宾人数之多一直位列世界博览会历史榜首。这一届世界博览会的主题是"人类的进步与和谐",不仅展示了技术文明的进步,还着眼于这种进步对自然和人性造成的损害等各种扭曲问题,思考应该如何解决这些问题,实现与"和

谐"并存的"进步"。此届世界博览会的樱花标志的 5 朵花瓣代表了世界 5 大洲，其节日广场以太阳塔为标志举办了盛大的开幕式（图 5-36，左）。

大阪 Expo 70 世博会主题馆体现了"人类的进步与和谐"的主题。该展馆以塔内"生命之树"为主轴，对主题进行了立体和戏剧性展示（图 5-36，右）。通过过去、现在、未来世界的展示，反映了人类为实现这一崇高理想而付出的众多追求。包括 77 个国家及多个国际机构、政府、州、城市、企业的总计 116 座展馆展示了 20 世纪 70 年代科技与艺术成果。在广场上、大厅内，各种活动精彩纷呈。人们以节日广场为中心，在博览会大厅、水上舞台、庆典大厅、野外剧场等场馆上演了精彩的表演活动，公开演出场次高达 2880 次。27 万名国内外演员参加了演出，赢得了 1 000 万名以上观众的掌声。

图 5-36　大阪 Expo 70 世界博览会展示了 20 世纪 70 年代的科技与艺术成果

1970 年 3 月 18 日，一位前日本公主站在大阪一座巨大的穹顶结构的中心，在一群官员、艺术家、工程师和企业高管的注视下，优雅地剪断了一条丝带，将一个大红色气球系在一个仪式性的神道祭坛上。隐藏在天花板上的扬声器发出隆隆的雷声。气球缓缓飘起，仿佛在半空中与自己相遇，反射出覆盖在墙壁和天花板上的巨大球面镜。至此，20 世纪 70 年代世界上最奢华、最昂贵的多媒体装置之一"大阪世博会百事馆"正式开幕，该装置由百事公司赞助，由 E.A.T. 设计制作。这个超大型艺术装置代表了当时最先进的电子科技水平，也是科技艺术的集中展示空间。最终完成的建筑是个多边形的魔幻空间（图 5-37，下），内部镶有镜面的墙壁朝多个方向反射灯光，而程控激光与现场的多媒体表演交相辉映。该项目的创意实施得到了贝尔实验室的支持，而后者逐渐成为当代艺术实验的孵化器。在 1970 年的夏天，有超百万人次来访过这一充满创意的互动空间。科技和艺术的结合首次取得了巨大的成功。

百事馆是 E.A.T. 艺术家、工程师和科学家集体智慧的结晶，也是将科技、艺术、媒介和大型公共活动联系在一起的具有里程碑意义的事件之一。该展馆将表演与科技装置相结合，将电子、激光、电信、计算机与体现"人类的进步与和谐"主题的艺术表演相结合，使每位

参观者都获得独特的个性化体验。和 E.A.T. 倡导的艺术实验精神一致,艺术家们在现场即兴表演,通过邀请观众参与的方式,来创造观众身临其境的视觉、听觉和触觉综合体验。该建筑物有一层完全笼罩结构的人造雾面纱(图 5-37,右上),晚上由高强度氙气灯照亮浓雾,带给观众一种神秘和魔幻的感觉。在展馆的露台上,由实验动画师罗伯特·布雷尔设计的球形"机器人"四处滚动并发出柔和的声音,它们遇到障碍时还会倒转。展馆露台台阶下有一个隧道,四周被氪激光系统发出的红色、绿色、黄色和蓝色光图案所覆盖,一位身着"未来派"红色连衣裙和头戴钟形帽子的日本女生向观众致意,并递给他们一个透明的可以遥控隧道灯光的塑料无线手机。评论家将该展馆命名为"完全的艺术作品,一个艺术与技术、人类与自然、机械与电气相结合的佳作"。通过承办百事馆,E.A.T. 的国际知名度进一步提高,也成为前数字时代科技、艺术、传媒与互动体验相结合的经典范例。

图 5-37　大阪世博由 E.A.T. 打造的百事馆展示了艺术和科学的最新前沿

本章小结

1. 数字艺术时间线对数字艺术谱系进行了归纳整理。如果以现代艺术的诞生作为该谱系的出发点,就能大致归纳出"数字艺术"的基本走向(历史、事件、人物的信息图表)。

2. 格林伯格指出:媒介是各门艺术相互区分的基本点,而媒介的改变必然会带来一系列的技术、方法和规则的改变,在某种意义上,也是艺术思维和艺术语言的改变。

3. 世界上最早的"计算机艺术"源于对电视示波器(阴极射线管)屏幕图像的摄影抓拍。1952 年,美国数学家拉波斯基展出了 50 幅"计算机绘画"并形成世界上最早的计算机艺术。

4. 除了荷兰风格派运动的影响,20 世纪 60 年代流行的瑞士风格设计也成为算法艺术美学的来源。事实上,通过控制有限的美学参数来制定设计方案是源自包豪斯的传统。

5. 美国实验动画家、作曲家约翰·惠特尼是将计算机图像引入电影工业的第一人。1975年，他拍摄的数字动画短片《蔓藤花纹》成为计算机抽象动画的经典。

6. 20世纪70年代中后期计算机变形动画有了跨越式的发展，美国俄亥俄州大学教授查尔斯·苏黎为此做出了突出贡献。他是计算机艺术先驱，被誉为"计算机动画和数字艺术之父"。

7. 20世纪60—70年代是计算机图形学理论、技术及相关产业的快速发展期，诸如随机数原理、逻辑演算、分形理论以及建模、渲染和动画研究使得计算机图形表现能力大大增强。这些理论和技术的发展对于后期的数字艺术发展至关重要。

8. 数学家曼德布劳特于1975年出版了专著《分形、机遇和维数》，这是分形理论诞生的标志。分形几何学自诞生起便已成为数学模拟自然景观和生物形态的重要艺术形式，体现了数学和自然的联系。

9. 美国艺术家哈罗德·科恩在1990年推出了名为"阿伦"的计算机自主艺术创作软件。该软件可以凭借程序本身的"展开"来绘制出抽象艺术、静物和肖像画。

10. 犹他大学曾是世界计算机图像研究中心。博士生艾德·卡特姆和帕克等人通过对人的手部和脸部动画的研究，在1972年拍摄了第一部真正意义的3D动画渲染短片，这部划时代的作品宣告了3D动画时代即将来临。

11. 到20世纪80年代中期，计算机图形学研究在许多知名高校实验室和研究中心取得了丰硕的成果，也成为1985—1995年数字艺术在电影、动画、游戏、表现、工业与军事仿真以及桌面出版领域"四面开花"的推进剂。

12. 1967年，贝尔工程师克鲁弗和艺术家劳申伯格、艺术家惠特曼、工程师瓦尔德豪尔共同发起成立了一个由工程师和艺术家组成的非营利组织"艺术与科技实验协会"（E.A.T.）。该团体通过讲座、技术合作、表演和互动展览等方式，推动了艺术与科技的融合。

13. 代表20世纪70年代艺术与科技的盛会首推1970年在日本大阪举办的Expo 70世界博览会。由百事公司赞助，E.A.T.设计制作的超大型艺术装置"世博会百事馆"，代表了当时最先进的电子科技水平，也成为科技、艺术、传媒与互动体验相结合的经典范例。

本章习题

一、名词解释

1. 荷兰风格派
2. 分形几何学
3. 约翰·惠特尼
4. 变形动画
5. 阿伦（AARON）
6. E.A.T.
7. 太阳石
8. SIGGRAPH
9. 光能渲染
10. 卡塞尔文献展

二、申论题

1. 计算机动画产业的发展主要依赖于哪些技术的突破?
2. 计算机和艺术联姻的历程可以划分为几个阶段?各阶段的特点是什么?
3. 20 世纪 60 年代的"算法艺术"的美学源自哪些设计理论和实践?
4. 计算机产生的图案和风格派艺术家蒙德里安的构成艺术有何联系?
5. 惠特尼的抽象图形动画对数字片头动画与特效有哪些启示?
6. 分形提供了哪些描述自然形态的几何学方法?其对数字艺术有什么意义?
7. 试分析劳申伯格等人建立 E.A.T. 的时代背景及主要原因?对当代艺术家有何启示?
8. 请说明数字艺术在 20 世纪 60 年代、70 年代、80 年代各自有哪些不同的风格。
9. 试分析大阪世博会"百事馆"对推动艺术与科技融合的意义。

三、思考题

1. 尝试用信息图表的方式绘制一幅"20 世纪数字艺术发展史"。
2. 调研计算机图形的可视化软件如 Processing,阐述为什么艺术生要学习编程。
3. 自动绘画的原理是什么?试比较 AARON 与生成对抗算法的差异。
4. 有哪些软件可以实现可视化的分形图案设计?试分析分形图案的特点。
5. 皮克斯 3D 动画已经走过 20 多年的历程,目前 3D 动画的发展瓶颈在哪里?
6. 阅读艾德·卡特姆的书籍,思考皮克斯创新发展历程所带来的启示。
7. 请分析网络游戏、数字动画和数字艺术发展中的相互联系。
8. 请说明算法艺术美学的基本思想和达达主义运动有何联系。
9. 什么是管理学的分形创新理论?如何借鉴进化理论思考企业创新思维?

6.1　电影 CGI 拉开帷幕
6.2　工业光魔特效史
6.3　电子世界争霸战
6.4　经典 CG 电影里程碑
6.5　皮克斯和蓝天工作室
6.6　大片 CGI 鼎盛时期
6.7　桌面数字设计时代
6.8　算法编程艺术
6.9　有机生命艺术
6.10　数字创意绘画
本章小结
本章习题

本章概述

　　1975—1995 年是计算机工业，特别是计算机图形高速发展的时期，也是数字艺术从算法艺术转变到模拟现实的关键时期。以工业光魔公司为代表，计算机 CG 艺术开始登上历史舞台，广泛用于设计电影虚拟角色、虚拟场景或表现未来特效。本章将对该时期的数字电影、数字动画、数字设计以及早期计算机生成艺术进行综述，以帮助读者厘清该时期的数字艺术的文脉以及多样化发展的趋势。

第6章　数字创意时代

6.1 电影 CGI 拉开帷幕

计算机图形学是一种使用数学算法将 2D 或 3D 图形转化为显示器的栅格形式的科学。这种由计算机生成影像的技术也称为计算机成像（CGI）技术。CGI 设计和构造的图形可以是现实世界中的物体的图形，也可以是完全虚构的物体的图形。CGI 的这种"无中生有"的特性很早以来就被电影工业所关注。特别是对于科幻片、太空片、奇幻片等需要虚构场景的导演来说，借助 CGI 技术不仅可以降低搭建实景的巨额花费，而且特效更加吸引观众。因此，计算机图形学的发展与 20 世纪后期电影特效的需求相辅相成、相互促进，并与乔治·卢卡斯等导演们的积极探索和艾德·卡特姆等工程师们的努力密不可分。CGI 的历史可以追溯到 20 世纪 50 年代，当时约翰·惠特尼等人使用机械计算机在动画单元上创建图案动画，然后将其合成到故事片中。第一部使用 CGI 的电影是阿尔弗雷德·希区柯克的《眩晕》（1958 年，图 6-1）。

图 6-1　希区柯克电影《眩晕》中的 CG 图案动画

1975—1985 年这 10 年是计算机工业、特别是计算机图形高速发展的时期，也是数字艺术从"算法期"转变到"模拟期"的关键 10 年。数字艺术的"模拟期"主要是指随着计算机可以在彩色屏幕呈现图像，艺术家开始借助"人机交互界面"进行艺术创作。当计算机屏幕由单色发展出彩色时，不但所能呈现的颜色逐渐丰富，同时屏幕也开始朝向高分辨率方向发展。20 世纪 70 年代中后期，许多科幻电影已经开始尝试利用计算机来设计虚拟角色、虚拟场景或表现未来的特效（如光线等）。第一部运用数字图像处理技术的电影是《西部世界》（1973，图 6-2，上）。国际信息公司的数字艺术家小约翰·惠特尼与戴莫斯等人为本片提供了通过数码技术处理后的动态图像，用以表现一个机器杀手的视角。他们把电影中表现机器人视觉的每一帧图像扫描进计算机，然后分割成无数的矩形方块，然后给每个方块着色，最后的效果就是让人不寒而栗的"机器杀手"眼中的光芒。在该电影的续集《未

来世界》（1976，图6-2，中）中，导演在其中一个镜头中直接使用了艾德·卡特姆于1972年CGI短片中的"动画手"（图6-2，左中）。该片有更邪恶的机器人出现，因而也有更多的机会让创作团队大展身手，把特效推向当时的极致，其中一个特效镜头是演员彼得·方达的脑袋被计算机渲染成3D图像（图6-2，中右）。本片还因此获得了奥斯卡科学与工程学院奖。

1977年，乔治·卢卡斯的《星球大战》上映代表着一个新时代即将来临，这部有着传奇的光剑、武士以及相貌奇怪的外星动物的电影不仅收获了7.75亿美元的票房，而且成为了数字特效的里程碑。工业光魔公司（IML）创造了这部标志性的电影，展示了CGI的潜力。影片《星球大战：新希望》中出现的"死星"的线框图渲染和建筑物景观的线框图动画（图6-2，下），旨在帮助叛军联盟进行最后一分钟的训练。这部电影中不仅出现了用计算机生成3D线框图像的镜头，而且还有CG制作的太空背景，这些令人难以置信的画面预示着CGI时代的到来。

图6-2 《西部世界》（上）、《未来世界》（中）和"死星"CGI镜头（下）

6.2 工业光魔特效史

《星球大战》的意义不仅仅在于一部电影，而且代表了20世纪80年代以后数字电影及数字创意产业发展的一个谱系图，从中可以了解到一棵枝繁叶茂的大树的成长历程。《星球

大战》的发展史是卢卡斯成立的一系列公司和所招募的科学、艺术和工程领域的人才共同创造的。在电影《星球大战》的拍摄过程中，32岁的卢卡斯为了有效地表现太空的浩渺和异域的奇观，特别组建了卢卡斯影业（LucasFilm）和一系列子公司，例如工业光魔公司（IML）、卢卡斯计算机动画部等。40年后，由这些公司衍生出的创新企业，例如皮克斯动画工作室、Avid特效公司、数字王国特效、奥多比（Adobe）公司、索尼影像特效公司等几乎主导了美国所有的数字创意、动画、影视特效和数字出版领域（图6-3）。《星球大战》和工业光魔代表了数字化电影和计算机特技产业的开始，工业光魔公司不仅为300多部电影提供过特效，而且还获得过15次奥斯卡最佳视觉效果奖。自1975年以来，工业光魔为视觉效果设定了标准，创造了一些电影史上最令人惊叹的图像。在数字革命的最前沿，工业光磨不仅在视觉效果方面表现卓越，而且还在虚拟现实、增强现实、沉浸式互动娱乐和虚拟制作等方面不断开辟新天地。工业光魔打造的《星球大战》更是代表了一代人的文化记忆，其蕴含的衍生品价值无可估量。

图6-3 《星球大战》衍生了包括ILM、Pixar、Adobe和Avid等一系列知名企业

2012年，迪士尼公司以40亿美元买下了卢卡斯影业，不仅获得了大量的专业技术，而且也把《星球大战》一系列角色的版权收入囊中。10年以后，迪士尼乐园打造了《星球大战》主题的银河边缘（Galaxy's Edge）仿真实景+AR（增强现实）沉浸式体验以及数字影像全息投影（图6-4）。这不仅给全世界超过千万的"星战粉丝"带来了更多的惊喜，也为数字时代成长起来的青少年带来了他们所熟悉的媒体与互动体验。目前，迪士尼已成功申请了一项名为"虚拟世界模拟器"的系统专利，该系统支持用户不需要佩戴耳机或眼镜即可体验立体的数字世界。这是超越传统增强现实或虚拟现实的重要一步。该技术的核心是一系列结合了同步定位和映射（SLAM）技术的高速高清投影仪。该系统可以持续跟踪访问者的位置并从他

们独特的角度显示正确的"视图",这使得多个游客能够从不同的位置同时体验 3D 虚拟世界,而不需要借助任何可穿戴外围设备。

自从 1980 年的《星球大战 5:帝国反击战》以后,工业光魔公司开始成为业内电影 CG 视觉特效的佼佼者。工业光魔公司的贡献还在于它全方位地创建了计算机在影视特效、动画、声音特效、视频游戏等领域的标准。例如,卢卡斯率先采用计算机非线性编系统(Sprocket)对电影进行后期数字编辑和剪辑。该非编系统后来被称为"天行者音效"(Skywalker Sound)并被多家好莱坞电影公司采用。

图 6-4　星球大战主题体验馆(右上)的 AR 角色(左)及沉浸式餐厅(右下)

回顾数字艺术史,不难发现在数字创意、动画、影视特效和数字出版领域,近 30 多年的各种新技术、新观念的突破都可以追溯到《星球大战》时代的人和事。例如,在《星球大战》之后,工业光魔公司在 1982 年的《星际迷航 2:可汗之怒》制作出了第一个完全由计算机生成的场景(图 6-5,上)。此后,工业光魔在 1985 年的电影《年轻的福尔摩斯》中塑造了第一个完全由计算机制作的虚拟角色,一个会动的持剑"骑士"(图 6-5,中)。在 1981 年的《神秘美人局》(又名:旁观者,*Looker*)影片中,CG 制作的人物开始和演员一样登场。这个 CG 人物的头部、眼睛和脸部的动态和表情已经非常逼真(图 6-5,下),这是有史以来第一个完整的人体 CGI 图像。担任制作这部电影特效的工业光魔公司 CG 动画师理查德·泰勒随后接受了迪士尼的委托,开始了《电子世界争霸战》(1982)的 CG 特效制作。

图 6-5 《星际迷航 2》的 CG 场景（上）以及《年轻的福尔摩斯》（中）和
《神秘美人局》中的 CG 角色（下）

6.3 电子世界争霸战

　　1982 年，迪士尼推出了真人和动画相结合的科幻影片《电子世界争霸战》并成为 20 世纪 80 年代 CGI 电影的代表作品之一。该片集中了 20 世纪 80 年代初期的所有高科技，在电影光学特效和数字设计上具有革命性的突破。《电子世界争霸战》是继《星球大战》之后，另一部创造了视觉奇观的电影佳作，该片获得了奥斯卡服装设计和音响两个奖项的提名。美国计算机图形学会将这部电影视为 CG 的里程碑和分水岭，认为它"开创了 CG 制作电影的新纪元"并影响了无数技术粉丝。

该电影叙述了一个未来人工智能系统不再乖乖听命于人的操控而想控制世界的故事。导演史蒂文·利兹博格为了打造电影的高科技和未来感，特邀请了未来派工业设计师赛德·曼恩、法国著名重金属风格的漫画艺术家"莫比斯"（本名尚·吉罗）和商业艺术家彼得·劳埃德担任该影片的视觉顾问。莫比斯负责服装设计和故事板设计，曼恩负责用计算机进行环境和车辆设计，劳埃德负责地形景观、色彩和背景设计。该片中的部分景观（例如网格状交通系统和车辆动画等）均由计算机制作（图 6-6），CGI 场景超过 200 处。因此，该片被公认为是广泛使用 CG 技术的第一部商业电影。

图 6-6 《电子世界争霸战》的 CGI 镜头特效（1982）

科幻片《电子世界争霸战》的风格和技术是划时代的。即使在今天看起来，影片的画面仍然充满魅力：未来服装、光速飞车、虚拟空间、人形摩托（图 6-7，上）……1982 年，绝大多数人连计算机是什么东西都不知道，赛博空间（cyberspace）这一名词也都还没有出现。直到 1984 年，一位从未接触过互联网、几乎不懂计算机的科幻作家威廉·吉布森才在他的小说《神经漫游者》中提出这一革命性的概念。在小说中，人们可以通过"仿真刺激"和"皮肤电极"让自己完全神驰于虚拟的网络空间当中。然而在 1982 年，《电子世界争霸战》就已经开始借助 CGI 技术构建现实世界与虚拟时空（电子世界）并让主人公在两个世界中穿行并经历冒险了（图 6-7，中和下），这在当时绝对是一个疯狂而大胆的想法。

图 6-7 光速飞车（上）、太空舱（中）、宇航员（下）

尽管《电子世界争霸战》并没有像《星球大战》那样票房大卖，也没有像《2001 太空漫游》那样成为影史经典，但它却开启了电影通向计算机世界的大门，成为了真正意义上第一部描写虚拟空间的科幻电影。几乎之后所有同类电影都受到了该片的启示，例如著名的《黑客帝国》导演沃卓斯基兄弟就明确承认该片对他们的影响至深。该片也引领了科技文化潮流，

例如技术美学、电子产品崇拜、宅男、极客文化等。

　　该片的特效由数字应用联合公司（MAGI）打造。MAGI 公司是早期 CG 特效首屈一指的企业。他们早在 1975 年就展示了如何用计算机生成 3D 物体，该物体不仅能表现真实的空间透视，还能完成复杂的摄像机运动。他们开发的名为 SynthaVision 的光线跟踪软件，除了可以生成高品质数字图像（图 6-8）外，在表现流体动力学上更是具有绝佳优势。正是这家公司为影片制作了大量的 3D 动画。除了 CG 外，他们为影片制作的实拍特效也相当精彩，每个画面都由好几层组成，拍摄好的画面又会被多次处理，最后合成在一起才取得了片中的惊人效果。事实上，《电子世界争霸战》中的合成镜头远比纯 CG 镜头要漂亮得多。这也体现了当时数字动画的局限。除了大量的电影后期 CG 特效外，MAGI 公司还制作了大量的电视广告及电视栏目包装动画，尤其是为哥伦比亚广播公司（CBS）和美国全国广播公司（NBC）制作了许多数字特效广告。

图 6-8　MAGI 公司通过光线跟踪技术实现的数字渲染图像

　　20 世纪 80 年代初，卢卡斯的工业光魔公司还羽翼未满。而此时美国能够制作 CG 特效的公司无一例外源于航空航天、军事仿真与科研领域。除了以探测核辐射起家的 MAGI 外，另外 3 家参与《电子世界争霸战》后期特效的公司也都大名鼎鼎，他们分别是信息国际公司、罗伯特·艾贝尔联合公司（RAA）以及数字制作公司。信息国际公司创建于 1962 年，当时的主要业务是研发数字扫描仪和其他图像处理设备。1974 年，小约翰·惠特尼和格瑞·戴莫斯博士加入该公司并建立电影制作部。小惠特尼是著名的"计算机图像之父"、数字艺术先锋约翰·惠特尼之子。戴莫斯则是犹他大学的高材生，在校时师从导师苏泽兰教授。他们最早为电影《西部世界》《未来世界》《旁观者》《电子世界争霸战》编写 CG 软件和设计特效，是第一批 CGI 电影特效师。该公司为电影《星球大战》《黑洞》《星球大战 2：帝国反击战》等电影制作 CG 特效。后来成为罗伯特·艾贝尔联合公司艺术总监的理查德·泰勒也受该公司的邀请，出任了《电子世界争霸战》的特效监制。1982 年，戴莫斯和惠特尼建立

了数字制作公司，致力于制作高质量的电影 CG 特效。1984 年，他们为电影《最后的星球斗士》制作了电影史上最早的 CG 飞船模型（图 6-9）。小约翰·惠特尼随后还成立了著名的 USAnimation 公司，其动画软件 USAnimation 在业界赫赫有名。1992 年，戴莫斯和惠特尼受颁奥斯卡科学和工程奖。戴莫斯还分别于 1995 和 1996 年获颁"数字电影扫描领域的先驱工作奖"和数字电影合成系统领域的技术成就奖。

图 6-9 电影《最后的星球斗士》中的 CG 飞船模型（1984）

参与《电子世界争霸战》的特效和 3D 动画景观设计的罗伯特·艾贝尔联合公司也是当时著名的电视广告制作公司。该公司开发的软件在 1987 年后成为美国著名的 Wavefront 公司（大名鼎鼎的 Maya 软件开发商之一）的前身。该公司还曾经为斯皮尔伯格导演的《夺宝奇兵》系列电视节目设计 CG 效果。

在 80 年代末期，企业兼并频繁，许多制作公司因设备昂贵以及市场缺乏等原因相继倒闭或被并购。虽然上述几家公司今天都已不存在，但它们对 CG 电影特效的贡献却成为经典。这些数字先驱们推动了 20 世纪 90 年代更多的动画、多媒体和电影特技公司的诞生。

工业光魔在 CG 电影特效史上有名的另一部作品是 1988 年的电影《柳树》（又名：风云际会），其中有一个情景表现巫师试图把一只小老鼠变回公主。ILM 使用了他们开发的电影特技中的"变形动画"这一革命性新技术（图 6-10）。工业光魔工程师丹尼斯·莫瑞恩回忆说这部影片代表了"电影业光电时代的结束、数字时代的开始"。这一技术在 1989 年的《夺宝奇兵》中也同样成功地实现了把人变成化石的特效。此外，ILM 创造了一种由计算机控制的被称为"动态控制摄像机"的摄像系统，为众多的电影提供了优质的特殊图像效果服务。《星球大战》就是第一部使用"动态控制摄像机"拍摄的电影。这个"动态控制摄像机"的摄像系统是电影工业发展史上的里程碑。1988 年迪士尼出品的《谁陷害了兔子罗杰》（Who Framed Roger Rabbit）和 1989 年詹姆斯·卡梅隆导演的《深渊》代表了 80 年代 CG 计算机合成和动画技术的顶峰，也是工业光魔公司最辉煌的代表成果之一。

迪士尼 1988 年出品的真人卡通片《谁陷害了兔子罗杰》（图 6-11）代表了科技与艺术结合的最佳范例。该片获得了 1989 年奥斯卡最佳视觉效果、最佳音效、最佳剪辑和特别成就奖。导演罗伯特·泽梅基斯巧妙地将卡通与实景结合在一起，取得了十分新颖的效果。影片特效团队通过胶片影印的方式，将动画和真人电影进行动作匹配，最后由工业光魔公司加入光学和 CG 特技效果。这些逼真的互动场面使得观众甚至相信兔子罗杰确实是在现实的世界中与人类共存的。为了能够让真人和动画形象的银幕效果一致，工业光魔团队还借助新的技术手段，发明了光影和色调多层次转换的摄影系统。总而言之，该片采用了 20 世纪 80 年代电影科

技的最新手段，将真人与动画角色巧妙地融合到一起，从而赋予了动画电影新的形式和魅力。

图 6-10　电影《柳树》中的 CG 变形过渡动画

图 6-11　《谁陷害了兔子罗杰》中的真人与动画角色同台共演

6.4 经典 CG 电影里程碑

20世纪80年代末,工业光魔公司的《深渊》(1989)代表了当时3D动画和渲染技术的最高水平,它也是用粒子系统进行复杂建模达到相当复杂程度的范例。《深渊》的出现标志着以计算机图形特技为代表的数字电影时代的开始。詹姆斯·卡梅隆通过该片为电影特技的发展树立了两个里程碑。首先是该电影尝试了前所未有的水下特技效果。卡梅隆在片中创造性地运用了各种方法表现水下奇观,他的水下特技启发了一批电影人,之后的《猎杀红色十月》《红潮风暴》《U-571》都受到了这部影片的很大影响。卡梅隆本人后来的《泰坦尼克号》也运用了在《深渊》中实践过的很多特技手段。

《深渊》中开创的另一个特技技术领域更具有革命性的影响,那就是工业光魔公司首次在电影中使用了大量的 CGI 计算机生成影像。在《深渊》中有两个技术性的环节被突破,其一是 ILM 用计算机光线追踪技术制作出不规则蠕动的圆柱蛇外形的液态外星生物体(图6-12)。这种技术不但解决了利用模型难以拍摄在3D空间运动的生物体的困难,创造了令人信服的海底游动智慧生物形象,而且创造了片中最令人难忘的场景——会变形的圆柱蛇外形的外星生物体。这种计算机生成变形物体的技术为卡梅隆的下一部杰作——《终结者2》打下了雄厚的基础。其二是严丝合缝地合成了计算机动画与实景片段;因为这个外星生物体是透明的,透过外星生物体身体看到的背景必须有折射效果。所以说这个合成在当时来说已

图 6-12 《深渊》中的 CG 流体透明动画

经是一鸣惊人了。科幻影迷们醉心于这部影片在科学上的准确性以及片中激动人心的特技效果。在影片中，不但多个首次运用的高科技手段成功展现出了时而深邃神秘、时而又斑斓迷人的画面，而且电影人物的感情冲突也成功反映了卡梅隆对人性深刻的观察能力。《深渊》是 CG 电影的里程碑，第一次让亿万观众领略到了 CG 电影的魅力。

工业光魔公司的成功影响了整个 CG 电影行业。该公司通过其创新的软件和硬件技术，创造了自 20 世纪 80 年代中期开始长达 20 余年的电影视觉奇观，提升了电影特效在整个电影制作业的地位和影响，使得好莱坞电影工业渐渐被 CG 特效制作所支配。在过去的 20 年中，电影特效的预算显著上涨，平均从每部 5 百万美元升至每部 5 千万美元。CG 特效员工在电影制作中的作用越来越重要，各大电影制片厂纷纷开出高价竞相追逐最顶尖的特效大师。一些工业光魔公司的高手跳槽加盟到其他特效公司，甚至联手垄断了奥斯卡特效奖。可以不夸张地说，工业光魔公司为整个 20 世纪末期的 CG 行业培养了人才并树立了 CG 的标准，这些至今仍然深刻地影响着美国乃至世界的 CG 电影特效行业，下面有 2 个事实可以证明这一点：

（1）在《深渊》完成以后，詹姆斯·卡梅隆尝到了 CG 电影的甜头，于 1990 年和前工业光魔总裁斯科特·罗斯、特技部 CG 动画奇才斯坦·温斯顿一起成立"数字王国"特技公司。其核心技术为获得奥斯卡学院奖的数码合成软件 NUKE。该软件可以任意组合、扫描图片和制作静态或动态效果。数字王国曾获得 9 座奥斯卡金像奖。1997 年凭《泰坦尼克号》的视觉特效（图 6-13，上）夺得其第 1 个奥斯卡奖。其后于 1998 年及 2008 年分别凭借《飞越来生缘》

图 6-13 《泰坦尼克号》（上）和《本杰明·巴顿奇事》（下）

及《本杰明·巴顿奇事》（图 6-13，下）的精彩特效荣获其第 2 及第 3 个奥斯卡视觉特效奖。该特效团队还凭借电影特效和数字编辑软件"NUKE""Track""STORM""MOVA""DROP"和"FSIM 液体仿真系统"共 6 次获得奥斯卡科技与工程奖。数字王国的其他奖项包括 12 个视觉效果协会奖、36 个克里奥广告奖、13 个康城广告奖和 4 项英国电影及电视艺术学院大奖。

但比较惋惜的是，这个重量级的特效团队未能和工业光魔公司一样，在激烈的市场竞争中延续自己辉煌的历史。由于电影特效行业烧钱严重，2009 年该公司被著名导演迈克尔·贝收购，后者曾经执导《石破天惊》《世界末日》《珍珠港》《变形金刚》等特效大片，也是数字王国的合伙人。虽然经过多方努力，但由于前期的过度扩张和管理问题，数字王国已无力回天。该公司于 2012 年 9 月申请进入破产保护程序。随后，数字王国被出售给了一家香港上市公司。该公司的业务已经从特效制作转型为虚拟现实的制作与服务。2013 年，数字王国特效团队推出了"邓丽君"+周杰伦虚拟演唱会。2015 年，该团队的"虚拟邓丽君纪念演唱会"更是借助了 IM360 全景实拍技术，通过 VR 授权转播实现了现场全息实景体验。

（2）索尼影像公司（SPI）同样也是源于工业光魔公司。1995 年，索尼公司高薪聘请 ILM 视效大腕肯·雷斯顿加盟。雷斯顿又将原 ILM 公司技术总监林肯·胡招募为高级副总裁兼首席技术官。再加上其他原 ILM 的人员加盟，最终形成了一个人才济济的特效制作公司。其特效代表作《精灵鼠小弟》（图 6-14，上）和《蜘蛛侠》等多次获得过特效技术大奖，而《蜘蛛侠 2》还曾经获得了奥斯卡最佳视觉效果奖。该团队的代表作品包括《爱丽丝梦游仙境》（图 6-14，下）、《透明人魔》、《星河战队》和《黑衣人 3》等。此外，该公司还制作了多部动画片如《冲浪企鹅》《美食从天降》《狩猎季节》《怪物旅社》等。

图 6-14 《精灵鼠小弟》（上）和《爱丽丝梦游仙境》（下）

6.5 皮克斯和蓝天工作室

皮克斯动画工作室的前身是乔治·卢卡斯在 1979 年成立的卢卡斯电影公司的计算机动画部，当时以艾德·卡特姆为首的团队的业务主要侧重于 CG 特效软件和硬件的研发。其研制的针对医院可视化诊断的高端计算机系统"皮克斯影像计算机系统"（Pixar Image Computer）曾以 200 万美金的价格卖给 Vicom 公司。1984 年，怀才不遇的好莱坞动画奇才约翰·拉塞特加入到了卢卡斯计算机动画部。同年，皮克斯推出了世界第一部全 CG 的 3D 动画短片《安德烈与威利的冒险》（图 6-15）。在这部短片中，主角威利有了简单的表情，而蜜蜂飞出了复杂的运动轨迹。该片 CG 动画色彩鲜明、动画流畅，草木与树叶的随机动画栩栩如生，省去了以往动画师需要投入的大量工作。

图 6-15　首部 CG 动画短片《安德烈与威利的冒险》（1984）

1986 年，卢卡斯因为要调整公司的主营业务方向，同时因与前妻的离婚诉讼而陷入个人债务危机，所以有意转让皮克斯动画工作室。苹果公司原总裁史蒂夫·乔布斯看准时机，以 1000 万美元收购了该部门。随后，艾德·卡特姆被任命为皮克斯的首席技术官，约翰·拉塞特则以董事和导演身份负责公司业务。此后的皮克斯制作了一系列广受好评的动画短片，包括《小台灯》（*Luxo Jr*，图 6-16，左上）、《小雪人大行动》（*Knickknack*，图 6-16，左下）、《小锡兵》（*Tin Toy*，图 6-16，右上）和《红色的梦》（*Red's Dream*，图 6-16，右下）。其中，1986 年的《小台灯》获得了奥斯卡最佳短片动画电影奖提名，1988 年的《小锡兵》获得了奥斯卡最佳短片动画电影奖。

拉塞特选择台灯作为题材有两个理由：第一，他的小团队每个人桌子上都有一个这种便

宜的台灯，它们也比较容易做成动画；第二，它可以证明计算机动画的威力，即使不用复杂的人物表情，通过物体的拟人化也可以表达复杂的感情。《小台灯》是 20 世纪 80 年代中期达到工业影片质量级别的动画短片，成为后续 CG 动画的标准。虽然在 CG 动画取得了不俗的成绩，但皮克斯在很长时间里的主要收入来源是售卖计算机和软件。

图 6-16 《小台灯》（左上）、《小锡兵》（右上）、《小雪人大行动》（左下）和《红色的梦》（右下）

皮克斯通过 20 世纪 80 年代后期的一系列动画短片成功吸引了媒体和大众。他们的动画短片逐步成熟、表现力日趋完美，并引起了迪士尼公司的注意。从 1937 年的《白雪公主》开始，迪士尼制作了一部又一部的经典动画电影，例如《小鹿斑比》《仙履奇缘》等，从而建立了自己的动画帝国。但是，他们制作的这些动画全都是传统的 2D 动画，制作方法也是劳动密集型的传统手绘工序。迪士尼如果要在 3D 动画领域成功，就必须找一家实力雄厚的计算机动画公司合作。1991 年 5 月，皮克斯与迪士尼签订了制作 3 部动画长片的协议。根据协议，皮克斯负责制作而迪士尼负责发行，双方共同分担制作费和票房收入，皮克斯还要额外付给迪士尼一部分发行费。1995 年，皮克斯推出了第一部全计算机动画长片《玩具总动员》（*Toy Story*，图 6-17）。在该片中，皮克斯创造出了栩栩如生的 3D 玩具形象，同时赋予它们人类的显著特点。影片获得了巨大成功，仅在美国本土就狂收 1.92 亿美元票房，全球票房更是高达 3.62 亿美元。从此，3D 长篇动画正式走上历史舞台。

需要指出的是：皮克斯动画工作室从作技术起家，其软件开发实力非常雄厚。开发的软件包括早期的 REYES；与迪士尼联合开发的动画管理软件 CAPS；角色建模、动画设计和灯光渲染软件 Marionette；可以提供动画进度表、多人开发模式并能够追踪计算机动画项目进程的管理软件 Ringmaster。皮克斯还将 REYES 技术转化为大名鼎鼎的渲染效果软件 RenderMan。其中，CAPS 在 1992 年获得了奥斯卡技术与工程奖；Renderman 在 1993 年获得了奥斯卡技术与工程奖；皮克斯的数字扫描技术、数字绘画技术和激光电影录音技术等也屡获大奖。

图 6-17　首部全 CG 动画长片《玩具总动员》（1995）

和皮克斯的成长历程类似，蓝天工作室（Blue Sky Studios）也是成立于 1987 年。是由原 MAGI 的 CG 技术骨干和动画设计师组成。在当年为《电子世界争霸战》制作特效的过程中，他们彼此熟悉并共同创业。其中，软件工程师、物理博士尤金·特鲁别茨科夫负责公司的电影 CG 效果开发工作。他和前美国国家航天局的工程师、现公司副总裁卡尔·鲁德韦一起为"蓝天工作室"开发了专有的软件和渲染器，让"蓝天工作室"在竞争残酷的 CG 行业拥有了独特的竞争优势。原 MAGI/SynthaVision 公司的主要技术优势是光线追踪。该项技术是由软件工程师罗伯特·戈尔茨坦在 20 世纪 60 年代后期研发出来的。特鲁别茨科夫也是原 MAGI 公司的核心软件工程师之一，他重新修改了戈尔茨坦的程序使之更适合于 CG 特效。该软件程序能够更好地模拟自然界的照明和光线效果，因此蓝天工作室的 CG 动画具有了独特的优势。

蓝天工作室隶属于 21 世纪福克斯影业公司。该工作室于 20 世纪 90 年代初开始为广告和电视制作 CG 动画，同时涉足电影 CG 制作领域。他们最早的作品是为好莱坞音乐大腕戴维·格芬（梦工厂三巨头之一）的电影《蟑螂总动员》制作 CG 特技。1999 年，蓝天工作室公司克瑞斯·韦基的《邦尼兔》拿下奥斯卡最佳动画短片奖后，立刻引起 21 世纪福克斯影业高层的关注，并获福克斯影业投资近 6 000 万美金。《邦尼兔》获奖原因在于该影片的光能辐射算法特效，使得环境更加逼真自然。2002 年，蓝天工作室第一部 CG 3D 动画长篇《冰河世纪》（又译：冰川时代，图 6-18）正式公映。影片描述在冰河纪这个充满惊喜与危险的蛮荒时代，因为一名突如其来的人类弃婴，让 3 只性格迥异的动物不得不凑在一起。尖酸刻薄的长毛象，粗鲁无礼的巨型树獭，以及诡计多端的剑齿虎，这 3 只史前动物不但要充当小宝宝的保姆，还要历经冰河与冰山的各种千惊万险将他护送回家，全片整整花了 3 年的时间制作。《冰河世纪》在 2002 年一上映便开出了亮眼的成绩，成本为 6000 万美金的影片，斩获全球票房达 3.78 亿美金。蓝天工作室的大名从此开始家喻户晓，成为好莱坞最具升值潜力的 CG 动画工作室之一。

该片首次通过粒子运算和毛发动力学生动表现了毛皮动物（如松鼠、树獭、剑齿虎和长毛象等）角色的毛发特征，这成为该片当时能够超越其他电影动画公司的"杀手锏"。继《冰河世纪》热卖之后，蓝天工作室在2005年推出新作《机器人历险记》，并于2006年推出了《冰河世纪》的续集《冰川消融》。从2008年起，该工作室又陆续推出了《恐龙的黎明》《大陆漂移》《星际碰撞》等共5部《冰河世纪》续集。2019年，迪士尼花费713亿美金收购了21世纪福克斯影业。2021年，受新冠疫情影响，迪士尼决定关闭蓝天工作室，曾经创造了CG动画电影辉煌的动画企业终于谢幕，包括《冰河世纪》等数十部动画成为人们永远的记忆。

图6-18 《冰河世纪》中的CG角色（2002）

6.6 大片CGI鼎盛时期

20世纪90年代是CG电影的"大片"鼎盛时期。1990—2005年这15年代表了CG电影的"黄金时代"。该时期信息产业高速发展，各种新技术层出不穷，曾经主导了计算机工业的"摩尔定律"继续发挥着重要的影响力。该时期计算机的体积更小，价格更低，速度更快，功能更强大。计算机从32位处理器的跃升为64处理器，性能的提升与价格的下降为数字艺术的普及提供了条件。该时期互联网已经初具雏形，数字媒体的曙光在前，数字电影、数字动画、数字出版、数字插画、数字游戏、虚拟现实等新技术与新媒体推动了数字艺术的快速发展。而让普通老百姓感受最深的就是这15年电影的数字特效奇观，已成为包括70后和80后在内几代人的集体记忆。

1991年，詹姆斯·卡梅隆执导的《终结者2：审判日》（图6-19）上映并预示着CG特效大片时代的来临。卡梅隆在这部影片中继续了《深渊》中的变形特技，影片中由工业光魔公司制作T-1000的液体金属机器人产生了令人耳目一新的巨大视觉震撼力。T-1000不仅能从熔融的金属中幻化成真人，他的手可以逐渐变长成为利剑，他的脸部被炸成烂铁后还能自动愈合……这些特技镜头使得数字艺术的魅力得以完美体现出来，T-1000已经成为了科幻电

影史上的经典形象。

图 6-19 《终结者 2》中的 T-1000 液体金属机器人（1991）

　　《终结者 2》拉开了 90 年代数字特效电影的大幕。该影片通过 CG 把电影特效提高到了新的水平，为以后的数字电影确立了工业标准，因此被《时代》周刊评为 1984 年以来 10 部最佳影片之一。该时期 CGI 技术在电影制作中大显身手，数码影片渐渐成为主流。1992 年的《剪刀手爱德华》是借助 CG 动画特效表现"奇幻"的精彩故事片。1993 年，《侏罗纪公园》利用 3D 动画＋机械模型塑造了活灵活现的恐龙形象（图 6-20）。该片是一个成功利用反向动力学、CG 动作合成、虚拟景观再现等一流计算机特效的典范。1994 年是 CG 动画和数字特效电影人放光彩的一年，以奥斯卡获奖大片《阿甘正传》为代表，CG 技术在《摩登原始人》《变相怪杰》《真实的谎言》等大片中异彩纷呈。《阿甘正传》是 CG 特效融入电影的经典之作，其中主人公阿甘与肯尼迪总统的"历史性"握手，阿甘作为美国乒乓球队成员"访华"并拉开中美解冻的序幕……这些 CGI 镜头已经成为数字重塑历史的经典（图 6-21，上）。工业光魔公司通过抠像、蓝幕合成和唇形同步等技术，使虚构的历史栩栩如生。而片中由 1000 多名群众演员出演的反越战示威场面，被复制成有 5 万人参加的浩大规模，可谓是 CG 技术创造的一大奇观。通过将主人公"穿越"到"虚拟"历史音像资料中，通过"眼见为实"使得"时

空穿越"带给观众更多的惊奇感、荒诞感和震撼感。该片最终获得当年 67 届奥斯卡最佳影片在内的 6 项大奖。

图 6-20 《侏罗纪公园》中 CG+ 模型的恐龙（1993）

1995—1997 年，多部震撼大片采用了 CGI 技术并被铭记史册。迪士尼 1995 年推出的《狮子王》成为影史中最卖座的动画大片之一。曲折感人的剧情、波澜壮阔的画面以及澎湃激昂的音乐构成了这部史诗级的动画。电影里的非洲角马群狂奔的两分半钟画面（图 6-21，中），是工业光魔利用 SGI 工作站的 Softimage 粒子系统完成的，其万马奔腾的宏观场面令人惊叹。1996 年，获奥斯卡提名的 CG 合成电影《龙之心》推出，这是一部用 CGI 制作的火龙与真人共同演出的奇幻片。工业光魔 CG 团队打造出了栩栩如生、表情丰富而且能开口说话的火龙（图 6-21，下）。此外，电影《龙卷风》是 CGI 模拟自然景观灾难片的经典（由 Alias/Wavefront 软件的粒子系统完成）。1995 年的《鬼马小精灵》和奇幻片《逃出魔幻纪》（又名《勇敢者游戏》）是真人和虚拟角色合成的经典 CG 特效电影。后者借助 RenderMan 软件将众多的动物形象表现得栩栩如生（图 6-22，上）。该片包括 112 000 个画格的 CG 场面，包括 400 多个模型、1500 多个明暗处理和 2000 多个纹理图。在影片中，通过计算机制作的万兽群奔，人狮搏斗等场面成为 CG 经典，该影片的毛发动力学和真实感都已达到历史的高度。

图 6-21 《阿甘正传》(上)、《狮子王》(中)、《龙之心》(下)

1997 年的《泰坦尼克号》代表了 90 年代数字电影的巅峰。10 亿多美元的收入使其成为电影史上最赚钱的影片，还捧回了包括最佳影片奖在内的 11 座奥斯卡奖杯。《泰坦尼克号》再一次使人们领略了 CG 重现历史和制造视觉奇观的鬼斧神工之笔（图 6-22，中）。数字工国通过动作捕捉+Softimage 软件，成就了影片中的数字海洋、天空和晚霞和数字演员。卡梅隆曾提到："用了这么大量的 CG 特效，无非是为了让观众产生一种在船上的'现场感'，从而体验到泰坦尼克号在首航时梦一般的辉煌和毁灭时难以言喻的悲哀。"同年，科幻片《星河战队》超过 1 亿美元的 CG 视觉效果堪称一流，由索尼影像公司 CG 团队打造了人类与外星虫族之间的宏大的战争场面。此外，当年由"数字王国"打造特效的《第五元素》，展现了 2259 年纽约的城市街景（图 6-22，下）。在高楼林立的空中穿梭的"飞车"是由运动控制模型和 CG 合成的。CG 合成场景形态逼真，视角震撼，未来大都会的景观呼之欲出。

图 6-22 《勇敢者游戏》(上)、《泰坦尼克号》(上) 和《第五元素》(下)

1998 年，梦工厂出品的动画《埃及王子》以《圣经》中的《出埃及记》为题材，画面宏伟壮观，其中摩西用手杖分开红海的 CG 场面气势恢宏，令人赞叹不绝（图 6-23，上），这个镜头精彩呈现了《出埃及记》中的描写。梦工厂历时 4 年，耗资近 1 亿美元才完成这部 2D+3D 的动画史诗。该片采用了最先进的计算机动画制作技术，画面视觉效果十分震撼，色彩处理上没有像传统卡通片一样鲜艳、亮丽，而是突出物体的质感。同年上映的《虫虫特攻队》是皮克斯第二部鼎力之作。导演约翰·拉塞特在《伊索寓言》中的《蚂蚁与蚱蜢》找到了灵感。这部叙事喜剧的 3D 动画电影把 CG 角色和景物的仿真提升到新高度。其中生动自然的昆虫形象，惟妙惟肖的面部表情都是前所未有的（图 6-23，下）。特别是该片蚂蚁的群体动画更

为壮观：成百上千只蚂蚁集会的场面栩栩如生。《虫虫特工队》上映后共获得全球3.63亿票房。影片还获得了当年奥斯卡奖多项提名以及英国学院奖最佳视觉效果奖。

图 6-23 《埃及王子》（上）和《虫虫特攻队》（下）

1999年上映的影片《黑客帝国》成为CG奇观的集合，例如机器人乌贼的流动触手和异域世界的各种奇观场景。《黑客帝国》因其全新的拍摄角度、超凡的镜头运动和最先进的数字合成技术而成为数字电影的佳作。该片的"子弹凝固时间"（360°定格慢镜头＋瞬间定格）还曾一度成为人们争相效仿的特技（图6-24，上）。同年，由卢卡斯执导的科幻片《星球大战前传Ⅰ：幽灵的威胁》（图6-24，中）上映。工业光魔特效团队为该电影创造出超过2000种数字CG特效以及各种栩栩如生的异域生物，其计算机动画和视觉奇观成为CG电影特效史的经典。同年上映的CG大片《木乃伊》（又名：《神鬼传奇》，图6-24，下）是计算机特效用于悬疑恐怖片的代表作之一。工业光魔公司利用Maya动力学软件制作了上万尸虫，以及令人目瞪口呆的"黄沙巨人"吞噬飞机的特技，而由砂子构成的"复活僵尸"堪称CG粒子系统打造的奇观。21世纪初的CG电影特效虽然延续了历史的辉煌，但CG特效大片的"技术奇观"时代已经宣告结束。

图 6-24 《黑客帝国》《星球大战前传Ⅰ》《木乃伊》中的 CG 特效与角色

6.7 桌面数字设计时代

1982 年，奥多比系统（Adobe System）公司成立，这个事件代表了数字艺术开始从专业化向个人设计师和大众转移。从 20 世纪 80 年代中期开始，以微软和苹果的个人计算机为标志，

信息产业开始深入到社会的各个层面,图形界面(GUI)已成为计算机开始人性化的显著标志。早在 1972 年,帕罗·阿尔托研究中心(PARC)的工程师理查德·肖普博士就编写了世界上第一个 8 位的彩色计算机绘画软件。在 20 世纪 80 年代后期到 20 世纪 90 年代初期,苹果的 Macintosh 计算机(图 6-25,左)就开始提供了能够用鼠标绘制单色插画的 MacDRAW 和彩色 MacPaint 等小型绘图软件(图 6-25,右上)。该时期互联网与电子游戏开始繁荣,这导致了插画、绘本、动画和游戏设计师的大量需求;随着互联网和交互技术的普及,在线艺术和虚拟现实艺术开始出现。以奥多比公司 Adobe Photoshop(图 6-22,右下)为代表的数字绘画软件打破了传统艺术的屏障,降低了社会公众从事艺术创作的技术门槛,也预示着一个艺术平民化和民主化时代的到来。

图 6-25　Macintosh 计算机(左)、MacDRAW(右上)和 Photoshop(右下)

奥多比公司的崛起首先影响的是印刷出版行业。20 世纪 80 年代中后期又被称为桌面印刷时代。1985 年,随着 3 家公司奥多比公司、Aldus 公司和苹果公司的迅速崛起,整个出版行业风起云涌,开始了信息化的第一次浪潮。苹果公司的 Macintosh 计算机、Aldus 公司的排版软件 PageMaker 和奥多比公司的激光打印机,让出版从排字车间和印刷厂进入普通人的生活,桌面出版革命开始了。公司创始人约翰·沃洛克和其兄弟查克·杰西卡开发的页面处理语言 PostScript 技术推动了数字出版行业的崛起。约翰·沃洛克博士毕业于犹他大学,师从"图形学之父"伊凡·苏泽兰。他在 20 世纪 80 年代初期建立了奥多比公司。1986 年,奥多比公司在纳斯达克成功上市,凭借公司业务成倍增长的东风,沃洛克和杰西卡在 1987 年推出 Adobe Illustrator 1.0,不需要借助编程,数字艺术家们首次能够用矢量曲线创作艺术插图。1987 年秋,美国密执安大学的博士研究生托马斯·洛尔为工业光魔公司编写了一个可以显示和处理灰度图像的小软件 Display。随后,托马斯又增加了诸如色阶调整、色彩平衡、色相、饱和度和滤镜插件等功能,这就是日后大名鼎鼎的 Photoshop 的雏形,在电影《深渊》中,该软件充分展示了它的魅力。

1990年，奥多比公司重金收购了该软件并发行了 Adobe Photoshop 1.0。该软件将传统设计师的绘画与摄影处理领域转变成为普通人的爱好。经历了 20 多个版本的升级迭代（图 6-26，左）和 30 余年的发展，Photoshop 对图像的剪裁、拼接与诠释已经成为网络与手机时代人人必备的技能，"PS 图像"已经逐步从名词转变为动词，代表了网络社会和后现代社会丰富的内涵。它不仅有美颜、祛斑、拼贴、磨皮、换肤等后现代社会的特征，而且成为跨越现实与虚拟的桥梁（图 6-26，右）。Photoshop 诞生 30 年后，从技术名词变成社会学名词恐怕是当初奥多比公司也始料未及的事。Photoshop 就此脱离了工具的范畴，成为全球图像创意爱好者的神器。随着人工智能时代的到来，Photoshop 将智能控制（如自动抠图、生成动画、一键换脸和自动识别调色等）功能纳入其中，使得未来设计师的工作效率更高并更有创意。

图 6-26　Photoshop 的历史版本（左）和 Photoshop 的美颜修图（右）

计算机绘画软件的出现使得桌面绘画与设计变得更加得心应手。因此，在 20 世纪 80 年代中后期出现了许多优秀的计算机绘画作品和计算机艺术插图。艺术家们已不再需要具备计算机编程知识来进行艺术创作，因此，专业艺术家就成为该时期的创作主力军。1986 年 4 月，前卫艺术家艾坡·格雷曼购买了一整套制作计算机图形的专业设备，苹果 MacVision 计算机和软件以及一台点阵打印机。她从摄像机中截取了图像并使用 MacVision 进行合成，最终得到了一张真人大小的格雷曼自己的绘画作品，上面有图像和文字（图 6-27）。这张由密集点阵构成的海报追溯了她个人使用技术工具的历史，同时也质疑艺术与设计之间的界限。早在 1984 年，格雷曼在首届 TED 会议上，听到了计算机前沿专家艾伦·凯的演讲，从此对数字艺术有了深深的迷恋。但她不仅仅是一个技术爱好者，作为新浪潮的代表和"瑞士朋克之父"、国际知名图形设计师沃尔夫冈·魏因加特的学生，格雷曼通过这幅绘画将瑞士新浪潮风格引入到美国。她通过富有表现力的混合字体与图形设计，将数字、科技与人类的自然状态相结合，证明了图形计算机确实是有价值的设计工具。在网络文化渗透到人们的生活之前，格雷曼就通过数字技术表现了颜色、图形符号和神话，并由此诠释了早期数字时代的艺术特征。

图 6-27　格雷曼的计算机海报设计作品（1986）

数字艺术家劳伦斯·柯特 1977 年毕业于纽约视觉艺术学院。他很早开始尝试利用计算机进行图像合成和数字绘画。在 20 世纪 80 年代中期，他的艺术创作显示了数字艺术的特殊魅力。柯特的作品受到当时的计算机软硬件环境的限制（苹果 Macintosh 计算机和单色显示器），多数为黑白效果的、类似版画的合成作品（图 6-28）。

图 6-28　柯特在 20 世纪 80 年代创作的计算机拼贴作品

进入 20 世纪 90 年代以后，随着创作环境的改善，劳伦斯·柯特的作品显示了更丰富的色彩和更细腻的色调层次和肌理。他的"猫王系列""迈阿密海滩系列""佛罗里达印象系列"和"意大利印象系列"的数字艺术拼贴作品（图 6-29）在许多教材和历史回顾中被引用。柯特也美国新艺术博物馆（MoNA）的奠基人和艺术指导。他还曾担任电子设计协会（EDA）的主席，其作品被 16 家欧美艺术博物馆收藏。作为对历史的回顾，柯特写道："在过去 20 年里，作为一个电子媒体艺术家，我已经亲身目睹了巨大的技术进步。这些技术是如何影响当代艺术的？一个人可能会选择不理睬它或者勇敢地面对这种变化。我选择的是顺应历史潮流去挑战这种变化，否则时间之神也将迫使我们所有的人来适应这种技术进化的趋势。"

随着计算机分形算法、3D 渲染、3D 图形与动画、光线跟踪和光能渲染技术的进步，当时已经有一些艺术家开始利用 3D 软件创作图像与动画作品。大卫·厄姆就是其中之一。他曾经在宾夕法尼亚艺术学院等地学习绘画和计算机图像。他从 1974 年开始作为驻场艺术家，在帕罗·阿尔托研究中心进行计算机图像和动画的研究，同事包括艾维·瑞·史密斯、理查德·肖普和约翰·惠特尼等人。他曾经协助肖普开发"超级画笔"软件绘画，随后还在信息国际公司建构了历史上第一只带关节、可弹跳的"数字 3D 昆虫"。1977—1984 年，他担任美国航空航天局（NASA）喷气推进实验室（JPL）的驻场艺术家，通过设计视觉化的虚拟空间轨道来协助导航。在 20 世纪 80 年代，他通过计算机虚拟空间的建构设计了一系列计算机 3D 作品（图 6-30）。

图 6-29 柯特在 20 世纪 90 年代创作的计算机拼贴绘画作品

图 6-30 大卫·厄姆在 20 世纪 70—80 年代创作的 3D 艺术作品

艺术家莉莲·施瓦茨（图 6-31，左上）被物理学家和诺贝尔奖获得者阿诺·彭齐亚斯称为"将计算机确立为一种有效且富有成果的艺术媒介"的先驱。20 世纪 80 年代，她为纽约现代艺术博物馆创作的计算机生成的电视广告获得了艾美奖。施瓦茨的作品曾在现代艺术博物馆、大都会艺术博物馆、惠特尼美国艺术博物馆等地展出。她是马里兰大学计算机科学系的客座成员、肯恩学院美术系的兼职教授、罗格斯大学视觉艺术系的兼职教授、纽约视觉艺术学院研究生院导师。2015 年，莉莲·施瓦茨获得了 ACM SIGGRAPH 杰出艺术家/数字艺术终身成就奖。早在 1975 年，施瓦茨就开始了用计算机进行创作。她的许多开拓性的作品是在 20 世纪 60—70 年代完成的。1966 年，她成为艺术与科技实验协会的成员，并开始使用灯箱和水泵等机械装置进行艺术创作。1968 年，她的动力雕塑作品被纽约现代艺术博物馆展出，这个展览就是现代艺术史上著名的《机器：机械时代的终结》展，它标志着 20 世纪的艺术从机械装置时代转向电子装置时代。

施瓦茨还和贝尔实验室工程师肯尼斯·诺尔顿等人合作制作了动画和录像作品《像素》（Pixillation，图 6-31，右上及下）。她的一幅作品《蒙娜丽莎》（图 6-31，中）当时曾经引起了争议。施瓦茨将达·芬奇的两幅画结合在一起，一幅是蒙娜丽莎，另一幅是达·芬奇的自画像。通过镜像匹配两个脸部的特征，使得她推测蒙娜丽莎可能就是达·芬奇本人，虽然并没有确凿的历史证据来支持这个结论。

图 6-31　施瓦茨（左上）的《蒙娜丽莎》（中上）和计算机动画《像素》（下）

在随后的 20 年，数字图像软件吸引了更多的专业艺术家投身到该领域，芭芭拉·纳西姆就是其中的佼佼者。她通过自己的"模特儿拼贴系列"（图 6-32）将波普艺术发扬光大，成为"后拼贴主义"艺术的代表。纳西姆在位于曼哈顿的摄影工作室为雇用的模特儿拍摄了很多照片，然后她通过数字剪切并重构这些照片，将模特儿的眼睛、嘴唇、头发、乳房和长腿与珠宝和服装并置，让观众通过作品来"重新审视关于欲望、美容、时尚和商业的流行观点"。

图 6-32　芭芭拉·纳西姆的"模特儿拼贴系列"之一

6.8　算法编程艺术

在 20 世纪 80—90 年代，数字艺术家让·皮埃尔·赫伯特和罗曼·凡罗斯科通过算法和编程推进了数字艺术的创新。早期算法艺术的探索者如迈克尔·诺尔等人深受荷兰风格派的影响。同样，赫伯特的创作也与抽象绘画非常接近。赫伯特的编程作品图案精美，相比早期的算法艺术探索者，这些图案无疑更丰富，更具有装饰感（图 6-33）。赫伯特 1939 年出生于法国，他是一个工程师并在 IBM 公司从事 FORTRAN 语言的编程。他很快就认识到计算机可以是一个表现创造力的有力手段。这也使得他对艺术的热爱有了一个新的表达途径。

赫伯特认为他的艺术是"在沙子和纸上的痕迹"，他把自己的艺术展览命名为"尤里西斯"（古希腊神话人物），以此来说明他对计算机和绘图机械的赞赏。赫伯特认为他的作品是对由线条构成的虚拟世界的探索。通过精确的计算和排列，这些致密的线条组成了带有韵律的纹理。绘制这些网纹需要一台特殊的类似织布机的立体"打印机"才能实现。自从 1989 年开始，赫伯特已经在美国、德国、荷兰、西班牙、法国和澳大利亚等国举办了 30 多次个人艺术展，并参加了 SIGGRAPH 91、92、94、95、97、98 和 99 共计 7 届艺术展，是公认的早期计算机图形和数字艺术专家。此外,计算机图像和艺术权威杂志——《计算机图形世界》（CGW）和《列奥纳多》（*Leonardo*）曾多次登载他的作品和综述评论。他的作品也在许多数字媒体艺术书籍中被引用。除了绘图仪和印刷作品外，赫伯特在 20 世纪 90 年代初期还创造了通过计算机控制的小球在沙盘上"运动"生成的艺术图案。这些图案在光线和阴影的衬托下生动传神、美轮美奂，获得了广泛的好评（图 6-34）。

图 6-33　赫伯特通过算法和绘图仪实现的数字艺术作品

图 6-34　通过计算机控制的"沙盘"绘画数字艺术作品

数字艺术家罗曼·凡罗斯科 1929 年出生于美国西海岸的宾夕法尼亚。他早年在圣文森特大学完成了 4 年神学并获得博士学位，随后在纽约大学和哥伦比亚大学从事艺术史研究。在 20 世纪 80 年代早期，已经有 30 年画龄的他开始沉迷于通过绘图仪来创作。1987 年，他通过将毛笔固定到绘图仪上，设计了世界上第一个软件驱动的"毛笔"绘画。该作品结合了数码制作和传统绘画，有着一种特殊的魅力。

他的作品在德国曾经获得 1994 年"金绘图仪"一等奖。凡罗斯科的绘画风格主要是抽象表现主义，但同时具有东方艺术的韵味。借助毛笔绘图机，他的多数作品也充满了国画般的笔触效果和特殊意境（图 6-35）。他也是 1993 年第 4 届国际电子艺术研讨会主席。鉴于其 20 年的教学和研究成就，1995 年美国大都会艺术和设计学院授予他终身名誉教授称号。在 20 世纪 60 年代末，凡罗斯科在控制数据研究所的计算机上用打孔卡编写了他的第一个代码。1970 年夏天，他获得了布什基金会的资助来研究"新技术的人性化"，随后在 20 世纪 80 年代初的个人计算机上实现了编程。凡罗斯科的作品参加了 SIGGRAPH 90、92、95 和 97 共 4 届艺术展。1995 年，凡罗斯科与让·皮埃尔·赫伯特成为"算法艺术家"。他的笔式绘图仪带有 14 个笔托，能提供丰富的调色板，这使得他的绘图仪有着丰富的表现力。

图 6-35　凡罗斯科 20 世纪 80 年代的算法绘画作品

凡罗斯科多次参加美国 Siggraph 计算机图形艺术展。2001 年，美国亚利桑那大学为其个人举办题为"算法艺术 20 年"为主题的艺术展。他年轻时曾经体验了多年的孟加拉僧侣生活，因此，他对阴阳学说、东西方关系、混沌和次序、控制和反控制、超现实主义、天地哲学等问题怀有浓厚的兴趣。凡罗斯科作品多数盖有中国印章，并有着类似东方梵文般的符号（图 6-36），由此体现了他对东方文化的热爱。1990 年，他撰写了论文《外来的绘画：软件作为一个基因》并在《列奥纳多》杂志上发表。文中他以自己的"软件艺术"为例，提出了关于计算机编程的美学。他在 1994 年还发表了《算法和艺术家》的论文并在 SIGGRAPH 95 上公开宣读。凡罗斯科提出了"艺术＝算法＋计算机＋画布"的思想并对人工智能绘画进行过深入的探索。他认为要创造一种新的视觉语言，计算机就是最好的工具。从本·拉波斯基、迈克尔·诺尔到让·皮埃尔·赫伯特和凡罗斯科，"算法艺术"得到了不断创新和发展。这种"随机性"可以通过指定程序的不同参数来产生更符合"美感"的图案。凡罗斯科的数字艺术作品中充满无穷变化的线条相互交织，形成如蛛网般的美丽图案，它呈现的是对未知世界的遐想。

图 6-36　凡罗斯科算法艺术绘画作品

值得一提的是：除了对数字艺术的贡献外，凡罗斯科教授也是中国现代艺术发展的推动者之一。1983 年，他曾经应邀在浙江美术学院举办西方现代艺术史的学习班，题目是《艺术与未来》（图 6-37）。当年，浙江美院曾邀请了全国各个院校的老师来参加培训班，他为这次讲学也做了非常丰富的准备。该讲座是当代中国在文革后举办的第一个西方当代艺术的

讲座和培训班，对于推动"85美术思潮"和当代艺术具有重要的意义。原中国美术学院教授、油画系主任郑胜天先生在2015年的"嘉德讲堂｜郑胜天：1980年代中国当代艺术的语境"的讲座中，对这段历史进行了详细的介绍。凡罗斯科教授后来也多次来到中国，和中国的艺术家们有过充分的交流。他对东方艺术的熟悉与热爱也成为沟通东西方文化与艺术的桥梁。

图 6-37　凡罗斯科教授应邀在浙江美术学院讲授现代艺术（1983）

6.9　有机生命艺术

从20世纪90年代到21世纪初，随着数字技术深入社会和生活，越来越多的人开始尝试使用数字艺术进行艺术创作。无论是画家、雕塑家、建筑师、版画家、设计师、摄影师以及视频和表演艺术家，都在转向数字艺术创作。从数字绘画、游戏到结合了动态和交互的作品，以及面向过程的虚拟体验，数字艺术逐渐演变成为多方向的艺术实践。随着计算机图形处理能力的大幅度提升，艺术家已经从表现抽象艺术转移到实现物体的复杂性和模拟自然的真实性。例如，犹他大学博士布林于1982年创建了变形球技术，并用来表现软体或者隐式曲面，这个算法对于模拟流体、有机形态特别是海洋有机形态提供了可能性。在20世纪80年代中期，艺术家河口洋一郎借助变形球、光线追踪和反射算法，模拟了"海洋生命的原始形态"。1987—1991年间，他多次参加SIGGRAPH计算机图形艺术展和林茨电子艺术节。他的作品《浮动》（*Float*，1987）就通过数字变形动画创造了一种来自海洋世界的五彩斑斓的视觉世界（图6-38）。这部动画通过"生长与变化"的主题，表现了绚烂多彩的海洋生物世界和虚拟海洋生物千姿百态的生活场景。

河口洋一郎目前是东京大学计算机图形艺术教授。他的计算机图形和动画在世界上得到了广泛好评。他从海洋贝壳、海葵、软体动物和螺旋植物中得到启示，将成长、进化、遗传的生命模型通过数字动画呈现出来。他的动画作品《胚胎》（*Embryo*，1988，图6-39，左）和《生命之卵》（*Eggy*，2001，图6-39，右）就探索了生命的起源和演化。这些作品曾经获得包

图 6-38　数字动画《浮动》(1987)

图 6-39　数字短片《胚胎》(1988，上)和《生命之卵》(2001，下)

括 SIGGRAPH 评委会特别奖在内的多项国际大奖。他曾经说过:"这件作品呈现了弯曲的透明物体,从艺术角度表现了出生和成长。我在少年时代经常潜入海中捕鱼,或者挖掘躲藏在岩石中的贝壳类动物。我在观赏美丽的珊瑚丛的过程中度过少年时光。这些经历已成为我的创作源泉,并且构成我今天内心画面和影像表现的基础。我作品中的这些形象都是在模拟海洋植物和软体生物,其颜色也反映的是热带岛屿附近的鱼和发光的珊瑚的色调。"该作品表现了生命的原初世界,动态、流动的半透明物体就是"生命之卵",而脉动的节奏则模拟波浪或海葵触须的摇动。

河口洋一郎从小热爱画画,对自然、科学也十分热衷。1976 年,他大学毕业并进入东京大学从事计算机图形研究,发表了著名的成长模型理论,成为日本最早从事计算机图形学研究的学者。他利用"遗传算法"通过预先写好的程序,让生成模型随时间而成长或变异,这引起广泛的关注。他在 20 世纪 90 年代更进一步将这种"情感生命哲学"从海洋生物拓展到更大的生命空间,模拟了更复杂的生命形态,例如五彩缤纷的水滴状生物和密集生长的砗磲贝类。他还花大量的时间前往亚马逊丛林、落基山脉及撒哈拉沙漠探险,亲自体验大自然及生命的感动,"因此我的创作绝不是凭空想象或捏造,而是有一定的生物学及图像学基础,而且含有对生命的感情。"

6.10　数字创意绘画

对于 20 世纪的艺术家来说,拼贴是制造奇观的重要工具。从早期的达达艺术家、超现实主义画家,到前苏联的构成主义者,以及 20 世纪 50—60 年代的波普艺术家,拼贴可以用来表达正义、抨击丑恶或是诉说苦闷,也可以表现艺术家的愤怒、讽刺、玩世不恭或者颓废情感。超现实主义代表人物马克斯·恩斯特曾形象地将拼贴法比喻为"把两个遥远的物体放在一个不熟悉的平面上",并由此产生奇观与荒诞的对比效果。超现实主义画家雷尼·马格利特在 1937 年创作的《红色的梦》(图 6-40,左上)就是诠释拼贴主题的经典。艺术家可以在寻常事物中发现悖论、奇幻和不可思议。而数字化技术无疑是媒材处理快捷、方便和产生震撼效果的工具,如果将当年马格利特的作品和当代同题材的数字绘画(图 6-40,左中)相对比,就可以发现二者的相似之处。Photoshop 工具对摄影素材的后期处理成为超越传统的力量。

数字创意绘画通过剪辑、结构、拼贴、重组的方法,来产生荒诞梦幻般的图像或者影视作品。意大利艺术家艾利桑多·巴维瑞的作品就是这类作品的代表(图 6-40,左下)。从 20 世纪 90 年代中期开始,在近 20 年的时间,巴维瑞借助数字摄影+后期软件拼贴合成的方式,创作了大量的艺术作品,其中既包括让人压抑的宗教插画,也包括很多色彩创意鲜明的广告。他的作品融合了胶彩、油画、建筑学的透视画法,再加上摄影与图片拼贴,视角为多点透视,画面呈现出超现实、混乱、无序和臆想的场景,这些作品具备强烈的荒诞和虚幻感。

随着数字图像处理软件的普及,20 世纪 90 年代的数字艺术风格更加多样,并充满了个性化。借助 Photoshop 等工具来产生视觉创意已经成为艺术家、设计师和技术粉丝们进行平面设计、广告、绘画和超现实摄影的常用手段。奥多比公司曾在 2000 年前后组织了国际数字艺术大赛,可以从获奖作品中"窥一斑而见全豹"来了解那个时代的数字艺术风格和特色,例如,数字艺术家丽莎·卡吉尔于 1997 年创作的数字插画充满宗教情结和神秘荒诞的气氛

（图6-40，右）。她的作品曾广泛登载在当时出版的许多数字艺术刊物上并多次获奖。

图6-40 《红色的梦》（左上）、数字绘画（左中）、数字拼贴（左下）、卡吉尔的插画（右）

杰夫·舒维尔也是知名的数字艺术家。他的数字合成作品《鸟人》和《树人》也是早期数字艺术的经典范例，他还撰写了多部Photoshop技法教程（图6-41，上）。艺术家麦基·泰勒于1961年出生在美国的俄亥俄州，1983年在耶鲁大学获得学士学位。1987年从佛罗里达州大学获得摄影硕士学位。她的作品多数为人物照和静态景物照（图6-41，中和下），其大胆的创意和丰富的想象力令人大开眼界。她的作品被普林斯顿大学艺术博物馆、比利时摄影博物馆等多家机构收藏。

波兰裔摄影家雷尚德·霍罗威茨不仅是20世纪90年代最杰出的超现实主义艺术家，也是最早被中国杂志介绍的外国数字艺术家之一。1997年第6期《桌面出版与设计》杂志的封底就登载了他的作品（图6-42，右上）。该作品的初衷应该是一幅介绍多媒体计算机的广告，其最大特色是通过拼贴的手段将少女头像合成在虚幻的纸张效果上，再进一步结合背景中的虚拟时空和荒诞的人物动作，创造出荒诞、空灵和魔幻的效果。霍罗威茨在普瑞特艺术学院学习时，就曾经作为导师的助手拍摄过达利的肖像。早在20世纪70年代，他就利用双重曝光、暗房拼贴和遮罩技术创作了一系列超现实主义风格的摄影广告作品。在他的照片里，看

图 6-41 《鸟人》和《树人》(上) 以及泰勒的数字插画 (中和下)

不到传统摄影的构图、光影,却能看到卡夫卡和贝克特的荒诞、达利的超现实主义。他的每幅作品都像是一个不可思议的梦。他的摄影作品中不仅有波涛汹涌的激浪 (图 6-42,左上),而且还有展翅飞翔、穿越时空的和平鸽 (图 6-42,左下)。霍罗威茨还有一幅作品被登载在 1998 年第 12 期的《桌面出版与设计》杂志上。该作品结合 3D 造型和摄影于一体,表现了一个婴儿在腾空于海面上的冰块中爬行,冰块倾斜向海面汩汩倾注流水;而一只腾飞的雄鹰在此瞬间拯救了这个孩子 (图 6-42,右下)。

有些人认为他过于依赖暗房技术,但霍罗威茨认为那些人误解了摄影的本质,"早在摄影发明之初,人们就已经开始用多重曝光和定时曝光等技术控制影像,并且照片在暗房中也有被二次修改的可能"。1991 年,他不仅获得了第一届年度 APA 广告摄影奖和摄影最佳特效奖,还同时获得了柯达图片 VIP 奖、ACM SIGGRAPH 优秀奖和最佳数码摄影奖。1996 年,波兰共和国总统授予他国家十字勋章。2008 年,波兰文化部颁发给他"杰出艺术家金质奖章"。2010 年,华沙美术学院授予他荣誉博士学位。2012 年,克拉科夫美术学院授予他荣誉博士学位。

2013年，华沙美术学院授予他博士学位。2014年，他成为克拉科夫的名誉公民。2014年，波兰共和国总统授予他指挥官十字星勋章。

图 6-42　霍罗威茨的超现实绘画（1995—2005）

本章小结

1. 计算机生成影像（CGI）技术也被称为计算机成像技术。CGI 的图形动画与模拟现实的能力成为构建电影特效的手段，从《眩晕》到《星球大战》，CG 特效开始拉开帷幕。

2. 1975—1985 年是计算机图形技术与产业高速发展的时期，也是数字艺术从"算法期"到"现实模拟期"的关键 10 年。电影《西部世界》和《未来世界》是对 CG 特效的最早探索。

3. 卢卡斯的《星球大战》将工业光魔公司和卢卡斯 CG 部等企业带入了人们的视野。40 年后，由这些公司衍生出的各类创新企业几乎主导了所有的数字创意、动画、影视特效和数字出版领域。

4.《电子世界争霸战》是 20 世纪 80 年代 CGI 电影的代表作品之一。该片集中了 20 世纪 80 年代初期的所有高科技，在电影光学特效和数字设计上具有革命性的突破。

5.《深渊》和《终结者 2》是 20 世纪 90 年代初期 3D 动画和渲染技术的代表作，也是数

字变形与粒子系统复杂建模的范例。《深渊》的出现标志着以 CG 特效为代表的数字大片时代的开始。

6. 20 世纪 90 年代的计算机的体积更小，价格更低，速度更快，功能更强大。计算机性能的提升与价格的下降为数字艺术的普及提供了条件。20 世纪 90 年代数字艺术的标志就是 CG 电影特效。

7. 1995 年，皮克斯推出了第一部全计算机动画长片《玩具总动员》，代表了长篇 3D 动画电影正式登上历史舞台。皮克斯的传奇代表了科学、艺术、技术与商业的完美结合。

8. 1982 年，奥多比系统公司成立，这个事件代表了数字艺术开始从专业化向个人设计师和大众转移。以 Photoshop 为代表的数字软件打破了艺术的屏障，降低了人们从事艺术创作的技术门槛，预示着一个艺术民主化时代的到来。

9. 计算机绘画软件的普及使得数字艺术开始从"算法"走向"图像"。专业艺术家成为 20 世纪 90 年代数字艺术的创作主力，很多作品有了超现实或波普艺术的风格。

10. 20 世纪 90 年代，数字艺术家赫伯特和凡罗斯科通过算法和编程推进了数字艺术的创新。凡罗斯科提出的"艺术＝算法＋计算机＋画布"的思想是对数字艺术和 AI 绘画的理论探索。

11. 日本艺术家河口洋一郎借助变形球算法、光线追踪和反射算法，模拟了"海洋生命的原始形态"。1982 年，河口洋一郎首次展出了以"生长"为主题的艺术作品。

12.《泰坦尼克号》代表了 20 世纪 90 年代数字电影的巅峰。该片获得了包括最佳影片奖在内的 11 座奥斯卡奖杯。该片再一次让人们领略了 CG 重现历史和制造视觉奇观的鬼斧神工之笔。

13. 数字超现实艺术通过剪辑、结构、拼贴、重组的方法来产生荒诞梦幻般的图像或者影视作品。Photoshop 工具对摄影素材的后期处理成为当代艺术家超越传统的力量。

本章习题

一、名词解释

1. 桌面出版
2. 电子世界争霸战
3. 计算机成像（CGI）
4. 詹姆斯·卡梅隆
5. 工业光魔公司
6. 皮克斯动画
7. 摩尔定律
8. 数字波普艺术
9. 河口洋一郎
10. 超现实主义

二、申论题

1. 完全由 CGI 构成的数字动画电影大片是哪部？它如何改变了动画产业？
2. 为什么说《电子世界争霸战》是 CGI 电影的代表作品之一？

3. 试举例说明20世纪有哪些"技术和艺术"相结合的重要历史事件。

4. 为什么说詹姆斯·卡梅隆执导的《终结者2：审判日》是数字艺术的里程碑？

5. 试说明《星球大战》电影和工业光魔公司成立对数字艺术发展的影响。

6. 皮克斯的早期业务有哪些？对于数字媒体和动画公司的创业者来说有哪些启示？

7. 为什么说《泰坦尼克号》代表了20世纪90年代数字电影的巅峰？

8. 什么是有机生命艺术？河口洋一郎的实践对新媒体艺术家有何启示？

9. 试总结20世纪90年代数字创意的主要领域，并说明其技术特征是什么。

三、思考题

1. 工业光魔公司衍生出哪些数字领域的创新企业？请绘制信息图表加以展示。

2. 观赏电影《黑客帝国》，试阐述该片是如何探讨未来世界中计算机和人类的关系的。

3. 举例说明《泰坦尼克号》是如何使用数字特效技术的。

4. 调研互联网资料，了解当代知名CG插图画家的代表作品和艺术风格。

5. 未来算法艺术的创新点在哪里？现有哪些平台或编程工具可以实现算法艺术？

6. 从数字艺术在20世纪90年代的发展历程中可以得到哪些结论或启示？

7. 拼贴绘画的美学是什么？为什么是20世纪艺术家的主要创意手段之一？

8. 数字电影在21世纪前20年的特征是什么？为什么说数字大片时代已经结束？

9. Photoshop软件未来的改进方向是什么？AI技术对数字绘画有何影响？

7.1　交互时代的艺术
7.2　触控装置艺术
7.3　手机交互艺术
7.4　沉浸体验艺术
7.5　视线及声控艺术
7.6　足控装置艺术
7.7　智能感应交互艺术
7.8　网络与遥在艺术
7.9　早期虚拟现实艺术
7.10　多感官体验艺术
本章小结
本章习题

本章概述

新媒体理论家列夫·曼诺维奇指出：19世纪的文化是由小说定义。20世纪的文化是由电影定义。而21世纪的文化将会由交互界面定义。曼诺维奇以敏锐的视角，准确把握了当代文化与艺术的核心。21世纪是交互媒体蓬勃发展的时代，除了智能手机的广泛普及，以各种类型的交互装置为核心的艺术表现使得多感官体验成为当代观众追求的目标。本章重点是阐述装置艺术的类型、互动形式及相关技术特征。

第7章　交互媒体艺术时代

7.1 交互时代的艺术

2020年,日本著名新媒体艺术创作团体teamLab在东京一家数字博物馆内展出了名为《四季花海:生命的循环》的大型交互体验装置秀(图7-1)。这个作品的核心就是一面巨大的LED屏幕,上面循环播放的是由菊花、海棠花、月季花、葵花组成的"花海"。所有的花卉按照一年四季的顺序依次盛开和凋谢。巨大的花卉随风摇动,观众则像小人国的孩子置身其中,体验着目不暇接的美景和心灵的震撼……除了花卉的绽放、盛开与漫天花瓣随风飘落的胜景外,观众还可以向这些花卉挥手致意,而它们也像有知觉一样,会通过低头、聚拢、摇动等方式来回应观众……

图7-1 《四季花海:生命的循环》大型交互体验装置秀

美国南加州大学教授、新媒体理论权威列夫·曼诺维奇曾经指出:"19世纪的'文化'是由小说定义。20世纪的'文化'是由电影定义。而21世纪的'文化'将会由交互界面定义。"曼诺维奇以敏锐的视角,准确把握了当代文化与艺术的核心。正如数字艺术理论家克里斯蒂安妮·保罗所指出的,由于数字技术已经渗透到艺术创作的几乎所有方面,许多艺术家、策展人和理论家已经宣告"后数字"和"后互联网"时代的到来,并在当代艺术作品中找到其独特的艺术表现形式的特征,且认为一个新的艺术表现时代即将拉开帷幕。无论人们是否相

信元宇宙、后数字、后互联网和新美学的概念，这些术语的出现都代表了当代年轻艺术家的艺术实践与思考。首先是数字技术在各个层面与实体世界相结合；其次，这种结合改变了我们与这些物质对象的关系。

英国普利茅斯大学教授、新媒体艺术学者罗伊·阿斯科特指出："新媒体艺术最鲜明的特质为连接性与互动性。了解新媒体艺术创作需要经过5个阶段：连接、融入、互动、转化、出现。你首先必须连接，并全身融入其中（而非仅仅在远距离观看），与系统和他人产生互动，才会导致作品以及你的意识产生转化，最后出现全新的影像、关系、思维与经验。"阿斯科特说明了交互时代艺术的特征，它是特指欣赏者（观众）能够通过视、听、触、嗅等感觉手段和智能化艺术作品实现即时交互，并由此达到"全身心"的融入、体验、沉浸和情感交流的艺术形式（图7-2，左）。在2018年清华美术学院举办的"万物有灵"新媒体互动展览上，一个名为《非我》的风铃互动作品（图7-2，右）引起了观众很大的兴趣。风铃声动，一池鱼舞。观众轻轻拨动风铃，黑白色的鱼儿便跃然影中，聚散离合，阴阳相生，如同一个最简单的动作，一个最简单的答案，一个最简单的循环，传达阴阳相生的流动意境。这个作品通过"手摇风铃"作为触发机制，将预编程的"鱼群动画"与之连接。观众在这个过程中体验到了困惑、惊喜、感悟等多种心理状态的变化。

图7-2 新媒体艺术特征（左）与风铃互动作品《非我》（右）

2018—2021年，法国艺术家米古厄拉·契弗里埃在巴黎大皇宫和韩国济州岛海洋馆展出了他的《超自然》（图7-3）交互式虚拟花园，与《四季花海：生命的循环》类似，该项目利用算法创造人造生命宇宙，具有无限的生长和变化的效果。这个虚拟花园包括郁郁葱葱的水下草地，由各种想象中的珊瑚、海葵、藻类和根茎植物组成。海洋生物与陆地植物（如芦苇、野花）会跟随观众的行走方向摆动，如果观众招手，它们也会回应。所有的植物都可以随机出生、成长和死亡。所有的观众都被花园的奇花异草和互动效果所吸引。

交互装置主要指在公共环境（如博物馆、美术馆、游乐场和大型购物中心等）的公共空间中展出的作品，也是计算机交互美学特征的集中体现。传感器是所有交互装置不可或缺的要素，它可以捕捉人的动作（如操作、言语、吹气、目光或者姿势、视线和表情等）信息并提交CPU进行识别、处理和反馈，由此实现与观众的"对话"。交互媒体不仅是21世纪的文化特征，也是当代艺术区别于20世纪后现代艺术的标志之一。鉴于交互装置在当代

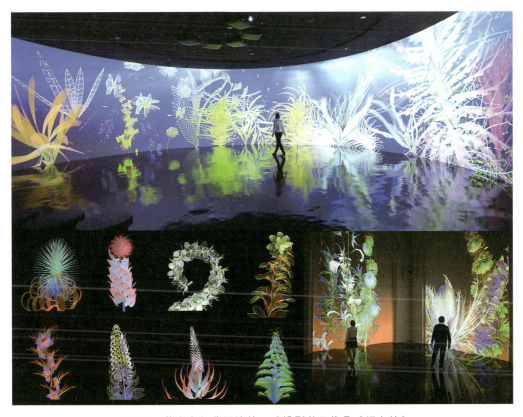

图 7-3　艺术家契弗里埃的互动投影装置作品《超自然》

媒体及艺术中的重要意义，本章将这种艺术形式单列出来并加以详细的讨论。可以根据交互装置与观众的对话方式、体验类型以及所应用技术的差异来归纳其分类特征。这里主要将其分为 8 大类，分别是：(1) 墙面 + 投影。(2) 触控。(3) 手机控制。(4) 网络及远程控制。(5) 视线及声控。(6) 沉浸式。(7) 地景式。(8) 智能型。此外，博物馆的多感官交互装置属于综合文化体验，本章也会加以说明。

　　墙面交互装置应该属于装置艺术的"标配"。不仅历史较长，技术也相对成熟，而且衍生出了多种不同形式的艺术作品。2010 年，在"编码与解码：国际数字艺术展"上，英国艺术家阿肯的互动装置《人体绘画》(图 7-4，左上) 就可以通过激活传感器及相关软件 (C++,openFrameworks, openCV)，将观众的舞蹈姿态转换成大屏幕的抽象色彩绘画。在交互作品《微雨》(图 7-4，右上) 中，观众的手势触发了"交互墙"上的礼花状放射动画图案的生成、释放和消失。同样，艺术家森纳普的交互装置《蒲公英》通过观众手持的"吹风机"可以吹散蒲公英的种子 (图 7-4，中)。这件作品利用红外摄像机来跟踪、捕捉并定位热源，再结合软件 (Unity 3D、Max/MSP、Maya 和 Blender) 产生实时互动效果。在 2008 年澳大利亚国际媒体艺术双年展上。工程师菲利普·沃辛顿使用影像追踪技术并结合了内置的怪兽动画形象 (如怪兽的眼睛、牙齿、角、鳞片和鸟喙等) 设计了交互影像作品《影子怪兽》(Shadow Monsters)。当人们在装置的空间里摆出造型时，这些形象就会在他们的影子上呈现出来 (图 7-4，下)。

图 7-4 《人体绘画》(左上)、《微雨》(右上)、《蒲公英》(中)、《影子怪兽》(下)

随着数字科技的普遍提升，墙面交互装置作品的灵活性、复杂性和人性化交互程度都有了质的飞跃。2014 年，在英国伦敦的巴比伦中心举办了一场名为《数字革命》的艺术、设计、音乐和电子游戏的展览。新媒体艺术家、VR 电影制作人克里斯·米尔克展出了交互装置作品《背叛的避难所》(图 7-5)。该作品通过虚拟的双翼投影和飞鸟投影，将屏幕前的动作转换成一场动画 + 交互的盛宴。

克里斯·米尔克一直坚持使用新技术来讲述人性化的故事，不断挖掘新媒介的潜力。2015 年，他在著名的 TED (技术·娱乐·设计) 讲坛上，作了一场《虚拟现实是如何创造出终极的情感机器》的演讲。他认为虚拟现实是一个强大的媒介。在促进人类互通方面，它的力量超过了电影、戏剧和文学。他指出："在过去的 100 年里，为什么没有一个比电影更

图 7-5　墙面交互装置作品《背叛的避难所》(2014)

强大的叙事工具？原因并不是人们未曾想过不同的叙事结构。人们需要下一个媒介，而这个媒介不可避免地诞生了，因为技术在不断地发展。"虚拟现实可以突破媒体的"画框"使人们真正身临其境，并不受导演的约束，创造自己的世界。""虚拟现实以一种深刻的方式连接每个人，是一种史无前例的方式。它可以改变人们对他人的印象。这就是我为何相信虚拟现实可以真正改变这个世界。"

7.2　触控装置艺术

可触摸式交互墙面更接近于"触摸屏"的概念，也就是允许观众通过直接触摸或近场交互而改变作品的外观。例如《交互音乐墙》就可以让观众直接弹奏"乐器"（图 7-6，左上）。2013 年，艺术家安妮卡·卡普特丽等人的作品《神经结构》（图 7-6，右上）也是这种表达方式：当观众向这个装置挥手时，虚拟"尼龙绳"可以进行有规律的波动，由此产生了非常有趣的互动效果。2017 年，为纪念达·芬奇逝世 500 周年，再现大师的天赋和经典作品，意大利跨媒体集团在北京打造了一场艺术和科技完美融合的沉浸式视觉盛宴——"致敬达·芬奇"光影艺术展。除了再现大师的经典作品外，大屏幕也允许观众通过手势来产生画面的粒子流动

画，由此将达·芬奇的原画变形成为更有趣的表现形式（图7-6，下）。

图7-6 《音乐墙》（左上）、《神经网络》（右上）和光影艺术展互动体验（下）

在中国美术馆主办的"合成时代：媒体中国2008"国际新媒体艺术展上，来自荷兰新媒体艺术团体Blendid小组的作品《请摸我》（Touch me，图7-7）就是对古老树洞"记忆"的诠释。当观众与作品的磨砂玻璃的表面接触时，会留下动作或姿势的"烙印"。除非其他人用新的动作加以覆盖，该图像会作为作品的一部分被"记忆"并保存一段时间。参与者从互动中体验到了乐趣，这也是基于情感设计的范例，它探索了时间、记忆和永恒的主题，同时也提供了一个可以分享"私人秘密"的场所。

可触摸式交互装置不仅可以以墙面的形式呈现，还可以作为实体展品的形式呈现。例如，在中国美术馆主办的"合成时代：媒体中国2008"国际新媒体艺术展上，艺术家保拉·吉塔诺·阿迪的作品《亚历克斯蒂米雅》（Alexitimia，图7-8）就是一个类似海洋生物并可以通过观众的触摸而"出汗"的交互装置。Alexitimia在临床医学上指一种情绪认知障碍，也就是

图 7-7　互动装置作品《请摸我》(2008)

图 7-8　交互装置作品《亚历克斯蒂米雅》(2008)

病人无法口头表达或描述他的情绪，而只能通过身体、姿势和动作来表达。作品通过"自主机器人"的方式来响应这种症状。该机器人虽然无法四处走动或发声，但它可以通过"出汗"的方式与观众互动。它被动地接受参观者的触摸，以满足观众的好奇心。对观众来说，这个被动而潮湿的机器人不同于传统的、干燥的和主动型的"电子机器代理人"的概念，引发了观众极大的兴趣和好奇心。作品充满了创造力和想象力，使得观众能够获得丰富的体验。

teamLab 创作了一系列通过颜色和声音互动的气球装置。《扩张立体存在——自由漂浮的 12 种色彩》就将许多真实的气球自由漂浮在空间内，这些球体内部装有触觉传感器、发声和发光设备（图 7-9）。观众通过拍打球体与装置产生互动，球体会根据力度变换为以季节命名的"水中之光""朝霞""早晨的天空"等不同的颜色并伴随相应的声音效果。这些气球之间通过碰撞也可以改变颜色，因此，观众触碰气球后，这个立体空间的多个气球会发生连锁反应。

图 7-9　交互装置《扩张立体存在——自由漂浮的 12 种色彩》（2017）

7.3　手机交互艺术

当代社会的显著特征就是"手机控制一切"。艺术家们也发现了手机作为现场或远程"遥控器"的妙用。近年来利用手机进行现场或远程互动的装置作品层出不穷。2014 年 3 月，为了庆祝 TED（科学、娱乐、设计）活动举办 30 周年，美国艺术家珍妮特·艾勒曼和亚伦·科宾创作了大型遥控互动装置作品《无数火花》（图 7-10）。他们在温哥华会展中心架起了一张巨大的蜘蛛网。这张网看上去可以浮在空中随风摆动，但实际上是由比钢还硬 15 倍的 LED 聚合纤维做的，而且能够像屏幕一样投射出各种图案。观看者通过手机 App 涂鸦就可以参与互动。这张巨网包含超过 1 000 万个像素，可以根据观众的创意呈现流光溢彩的动画。观众可以在这张网上创意出五彩缤纷的动态烟花和图案并分享给亲朋好友。

2016 年，teamLab 设计团队为新加坡国家博物馆打造了一个永久性的新媒体装置艺术作品——《森林的故事》（Story of the forest，图 7-11）。这个展览空间是一个大型 LED 屏幕 +

图 7-10　大型互动装置作品《无数火花》(2014)

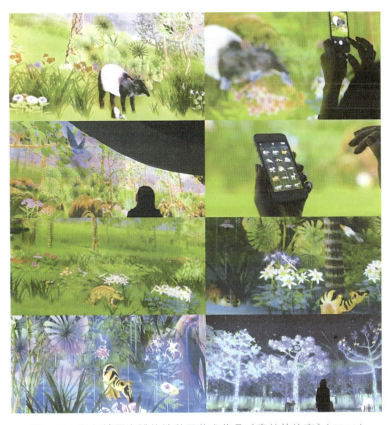

图 7-11　新加坡国家博物馆装置艺术作品《森林的故事》(2016)

沉浸式体验展厅的回廊型建筑，观众可以感受到新加坡美轮美奂的热带雨林自然景观，甚至可以目睹马来貘等当地野生动物在"森林"的奇花异草中穿行。人们可以通过手机来召唤这些可爱的动物，还可以通过拍照与增强现实，在手机中检索到这些动物的详细资料。体验厅更是有从天而降的鲜花与雷电，使得人们充分感受到大自然的奇幻与巨大的感染力。这些作品体现了艺术家们将科技融合进自然的理念。teamLab 通过其精湛的技术服务赢得了国际声誉，在短短几年快速崛起成为一个拥有众多优秀设计师、工程师、艺术家和计算机科学家的新媒体艺术创新企业。

teamLab 推出的《水晶宇宙》(2016) 也是一个手机控制的交互装置作品（图 7-12）。该装置借助 LED 悬丝珠帘实现了"手机遥控"与"沉浸式体验"。观众只要通过手机 App 跟它连上，随手选择不同的星系图案，包含超过 1000 万个像素的这个巨网上就会呈现流光溢彩的色彩变幻。作品采用 teamLab 的"交互 4D 影像技术"，观众因此可对 178 200 盏 LED 灯施加影响，从而产生宛如星球在太空飞舞的错觉，令人目眩神迷。该作品试图将观众放在宇宙的中心，体验宇宙的存在和对人们的回应，引发人们重新定位、审视自身作为浩瀚宇宙中的微小的一分子，该如何与之共生。teamLab 同时为这件作品搭配了疗愈系统的音乐，增强了作品的冥想性，不论是置身作品中央还是坐在一旁静静观看，再焦灼的心灵也会得到慰藉，享受好似回到母体般的宁静与安详。创始人猪子寿之说："艺术品是与观众的美好体验息息相关的。在我们的许多观展经历中，其他人的存在往往是一种干扰。同样，在人口密集的城市更是如此，别人的存在会让你感到不自在，我想那是因为我们无法理解或掌控他人，他们的无处不在让我们难以忍受。但是，假若我们可以把整个城市包裹进 teamLab 的数字艺术中，那么，他人的存在可以是积极的、令人愉悦的。"

图 7-12　手机互动装置作品《水晶宇宙》

7.4　沉浸体验艺术

加拿大知名艺术家拉斐尔·洛扎诺·亨默在 2001 年的大型户外交互体验作品《体·映·戏》（图 7-13）受到了广泛的关注。该项目首次在荷兰鹿特丹展出。为了达到互动体验效果，一

个户外广场被改造成 1200 平方米的互动投影环境。该作品通过感应器捕捉广场的观众动作，经过计算机编辑处理后，再用投影机在大屏幕上投影出他们的动态剪影，人像投影往往会数倍于正常人体的大小，产生类似"哈哈镜"的效果。与此同时，该项目还通过联网，将世界各地人们的肖像投射到墙壁上。由于这些肖像被放置在广场地板上的灯光淡化，只有当路人将阴影投射到墙壁上时才能看到，因此，该剪影叠加了现场观众与来自全球其他地区人们的群像，真正实现了基于网络和现场叠加的远程互动。

洛扎诺·亨默出生在墨西哥城，1967 年移居加拿大，1985 年在不列颠哥伦比亚大学学习，然后转到蒙特利尔康考迪亚大学学习。从 20 世纪 90 年代中期开始，洛扎诺·亨默就将数字媒体、机器人学、医学科学、行为艺术以及生活体验等领域的知识融合到一起，将互动艺术、表演艺术和观众体验相融合。他挑战了影像、展示、公共艺术等领域的传统界限，将重点放在了通过连接各种界面以实现交互作品的创作之上。通过使用一些先进的技术和设备，例如定制软件、开源硬件、Arduinos 芯片、微软 Kinects 动作捕捉、openFrameworks 平台、Objective-C、faceAPI 面部识别软件、手机、数字相机、监控摄录机、视频和超声波传感器、LED 阵列屏幕、机器人、实时计算机图形、大型投影和位置声音等技术和设备来进行艺术创作。亨默非常欣赏结构主义大师拉斯洛·莫霍利·纳吉的设计思想，在许多作品中都探索了人类感知、视错觉和社会监视等话题，《体·映·戏》所反映的就是这种创作观念。

图 7-13　广场交互艺术作品《体·映·戏》（2006）

沉浸式交互装置在于让观众通过间接的方式来体验环境的变化。类似于电影院带给观众的体验，这些作品往往需要一个"黑暗环境"来使观众产生幻象和想象。黑暗环境不仅可以使观众更易于将注意力集中到艺术作品，而且也有利于营造一个模拟自然环境（如产生水流、碰撞或瀑布等声效）的空间，使观众得到更丰富的感官体验。teamLab 的许多大型互动装置都体现了这种回归自然的美学。该团队的领衔艺术家猪子寿之指出："在日本的早期绘画作品中，河川与大海等常常以线的集合来表现，而这些线条能够让人感受到某种生命的活力。我们认为古人观察世界的方法也是如此，即让自己成为自然的一部分。我们对传统致敬，交互

式的瀑布不仅感觉更为'真实',还能够消除观者与作品的界限,让观者被吸引进作品的世界。"

2018年6月,由teamLab打造的全球第一家数字艺术博物馆"无边界数字艺术博物馆"在日本东京开馆。该数字艺术博物馆总面积约1万平方米,由500多台计算机和600多个投影仪打造出了一个大型的互动沉浸体验馆(图7-14,左上)。这些互动艺术作品连成一个整体。参观者可赏可玩,体验其中的惊喜和快乐。《涂鸦山谷》这件装置作品就是一个由有高低落差的多面体模拟出的仿真山谷空间(图7-14,左下)。该装置在原本平坦的地面上制造出逼真的山坡,观众可以在山上和山谷间自由穿梭,山谷中通过数字投影技术创造了一个虚拟的自然生态系统。此外,teamLab还将虚景、实景结合起来创造出一种新的空间表现形式。在《锦鲤与人》这件装置作品中,设计师们设置了一个有蓄水池的真实空间,通过水下的数字投影技术在水面上投射出五颜六色的锦鲤(图7-14,右上)。人在水中行走的过程中会与游鱼鲤鱼进行交互,当用手触摸锦鲤时会使其幻化为花朵。

为了与自然环境相呼应,2015年teamlab创作了名为《交互森林》的装置作品(图7-14,右下)。在日本御船山乐园里,该团队用灯光在每棵上树投射出不同的颜色,每棵树木都会像呼吸一般发出忽明忽暗的光。当人们靠近时,这些树木会发出声音,其投射的颜色也会改变。更神奇的是,这种改变会"传染"到其他的树木,像水波涟漪引起整个树林的灯光和声音变化。teamLab在保证自然原本样貌的情况下将自然环境变成了一件装置艺术作品。在与装置互动的同时,人们与自然环境的之间产生了新的关系。在teamLab的作品中还包含有大量关于花、喷泉、森林和水流等自然元素,可让观众在沉浸式的增强现实的环境中感受大自然的美。

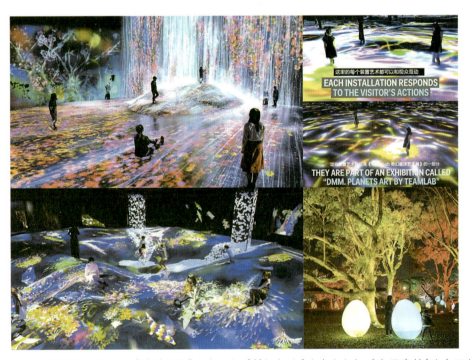

图7-14 博物馆(左上)、《涂鸦山谷》(左下)、《锦鲤与人》(右上)与《交互森林》(右下)

2015年,teamLab推出的交互作品《浮游花园》(图7-15,上和中)用了2300朵悬挂的

兰花组成了一个"漂浮的花园"。当人们流连其中时，由计算机控制的空中悬索可以根据游人的位置，自动调节兰花的高低并留出游客的空间，这就像一个有知觉的"植物世界"，使得人们可以全身心放松并仔细观察和欣赏这个"兰花伊甸园"。teamLab的装置作品不仅体现了科技之美，而且还能引领人们认识自然、思考与自然相处的哲学。在2015年米兰世界博览会上，有一个名为《日本之亭》的装置（图7-15，下）。这是一个由数字投影构成的"虚拟水池"，上面有可以随着观众行走改变颜色的圆盘，行人仿佛穿行在充满荷叶的池塘，水波投影也会随着行人而变化，产生一个如梦似幻的场景。这个装置通过观众的沉浸式体验设计，将东方美学融入其中。

图7-15 环境交互装置作品《浮游花园》（上和中）、《日本之亭》（下）

7.5 视线及声控艺术

交互装置通过计算机捕捉和智能识别人的面部表情特征（眼神、视线和表情）、语音和肢体动作来实现与观众的"对话"。除了直接互动作品外，还有一种非接触式的，可以通过眼睛"凝视"而改变的交互作品。艺术家丹尼尔·罗津的《镜子》（Mirror，图7-16，上）系列作品就能让观众在墙面雕塑中看到自己的形象。他使用软件控制的机械将各种材料（如塑

料、金属、木钉等）构成编织图案并形成凹凸感的"镜子图像"。这个作品让观众体验到了艺术的神奇与乐趣。同样，在"2012年蒙特利尔国际数字艺术双年展"上，互动装置作品《吹气变形》（图7-16，下）引发了关注。当观众对着手机话筒吹气时，屏幕上的泡泡糖就会不断增大。为了"吹破"这个泡泡糖，参与者必须加快吹气频率，由此产生了有趣的体验。

图7-16 交互装置作品《镜子》（上）和《泡泡糖》（下）

如果观众对着麦克风勇敢说出自己的小秘密，语音就会转换为文字，随后奇幻般地被包裹在茧内并停留在许愿墙上，最终蜕变成专属于观众的蝴蝶翩翩起舞。声控交互装置《许愿墙》（Wishing Wall，2014）就是英国巴比肯艺术中心和谷歌合作的一个项目，他们邀请了艺术家瓦尔瓦拉·古丽吉瓦和马尔·卡内特进行创作。观众可以自己对着话筒说出心愿，经过语音识别后，

机器会把这些文字呈现在墙上。随后文字会化成多个茧并变成一群蝴蝶飞走（图7-17，上）。

声控装置同样也可以产生可视化的效果。在中国美术馆主办的《合成时代：媒体中国2008》国际新媒体艺术展上，西班牙艺术家丹尼尔·帕拉西奥斯·吉米尼兹就展出了一个声控可视化的装置作品《波浪》。该装置将声波、震动与可视化波形相结合，通过由环境声效变化导致的细小震动，产生基于声学的视觉波形变化（图7-17，下）。《波浪》可以根据周围观众的数量及其走动的方式，产生正弦波、谐波和复杂声波等多种形式。观众可以通过该装置，将美妙的波形与它引发的声音相联系，并思考人们周围隐藏的声音空间。

图7-17　声控交互装置《许愿墙》（上）和《波浪》（下）

7.6 足控装置艺术

除了视线和声控,利用脚步进行互动也是装置的常用类型。从早期的"跳舞毯"到健身房里带街景导航的"智能自行车"都是这种艺术的体现。2007 年,国际新媒体机构 ART + COM 为东京的一座建筑群开发了一个互动的艺术装置《二元性》(图 7-18,上)。该装置由荷兰设计师丹尼斯·科克斯设计。该装置被直接安装在水池旁边,当有人走过作品的透明玻璃时,其脚步会引起 LED 扩散光产生"虚拟水波涟漪"。当虚拟水波扩散到作品边缘的水池时,还会引起真实的水波涟漪。作品从虚拟过渡到现实,这也就是作品名称的来源:二元性。其寓意液体/固体、真实/虚拟、水波纹/光波之间的对偶性。《田径森林》是 teamLab 数字艺术博物馆的众多交互体验空间之一,同时也是足控装置的经典(图 7-18,下)。

图 7-18 互动装置《二元性》(上)和《田径森林》(下)

与曾经风靡一时的跳舞毯带有大众娱乐属性一样,新媒体艺术家珍·利维的户外装置作品《池塘》(Pool,图 7-19)也是户外运动和娱乐的精彩案例。该作品由上百个交互式圆形垫组成,圆垫的彩色 LED 灯可以根据观众的互动方式(如弹跳引起的压力和速度变化)来改变颜色。人们可以在上面尽情嬉戏,而圆垫会由此产生光和色彩的旋涡。利维毕业于美国

科罗拉多大学，随后获得了纽约大学艺术硕士学位。其交互装置作品《池塘》于 2008 年面世，目前已经在全球超过 30 个城市展出，参观并体验的观众超过数百万人次。她不仅在 TED 现场讲述她的作品和创意理念，而且其交互装置作品已经被刊登在《国家地理》杂志和《史密森学会》杂志等媒体上。

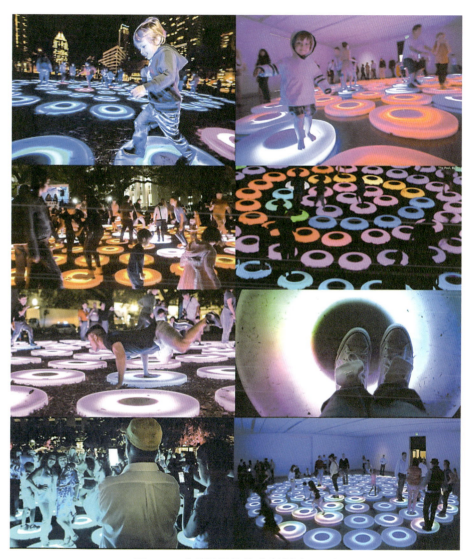

图 7-19　交互装置作品《池塘》（2008）

7.7　智能感应交互艺术

2012 年，英国惠灵顿维多利亚大学的 2 位大学生亚当·本·多纳和周姗姗的智能交互装置作品《匹诺曹台灯》（*Pinokio Lamp*，图 7-20）用 Arduino 硬件、Processing 和 OpenCV 平台构建，其灵感来源是皮克斯公司的动画作品《小台灯》。这个独特的"台灯"会自动追踪人脸。当观众捂住脸时，它会显出很呆萌的样子，然后左顾右盼地去找观众。当没有人经过时，这

个台灯会比较安静；而当观众弄出一点声响时，它会抬起头看着观众，而当观众试图关掉它的开关时，它会自己用灯头去把开关推开。事实上，这是一个伪装成台灯的机器人，它有灵活的支架、6个控制电机、1个摄像头和1个麦克风。该作品借助台灯来挑战人类和机器人，生物和机器之间的传统观念，是对机器人计算的表达和行为潜力的探索。

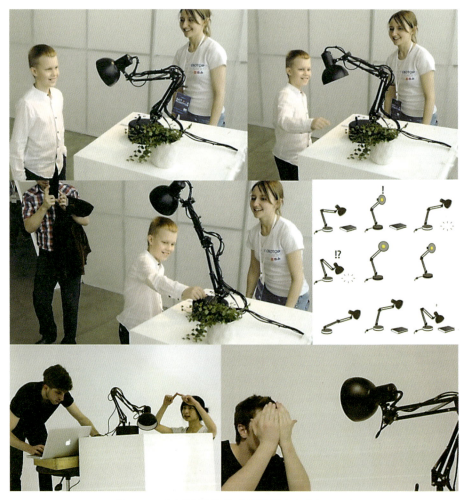

图7-20 交互装置作品《匹诺曹台灯》（2012）

在2018年《数码巴比肯》的北京巡展上，《宠物动物园》（*Petting Zoo*）将当下最热的人工智能技术赋予了宠物的形象。该装置是由Minimaforms工作室开发，其外观是类似一个长着4个触角的章鱼造型的机器人（图7-21）。这个装置可以识别观众的动作和不同情绪并与人互动。该"智慧生物"具有通过与观众的互动来学习和探索行为的能力。通过与"宠物"的互动与谈话，能够激发出观众的好奇心与想象力。该机械装置有4只灵活的机械悬挂手臂，和一个实时的可检测观众的手势和活动的相机跟踪系统。该装置的顶部还搭载了kinect动作捕捉器，可以实时定位和跟踪观众的活动。在交互过程中，"章鱼"的机械手臂会像大象鼻子一样与观众交互。同时，其顶端的灯光则表露了它的情绪，蓝色是正常的平静状态，红色则是非常高兴，似乎我们真的在与这个"章鱼机器人"进行感情互动。

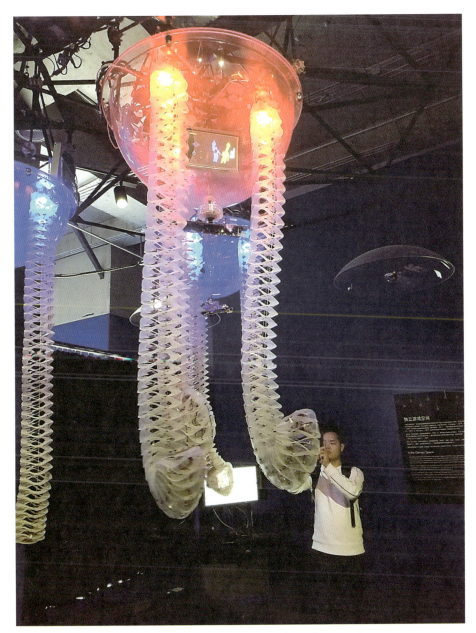

图 7-21　智能交互装置《宠物动物园》(2018)

随着人工智能科技的发展，深度学习与生成对抗网络使得机器的智能化不断提升。今天的智能机器在各个领域都变得越来越像人类，它们能够走路、抓取物体、会话、聆听、观察、读写、识别并操作物体。借助深度学习，智能机器还可以通过观察和模仿等方式不断学习新的事物。例如工厂里的某些机器人，人们只需向它们展示一个动作，它们就可以立刻模仿这个动作。在过去 5 年中，基于人类大脑原理的深度学习方法已经引起了巨大轰动。这些机器拥有数十亿的人工神经细胞，它们以一种复杂的方式相互连接，通过强化和反馈来学习，这与人类几乎没有什么差异。因此，科技艺术将会成为未来智能机器人展示才艺、交流互动并大显身手的舞台。

7.8 网络与遥在艺术

如果说，艺术家对身体和时空碎片的探索反映了后现代社会的焦虑、不安和对科技未来指向的不确定感，那么对人机互动、远程互动的艺术探索更带有"技术乌托邦"的憧憬。20世纪90年代的遥在与远程通信艺术作为一种追求远程临场感觉的艺术形态，代表着早期科技艺术的探索。遥在艺术强调的是一种远距离传播与接受的艺术形式，追求的是"远程临场"的审美心理感受与体验。对于艺术家而言，这种艺术形态能够打破了物理意义上的空间限制，对人机交互的艺术有着重要的意义。

1992年，艺术家保罗·塞尔蒙推出了名为《远程通信之梦》的遥在装置作品（图7-22）。作品以床作为媒介物，将两个时空发生的动作联系起来。通过摄像头和投影装置，两个远在异地人可以通过网络进行远程实时互动，这个作品成为遥在与远程通信艺术的里程碑之作。遥在艺术不仅与数字技术相关，而且也与其他电子通信技术有关。早在数字技术与高速宽带互联网出现之前，艺术家就已经开始探索使用传真、电话或卫星电视来创建远程艺术项目。数字技术的出现为艺术家构建远程"虚拟替身"提供了可能。互联网可以被视为一个巨大的远程呈现环境，它使世界各地艺术家可以"虚拟参与"现场艺术活动，甚至可以"远程互动"。

图7-22　远程装置作品《远程通信之梦》（1992）

互联网上的第一个遥控机器人项目是由美国南加州大学教授、机器人学及自动化专家肯·戈柏等人1994年完成的《远程花园》（*Tele-garden*，1995—2004，图7-23）。该作品是一件由网络、远程通信和机器人等技术综合而成的装置作品。该装置曾经在奥地利林茨的电子音乐节展出。它由一个带有植物的小花园和一个可通过该项目网站控制的工业机器人手臂组成。远程访客通过移动手臂，可以查看和监控花园以及浇灌和种植幼苗。《远程花园》邀请世界各地的人们共同培育一个小型生态系统。该装置有一个圆形花盘，里面有上百种不同的花卉，花盘的上方有一只机器人的手臂，上有铲子、喷水壶等工具。用户可以通过网络遥控机器人，为这个装置的鲜花松土、播种和灌溉。这个花园还允许远程园丁们相互分享信息。如果某个园丁因外出不能上网时，可以安排其他人代替自己。

图 7-23 远程网络交互装置作品《远程花园》(1994)

戈柏随后出版了著作《花园里的机器人：遥控机器人学以及关于互联网的远程认识论》，以自己的亲身的艺术实践对远程通信艺术的相关主题进行了佐证。1995 年，新媒体艺术家爱德华多·卡茨实现了另一个基于互联网的遥在艺术装置作品《传送未知状态》。该作品类似于《远程花园》，由计算机、投影仪、带有植物种子的培养箱和分布在全球多个城市的摄像头组成。访客可以通过该网站控制位于自己城市的摄像头来采集阳光，随后将该视频传送到投影仪，为完全黑暗状态下的种子提供光线，让种子幼苗可以进行光合作用和生长（图 7-24）。该作品可实现让全球的网友来共同照顾这个植物的生长。卡茨的实验创造了以互联网作为生命支持系统的体验，成为轰动一时的"遥在艺术"的经典。

图 7-24　遥在艺术装置作品《传送未知状态》(1995)

　　网络艺术是指在互联网上传播的数字艺术形式。这种形式的艺术绕过了传统的画廊和博物馆系统，具有互动性、广泛性、即时性与匿名性等特征，在展出时还可能引发一些不可预测的结果。《远程花园》就是这样一个经典的网络艺术，因为全球网络用户都可以参与管理该装置。但在实际运行时，该装置也发生了未曾预料到的问题。其原因竟然是网络上热情的粉丝们总是要给这个花园浇水，因此使得这个花园的植物无法正常生长。戈柏教授为此重新修改了程序，限制了每天的浇水量，这样该作品才得以重新开放，这也说明了网络艺术具有交互性、全球化和不可预测性。网络艺术往往与"黑客艺术""极客"或"战术媒体"等反体制的亚文化有关，也与早期先锋艺术运动如达达主义、激浪派等团体的主张一脉相承。网络艺术与遥在艺术有着广泛的主题，从人们的身体的虚拟化到隐私、窥淫癖和网络摄像头的监视等，涉及了人们的私生活、公共空间以及虚拟社交等领域。

　　将网络艺术和遥在艺术相结合的最佳范例之一是加拿大知名艺术家拉斐尔·洛扎诺·亨默在2000年推出的数字光雕塑作品《矢量高程》(vectorial elevation，图7-25，上)。这是一个为了庆祝千禧年的到来，旨在用灯光改变墨西哥城索卡洛广场夜景的互动装置艺术作品。全球观众均可以通过www.alzado.net网站，遥控广场周围由机器人控制的18个巨型探照灯，

通过改变探照灯的光束方向来改变城市的夜景。该网站页面是 3D 界面的 Java 与 VRML 程序，允许访问者通过改变参数来设计光雕塑。开放期间，共有来自 89 个国家和地区的 80 万人访问了该网站，该作品曾经在加拿大温哥华、法国里昂等地展出。2010 年，洛扎诺·亨默在墨尔本展出了一个大型的公共艺术装置"太阳方程式"（图 7-25，下）。该作品通过一个巨大的气球来模拟真实的太阳。由计算机生成的粒子动画可以模拟太阳表面的湍流、耀斑和太阳黑子。这个投影动画产生了一个持续不断变化的景观，可让观众近距离欣赏太阳表面的雄伟现象。

图 7-25　数字光雕塑作品《矢量高程》（上）和《太阳方程式》（下）

今天的网络技术已经无处不在，移动媒体、智能手机以及联网的 iPad 等的应用日益增多，有越来越多的艺术家开始将互联网用作艺术表达的媒介。从艺术形式上，网络艺术可以是网站、电子邮件、网络空间、网络软件（部分涉及网络游戏）、网络视频和音频等。2001 年，跨媒体艺术家葛兰·列维就推出了一个基于网络的作品《奥布佐克》（*Obzok*，图 7-26，上），这是一个能够和网民互动的虚拟动物，呆萌可爱，色彩鲜艳，并可以每月在线交易。共享和共创不仅是互联网先驱们的理想和信念，也是 21 世纪所有艺术形式面临的共同问题。法国文学批评家罗兰·巴特认为作者已死，这完全呼应了网络艺术的特点，即集体性创作。网络艺术家安迪·蒂克在 2001 年推出了一个供发烧友涂鸦的在线集体创作平台，其网络作品包括《涂鸦》（2001，图 7-26，左下）和《超级循环》（2008，图 7-26，右中）以及《词典》（2003，图 7-26，右下）等。这些作品旨在探索网络集体绘画的可能性。这些作品犹如将一张空白的画布放在网络上的公共空间里，欢迎任何人来挥毫作画或修改他人之作。因此，这个作品是"活的艺术"，页面永远处于变化之中。艺术家认为：这件作品的美学意义在于观察人们在这个隐微的限制因素中，如何发现绘画的方法，在参与者移动鼠标的同时，他也在经历艺术的创作、体验和欣赏。

图 7-26 《奥布佐克》(上)、《涂鸦》(左下)、《超级循环》(右中)和《词典》(右下)

7.9 早期虚拟现实艺术

　　虚拟现实(Virtual Reality，VR)技术涉及计算机图形学、人机交互技术、传感技术、人工智能等领域的技术所生成的集视、听、触觉为一体的交互式虚拟环境。在这样的虚拟空间中，用户可以借助数据头盔显示器、数据手套、数据衣等其他数据设备与计算机进行交互，得到与真实世界极其相似的体验。1965 年，在计算机图形学之父伊凡·苏泽兰曾经撰写的一篇名为《终极的显示》的论文中，首次提出了虚拟现实技术的基本思想。硅谷技术先锋、作曲家和视觉艺术家杰伦·拉尼尔在 1984 年为了推广其 VPL 公司的产品，发明了"虚拟现实"一词，所以他被人称为"虚拟现实之父"。简单地说，虚拟现实就是利用计算机模拟产生一个 3D 空

间的虚拟世界，为使用者提供以视觉为基础的感官模拟，让使用者感觉仿佛身临其境。虽然理论超前，但由于相关设备的限制，例如计算机显示和处理能力，特别是可承受的价格，使得这项技术直到最近才开始走向大众。

对于艺术家来说，虚拟现实是一个非常具有吸引力的全新媒体。早期数字艺术家大卫·厄姆在20世纪70年就开始尝试设计虚拟世界导航系统。他曾经在信息国际公司、航天局喷气推进实验室（JPL）和加州理工学院（Cal Tech）的大型机上完成最早的测试。1989年，出生于香港的新媒体艺术家杰弗里·肖（中文名：邵志飞）在作品《可读的城市》（*Legible City*，图7-27）中最早探索了虚拟和现实界限的融合感官体验。作为该领域的开创者，杰弗里·肖从20世纪60年代开始，在舞台、电影和艺术装置作品中融入互动性和虚拟化等元素，关注艺术作品与观众之间的互动关系。

图7-27　虚拟互动作品《可读的城市》（1989）

1996年，新媒体艺术家丹尼尔·桑丁在奥地利林茨电子艺术中心展出了他的沉浸式VR装置艺术作品《洞穴》（*CAVE*，图7-28，右上），该装置模拟了一个史前洞穴的虚拟场景，人们可以通过3D眼镜来体验洞穴的3D场景。CAVE是一个3面投影的3D沉浸式虚拟环境，由丹尼尔·桑丁和汤姆·迪凡蒂一起在芝加哥的电子可视化实验室（EVL）共同开发（图7-28，左上）。根据这个系统，新媒体艺术家大卫·帕比推出了虚拟现实装置作品之《蜡笔王国》（*Crayoland*，图7-28，下）。这也是最成功的CAVE可视化项目之一。

丹尼尔·桑丁是芝加哥伊利诺伊大学艺术与设计学院荣誉教授，也是伊利诺伊大学电子可视化实验室联合主任。他是国际公认的计算机图形学、电子艺术和可视化的先驱，他的CAVE系统已经发展成为包括虚拟墙面和多用户手势输入的VR标准。该系统包括头盔、投影屏幕和"用户"跟踪系统，后来发展成为基于背投的虚拟现实系统的标准。《洞穴》这个名字来自柏拉图在《理想国》中提出的著名的"洞穴寓言"，该寓言探索了现实和人类感知的概念，也触发了艺术家的创作灵感。1999年，艺术家彼得·科格勒进一步发展了CAVE系统。他在林茨电子的电子艺术中心展出了他的沉浸式VR装置艺术作品《洞穴：正面》（*CAVE: Facade*，图7-29）。该作品可以让观众感受一个四周都是蚂蚁的隧道幻境。

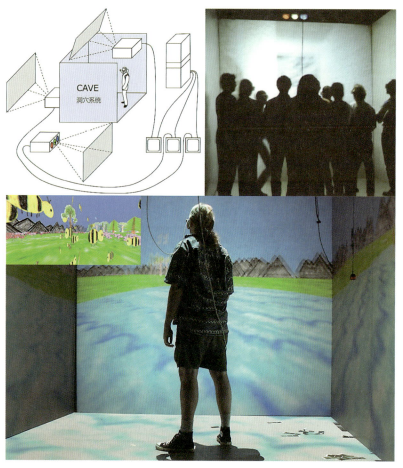

图7-28 VR装置艺术作品《洞穴》(上)和《蜡笔王国》(下)

图7-29 沉浸式VR装置艺术作品《洞穴:正面》(1999)

VR与艺术的结合深深地根植于艺术史的基础之上，甚至可以追溯至欧洲文艺复兴时期，那时透视法的运用即是为了在视觉上制造更强的真实感，VR则是下一个分水岭。它具备3I特征：沉浸感（immersion）、交互性（interaction）和想象力（imagination）。1993年，美国纽约的古根海姆美术馆举办了当时轰动一时的展览"虚拟现实：一个正在出现的新媒体"（*Virtual Reality: An Emerging Medium*）。这也是人类历史上最早从虚拟现实方面探索艺术实践的展览。继古根海姆艺术展之后，关于虚拟现实的展览及艺术创作在各处相继发生、层出不穷，利用虚拟现实进行艺术实践的方式也随着技术的发展愈趋多样化，涌现了一代又一代VR艺术家。

1998年，加拿大艺术家夏洛特·戴维斯创造了沉浸式VR艺术作品《渗透》（*Osmose*，图7-30）。这件作品是艺术家探索人类和虚拟现实之间真正实现"沉浸与共生"的尝试。在

图7-30 沉浸式VR艺术作品《渗透》（1998）

这个作品中,人们需要戴上数据头盔并穿上一件监测呼吸变化的夹克——这件夹克还可帮助观众用来控制 3D 世界中身体的位置。《渗透》的算法通过获取观众的位置与运动数据,同步控制环境的加速和减速,从而使观众产生类似于游泳状态的运动。同时,环境声音还为这个虚拟世界添加了魔幻的感觉。

在这个特殊的环境里,观众处于一种无重力的飘浮状态,并在人类创世纪时的原始状态中漫游。随后,观众会发现自己进入了一座充满生机的伊甸花园,周围是各种奇异的生物,而观众可以在其中漫游,甚至还可以进入每一片叶子中去。这件作品于 1995 年在加拿大蒙特利尔现代艺术馆首次公开,之后在纽约、东京、伦敦、墨西哥等地展出并引起了轰动,这个 VR 奇幻空间装置使很多体验者感到震撼。

1996 年,新媒体艺术家杰弗里·肖创作了一件名为《配置洞穴》(图 7-31)的沉浸 VR 作品。他采用了一个木头人作为界面与虚拟世界的操控设备。作品营造了一个洞窟状的环境,当观众拿起木头人的时候,它即开始驱动计算机和投影系统将图像投向周围的墙壁,观众可以通过操纵这个木头人,如高举其手臂或摆动其大腿等来改变周围的影像。投在 6 面屏幕上的图像随着木头人的动作而发生变化,营造出了一个具有高度沉浸感的动态影像世界。该作品的创意同样来自柏拉图的"洞穴寓意"。

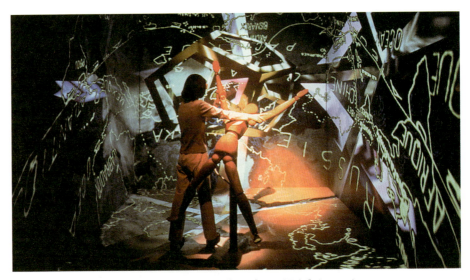

图 7-31　沉浸式 VR 作品《配置洞穴》(1996)

除了以上的艺术家外,装置艺术家莫瑞斯·本纳瑞恩结合 VR 技术、网络和智能代理推出了一系列作品,如《上帝公寓》(God Flat,1994 年)、《大西洋隧道》(The Tunnel under the Atlantic,1995 年)和《世界皮肤》(World Skin,1997 年)等,这些作品有关隐喻、哲学或政治内容。1991 年,艺术家克里斯蒂安·许布勒等人共同创办了"知识机器研究小组"并创作出了一系列大规模的、观众参与性强的数字装置艺术作品。虚拟现实艺术不仅可以丰富人们的体验,还可以通过增强现实(AR)的方式把平凡变成奇幻。在 2013—2015 年间,卡内基梅隆大学教授,跨媒体艺术家葛兰·列维就和几位同事一起推出了一个实时互动的增强现实作品《增强手系列》(图 7-32)。该作品可以通过装置扫描和增强现实处理,将游客的手呈现出超过 20 种神奇的变化。

图 7-32　增强现实作品《增强手系列》(2013)

7.10　多感官体验艺术

随着数码时代的到来,装置、影像和多媒体艺术得到了更大的发展,艺术的技术操作变得更加简易。新技术在艺术领域的运用大大扩展了人们的视觉和感性经验。艺术、科学与自然之间的界限被不断打破。法国艺术评论家、策展人尼古拉斯·布里亚乌德把它命名为"关系的艺术"并以专著《关系美学》(Relational Aesthetics,1998)来阐释这种新艺术现象。

无论是更加注重观众情感体验的互动公园,还是新一代艺术家创作的互动体验装置,和过去的博物馆体验相比较,可以发现一个重要的现象:混合体验和情感化已经成为当下文化体验的核心。数字灯光秀、媒体建筑、虚拟/增强现实、数字艺术体验展和交互式剧场等新科技纷纷登场。传统以视觉为主体的信息可视化已经逐步让位于以"沉浸式"混合体验为核心的情感化设计。2016 年,西班牙达利博物馆推出了一个"活着的达利"虚拟体验项目(图 7-33)。该博物馆借助上千小时的机器学习,利用达利的声音和影像资料,打造出了一个"虚拟的达利",这个机器人不仅可以和观众互动、交谈、留影,甚至可以针对每个观众的问题给出独特的见解或答案。该装置已成为博物馆的"明星"。

近年来,随着智能技术的发展,触控交互、人脸识别和智能语音已经成为互动体验的常态。除了听觉和视觉外,人的感官还有嗅觉、味觉、触觉和体感,多模态交互设计会是所有感官的一个结合,即拓展现实(Extensible Reality,ER)技术。美国奥克兰博物馆、大都会博物馆、自然历史博物馆和法国卢浮宫等许多博物馆都开始利用 XR 的项目来丰富观众的体验。2015 年,大英博物馆首次采用了 VR 技术来增强观众的体验,他们使用了三星 Gear VR 耳机、Galaxy 平板计算机和沉浸式球型摄像机,让观众身临其境体验了青铜时代的苏塞克斯环和古代村落建筑景观。

美国克利夫兰美术馆将科技与该馆丰富的馆藏结合起来,让观众通过"指尖"来搜索和浏览各种藏品,并借助手机对藏品进行深度解读。2017 年,该博物馆为观众开放了一面长达

图7-33 达利博物馆推出的"活着的达利"虚拟体验项目

12米的大型多点触控墙。这个4K的屏幕每隔40秒就会刷新一次显示的内容,并通过类型、主题、形状和颜色等方式分类显示馆藏艺术品。观众可以自己探索和选择各类馆藏艺术作品,并了解这些不同文化和不同时期的艺术品之间的联系(图7-34)。这种参与体验已成为科技艺术的新舞台。

克利夫兰美术馆触摸屏共有4000余件馆藏艺术品的缩略图,总像素超过2300万。观众可以轻触图标来放大艺术品,或按照主题搜索相关的艺术品。此外,观众还可以下载手机App,将美术馆的收藏、自己互动体验的照片和拍摄的画面记录下来。该App甚至可以自动生成"游览地图"来记录游览路线。此外,该画廊还有16个围绕"拼贴""符号""手势+情感""目标"构建的主题游戏。这些游戏通过深度摄像头来进行面部识别或姿势识别。观众可以通过拼贴制作器、肖像生成器和绘画游戏等方式来创建自己的数字作品(图7-35)。其中的一个游戏就是让观众用"头顶陶罐"的方式与古典雕塑互动(图7-35,中右),完成任务的游客可在手机中获得体验照片。该博物馆副总监洛里·维恩克表示:"游戏是吸引人们谈论艺术和学习艺术的一种最自由的方式,ArtLens的价值正在于此。"美术馆数字化藏品和交互设计的核心在于:寓教于乐、体验分享、活化藏品、传承文化。正是当代数字科技使得游客能够以一种更有趣、更娱乐的方式游览博物馆。

图 7-34 克利夫兰美术馆的互动触摸屏

图 7-35 观众可以通过手机和触摸屏与展品互动

布里亚乌德认为，过去 20 年，人与自然的关系明显发生了巨大改变。"关系美学"强调人与人之间的关系。无论是达利博物馆还是克里夫兰美术馆，都是借助新媒体来探索展品与观众、观众与观众之间的新关系。"数字艺术""超越界限""身体浸没""数字化自然与城市""共同创造"等词汇就是关系美学的体现。

本章小结

1. 曼诺维奇指出：19 世纪的文化是由小说定义。20 世纪的文化是由电影定义。而 21 世纪的文化将会由交互界面定义。交互媒体艺术体现了艺术的当代性，是 21 世纪当代文化与艺术的核心。

2. 克里斯蒂安妮·保罗指出，由于数字技术的普及与深入，许多艺术家、策展人和理论家已经宣告"后数字"和"后互联网"时代的到来，而新美学理论正是代表了这种趋势。

3. 新媒体艺术学者罗伊·阿斯科特指出："新媒体艺术最鲜明的特质为连接性与互动性。了解新媒体艺术创作需要经过 5 个阶段：连接、融入、互动、转化、出现。"

4. 鉴于交互装置在当代媒体及艺术中的重要意义，本章对这种艺术形式进行了详细的讨论。并根据交互装置与观众的对话方式、体验类型以及所应用技术的差异来归纳其特征。

5. 交互装置艺术可分为 8 类：（1）墙面＋投影；（2）触控；（3）手机控制；（4）网络及远程控制；（5）视线及声控；（6）沉浸式；（7）地景式；（8）智能型。

6. 触摸式交互墙面类似触摸屏，允许观众通过直接触摸或近场交互改变作品的外观。例如，作品《交互音乐墙》就可以让观众直接弹奏"乐器"。

7. 沉浸式交互装置在于让观众通过间接的方式来体验环境的变化。类似于电影院带给观众的体验，这些作品往往需要一个"黑暗环境"来使观众产生幻象和想象。

8. 交互装置通过计算机捕捉和智能识别人的面部表情特征（眼神、视线和表情）、语音和肢体动作来实现与观众的"对话"。视线和声控交互装置探索了多模态交互的可行性。

9. 利用脚步进行互动是装置的常用类型。从跳舞毯到健身房里的"街景自行车"都是这种艺术的体现。地景式装置艺术能够激发运动活力，将趣味、游戏与健身合为一体。

10. 随着智能科技的发展，深度学习与生成对抗网络使得机器的智能化不断提升。今天的智能机器在各个领域都变得越来越像人类。智能感应交互艺术就是这种科技的直接体现。

11. 20 世纪 90 年代的遥在与远程通信艺术作为一种追求远程临场感觉的艺术形态，代表着早期科技艺术的探索。网络艺术具有互动性、广泛性、即时性与匿名性等特征。

12. 对于艺术家来说，虚拟现实是一个非常具有吸引力的全新媒体。1989 年，出生于香港的新媒体艺术家杰弗里·肖在作品《可读的城市》中最早探索了虚拟和现实界限的融合感官体验。

13. 随着智能技术的发展，触控交互、人脸识别和智能语音已经成为互动体验的常态。多模态交互设计会是多感官综合，即拓展现实（XR）技术。当代博物馆是 XR 技术的受益者。

第7章

本章习题

一、名词解释

1. 后数字
2. 罗伊·阿斯科特
3. 交互设计
4. XR 技术
5. 遥在与远程通信艺术
6. 皮克斯动画
7. 虚拟现实
8. 沉浸
9. 拉斐尔·洛扎诺·亨默
10. 杰弗里·肖

二、申论题

1. 交互媒体艺术包含哪些类型？其创作方法与工具有哪些？
2. 为什么说"21世纪的文化由交互界面定义"？什么是当代的艺术特征？
3. 试举例说明触摸式或表演式交互墙面的艺术特征。有几种方式可以实现交互？
4. 智能手机作为控制器或接收器，能够实现哪些装置的互动效果？
5. 地景式装置艺术的特点是什么？常用的交互方式有哪些？
6. 试举例说明智能感应交互艺术的特征以及交互类型。
7. 试举例说明博物馆如何借助 XR 技术来增强观众或游客的观展体验。
8. 什么是虚拟现实艺术？虚拟现实用于艺术表现的优势和局限是什么？
9. 试总结当代交互媒体艺术的特征并说明其发展趋势。

三、思考题

1. 为什么新媒体艺术创作需要经过5个阶段？如何实现作品的连接性？
2. 视线和声控交互装置艺术探索了多模态交互的可行性，脑机接口是否也有可能？
3. 请通过思维导图来总结交互媒体艺术的类型及表现方式。
4. 试调研互联网资料，总结当代交互艺术家和设计师的代表作品和艺术风格。
5. 未来交互媒体艺术的创新点在哪里？如何创新艺术的体验性、丰富性及互动性？
6. 试从数字艺术在近30年的发展历程中总结交互媒体的发展趋势及面临的问题。
7. 交互设计的美学是什么？为什么交互装置是艺术家的主要创意手段之一？
8. 什么是多感官体验？交互装置艺术如何体现多模态设计？
9. 试调研当地的博物馆或科技馆，总结交互技术在博物馆的应用及体验效果。

8.1 遗传算法
8.2 转基因艺术
8.3 数字雕塑
8.4 录像装置艺术
8.5 数据库艺术
8.6 媒体建筑与投影
8.7 全息与虚拟表演
8.8 视错与碎片
8.9 故障艺术
8.10 机器人艺术
8.11 蒸汽波美学
8.12 后网络艺术
本章小结
本章习题

本章概述

新媒体艺术是当代媒体艺术的核心，是数字科技的全部艺术形式，也是目前当代艺术的主要创新形式之一。新媒体艺术的边界随着科技前沿的推进而不断延伸和扩张，因此具有"跨界性"和多样性的表现形式。本章将从数字、电子、建筑与生命科学多角度，探索新媒体艺术对当代艺术的创新和贡献，内容包括遗传算法、转基因艺术、数字雕塑、数据库艺术、故障艺术等广泛表现形式。

第8章 媒体艺术的多样性

8.1 遗传算法

算法艺术可以算是今天的 AI 艺术的远祖。20 世纪 90 年代初，前卫艺术家通过人工智能软件的开发与研究，将遗传算法的原理应用到计算机绘图的实践中。英国艺术家威廉·莱瑟姆、美国艺术家卡尔·西姆斯和日本艺术家河口洋一郎是该领域的第一批探索者和实践者。威廉·莱瑟姆是著名遗传算法艺术家。他早年学习艺术和计算机，毕业后曾在 IBM 从事图形算法视觉化的工作。在 20 世纪 80 年代，他与数学家斯蒂芬·托德合作，开发了名为"变异器"（Mutator）的软件，该软件通过"家族树"的模式来模拟达尔文生物进化和变异过程（图 8-1）。通过设计物理和生物规则，例如光线、颜色、重力、成长和进化，莱瑟姆创建了虚拟自然世界。莱瑟姆在自己创造的虚拟世界里变身为园丁，像植物育种家培育花一样选择和培育品种。莱瑟姆通过杂交、变异、选择和繁育来创造新的生命形式。他描述这个工作的目的是研究一个"由美学驱动的进化过程"。莱瑟姆的"有机艺术"的动画和印刷作品曾在日本、德国、英国和澳大利亚展出并引起轰动。

图 8-1　莱瑟姆的遗传算法艺术（左）和"变异器"（右）

如果 CG 软件的表现能力代表了开辟新的美学景观的机会，那么卡尔·西姆斯研发的 CG 伊甸园中的花花草草和"有机动画"就清楚地说明了这种可能性。作为人工生命领域的先驱，西姆斯花费了 10 多年时间，用"遗传算法"开发出了具有艺术表现力的交互程序，这些艺术形式让人联想起达尔文的自然选择理论。西姆斯早年在麻省理工学院学习生命科学并获得学位，随后在媒体实验室从事研究工作并创办了 GenArts 公司。西姆斯通过制作一系列充满想象力和令人惊叹的 CG 动画短片被好莱坞电影界所青睐。他在 1990 年的计算机动画作品《胚种论》（*Panspermia*）中就通过遗传算法展示了一个丰富多彩的虚拟伊甸园。胚种论认为地球上的生命起源于外层空间的微生物或生命的化学前体，并通过彗星等介质传播

到史前地球并开始了生命进程。在这部计算机动画中,卡尔·西姆斯为人们展现了一粒太空种子在地球上开花结果,最终繁衍生命的历程(图 8-2)。

图 8-2　计算机动画《胚种论》(1990)

1993 年,他在巴黎蓬皮杜中心展出了名为《遗传学图像》的交互装置。观众可以通过计算机屏幕选择 2D 图形,经过基因重组与突变后,最终呈现的是结合人类的选择与偏爱以及人造基因的混合体。1997 年,西姆斯在日本东京展出了他最著名和最雄心勃勃的装置艺术作品《加拉帕戈斯》(*Galapagos*,图 8-3)。该作品想表达的寓意是达尔文在 1835 年考察南美加拉帕戈斯群岛时,当地不寻常的野生动物启发了他的自然选择和生物进化的想法。在展览中,观众可以通过选择虚拟生物品种,让计算机遗传算法程序来实现后代的"遗传和变异",由此诠释"自然选择"和"进化"的关系。该作品是一个由 12 个交互式监视器组成的矩阵。每个监视器除了拥有自己的界面外,还有一个可以通过脚控制的地板垫,它支持观众在虚拟空间中生成逐渐复杂的 3D "虚拟生物"。西姆斯的软件可以通过"遗传算法"执行"虚拟生物"的随机变异,即改变"虚拟生物"的颜色、形状和纹理等。观众可以根据自己的美学选择,来优选出"更美丽"的后代。西姆斯对"人工生命"的探索不但启发了日本 teamLab 等新媒体创作团体,还令其成为了当下交互式人造动物园和人造植物园的开山鼻祖。今天,许多应用 StyleGAN 的 AI 艺术家都通过机器学习来推演生物的进化与变异,他们的研究也可以看作西姆斯 20 世纪 90 年代工作的延续与创新。

遗传算法在"虚拟生态学"领域也展示出了影响力。1994 年,艺术家克利斯塔·佐梅雷尔和劳伦特·米尼奥诺通过"遗传算法"创作了一个艺术装置《生命空间 II》(*Life Spaces* II)。观众可以通过触摸的方式在计算机显示器上画出一个 2D 图形,随后一个形如水母的 3D 生物便畅游在一个装满水的玻璃池中。生物的形状、活动与行为完全由观众在显示器上

图 8-3 西姆斯的装置艺术作品《加拉帕戈斯》(1997)

画出的 2D 图形转化而来的基因密码所决定。生物一旦创造出来，就开始在池中与其他以同样方式生成的虚拟生物共同生存、夺食、交配、成长。观众可以触摸水中的生物，影响它们的活动，与池中的生物产生互动。观众还可以通过互联网来"认领"或"饲养"自己喜爱的水族生物（图 8-4）。这个作品成为西姆斯的《加拉帕戈斯》之后，计算机模拟生态学最成功的作品。该作品已被德国卡尔斯鲁厄的 ZKM 媒体博物馆永久收藏。

从 1992 年到今天，佐梅雷尔和米尼奥诺已经创作了一系列象征性的作品，这些作品是以遗传学和人工生命为中心的新媒体艺术代表作，其优点是将各自的知识体系编织在一起，以便为艺术、自然和生活引入不同的观察方法。这两位艺术家在他们的装置中发展了"艺术作为生活系统"的概念，他们将自己定义为"真实与虚拟实体之间复杂的相互关联和互动的桥梁。"佐梅雷尔从小对于生物学，特别是植物学有着浓厚的兴趣。她期待通过计算机将植物的生长动力学与其形态学之间建立联系，由此寻找自然进化的规律。她期望能够在艺术、计算机和植物学之间建立起一座桥梁，而"遗传艺术"则给了她实现自己愿望的机会。20 世

图 8-4 艺术家克利斯塔·佐梅雷尔的交互装置《生命空间 II》

纪 90 年代初,她加入了法兰克福新媒体学院、与米尼奥诺相识合作,后者在计算机编程、视频和计算机艺术方面的强项与她形成优势互补。他们合作后,于 1994 年推出了一个基于遗传算法的装置艺术作品《光热带雨林》(Phototropy),展现了一个五彩缤纷的奇异世界(图 8-5,右下)。

从 1992 年以来,这对艺术家已经开发了超过 25 种"数字植物",包括蕨类植物、苔藓植物、灌木、树木和草本植物等。2004 年,他们在奥地利林茨电子艺术节上展出了他们首个交互式"人工生命"作品《交互植物》。当观众触摸展厅里的真实的植物时,人类与植物之间产生的生物电流会被收集,并触发屏幕虚拟植物的生长(图 8-5,右上)。虚拟植物与被触摸的植物会根据观众与实体植物的交互而"独立生长",形成人与植物的有趣互动体验。佐梅雷尔指出:"技术可以帮助我们加强对自然的知识。虽然我们的工作与技术的关系密切,但技术和自然是在互相探索对方。通过技术我们可以构建人造自然,我相信这有利于更好地理解真实的自然界。"

图 8-5　佐梅雷尔和米尼奥诺合作推出的《交互植物》作品（1992）

8.2　转基因艺术

2017 年 11 月 30 日，中央美术学院院长范迪安向出席"未来全球科技艺术教育论坛"的芝加哥艺术学院爱德华多·卡茨教授颁发中央美术学院视觉高精尖创新中心特聘专家证书（图 8-6，左上）。卡茨是一名在国际上极具争议、毁誉参半的"转基因艺术家"，也是美国最具实验精神的艺术家之一。从 20 世纪 80 年代初，他就开始了不同领域的跨媒体艺术实验，并成为多个领域的艺术先锋和开拓者。卡茨的作品包括遥在艺术、外科植入式的网络艺术、全息影像、影印艺术、实验摄影、录像艺术和数字艺术等。他还积极探索了虚拟现实、互联网、人造卫星、遥控机器人和远程运输等前沿科技领域。2000 年，卡茨将一种海洋生物的发光基因移植到各种生物（如果蝇、变形虫、老鼠，甚至兔子和猫）体内，从而创造了在夜晚特殊光线照射下可以发出荧光的"绿色荧光兔"（图 8-6，右上及下）。该作品在奥地利林茨电子艺术节轰动一时。他所使用的绿色荧光蛋白技术（GFP）曾经获得了诺贝尔奖。"绿色荧光兔"已被作为当代艺术的重要创作案例载入艺术史。

卡茨为这只荧光兔子起名为"阿尔巴"，它是卡茨转基因艺术项目《基因兔子》（*GFP Bunny*）中的最主要的部分。2000 年 2 月在法国完成展出后，卡茨先后在法国和美国召开了一系列重要的艺术展览和研讨会，正式将"阿尔巴"带入人类社会，并在活动结束后将其带回芝加哥的家中。阿尔巴是一只白色变种兔子，它在正常的环境下，就是一只长着白色皮毛和粉红眼睛的小白兔。只有在特殊光线的照射下，它才会发出绿色的光芒。据卡茨介绍，在蓝光照射最大波长为 488 纳米时，阿尔巴的身体会闪耀出一种明亮的绿光，绿光的最大放射波长为 509 纳米。GFP 是绿荧光蛋白的缩写，本身就是一个生物发光系统。在 GFP 前面加

图 8-6　卡茨（左上）和转基因荧光兔（右上及下）

上字母 E，就代表了 GFP 的突变系。在不同条件下，EGFP 的荧光发射波长可以达到 GFP 的 4~35 倍。阿尔巴身体内被植入的是 EGFP 的加强版，即合成突变版基因，可以让兔子在特定环境中发出耀眼的荧光绿色。这种奇特的野生型荧光绿色基因是在一种名叫维多利亚多管发光水母身上找到的。GFP 可以在哺乳动物细胞内（包括人类细胞）制造出更强烈的荧光。

"转基因兔子"涉及生命伦理，是一个复杂的社会性事件。1990 年由美国国会提供资助的"人类基因组计划"正式启动，10 年以后，这只自然界里不存在的兔子诞生，由此也引发了广泛的社会关注。卡茨在为阿尔巴的诞生所策划的一系列与公众的对话中，有意回避了一些社会敏感话题，例如人类对于 DNA 在生命创造中所占据的所谓的优先权，对于"正常类"或"异种"等概念的审视等。尽管如此，在此后的 10 年中，随着生物艺术理论研究的日趋成熟，越来越多的艺术家与评论家开始重新审视"基因兔子"的社会影响。许多人对其创作的原始动机、审美标准和作品合理性进行了质疑：人类是否有权操控其他生命，甚至将其降级为实验品？2002 年，澳洲当代艺术家帕特里夏·皮奇尼尼针对该事件，推出了硅橡胶作品《年轻的一家》(The Young Family，图 8-7)。这个作品通过一个长着猪面孔和人身体的怪物，对基因技术的未来以及人与动物关系等问题进行了严肃的思考。皮奇尼尼通过该作品暗示了人工智能和基因工程即将彻底改变世界。动物/人类突变体、克隆生物和半机械人等可能的"生命艺术作品"引发了更多的关于生命伦理的思考，以及同情和关心与人们共享这个地球的所

有生物的道德思考。

图 8-7　硅橡胶作品《年轻的一家》(2002)

2008 年，卡茨又进一步推出了《谜之自然史》(Natural History of the Enigma) 的系列基因工程艺术作品（图 8-8，左上），将他自己的免疫球蛋白基因通过基因工程的流程与方法转移到矮牵牛花中，并得到了带有艺术家基因的牵牛花（图 8-8，下）。这个作品获得了 2009 年林茨电子艺术节金尼卡奖。卡茨以活体材料和前沿生物技术，将生物艺术发扬光大，成为艺术领域开拓创新的代表人物。无论是转基因兔子还是转基因牵牛花，卡茨的探索都让人耳目一新，也由此引发了人们对科技艺术的兴趣以及对相关的技术伦理的深层思考。

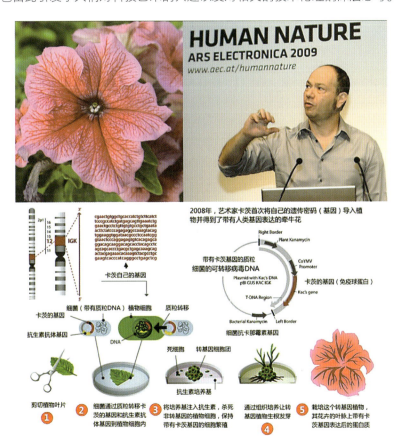

图 8-8　转基因的牵牛花（左上）和作品实施的技术流程（下）

生物技术和基因工程均属于生物艺术，但后者是一个更大的领域，包括活性组织、细菌、生物体和生命过程的艺术实践。西澳大利亚大学的奥伦·凯茨教授以及娜塔莉·杰雷米延科教授等人也是该领域的领军人物。他们于1966年开始开展"组织培养和艺术项目"并在艺术学院创立了"生物卓越中心"。1999年，卡茨展出了他的转基因作品《创世纪》（*Genesis*，图8-9）。该项目是第一个由艺术家合成的"基因"。卡茨将《圣经·创世记》中的一个句子翻译成莫尔斯电报码，并将代码转换成DNA碱基对。随后艺术家将这段人工合成的DNA"嵌入"到质粒病毒DNA的闭环中，再将其移植给细菌，该"人造基因"会产生一种新的蛋白质分子并发出青色荧光。这个作品是对《圣经·创世记》中的神创论的大胆质疑。

图8-9　转基因艺术作品《创世纪》（2012）的展览现场

"转基因艺术"探索了生物学、宗教信仰体系、信息技术、互动对话、道德和网络之间错综复杂的关系，并引发了普遍关注。这个名为《创世纪》的作品的关键是"艺术家的基因"，一个由卡茨设计出来的自然界中并不存在的基因，卡茨选自《圣经》中的原文为："让人类统治地球上的飞禽走兽和所有的生物。"这句话是影射关于神赋予的"人高于自然"的概念，而莫尔斯电报码的出现意味着全球通信交流的开端。展览厅墙壁上还标示有根据这句话"转译"出的DNA编码。作品中有2种细菌，分别发青色荧光和黄色荧光，但只有青色细菌中

含有人造基因。这 2 种细菌在培养基中逐渐接触，发生质体结合转移，直观表现为颜色融合并生成绿色荧光的细菌。这说明伴随着细菌变异和相互融合，青色细菌中携带的基因编码发生了变化，也就由此改变了"人造基因"的 DNA 编码。这个作品的意义在于生命伦理学，也就是产生了关于"谁"有权利创造"新生命形式"的公开辩论。

2017 年 11 月，东京大学副教授、艺术家大崎洋美应邀出席了中央美院举办的《全球科技艺术教育论坛》并用亲和的语言和充满幻想的视频片段，将观众带入了一个被"红线"牵引的故事。大崎洋美毕业于英国皇家艺术学院，2013—2017 年期间，她在麻省理工学院媒体实验室工作，并完成了《命运的红丝线》(*Red Silk of Fate*) 项目。该项目源自于东方的爱情神话即"千里姻缘一线牵"，一根红线把命中注定的男女的手连在一起。通过和媒体实验室的科学家合作，大崎洋美利用基因工程将珊瑚的荷尔蒙基因注入到蚕的身体里面，因为这种基因表达的蛋白是红色，所以这种转基因蚕吐出的丝也是红色的，由此产生了"命运红丝线"（图 8-10）。2020 年，她领衔创作团队 AnotherFarm 继续推出了转基因作品《改造的天堂：衣裙》，将"荧光蚕丝"制成裙子，旨在让观者思索艺术、科学与技术 3 者的关系。

图 8-10　大崎洋美（左上）参与研发的"转基因蚕丝"（左下 + 右上）

作为转基因艺术家，大崎洋美对技术与生命的伦理有着自己理解。她在发言中指出：虽然大家都会说"让这个世界变得更美好"，但这个更好的世界是对谁而言呢？更好的未来会不会其实是更危险的未来？对这个问题，每个人的视角是不一样的，例如非常保守的老祖母或同性恋、异性恋，他们认为最好的未来是什么样的？不同的人对不同的未来有不同的价值观，因此未来会有很多种不同的可能性。人们现在生存的世界和时代，面对着越来越多的道德的挑战，例如人工智能、生物工程、区块链以及基因工程等。设计师将扮演着越来越重要的角色，向全球提出值得深刻思考的问题，也就是从不同的角度来思考人类的未来可能会怎么样？而技术与道德伦理的思考在日本、中国或欧洲其他国家都是非常不一样的。

大崎洋美通过向大家展示自己的研究和作品来表达自己对技术与道德伦理的思考。她在

媒体实验室的一个互动设计项目就是通过 IPS 干细胞技术，让同性恋人也可以拥有属于自己的孩子，甚至通过结合数字媒体技术"设计"出自己孩子的样貌与喜好（图 8-11）。这种由基因工程编码的遗传信息会改变人类的未来，她也由此发问，社会、道德与宗教价值能否接受这样的未来？人们做好准备了吗？大崎洋美希望可以通过艺术与科技交织成一个生物科技时代的"神话"，并在跨领域合作中突出设计师的价值，从而创造出更为进步和幸福的未来。

图 8-11　MIT 的项目：为同性恋者"复制"出他们的后代

8.3　数字雕塑

　　从数字建模软件到 3D 打印机，数字技术越来越多地应用于雕塑的创建和制作的各个阶段。快速打印原型也用于创建雕刻作品铸造的模具。新的建模和输出工具不仅改变了雕塑的工艺，同时也拓宽了雕塑家的创作可能性。数字媒体将 3D 空间的概念转换为虚拟领域的"雕塑工作室"，从而为打造形式，体积和空间之间的关系开辟了新的维度。数字雕塑是指利用 3D 数字化设备（如 3D 扫描仪）或数字雕塑软件制作数字雕塑模型数据，然后经由 3D 打印机或 CNC 数控精雕机等成型设备将数据做成雕塑实物的雕塑作品。这个过程又称造型建模或 3D 造型，是指利用雕塑软件如 3dsmax、Zbrush 等提供的造型和编辑工具对"数字黏土"进行"塑形"的过程，例如挤压、拉伸、融合、倒角和光滑等。

　　数字造型技术已经有几十年的发展历史，其最初是在游戏、动画、虚拟现实等领域得到广泛应用，结合动画、渲染等技术在表现动漫作品中的角色、道具、场景等方面给人们带来新的视觉体验，后来，数字建模被广泛应用在产品设计与加工领域。1986 年皮克斯的动画《小台灯》就是工业产品 3D 数字建模的范例。1990 年美国雕塑家协会（ISC）首次提出数字雕塑概念。2001 年，美国数字艺术家和雕塑家科琳娜·惠特克展示了一件名为《新的开始》的数字雕塑作品（图 8-12，右）。2002 年，法国艺术家克里斯蒂安·里维基恩展出了激光雕刻的数字雕塑《存在的秘密》（图 8-12，左）。

　　迈克尔·里斯是美国知名艺术家，他的作品形式多样并涉及到不同的媒材，不仅包括数字雕塑，也有装置艺术、动画和交互作品。2003 年，里斯展出了他的数字雕塑作品《裸童 8》

图 8-12　里维基恩作品《存在的秘密》（左）和惠特克作品《新的开始》（右）

（*putto8*，图 8-13）。该作品是他的《生命》（*A Life*）系列（2002）雕塑作品的一部分，旨在关注人造生命背景下人体的排列。他的数字雕塑《裸童 8》以纠缠打斗的变形人体为表现题材，给人以生动而怪诞的感觉。里斯的作品曾在惠特尼博物馆等地展出并被肯珀当代艺术博物馆收藏。

图 8-13　迈克尔·里斯的数字雕塑作品《裸童 8》（1993）

2013年,纽约艺术与设计博物馆举办了《失控:后数字化时代的物质化》(*Out of Hand: Materializing the Post-digital Age*)展览、论坛和讲座,探索了数字化带给雕塑的新观念和新技术。该展览展示了由雕塑艺术家迈克尔·里斯、罗斯·潘恩、阿尼什·卡普尔、弗兰克·斯特拉和苏詹妮·安珂等人创作的数字雕塑作品。和里斯的创作主题类似,安珂也是一位以"生物艺术"作品而著名的美国当代雕塑艺术家和理论家。她在2004年的数字雕塑《起源与未来》(*Origins and Futures*,图8-14)同样是探索生物、人类与环境主题的作品,其中的生物胚胎造型与黄铁矿石形成了鲜明的对照。

图8-14 生物雕塑《起源与未来》(2004)

在 20 世纪 90 年代，由于计算机硬件与软件都比较落后，因此雕塑作品往往呈现出几何化、抽象化的特征，美国雕塑家布鲁斯·比斯利在 1991 年展出的青铜雕塑作品《突破》就是该时期雕塑的主流。而随着 3D 打印机或 CNC 数控精雕机等成型设备的普及，通过 3D 建模或 3D 扫描技术获得造型，然后通过快速成型设备进行高精度的"光雕"或"3D 打印"已经成为近 10 年来雕塑艺术家广泛采用的技术。通过遗传算法、仿自然的拓扑学和分形几何学算法，艺术家们已经可以借助软件设计出了大量精美的数字艺术雕塑。数字艺术家河口洋一郎先生就曾通过数字成型技术设计了一系列"情感生命"的数字雕塑作品，例如《情感生命建筑》（图 8-15，上）和《成长：卷须》（图 8-15，下）。数字雕塑由于其材料和创作工具的可塑性，使得其创作出的雕塑观赏性更好，也成为新一代雕塑艺术家们所青睐的新形式。

图 8-15　数字雕塑《情感生命建筑》（上）和《成长：卷须》（下）

自然界充满无穷的变幻并带给艺术家启示与灵感。模仿大自然最有效的办法之一就是运用数学规律或算法模拟自然规律生成形状。2015 年，3D 艺术家和设计师约翰·埃德马特根据植物和花卉上普遍存在的斐波纳契螺旋的现象设计了一组名为《盛开》（*Blooms*，图 8-16）的 3D 打印动态雕塑艺术品。当这些花瓣片断在闪光灯下旋转到位时，它们似乎正在成长和发育。埃德马特研究发现，如果根据黄金比例来计算旋转花瓣的角度和方向，也就是按照 137.5°的夹角来设计，雕塑的花瓣就会出现动感的幻觉，也就是在灯光的变幻下出现"绽放"的效果。137.5°被称为"大自然的奇妙数学密码"，许多植物的球果、花瓣或藤蔓都会根据这个数学公

式来生长。约翰·埃德马特已先人一步地将大自然的奥秘通过3D打印完美地呈现出来。

图8-16　3D打印动态雕塑作品《盛开》

美国著名3D打印艺术家约舒华·哈克的作品在细节上表现出众，被誉为3D打印艺术的典范。他曾经说过："我的艺术作品旨在发挥表现形式的极限……探索能达到什么效果以及如何达到。"2014年，哈克利用自己的头骨CT扫描的3D资料，同时借助古代原始部落的头骨纹饰图案设计并打印出了镂花般的"3D自画像"（图8-17，左下）。他开创的镂花头骨雕塑也成为代表目前3D打印技术最高精度的艺术作品（图8-17，左）。

随着近年来3D打印技术精度的提升和成本的下降，3D打印已经改变了人们创造艺术的方式。从建筑到舞蹈，从绘画到音乐，甚至在服装设计等领域，3D打印的影响力越来越大。彩色打印材料的普及也为艺术家打开了新的窗口。由于数字雕塑具有极大的灵活性和可塑性，其已成为超越泥土材料的新媒体。单单数字模型的"可穿透性"就能给艺术家带来新的灵感。资深3D艺术家索菲亚·可汗的碎片化的雕塑作品就体现了一种"穿越"的审美（8-17，右）。她在创作中结合了3D扫描、3D打印与古老的青铜铸造技术，使得作品成为新旧媒体之间的穿越。可汗还试图构建一种"运动的美学"，她使用3D扫描技术捕捉模特的身体动态，以使得计算机的人体坐标发生偏移。结合这些扫描资料的重新建模，可汗才创建了一个具有时间和呼吸的身体。这些数字3D打印作品带有时间的痕迹。她借助数字建模的可塑性，构建出了具有动感和碎片化的一种空间形态，由此创造了3D打印艺术品的独特语言。

图 8-17 哈克的 3D 打印作品（左）和可汗的数字 3D 打印作品（右）

8.4 录像装置艺术

图形动画、录像艺术、交互视频和声音艺术是一个特别广泛的领域，其内容涉及到几种不同的媒体发展历史。正如新媒体理论家列夫·曼诺维奇指出的那样，数字媒体在很多方面已经重新定义了人们所了解的电影的身份。在数字时代，录像已经成为一种越来越混合的形式，电影镜头与特效和 3D 建模相结合，冲击了"记录现实"的概念。数字媒体如交互性对非叙事实验影像产生了深远的影响。交互性不仅与数据库的概念有关，而且还可能通过重构图像序列来产生新的艺术表现形式。早期的交互视频的艺术家有迈克尔·奈马克和杰弗里·肖等人。他们围绕着运动图像的空间化和交互性做了大量的实验，并创作了第一批互动视频短片。1995 年，杰弗里·肖推出了交互装置《现场用户手册》（*Place, a user's manual*，图 8-18，上）。该作品使用了圆柱形投影屏幕和位于作品中心的交互观摩平台。其中，120°角的屏幕展示了用全景相机拍摄的风景照片。观众可以通过基座上的相机界面来浏览它们。同样，奈马克 1995 年的作品《你就在这里》（*Be Now Here*，图 8-18，下）也是交互视频的典型案例。该作品由立体投影屏、旋转地板和 3D 眼镜共同创造了沉浸式和交互式环境。

在上述作品中，观众可以借助控制台操纵屏幕画面的移动或旋转。奈马克和杰弗里·肖结合了各种媒体形式，从风景摄影、全景画面、沉浸式到交互式视频，并将传统的影院形式重新定义。电影及视频中的互动元素并非数字媒体所独有的，早期的录像艺术家们就对此进行过尝试。吉姆·坎贝尔的录像装置作品《幻觉》（*Hallucination*，1988）就曾经给观众以"着火"的体验（图 8-19）。观众可以在屏幕中看到自己。当观众离屏幕越来越近时，屏幕中观众的身体开始着火并伴随着噼啪的声响，然后一个女人突然出现在屏幕上已着火的观众的旁边。坎贝尔的作品可以让观众通过与屏幕的互动而产生现实的"幻觉"，由此模糊了现场和视频之间的界限。

图8-18 《现场用户手册》(上)和《你就在这里》(下)

图8-19 录像装置作品《幻觉》(1988)

比尔·维奥拉是当代著名录像艺术家。1997年,美国纽约惠特尼美术馆为他举办了大型作品回顾展——"比尔·维奥拉:25年的回顾"。30多年来,维奥拉先后创作了150余件录像、音像装置、电子音乐表演以及电视和广播艺术作品。他的作品主题鲜明,表现深刻细腻,技术手段先进,是艺术与科技的完美结合。维奥拉在这些作品中探讨了普遍的人类体验以及人与环境的关系。作品反映了从生到死、从实体到消亡的生命过程,为录像艺术注入浓厚的人文气质。

受到中世纪晚期和文艺复兴时期的基督教艺术(如耶稣受难与复活,图8-20,左上)的启示,维奥拉在2002年创作了《紧急情况》(*Emergence*,图8-20,右上),并由此探索人类情感的力量和复杂性。在该视频中,最初是两个悲伤的女人坐在一个大理石容器的两边。然后,一个苍白和裸体的男人开始从水池中上升。待他全身浮出水面并朝后跌倒时两个妇人抱住他并轻轻放到地上,再用布盖住他的身体。这些动作以极慢的镜头展开,生动刻画了情感表达的每一个微妙的转变。维奥拉这样写道:"那些老作品只是一个导火线。我并不是要将

图8-20 《紧急情况》(上)和"Tristan Project"的投影(下)

它们挪用或重组，而是要走进作品之中……与作品中的人物相伴左右，感受他们的呼吸。最终变成他们精神与灵魂的维度，而不仅仅是可视的形式。我的初衷就是要实现感情的自然流露。在我 20 世纪 70 年代接受艺术教育时，这还是一个不能涉足的禁区，今天依然如此。"

与主张低技术、保持反体制姿态的早期录像艺术家不同，维奥拉对技术的要求非常高，从 20 世纪 80 年代末期他就率先使用多屏幕装置，技术含量几近摄制电影的要求。随着录像技术的革新，维奥拉不断将录像艺术推陈出新，内容也更加深入。2004 年，受歌剧导演彼得·赛勒斯的邀请，维奥拉参与了多媒体音乐会"Tristan Project"的创作。艺术家们以高速摄影机精心拍摄并剪辑了大量素材，同时糅合了大量特效，制成了一部视觉效果华丽的影片（图 8-20，下）。

另一位录像艺术大师是汤尼·奥斯勒。他生于 1957 年，是美国当代多媒体和装置艺术家。他将录像、雕塑、剧场、绘画和表演相结合，创作了一系列令人难忘的装置。他 2000 年的作品《有影响力的机械》(*The Influence Machine*) 是最早的大型户外数字投影装置之一。奥斯勒将女人的脸部影像投影于户外的树叶上，当树梢随风摆动时，脸部五官的影像也随之晃动，观众由此产生了一种漫游者梦幻般的感受（图 8-21，上）。他的作品类型丰富，包括装置与拼贴、大型户外多媒体投影以及投影于球体或其他人偶的录像艺术（图 8-21，左下及

图 8-21 《有影响力的机械》（上）、拼贴装置（左下）和其他影像装置（右下）

右下）。这些作品似乎是一些活的雕塑，会喃喃细语、抽搐或呐喊，能带给观众心灵的震撼。作为20世纪80年代早期录像艺术的先驱，奥斯勒是当今最具创新性和实验性的艺术家之一。他用科技模拟人类的情感特征，并通过"影像雕塑"、动态影像和漫画式的黑色幽默创造出了一系列令人印象深刻的影像实验装置。从绘画布景、简单道具、录像雕塑到多媒体装置，他在每个历史时期都留下了经典的作品。布偶、模型和人像等视觉符号是奥斯勒经常使用的视觉元素，例如他从20世纪90年代中期就开始创作的类青蛙的"大型眼睛"（图8-21，右中）系列装置艺术作品，就表现了他对凝视与孤独的心灵探索。奥斯勒突破了影像的"边框"并由此跨越了媒体的边界。他创造了一种荒谬的视觉语言，并结合了多媒体技术来表现科技对当代人类心理状态的影响。

8.5 数据库艺术

随着大数据与人工智能时代的到来，"数字体验"或者"场域审美"正在成为当代艺术领域的时尚先锋。互动性、沉浸式与多模态场景带给观众耳目一新的跨感官体验。新一代艺术家和程序员们渴望通过艺术与科学的结合，通过大数据与人工智能来创造一种新的视觉语言。数据能成为灵感创意的源泉吗？信息本身能够成为一种艺术形式吗？数据库的美学是什么？虽然人们时刻被数据包围，但是直到今天，将数据视为艺术材料的设计师或者艺术家仍然很少。来自洛杉矶的新媒体艺术家雷菲克·安纳多尔就是其中的佼佼者。他通过大胆的尝试，让寻常"不可见"的数据以动态的方式呈现出来，使得观众感受到了"信息与数据之美"。

2020年12月，安纳多尔和他团队的最新作品《量子记忆》在墨尔本维多利亚国家美术馆展出（图8-22）。安纳多尔利用人工智能、机器学习和大数据视觉计算，将网络公共数据库中的大约2亿幅图像变成了一幅幅的动态立体雕塑作品。安纳多尔受到了"世界可能存在多种可能性"的量子理论的启发，将照片海量数据通过谷歌人工智能算法转化成机器生成的

图8-22 动态数据装置作品《量子记忆》（2020）

"风景",也就是由各种绚丽多彩的粒子构成的图案。这些滚动的冰川、海洋与岩浆呈现了自然与数字景观的震撼。同时在作品播放过程中,计算机还会自动追踪观者的位置和动作,触发不同的风格和音乐!量子算法的独特之处在于它给每一次的图片处理都加入了随机元素,所以人们看到的数字雕塑中每一帧的动态都是独特的,数字大自然也会随着时间、空间和观者而变化,形成独一无二的瞬间。安纳多尔用大数据与智能计算,打开了通向未来的景观。

安纳多尔毕业于加州大学洛杉矶分校的设计媒体艺术专业,在此之前曾在伊斯坦布尔比尔吉大学获得视觉传达设计硕士学位以及摄影摄像学士学位。在他的作品里人们能看到多维度的视觉整合,不仅是平面上的美感,更有空间和时间的深度。而他对未来世界的"幻想"和热爱更是让他的作品充满浪漫。在人工智能、机器学习等算法的加持下,安纳多尔专注于创造动态数据雕塑,并通过结合光、影、声的沉浸式表演,重塑了人与空间的关系,打破了数字世界和真实世界的看不见的墙。为了解释他作品中的创意,安纳多尔提出了"数据的诗学"的概念,来形容大数据时代的"场域审美",即由于海量数据与动态变形引起观众的奇观感与未知体验感。2019年,他展出了动态数据作品《深圳的风》(图8-23,上)。安纳多尔利用从深圳机场收集的一年气候数据,通过可视化数据的方式,将深圳全年的风速、风向、阵风模式和温度等数据,转换为由抽象数字积木构成的数据海洋,让观众用视觉感受"深圳的风"。同样,安纳多尔的另一个数据雕塑作品《博斯普鲁斯海峡》,其灵感来自土耳其国家气象局采集的海洋表面变化数据,安纳多尔最终将其转化为诗意的海浪体验(图8-23,右下)。该作品于2018年12月在土耳其伊斯坦布尔展出。

图8-23 《深圳的风》(2019,上)和《博斯普鲁斯海峡》(右下,2018)

作为多媒体艺术家兼导演、谷歌艺术和机器智能项目驻场艺术家,安纳多尔经常运用实时音乐与视觉特效打造公共艺术雕塑、呈现沉浸式感官体验。他的作品多数是对数字媒体与物理实体互动关系的探索。他的画笔是人工智能算法,颜料是大数据,而画布则是建筑空间,由此重新定义了建筑结构与媒体艺术的紧密关系,使得观众耳目一新。其2018年的作品《融化的记忆》(Melting Memories)结合生物智能技术,为观者实时呈现了人脑的运行机制(图8-24)。该作品得到了加州大学旧金山分校神经图形学实验室的支持,将用户的脑电图波谱转化为多维视觉结构。该装置会记录并模拟观众的大脑思维过程中的变化,其震撼的可视

化效果为观众留下了深刻的印象。

图 8-24　动态数据作品《融化的记忆》(左和中)及原理图(右)

《巴别图书馆》是阿根廷作家博尔赫斯的一本短篇小说。作家构想了一个由浩渺的图书馆构成的宇宙。受到该小说的启发，安纳多尔的沉浸式动态雕塑作品《档案梦境》，可让观众通过多感官互动来实现对图书馆知识档案的探索。该作品通过机器学习的方式，对纽约公共摄影档案馆存储的超过 1 亿张照片进行采集与可视化处理，并通过人工智能构建的图像叙事系统来预测或重构出新的图像。该作品由巨大的 360°无缝拼接 LED 展厅构成，观众可以漫步其中，感悟一个由纽约的历史与未来融合而成的梦境世界（图 8-25）。

图 8-25　沉浸式动态数据作品《档案梦境》(2018)

在信息时代，数据意味着品质与资源，精密的算法搭配可观的数据意味着生活质量的提高，并推动艺术与科技的快速融合。安纳多尔利用这个时代最有力的媒介——大数据与智能

计算，将他的艺术感悟转化为极具表现力的光影艺术。他指出：人工智能允许用思维的画笔进行彩绘。虽然目前计算机只是被动地对以往数据进行整理和表现，而不能表现出一种类似人类的"智慧"的能力，仅能够根据过去的记忆重建现实。但是总的来说，当下计算机与智能算法的处理能力已经相当令人印象深刻并已经超越了人们的认知能力，且为观众带来新的体验。2018 年，安纳多尔接受了一项委托对洛杉矶迪士尼音乐厅进行改造，这是洛杉矶爱乐乐团 100 周年的大型庆祝活动的内容之一。光影艺术装置《WDCH 梦想》就是安纳多尔和他的团队打造的大型艺术装置。该作品以动画、数据驱动的模式，将爱乐乐团的影像投射到迪士尼音乐厅上。设计师希望创造一个能让数据和图像结合在一起的人造"大脑"以模仿人类梦境中的感觉。安纳多尔使用 42 台大型投影机，直接将这个绚丽多彩的"数据雕塑"展示在音乐厅屋顶的不锈钢表皮上（图 8-26）。这件作品将语音、触摸、触控、手机交互和手势界面等多感官设计相融合，借助机器学习重构了乐团过去 100 年来超过 77TB 的数据资料，并通过粒子系统与动态影像进行可视化展示，为现场观众打造了一种多模态的、更具凝聚力与冲击力的超现实体验。

图 8-26　光影艺术装置《WDCH 梦想》（2018）

孩童时期，安纳多尔从妈妈那里收到了《银翼杀手》的录像带，这让他首次领略到了科幻世界的魅力：在高楼林立的洛杉矶市中心，飞行器穿梭在霓虹灯之间，机器人瑞秋误以为自己是人类，而她脑内的记忆实际上来自于别人……这样的场景成为他创作中最重要的灵感之源。安纳多尔认为：人类与机器可能并不会是一味正向的、相互促进的关系，而是会充满着未知和挑战，这就为艺术表现打开了新的大门。

8.6　媒体建筑与投影

媒体建筑是近年来城市灯光照明领域的焦点话题之一，并已成为城市夜景的一个重要因素。它在重新定义灯光与建筑关系的同时，也在影响着人们的生活。媒体建筑的英文名称是

Media Architecture。从字面意思上即可以了解到,这一新概念是媒体与建筑或者建筑立面(表皮)的结合产物。它涉及新媒体、灯光照明和建筑等几个领域的知识和技术。奥地利学者卡拉·威尔金斯认为:媒体指的是传达信息的系统,当和建筑一起使用时,指的就是一个传达视觉信息的系统。无论从技术还是设计角度来说,媒体都应和建筑融为一体。媒体建筑的出现不是一个偶然的现象,它有其社会和技术背景。进入21世纪,除了数字媒体与互联网的推动外,新照明技术特别是LED技术的完善和普及是媒体建筑得以迅猛发展的最直接的技术因素。

在科技与传媒高速发展的今天,媒体建筑已经成为文化传播和艺术表现的舞台;例如,澳大利亚著名的悉尼歌剧院作为世界"标志性"建筑带给了人们很多意想不到的惊喜,不过只看它的外表并不能直观地表现它的美。每当夜幕降临,这时候的悉尼歌剧院会美得让人瞠目结舌。"活力悉尼灯光音乐节"每年在悉尼举行,光影装点了悉尼市的主要景点。其中,悉尼歌剧院作为"城市名片",每每成为众多景点里的最亮点。悉尼歌剧院结合光影艺术,在本身独特的造型上进行设计,形成了别样的声光大戏。超过56台高功率的投影机把悉尼歌剧院当成了一块巨大的画布,利用视频影像投射到歌剧院外墙上进行各种不同的组合,将整个建筑变幻出绚丽奇特的万千身姿,达到一种视觉迷幻的效果(图8-27)。悉尼灯光节自2009年以来已成功举办12届,是全球最大规模的灯光、音乐和创意盛会。

图8-27 活力悉尼灯光音乐节中的歌剧院外墙投影

媒体建筑出现至今不过10年,但科技与艺术的融合,已成为推动城市夜晚换装的重要因素。建筑投影艺术不仅改变了城市的景观,更重要的是,其未来发展将改变人们对建筑、景观乃至城市的观念。媒体建筑既是建筑发展的产物,又是审美观念变革的结果,更是商业文化深刻影响的对象,它把城市规划、建筑景观、视觉艺术、商业文化通过新型科技有机地结合起来,必将成为各领域跨界合作的聚集地。媒体建筑也改变了中国一二线城市的夜晚景观面貌,从杭州(图8-28,上)到武汉(图8-28,右中)、从黄浦江(图8-28,右下)到珠江,

沿岸的建筑在夜晚构成了一幅幅璀璨的画卷。桂林万达旅游展示中心（图 8-28，左中）和珠海歌剧院（图 8-28，左下）等媒体建筑的投影设计更是独具匠心，为城市的夜色增添了妩媚。建筑投影艺术以艺术性审美为主要目的，同时兼具商业推广，将信息媒体系统（主要是电子媒体系统）和建筑设计、立面技术、灯光照明有机结合，形成了当代城市的夜晚轮廓线。

图 8-28　国内多所城市的灯光秀

媒介大师麦克卢汉认为，媒介即信息，而电子技术是人类神经系统的延伸，通过它人们认识世界的方式会发生巨大的改变。从智能手机到触控电子信息屏，个性化的交互媒介是当代文化与生活方式的基本特征，建筑投影艺术也不例外。这种互动性来源于以下原因：首先是人们受到公共艺术中美学思想的影响，会尝试与电子大屏幕互动。其次，当代广告或者信息传播都重视观众的参与，强调观众的参与、互动与交互娱乐是信息传达完成的必要环节。这种交互行为包括身体、姿势互动或依靠手机等作为信息源等方式完成。近年来，一些建筑投影艺术，允许公众通过手机参与互动并反映在建筑媒体屏幕上。例如，水立方照明改造项目就通过微博来获取公众情绪，并反映在灯光效果中。一些室内的交互墙（图 8-29，左上）完全可以实现与观众的姿势互动。目前建筑投影可以借助雷达探测器等人机交互技术实现更为精准的互动效果。例如，武汉万达广场的设计由国际知名的荷兰 UN Studio 团队主持，照明设计由 BIAD 照明设计工作室担纲；采用了国际前卫的"媒体建筑"概念设计，整个建筑的表皮由 42 000 多个金属球体组成，同时通过 9 种不同尺寸的球体切割方式，在幕墙上有机

组合排布，形成建筑表面的流动肌理；前后双向发光的不锈钢球体像素单元，在夜间形成"双层屏幕"，营造出一种流光溢彩的幻觉，展现出大都市商业地标富有生机的媒体表现（图8-29，右上）；"双层幕墙"独特的灯光表现还可以实现动画和交互等娱乐效果（图8-29，下），成为新一代媒体建筑的典范。

图8-29　交互墙（左上）和武汉汉街万达广场的照明设计（右上及下）

8.7　全息与虚拟表演

数字表演是将数字仿真技术与表演艺术相融合，从而全面提升演出的创意、编排和表演水平的一项实践活动。数字表演不仅包含舞台剧场表演，还包括在艺术展览空间、街头或者利用网络视频直播等形式的表演。数字表演将真人表演与数字环境相融合，增加了观众体验的丰富性和新奇感。2010年，日本世嘉公司利用全息影像将一个日本知名的虚拟少女歌手"初音未来"栩栩如生地展示在观众中间（图8-30，上）。2014年，好莱坞视觉特效团队数字王国通过数字全息影像技术使"迈克尔·杰克逊"在舞台上"复活"并演唱新单曲《节奏奴隶》。穿着金色夹克和红色裤子的迈克尔·杰克逊带领舞者迈出太空步，这一难以想象的场面令出席颁奖礼的众多明星起立鼓掌（图8-30，中和下）。早期的虚拟表演在元宇宙与虚拟偶像时代大放异彩，成为一场艺术、技术、实验和表演相结合的科技盛宴。

随着虚拟现实技术的发展，基于VR平台的表演也成为观众的新体验。无论是虚拟现实、增强现实或者是混合现实，对于沉浸之中的人来说，都是麦克卢汉所说的"卷入式体验"，即全身心投入的，以多感官交互为代表的体验。近年来，除了全息影像、裸眼3D数字表演外，VR技术也已经开始在演出领域大显身手。2016年，中国歌手鹿晗举办了国内首场堪称豪华的VR演唱会。同年，天后王菲演唱会也通过数字王国的IM360设备进行现场的录制和VR直播，实现了线上与线下的同步体验。2014年，虚拟现实公司Jaunt曾发布了一段皮尔·麦

图 8-30 《初音未来演唱会》（2010，上）和《节奏奴隶》（2014，中和下）

克卡迪纳的现场 VR 视频（图 8-31，上），该视频发布到 Oculus 和 GearVR 上让非现场观众以全景视角享受了音乐会。2015 年，虚拟现实公司 Vrse 公司与苹果音乐为 U2 乐队的《为谁而歌》录制了一部 VR 音乐视频（图 8-31，下）。他们将 3 台摄像机置于演唱会现场，通过不同视角为歌迷直播了一场真正的虚拟演唱会。该演唱会也是苹果推出的第一部 VR 视频，

它象征着苹果迈向 VR 的第一步。该公司的总裁，著名新媒体艺术家克里斯·米尔克曾经宣称 VR 是人类的终极媒体并将改变人类的娱乐方式。

图 8-31　麦克卡迪纳 VR 视频（上）和《为谁而歌》VR 现场（下）

8.8　视错与碎片

20 世纪初，德国著名学者瓦尔特·本雅明撰写了《机械复制时代的艺术》，从中预言了碎片化、非线性和蒙太奇艺术时代的到来。本雅明指出：摄影的发明，改变了艺术的生产方式与审美的距离感。"画家对景作画，隔着一段自然的距离来观察所绘的景象，反之摄影师直接深入到实景的细节。所得到的图像也截然不同。画家所绘的图像是完整的，而摄影师拍摄的图像却是支离破碎的。"在后现代的美学中，身体已变成一种"超级媒体"，一种"软机器"。作为媒体，身体性质发生了转化，已经不再满足原来肉体意义上的身体，而是一种经过机械之眼的审美对象。

数字革命和信息流，让人们生存于一个电子世界，随机化、屏幕化和碎片化的图像呈现

成为这种媒介的天然属性。随着社交媒体爆发式的增长,当前的信息社会已转变成为一种无处不在的"屏幕文化"。智能手机、笔记本电脑、iPad,几乎所有人们日常接触的都是"屏幕媒体",交流也转变为微信、QQ、微博或人人网等图像之间的交流,真实世界变成了"屏幕"呈现的一堆破碎的图像,这种文化现象也导致了社会成员之间的疏离感增强。克罗地亚算法艺术家乌兰考·西里克就通过作品《算法镜子》(Algorithmic Mirror,图8-32),将自己的照片经过计算机程序的处理,隐喻了这种"碎片式"的屏幕文化。他通过各种算法对照片中的单个像素或像素群进行变换处理。这个结果如同站在一个奇怪的镜子前,显示出自己各种不同的脸。

图 8-32　算法艺术作品《算法镜子》

意大利摄影艺术家伊莎贝尔·马丁莱兹通过她的作品《量子闪烁》(图8-33),从心理学角度诠释了这种"碎片图像"的机制。她指出:根据量子力学,人们每秒有40次连续的意念,大脑通过快速连接这一系列意念来产生时间的流动感。那么,如果这种意念是可见的话,人们是否能够看到时间碎片的图片?她的作品通过瞬间的闪烁探索了时间、空间、同时性和连续性之间的"裂痕"。"作为一个艺术家,我最感兴趣的是探索自己与现实、已知事物与想象对象发生碰撞时的结果。"快速摄影与数字拼贴成为探索碎片化时间和意识流的最佳手段。

法国后现代理论家鲍德里亚曾经指出:当代的文化特点就是传媒符号的激增。其流行的结果是表征与现实关系的倒置,是现实的一切参照物都销声匿迹的"复制与数字仿真"时代。正如他所言:"在符号统治一切的社会中,一切存在都应该是符号物的存在,真实、原件和原初都已荡然无存,虚拟是这个社会真实的存在。"碎片的图像和记忆成为数字时代的伤感。马克·泰勒在《媒体哲学》中指出了身体的碎片化:"在电子的空间中,我能易如反掌地改变自我。在我知其无尽与形象嬉戏中,身份变成无限可塑。一致性不再是个优点,而是个缺点,完整性成了局限。万物漂游,与之周旋的每个人也不再是一个人。"

图 8-33　摄影特效系列作品《量子闪烁》

　　匈牙利媒体艺术家大卫·苏桑德就用自己的系列作品生动地诠释了这种文化。他通过数字"碎片化"老照片，象征着在后现代社会，人们文化和历史记忆的缺失。这组数字摄影＋计算机处理的图像名为《失败的记忆》(图 8-34)。"我们的大脑像硬盘一样存储和记忆图像，但是，当我们试图找回这些记忆时，它们可能已经面目全非了。"他解释道。因此，他通过模仿计算机记忆的"擦除"来隐喻大脑记忆的缺失和损坏。后现代社会人们正是用各种即时的、短暂的和拼贴式的"手机图片"来填满"历史的空间"和过往的记忆。

　　解构主义之父雅克·德里达将"解构"的概念引入了文化领域，20 世纪 90 年代以后，解构主义在艺术领域的话语权被进一步强化。与此同时，该时期的数字化、信息化和数据化的技术浪潮更强化了这个趋势。计算机对各种媒介（照片、报纸、杂志、语音和视频）进行剪切、拼贴、扭曲和重组不仅可以消解原作的叙事，而且通过重构，还可以跨越历史的时空，使得迷宫式、镜像式的"碎片文化"特征的浮现。这种"马赛克"的艺术也从平面延伸到了交互领域。2012 年，韩国新媒体艺术家团体 HYBE，即韩昌珉和任所炫，推出了一个基于电子墨水的 LED 阵列作品 IRIS（图 8-35）。该名称来源于 2009 年韩国 KBS 电视台推出首部间谍电视剧 IRIS，代表一个神秘组织。这个交互装置作品最新颖的地方是 LED 圆点、同心圆和圆环构成人物的"剪影"，它能够通过碎片化的图形镜像出人物的动作。这个交互装置已成为人类"数字化身体"的生动写照。

图 8-34 摄影特效作品《失败的记忆》

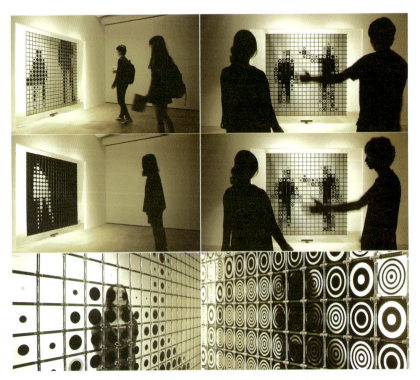

图 8-35 交互装置的作品 *IRIS*（2012）

8.9 故障艺术

故障艺术就是借助数据和数字设备的故障产生的一种错视艺术。当电视机或计算机等设备的软件、硬件出现问题后，可能会造成视频、音频播放异常，在视觉上，画面变成破碎、有缺陷的图像，颜色也失了真。艺术家们却从这些故障中发现了美，它们不仅代表不完善，更意味着意外、随机和变化，每一次故障都像是打破常规的一次再创造。因此，故障就被音乐人和视觉艺术家接纳并形成一种创作手法。视觉艺术家们甚至会用各种手段来"设计错误"，如损坏电路板，用磁铁靠近显示器，或者刮擦设备的元件等来营造出故障的效果并产生新的创意。白南准就通过 E.A.T. 多次展示其创作的"磁力电视"录像装置，这些作品就是最早的故障艺术。

故障艺术属于新媒体艺术的一种，也可以说是"黑客艺术"或"电子涂鸦"，这种艺术可以是恶作剧（如计算机病毒）或者是"反艺术"的一种表达，是对不确定性的表达，是一种信息可视化的方式，也是时尚设计的一种新的可能性。艺术家和策展人萝丝·蔓克蔓就是一位对故障艺术感兴趣的人，她指出："故障就是艺术。"故障或是偶然的电子或软件"干扰"的结果，它会带来数字抽象拼贴画的特殊审美效果。蔓克蔓认为视觉故障艺术不仅是有趣的，而且往往会产生令人意想不到的视觉效果（图 8-36），这些绘画或者图案甚至可以推广到商业领域。

图 8-36 蔓克蔓的故障艺术作品

早在 20 世纪 80 年代，数字艺术家们就开始设计故障艺术软件，例如，早期故障艺术家保罗·赫兹擅长于通过数字色彩、像素变幻和数字条码来绘制"抽象故障艺术"（图 8-37）。他曾经为芝加哥艺术学院学生们编写了一个名为 GlitchSort 的程序并在网络社区供大家分享。故障艺术家萝丝·蔓克蔓和凯姆·艾森多夫开发的像素排序软件 Monglot 也有较强的影响力。20 世纪 90 年代后期，随着计算机能力的提升和互联网的普及，更多的艺术家通过雅虎、Facebook、Flickr 等社交媒体组成了故障艺术家团体，例如"数据扭曲者"和"故障艺术"小

组等，他们通过相互交流成为更具有专业性的艺术团体。

图 8-37　赫兹的故障艺术作品

故障艺术图案还可以用来设计产品。美国的杰夫·唐纳森就是一个"化病毒为围巾"的故障艺术家和纺织品设计师，他早年在马里兰州的一所大学学习作曲，并深受美国先锋音乐作曲家约翰·凯奇的影响。2000年，以"蠕虫"计算机病毒为代表的电子邮件肆虐一时，感染了全球无数台计算机。而对计算机故障非常感兴趣的唐纳森开始研究这些病毒的代码。"我注意到这些病毒是如此之小，所以它们可以成为病毒……"同时，他还发现织布机使用打洞卡执行指令的过程和早期计算机使用的打洞卡储存程序的过程很像。将这两种艺术结合起来，便是自然而然的事情。2007年，杰夫制作了第一个故障艺术针织作品——一条任天堂围巾。他通过制造红白机（NES）故障并记录图像，然后挑选喜欢的样式制作成针织产品。随后杰夫相继推出了一系列基于病毒的数据可视化图案的围巾系列（图 8-38）。

贾科莫·科曼奥拉是在意大利出生的艺术家，喜欢通过 Photoshop 来处理和修改老照片，包括来自流行文化、宗教以及不同历史时期的照片。他通过数字处理将这些照片转换成为"故障艺术"，并产生一种荒诞诡异的气氛（图 8-39）。"故障艺术真是太有趣了。"贾科莫说道："它的独特的美学吸引了我，这不是谈论哲学或更高的概念，而只是说它纯粹的视觉享受。"无论是当年西贡燃烧僧侣或是耶稣的钉十字架，故障艺术图像都可以作为一种替代美。贾科莫认为数字对原作的"破坏"，可以产生非常引人入胜的效果，故障艺术使得它们更具有表现力。

从历史上看，故障艺术源于电子音乐领域"噪声脉冲"的前卫实验。早在20世纪70年代，美国芝加哥地区就已经成为故障艺术的中心。当时，芝加哥的电子和噪声音乐、朋克摇滚乐、即兴的爵士音乐风靡一时。同时，芝加哥伊利诺伊大学电子可视化实验室是新媒体艺术的早期策源地之一。该实验室鼓励艺术家和软件工程师共同探索媒体艺术。同时，芝加哥艺术学院的"艺术和技术项目"也有着几十年的历史和实践，并由此培养了一代数字艺术家。在20世纪90年代，芝加哥在数字媒体领域举办了重要的会议，例如国际电子艺术研讨会和

图 8-38　唐纳森的故障艺术围巾（2007）

图 8-39　科曼奥拉的故障艺术作品

SIGGRAPH。该地区的艺术网站、DIY 艺术画廊提供的网络分享也发挥了数字前卫艺术的普及和传播作用。上面所有这些技术与艺术的研究与探索不仅吸引了大量的观众也促进了过去 10 年"故障艺术"的发展。

随着交流的深入,在 2010 年和 2012 年之间,芝加哥的故障艺术家尼克·伯瑞兹组织了首场故障艺术节。2011 年,该活动扩大到了国际舞台,包括荷兰的阿姆斯特丹和英国的伯明翰等城市也开设了分会场,故障艺术的影响进一步扩大。故障艺术家杰恩·卡特兹还提出了"低俗新媒体"(Dirty New Media)一词,用来描述和归纳数字故障艺术的美学风格。2014 年,由保罗·赫兹策划,在芝加哥的乌克兰现代艺术学院(UIMA)举办了一个名为"芝加哥故障艺术 glitChicago"的艺术展。该展览全面回顾了故障艺术的发展历史,成为故障艺术发展的里程碑事件。保罗·赫兹指出:"直到最近,这些艺术家才开始用'故障艺术家'来描述自己和自己的工作。"他强调:对于故障艺术家来说,过程比结果重要。故障艺术可以看起了很酷,但审美并不是故障艺术的核心,正如黑客艺术一样,对技术不可预见的探索才是故障艺术的魅力所在。

数字图像的像素扭曲是故障艺术最常用的"破坏"方法,例如将数字图像的红、绿、蓝 3 个色彩通道进行错位就可以得到诸如彩色错位套印般的诡异图像,液化、像素化或者马赛克也会产生有趣的结果。巴西摄影师海特尔·马格诺就是其中的高手之一。他采用双重曝光和后期处理的方式推出了一系列作品,部分是超现实主义拼贴方法混合人体与各种自然元素,如花和天空等;更多的是采取"简单粗暴"的方法对数字图像进行扭曲(图 8-40)。这些作品最明显的特征是用机器"编程"来改变数字照片,由此进一步隐喻了数字时代技术与人的关系。马格诺的作品不仅带有超现实主义的神秘,而且也成为这个图像时代的写照。

图 8-40　马格诺的故障艺术作品

8.10 机器人艺术

硅谷教父凯文·凯利在《失控》一书中写道：机械与生命体之间的重叠在一年年增加。这种仿生学上的融合也体现在词语上。"机械"与"生命"这两个词的含义在不断延展，直到某一天，所有结构复杂的东西都被看作是机器，而所有能够自我维持的机器都被看作是有生命的。除了语义的变化，还有两种具体趋势正在发生：（1）人造物表现得越来越像生命体；（2）生命变得越来越工程化。机器人艺术诠释了凯文·凯利的愿景。机器人艺术泛指运用了机器人元素或者自动化技术的艺术。

机器人应该具有创作的自主性或"半自主性"，即绘画的风格、色彩或者图案会通过人为改变数据参数而变化。2012年，日本艺术家山口隆宏就设计了一个"随意涂鸦机"（图8-41）。这个可以在墙壁上涂鸦的机器名为"无意义的绘图机器人"，是一个具有电动滑板基座的自我推进装置。机器人的单臂可以通过摆动在墙上喷涂抽象线条，该单臂配备有一个连接到摆锤的支点的旋转编码器，当机器快速移动时，可以通过控制臂的摆动，将喷雾罐中的油彩绘

图8-41　山口隆宏等人的"随意涂鸦机"（2012）

制成为类似印象派的线条图案。图中的这两个艺术家想通过这个机械装置来"探索机器和艺术之间的关系"。

奥地利艺术家亚历克斯·基斯林同样对机器人绘画感兴趣。2013年9月，基斯林借助2个ABB IRB 4600工业机器人实现了在维也纳、柏林和伦敦3个城市同时绘画的项目（图8-42，机器人绘画示范图）。该项目通过红外触摸框架和Microsoft Kinect动作捕捉装置读取艺术家的绘画动作，并将实时跟踪数据通过卫星传送到另外2个欧洲城市。最终机器人借助远程数据实现了"同步绘画"。这是一个独特的跨界项目，汇集了艺术和技术。在机器人的帮助下，亚历克斯最终创建3个作品，除了自己的原作外，在柏林和伦敦的工业机器人也实时重现了该绘画过程。

图8-42　工业机器人的"异地同步绘画"（2013）

机器人与艺术很早就有不解之缘。早在1921年，作家卡雷尔·恰佩克出版了《罗素姆的万能机器人》(*Rossum's Universal Robots*)，书中首次使用了机器人的英文"Robot"这个词。1927年，德国著名导演弗里茨·朗执导了电影《大都会》，该片首次出现了女性机器人的形象。瑞士画家、动力雕塑家让·丁格利在1959年展出的装置作品《6号自动绘画机》(*Méta-Matic No.6*, 图8-43，左上)就是一个机械机构带动画笔在纸上"随机"作画的经典装置。在这里，绘画不再受艺术家主观意识的绝对支配，作品呈现出一种偶然性和随机性。丁格利还将该机器的涂鸦画作签名并展出（图8-43，右上），这也是最早的机械装置绘画作品。

录像和电视装置艺术家白南准也曾对机器人产生过浓厚的兴趣。早在1964年，他就和一位日籍工程师舒雅安倍合作设计了一个最早的机器人装置（图8-43，左下），这个只是使用铁条、金属和一些"现成品"做成机器人的形状。20世纪70年代以后，他逐渐在装置中引入收音机和电视机等电子设备，由此制造了一系列电视装置的"机器人"和"机器人家族"，例如他在1994年展出的装置作品《安迪·沃霍尔机器人》(*Andy Warhol Robot*, 图8-43，右下)。

图 8-43 《自动绘画机 6 号》(左上)、早期机器人装置(左下)和《安迪·沃霍尔机器人》(右下)

8.11 蒸汽波美学

在《理解媒介》中,麦克卢汉指出:当信息以电力的速度传播时,印刷时代线性的、明晰的感觉就被同时发生的感觉取代了。事物倏忽而来、转瞬即去,一切都同时发生,没有清楚的先后顺序。因此,电子媒介时代是焦虑和冷漠的时代。后现代美学风格"蒸汽波"的出现印证了麦氏的预言。蒸汽波是一种在 2010 年前后诞生于网络的音乐与美术风格。大量的穿越历史拼贴营造出一种光怪陆离的未来感和迷幻感(图 8-44)。古典大卫雕塑、柔焦海报、

Windows 风的复古弹窗、图标人物、热带水果、马赛克、20 世纪 90 年代的动画形象等元素，经过混合、重构、扭曲和打码呈现出了荒诞的感觉。蒸汽波大多以互联网文化以及复古电子科技作为元素，传达了对电子时代的推崇与迷恋；通过带有迷幻色彩的拼贴，缅怀过去美好的时光，同时排解现实的沉闷无聊和无力感。但同时，它也承载了不少赛博朋克时代的精神，对后工业时代的数字科技、流行音乐和流行文化进行吐槽、讽刺与调侃。

图 8-44 蒸汽波具有光怪陆离的未来感和迷幻感

美国著名作曲家、艺术理论家约瑟夫·席林格（1895—1943）曾经把美学概括为 5 个阶段：前美学、传统美学、感性美学、理性美学和后美学。蒸汽波符合后美学的定义：生产、分配、消费艺术品、艺术形式和材料统一，最后达到"艺术的瓦解"和"观念的解放"。蒸汽波糅合了传统美术（如绘画、雕塑、建筑等）和早期互联网风格，同时借鉴了故障艺术、迷幻风

格和后波普艺术的表现，色彩趋于温馨、简约、扁平化和谷歌风（图 8-45）。因此，蒸汽波是大数据美学、后现代美学与流行时尚的融合，它结合了传统和新时代的科技与文化。在技术美学流行的当下，蒸汽波不仅带来更多的思考，也能唤起人们对历史的回忆和对未来的困惑。

与"后网络艺术""数字涂鸦"和"故障艺术"有着同样的渊源，"蒸汽波"也是网络文化下成长起来的"数字原住民"对现实与科技文化的反叛。正如他们的父辈，20世纪50—60年代出生的"垮掉的一代"，如嬉皮士、网络黑客和赛博朋克们对成人世界规则的蔑视和反抗，网络时代的年轻人则以拼贴来诠释时尚风潮（图 8-45）。蒸汽波通过互联网的"创作、展示和分享"来抗议主流艺术。蒸汽波是无厘头的一种综合艺术，其设计融合了复古文化（经典雕塑）、娱乐、技术、消费文化和20世纪末的广告。此外还有沙龙音乐、轻柔爵士、早期桌面、低分辨建模计算机渲染、录像带、卡带、日本动漫、数字朋克等。各种混搭风与跨界设计成为这个迷惘时代的写照。

图 8-45 蒸汽波拼贴了不同时代的文化元素

类似于20世纪60年代爆发的"嬉皮士运动"，蒸汽波和这些反文化运动一样，都起源于音乐。蒸汽波（vaporwave）是英文"vapor"跟"wave"两个单词的合体，前者就是"水汽、蒸气、蒸发"的意思，隐喻为"幻药吸入剂和忧郁感"，而"波浪"曲风是跟合成器声

音相关的音乐类型。所以,蒸汽波也可以叫"蒸汽音乐",其风格更接近20世纪80年代"独立摇滚"的曲风,例如商场演奏乐或爵士乐等。蒸汽波的视觉源于20世纪90年代的亚洲文化。东京街头的胶囊旅馆内,拥挤蜷缩在狭小空间里的年轻的、老态龙钟的和中年郁郁不得志的人们;阴霾与重污染的城市弥漫着刺鼻的味道,窗外是光怪陆离的霓虹灯,粉红、粉蓝、粉黄、粉绿并夹杂着英文和汉字,像是工业化都市中的未来主义(图8-46)。街头游戏厅、录像厅、动漫影院无处不在,到处都是打工族无处宣泄感情的面孔……在东京、香港这样的魅力之都,蒸汽波的诞生并不让人感到惊奇。蒸汽波就是日本动漫文化和复古科技的电子宣泄。迪斯科舞厅中,在任天堂游戏机、爵士音乐与非洲鼓点的陪伴下,醉眼蒙眬的人们在摇摇欲坠的水泥地板上摇摆着身体。城市和人都在半梦半醒的状态。蒸汽波就像恋爱的感觉,浪漫、软糯、致幻、滞缓,让人的意识瘫软抽离,在精神的麻醉之下感受着肉体的酥麻快意和对"虚无缥缈的未来"的迷惘。对于20世纪的人们来说,1995年的东京就是"未来"的代名词。赛博朋克科幻小说巨匠威廉·吉布森曾说过:"现代的日本就是赛博朋克"。

图8-46　蒸汽波与亚洲工业文化和赛博朋克有着密切的关系

全球化、数字媒体和病毒传播也使得后现代美学风格迅速流行。天猫或淘宝的网店广告,时尚服饰的前卫招贴,抖音张扬的Logo和夸张的色彩,都代表受到蒸汽波影响的21世纪审美风格的转变(图8-47)。蒸汽波是21世纪初的艺术语言,正如卡尔·马克思曾说过:资本主义的金钱使得"一切坚固的东西都烟消云散了"。正如数据时代瞬间即逝的"媒体流",蒸汽波通过粗糙的Gif动画、视窗图标、故障艺术、日本汉字假名、打码标志和美少女动漫等提示一个旧时代的终结和一个新时代的开始。

罗格斯大学艺术史教授、激浪派艺术家杰夫·亨德里克斯指出:"今天,人们广泛地利用互联网去交流艺术,这更像是当时激浪派的所作所为。当年我们发现艺术家之间存在着更新的交流和表达形式的时候,我们想,也许以绘画为代表的传统艺术形式就要结束了……人们意识到,相互接触交流才是今天人们所必须的交流方式。"蒸汽音乐就像是能致幻的迷药,而蒸汽波就是人们在半醉半醒时所看到的景象,一幅由现实与记忆杂糅和混搭的图像。

图 8-47　淘宝广告（上）和抖音（下）带有蒸汽波风格

8.12　后网络艺术

当代文化在今天最突出的特征可能就是互联网的无孔不入。进入 21 世纪后，宽带网络与移动媒体已经把虚拟与现实、生活与网络、远程与此地紧密绑定在一起，而后网络艺术正是在这种时代下产生的艺术，它回应的是后网络时代普遍的文化环境。"后网络艺术"这一词汇由媒体艺术家玛丽莎·奥尔森在 2008 年的一篇采访中首次使用。她认为现在新媒体已经不再被认为是新媒体，"一方面网络艺术正在成为主流，但另一方面，当代艺术正在成为网络。"从诞生之初的"互联网"到如今的移动媒体，随着网络对人类社会生活方式的全面介入，互联网这一词汇的范畴含义有了显著的变化。传统的网络艺术多数属于技术探索、媒介语言探索和观念探索，随着网络成为主流，"网络上的艺术"从属于技术宅的专业领域转变为属于所有艺术家及设计师的主流领域。后互联网艺术针对的是互联网时期的艺术，而不是针对互联网艺术。互联网艺术是与网络关系密切的艺术类别，但后互联网涉及的艺术实践

更为广泛。

如今，作为艺术家，不管你从事的是哪个领域，都必须跟网络打交道。这就是一种与互联网共生的意识形态，一种网络思维的方式。奥尔森指出：所谓"后网络艺术"或者说是"网络意识艺术"方式与"网络艺术"的不同之处在于对"技术"的理解。在她看来："似乎已没有必要去区分作品创作中是否使用了技术，毕竟一切都是技术，每个人做每件事都使用技术。"而更重要的是"整体上关注网络对文化的影响"。对比网络艺术家嘉斯·奥恩在2004年的作品《美国之律》（图8-48，左）和后网络艺术家雷·特雷卡丁在2011年MoMA个人作品展《所有曾经》（*Any Ever*）中的作品（图8-48，右），就可以发现，网络艺术偏重对虚拟、界面、结构和技术的关注，而后网络艺术则把视角对准"泛网络"时代下的芸芸众生。作品中处于直播中喋喋不休的少女正是后网络时代的绝妙特写，更深刻地反映了这个时代的特征。

图8-48 《美国之律》（左）特雷卡丁的《所有曾经》（右）

特雷卡丁的作品通常会重复出现以下几个词语：非线性的、极度活跃的和热情疯狂的。作品里出现的"时髦青年"正是消费主义、社交网络和全球化的写照。特雷卡丁说过："我感觉这是来自不同时代、不同性别、不同行为习惯的一种不同的声音。在这个作品中，一个角色可以同时代表很多不同的人。同时，那种要去沟通交流的行为本身变成了这个影响的主要表现对象。我们都尝试着去交流，但是交流的内容好像变得越来越不重要。"特雷卡丁所处的时代正是新的技术改变人们看动态影像的习惯的时代，从大屏幕到笔记本计算机和智能手机，基础网络到电缆到宽带，互联网随时随地在搅乱人们的观念和生活。

特雷卡丁认为自己是一个"桥梁人"，在数字科技革命到来之前成长，相比起在这个环境中成长起来的一代来说，他受到的影响是第二自然的。特雷卡丁在解释这些作品时说："我的作品不是关于技术和媒介的，是关于互联网是怎样改变这个世界和我们每个人与他人的关系的，我的视频就根植在这个带来了这些改变的特定的世界，在这里多重的个体叙事展开同时发生。"策展人认为：特雷卡丁将网络领域的体验带入了当代艺术领域，并深入研究了网络、高科技对人们思想的影响。

从2007年以来，特雷卡丁就通过个人作品探索了在当代艺术中尚未被定义的领域。他被媒体评价为："自20世纪60年代白南准发明录像艺术以来，最优秀的影像装置艺术家之一。"手机媒体时代，人们从早到晚活都在网络之中，聊天、购物、社交和工作……因此，

非线性、迷幻、直播、消费与狂欢、迷惘与失落都成为特雷卡丁作品的表达主题（图 8-49）。后网络艺术代表了人文视角的回归；代表了数字艺术开始脱离"数字"的范畴，成为当代艺术家表达自我的工具。每一部影像装置都在各自的小展厅里循环播放，展厅里有会议桌、飞机座椅、健身器材、行李箱以及户外家具等。由于音乐的干扰，观众必须戴上一副耳机才能听清作品里的声音。这些对话是各种饶舌俚语的大杂烩，内容也包罗万象，例如家庭、历史、认同危机、时光旅行、威胁与并购、投资策略和以租赁为核心的瞬时消费主义等，类似年轻人通过手机喋喋不休地闲扯，观众需要在这些混乱的信息中为自己定位，然后再以自己的方式来分析这些语言的含义。

图 8-49　特雷卡丁视频装置作品表现了后网络时代的特征

本章小结

1. 遗传算法是计算数学中用于解决最优化的搜索算法，该算法能够模拟自然界的遗传、变异、自然选择以及杂交等现象，被广泛用于数字艺术表现。

2. 早期探索人工生命的艺术家是当下交互式动植物园的开山鼻祖。今天的艺术家通过机器学习来推演的生物进化与变异，也是对 20 世纪 90 年代遗传艺术的发展与创新。

3. 2000 年，卡茨将一种海洋生物的发光基因移植到兔子胚胎，从而创造了在夜晚特殊光照下可以发出荧光的"绿色荧光兔"。转基因艺术引发了广泛的生命伦理学的讨论。

4. 从数字建模软件到 3D 打印机，数字技术越来越多地应用到了雕塑的创建和制作的各个阶段。由于数字雕塑具有极大的灵活性和可塑性，其已成为超越泥土材料的新媒体。

5. 图形动画、录像艺术、交互视频和声音艺术是一个广泛的领域，其内容涉及几种不同的媒体发展历史。数字与交互技术使得视频及装置超越了白南准的作品形式。

6. 随着大数据与人工智能时代的到来，"数字体验"或者"场域审美"正在成为当代艺术领域的时尚先锋。艺术家安纳多尔的尝试，使得观众能够感受"信息与数据之美"。

7. 媒体建筑是近年来城市灯光照明领域的焦点话题之一，并已成为城市夜景的一个重要因素。它在重新定义灯光与建筑关系的同时，也在影响着人们的生活。

8. 科技与艺术的融合成为推动城市夜晚换装的重要因素。建筑投影艺术不仅改变了城市的景观，更重要的是，其未来发展将改变人们对建筑、景观乃至城市的观念。

9. 数字表演是将把数字仿真技术与表演艺术相融合，从而全面提升演出的创意、编排和表演水平的一项实践活动。2010年，日本世嘉公司利用全息影像展示了"初音未来"。

10. 数字革命和信息流，让人们生存于一个电子世界，随机化、屏幕化和碎片化的图像呈现成为这种媒介的天然属性。故障艺术、视错觉与屏幕碎屏图像反映了时代的特征。

11. 机器人艺术泛指运用了机器人元素或者自动化技术的艺术。机器人应该具有创作的自主性或"半自主性"，即绘画风格、色彩或者图案会通过人为改变参数而变化。

12. 电子媒介时代是焦虑和冷漠的时代。"蒸汽波"是一种在2010年前后诞生于网络的音乐与美术的后现代风格。大量的穿越历史拼贴营造出一种光怪陆离的未来感和迷幻感。

13. 蒸汽波是大数据、后现代与流行时尚的融合，它结合了传统和新时代的科技与文化。在技术美学流行的当下，它不仅带来更多的思考，也能唤起人们对历史的回忆和对未来的困惑。

14. 后互联网艺术是对今天数字媒体时代普遍的文化环境的回应。互联网艺术是与网络关系密切的艺术类别，但后互联网涉及的艺术实践更为广泛。

本章习题

一、名词解释

1. 蒸汽波

2. 故障艺术

3. 雷菲克·安纳多尔

4. 生命伦理学

5. 3D打印

6. 鲍德里亚

7. 媒体建筑

8. 全息表演

9. 爱德华多·卡茨

10. 遗传算法

二、申论题

1. 试举例说明什么是媒体艺术的多样性。

2. 什么是遗传艺术？如何让虚拟生物通过遗传算法"不断进化"？

3. 爱德华多·卡茨的转基因艺术有何意义？由此引发的生命伦理学是什么？

4. 虚拟现实目前遇到的瓶颈在哪里？如何理解基于虚拟现实的叙事？

5. 试说明后网络艺术、故障艺术等产生的时代背景，以及如何创新艺术体验。

6. 数据库是 21 世纪文化语言，错视与碎片化艺术如何体现时代特征？

7. 试比较传统雕塑与数字雕塑（3D 打印）各自的优缺点。

8. 什么是数据库艺术？安纳多尔的实践有何意义？

9. 试调研互联网资料，并总结转基因艺术应用的主要技术方法是什么。

三、思考题

1. 参观当代艺术展览，整理和归纳当代新媒体艺术的多样性特征。

2. 试举例说明媒体建筑与投影艺术的原理。全球知名的灯光艺术节有哪些？

3. 什么是机器人艺术？机器人能够创作哪些类型的艺术作品？

4. 蒸汽波的美学是什么？为什么说蒸汽波美学体现了后现代的特征？

5. 试调研互联网资料，了解后网络艺术、故障艺术的发展和时尚的关系。

6. 数字全息影像的原理是什么？其发展空间和限制条件有哪些？

7. 尝试用思维导图归纳并总结媒体艺术的多样性特征。

8. 如何将"遗传算法"用于儿童创意？请设计一个虚拟生物的进化软件。

9. 3D 打印或数字雕塑的成本如何计算？可用于艺术品创作的 3D 打印机有哪些？

- 9.1 科技与元宇宙
- 9.2 虚拟偶像时代
- 9.3 媒介即环境
- 9.4 表情符号乐园
- 9.5 虚拟穿越现实
- 9.6 设计面向未来
- 9.7 智能艺术的明天
- 9.8 后视镜中的艺术史

本章小结

本章习题

本章概述

2021年是全球政治、经济、科技与文化激烈动荡的一年。"元宇宙"和"虚拟人"的流行代表了新一代艺术家和设计师将虚拟与现实融为一体的努力。本章将从近年来媒体艺术的创新实践，探索21世纪艺术与科技的发展趋势与变化规律。根据麦克卢汉的思想，以未来为坐标，以历史作为后视镜，从技术发展的脉络与趋势中寻找未来的机遇，这就是作者对后数字时代的思考。

第9章 后数字时代的思考

9.1 科技与元宇宙

数字艺术理论家克里斯蒂安妮·保罗指出,由于数字技术已经渗透到艺术创作的几乎所有方面,人们已经处于"后数字时代"。什么是未来媒体?或者超越了智能手机的"后数字时代"的特征是什么?著名科幻作家威廉·吉布森有句名言:"未来已来,只是分布不均。"吉布森告诉人们未来分布在不同的领域和不同的行业,而这些需要人们自己去认知、发现和感悟。怎样才能发现未来的机遇?媒体大师麦克卢汉认为人们应该以未来为坐标,以历史作为后视镜,从技术发展的脉络与趋势中寻找答案。因此,研究媒体艺术就是要从历史规律中发现蛛丝马迹,并指引未来的方向。

要说近两年最火爆的科技创新概念是什么?肯定大家都会提到"元宇宙"和"虚拟人"这两个词汇。2021年10月,脸书首席执行官马克·扎克伯格宣布启用"Meta"作为公司新名称,而这正是元宇宙(Metaverse)的前缀。扎克伯格表示"脸书"的名字不能涵盖公司的业务范围,而"元宇宙"则是一种通过VR和AR技术构建的超级虚拟世界,人们可以在任何地方构建虚拟空间、工作、交流和玩游戏……从目前来看,脸书的业务范围覆盖了办公、游戏、社交、教育、健身等多种场景,并在不断探索更丰富的应用领域(图9-1)。在扎克伯格之后,国内外众多科技巨头们也纷纷布局元宇宙版图,掀起了各自的"元宇宙热"。以脸书、微软、腾讯、字节跳动为代表的科技企业持续加码元宇宙赛道,围绕VR/AR硬件设施、3D游戏引擎、内容制作平台等与元宇宙相关的技术领域不断拓展企业的发展蓝图。

图 9-1　扎克伯格希望将脸书打造为一家元宇宙公司

元宇宙这个词是在1992年,由科幻小说家尼尔·斯蒂芬森在反乌托邦小说《雪崩》中创造出来的,由 meta(元)和 universe(宇宙)组合而成。它泛指一个共享的虚拟领域,人们可以使用不同的设备访问这个虚拟领域。简单来说,元宇宙是整合多种新技术产生的下一代互联网应用和社会形态,它基于扩展现实技术和数字孪生实现时空拓展性;基于人工智能和物联网实现虚拟人、自然人和机器人的超级社区;基于区块链、Web 3.0、数字藏品/NFT等实现经济增值性。元宇宙是利用科技手段进行链接与创造的、与现实世界映射与交互的虚

拟世界,具备新型社会体系的数字生活空间。可以把元宇宙想象成一个人们身处其中的"实体互联网"。

从技术上看,元宇宙的出现整合了信息通信的所有领域,包括云计算、5G、VR/AR、加密技术、区块链、脑机接口、芯片等(图9-2,左上)。它不是某个单项领域的技术,而是所有技术的整合和集成。元宇宙是上述各项核心技术发展到了一个技术奇点后的必然的产物。从世界观上看,元宇宙通过虚实共生、沉浸、仿真与用户创造(UGC)重构了社交、身份、经济系统和新的文明形态(图9-2,右上),每个用户均可进行内容生产和数字资产的创造。元宇宙的核心特征包括:(1)沉浸体验。(2)虚拟分身。(3)开放创造。(4)社交属性。(5)经济系统(图9-2,下)。

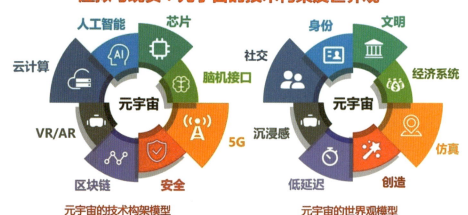

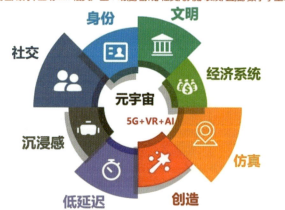

图9-2 元宇宙的技术模型(左上)、世界观模型(右上)以及核心特征(下)

元宇宙的核心是一个基于现实世界的虚拟空间,其与游戏的产品形态相似,所涉及的技术包括数字建模、特效、场景、角色与虚拟互动系统,对于从事动漫、游戏、交互设计、表演、直播与影视特效的从业者来说,这是一个巨大的利好。事实上,不少在线游戏例如《堡垒之夜》《动物之森》《我的世界》《罗布乐思》(Roblox)等,都已成为当下"元宇宙热"的最大

赢家。其中,《罗布乐思》已成为全球最大的多人游戏创作与社交平台之一。2021 年,被称为"元宇宙第一股"的 Roblox 登陆纽约交易所,首日股价大涨 54%,市值突破 400 亿美元。用户创造驱动是元宇宙的核心——这给从事内容创作的设计师带来了更多的机遇,元宇宙既是技术,也是艺术。目前元宇宙的主要创造工具有 Roblox Studio、Unity3D、Omniverse 等,但想象力与创造力的培养则需要更长的时间。尽管如此,在这个疫情与内卷并存的时代,元宇宙已经成为普通人能够在虚拟世界展示与实现自我价值的舞台(图 9-3)。

图 9-3 元宇宙是科技对未来的憧憬与展望

9.2 虚拟偶像时代

元宇宙、虚拟数字人概念火爆的 2021 年,高质量训练数据资源正成为雄心勃勃的 AI 企业们解锁更强智能的关键燃料,AI 虚拟主播、虚拟网红、虚拟员工轮番上岗,成为元宇宙与

人工智能两大领域最热门的技术赛道之一。万科首位数字化员工崔筱盼获得万科总部最佳新人奖（图9-4，左上）。有些虚拟数字人已经表现得灵性十足，不仅发音标准自然、身体动作流畅，就连眨眼频率、口型与声音的匹配等细节都惟妙惟肖。以日语单词"现在"发音命名的女孩imma，是亚洲第一位虚拟人类（图9-4，左下），东京即是她的诞生地。imma出道3年来已经有几百万粉丝，她既与后来层出不穷的虚拟人一样当代言人、拍广告大片、上杂志封面，也创造性地设计时装、策展、为杂志担任记者并推出NFT艺术品，甚至还出席了2021年东京残奥会闭幕式，其火爆程度相比大多数真人网红来说可谓遥遥领先。

同样，中国2021年新晋虚拟歌手柳夜熙（图9-4，右上）以其独特的东方传统造型在抖音上爆红，并被称为"虚拟美妆达人"，其视频获赞量达到300多万，同时涨粉丝上百万。这些火遍大江南北的特殊生命体，通过越来越多元的形象定制、舒适的交互体验，逐渐转变为拥有更接近真实人类智商和情感的新型社会角色。而"多模态技术"正是打破单一感官的藩篱，让AI虚拟形象越来越像人类的秘密武器。数据，是将真实世界与虚拟世界连接的桥梁。

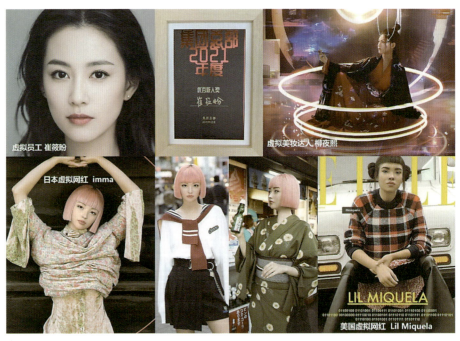

图9-4 虚拟员工（左上）、虚拟美妆达人（右上）及国外虚拟偶像（下）

在现实世界中，数据天然以多模态的形式存在，人类通过综合运用视觉、听觉、触觉、嗅觉等多种感官，来接触和理解大千世界。为了探索实现多感官交互体验，人工智能从单模态走向多模态已是大势所趋。以前，Siri等语音助手只有声音没有脸，搜索只能依靠输入文字，机器看不懂照片的深层含义。如今，借助多模态技术，AI实现了图像、视频、音频、语义文本的融合互补，不仅决策更加精准，还在行为和智商上更接近人类。新冠疫情亦催化了多模态技术的落地进程。多模态生物识别凭借更高的准确率和安全性，正在取代基于指纹、人脸等单一生物特征的身份识别方法。当前火爆的虚拟网红偶像和虚拟主播，正是基于多模态技术的快速演进，已成为感知智能迈向认知智能阶段的重要探索。它们的精致面容、流畅表达、

优美体态，离不开微表情追踪、语音识别、语音合成、自然语言理解、动作捕捉等丰富技术的支撑。

多模态中的虚拟数字人需要活灵活现展示出一个有灵魂的虚拟数字人，他的肢体、形象、表情、动作、穿着打扮等必须让观众感觉到他是一个有血有肉、有七情六欲的"活人"，韩国偶像组合 aespa 就是一个典型的例子（图 9-5）。当人们还在为虚拟美妆达人柳夜熙能红多久而争论不休时，该女团 aespa 已经开始横扫 2021 年度大奖，当之无愧地成为韩国市场最炙手可热的新人女团。该团体主打虚拟与真实的交融，由来自中日韩的 4 名真人成员和 4 名根据真人成员 1:1 建模的 AI 成员，共同组成"8 人女子偶像团体"，出道以来的歌曲、舞蹈、造型都极具未来感。该女团由韩国头部经纪公司 SM 打造，自出道起就极具特色，成为一场探索未来偶像形态的先锋实验。在 2021 年 Apple Music 韩国年榜中，aespa 的 *Next Level* 和 *Black Mamba* 两首歌曲名列前茅，在 2021 年度 MMA 颁奖典礼同时获得四冠王。即使在偶像工业如此发达的韩国，出道一年的新人能斩获这样的好成绩也极为罕见。国泰君安的分析师曾比喻："如果将元宇宙比作驶向未来的飞船，那么虚拟人便是第一张船票。"海内外企图抢下这张船票的人不在少数，而 SM 已经先一步靠 aespa 搭上了元宇宙这艘快船。

图 9-5　韩国女团 aespa 由 4 名真人歌手和 4 名 AI 成员组成

韩国偶像组合 aespa 的成功说明了未来虚拟偶像的巨大市场前景。实际上，早在 2016 年，SM 总制作人李秀满就提出了文化科技（culture technology，CT）的运营战略。该战略大致分为 3 个阶段，一是打造艺人和创造内容文化；二是将艺人和内容发展到产业；三是以核心资源和技术扩展到其他事业。aespa 中 AI 成员的技术运用正是该战略成果。SM 更大的野心是构建"SM 文化宇宙"，即通过大数据支持的机器人角色推进科技艺术创新。近年来，SM 全力发展 AI、AR、VR 等技术。早在 2013 年，少女时代就曾参与过全息演唱会，在此基础之上，SM 还开设了专门的全息演唱会场馆，东方神起、SHINee、EXO 都曾参与过全息音乐剧演出。此外，SM 还曾与 SK、Intel、JYP 展开合作，探索 AI 人脸、线上演唱会等多元商业模式。

受元宇宙投资风潮的影响,中国的虚拟网红也在快速崛起。2021年,超写实数字人AYAYI、国风虚拟偶像翎Ling、超写实数字女孩Reddi等虚拟人先后入驻小红书。中国不仅有声库和人声合成技术的虚拟歌姬洛天依,还有依靠面部运动捕捉技术实现虚拟形象和真人形态同步的乐华娱乐虚拟女团A-SOUL。目前,AYAYI、翎Ling(图9-6)、琪拉、集原美等超写实虚拟人都已经是小红书上粉丝破万的博主。不过整体而言,类似韩国元宇宙女团aespa这样"现象级"的虚拟网红在中国还未出现。中国市场仍然在期待一个像aespa一样被大众接受的元宇宙新星。

图9-6　国风虚拟偶像翎Ling的各种写真照片

今后几年,虚拟音乐会、虚拟T台秀、虚拟舞蹈、戏剧、戏曲将会成为元宇宙的一部分。2019年由哔哩哔哩策划的初音未来、洛天依与B站吉祥物的同台合唱,在线观看人数超过600万。随着后疫情时代的到来,虚拟演出已经扩展到包括真人在内的线上演出以及真人/虚拟混合演出。2020年4月,美国说唱歌手特拉维斯·斯科特在《堡垒之夜》游戏平台中举办的虚拟音乐会,吸引了1 230万玩家在线观看。虚拟人与VR/AR等尖端技术的结合使其边界不断拓宽,与社交、游戏等其他内容领域的结合也为其发展提供了更多可能性,其未来前景非常广阔。

9.3　媒介即环境

2003年,伦敦泰特现代美术馆的展场中出现了一个人造太阳。这个取名为《天气项目》(*The Weather Project*)的大型装置艺术,以数百个黄色钠气灯结合天花板镜面与雾气的巧妙安排,将室内空间幻化成宛如自然的场域。展览期间吸引近200万参观人次,许多人重复造访为的就是在美术馆找到一个或坐或躺的角落,尽情沉醉于眼前昏黄的太阳光(图9-7)。这便是当代艺术家奥拉维尔·埃利亚松作品的艺术魔力。埃利亚松以设计大型装置艺术工程(如纽约海港的"瀑布")而知名。他善于运用环境空间、距离、颜色和光创造艺术,《天气项目》

无疑是其中最成功的一个。

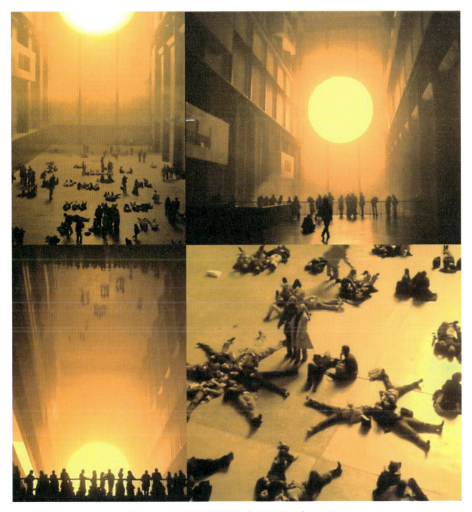

图 9-7　大型环境装置《天气项目》(2003)

　　将环境变成艺术，将"自然"变成"奇幻"。这不仅成为奥拉维尔的追求，也是众多艺术家努力的方向。英国的"兰登国际"的交互装置作品《雨屋》(*Rain Room*，图 9-8) 就是这样一个范例。该作品 2013 年在 MoMA 展出时曾吸引 6.5 万名观众参与，人均排队时长超过 3 小时。该作品的独特之处在于：当观展者置身其中时，可自由地在滂沱大雨中穿梭、嬉戏，却丝毫不被淋湿。这个神奇的装置利用了 3D 动态跟踪摄像头定位、捕捉观众的位置。每当有人进入监控范畴内，系统就会根据参与者的各个身体部位制作 3D 图像并转换为控制信号，由此来操控雨的分布并保证观众不被淋湿。《雨屋》将"雨"这一自然现象变为了人造景观，通过人与机器的互动，让"下雨"这个自然现象变得不寻常。艺术家弗罗里安·奥特克拉斯指出：当看到《雨屋》时，人们也许会想，自然界中是否存在不会淋湿的"雨"？该作品实际上是一个自然控制的实验，即观众在突然进入一种看似自然实为人造的环境后会如何反应。它的有趣之处在于：虽然这里的"雨"是在程序的控制下从屋顶上飞溅下来的，介乎人工与自然之间，但并不影响观众对它的认知。

图 9-8　环境交互装置作品《雨屋》（2013）

随着数字技术的广泛采用，如何将数字化打造的"人工自然"与真正的大自然融为一体？对于这个问题的思考已成为交互作品能否打动人心的关键之一。2017 年 10 月，在上海举办的 Life Geek 作品展上，设计师赛及·博斯泰克的交互作品《近月点》(Periscopista，图 9-9) 吸引了众多观众的目光。这个"互动水幕投影"的寓意是"向人类好奇心本能地致敬"，也就是让观众自己掌控现场，鼓励他们创造出绚丽的视觉效果。该作品是一个安装在水面上的大型机械装置，通过喷射水幕和灯光投影来产生迷幻星云效果。该装置中间有个类似"眼睛"的东西，动作捕捉传感器、音频传感器就藏在里面；当观众对着装置呐喊或者挥手时，该水幕图案也会随着观众的声音或姿势而变化。"体验、分享与奇观"是这个水幕交互装置的特色，它将文化、艺术、自然与科技融为一体。新媒体理论家列夫·曼诺维奇认为当代是偏重触觉与全身体验的"数据库文化"。这种文化意味着人的全感官的"再卷入"和"延伸体验"，这种结合了交互行为的"声光电场"就是卷入式体验的范例。

人们无法控制天气，但对于荷兰艺术家伯恩德诺特·斯米尔德来说，这正是他毕生工作要克服的难题。他在独特的室内空间创造了完美而蓬松的云彩：无论是教堂、城堡、皇宫、工厂、地牢，还是户外的园林，都留下了他的足迹（图 9-10）。这朵悬浮在房间里的云是他通过平衡温度、湿度和照明，在房间里创造出来的。这朵云彩虽然是人造的，但所展示出来的禁锢感和流动感却能打动很多观众。这朵漂浮云和不同的室内设计风格巧妙地融合在

图 9-9　户外交互装置作品《近月点》(2013)

图 9-10　人造自然装置作品《雨云·绿屋》(2013)

一起，像魔术一样，虽然真实但却超越了现实。这位荷兰艺术家发明的一种机器——造雾机（Fog Machine），能将房间里空气中的水蒸气凝聚起来，辅助特殊灯光照明，就形成了人们眼前这朵栩栩如生的"房间内的云"。斯米尔德说，他真正感兴趣的不是自然，而是自然的不可捉摸性，就像云一样，生成之后又转瞬即逝，不受控制，只能用照片定格那最美的一瞬间。

斯米尔德硕士毕业于荷兰格罗宁根的弗兰克·莫尔艺术研究所。他的系列装置作品《雨云》（Nimbus）被《时代》杂志评为"2012年全球25项发明之首"。他分别于2008年和2015年在爱尔兰现代艺术馆和美国波尔德当代艺术馆进行了艺术家驻留。这种在室内造出的真正云彩，虽然持续时间非常短暂，却十分美丽。斯米尔德不仅通过艺术再现了自然，而且还通过人工控制了自然现象，使它凝结在特定的时空中。虽然该云彩只能存在几秒，但也阐述了美的特性：转瞬即逝（图9-11）。

图9-11　人造自然装置作品《雨云》系列（2012—2016）

"造云"是一个复杂的过程。云彩会随着室内空间的大小和温度幻化出各异的形态。因此，室内必须保持阴冷潮湿，没有空气流通，这样造雾机才会有效果（图9-12，左上）。此外，云的直径不能超过1.83米，否则会很快掉落散开。造云实验往往需要持续好几天，直到斯米尔德拍到了满意的效果为止。为了完美的一瞬，他甚至可能要"召唤"100朵云，一旁还有摄影师随时抓拍。在拍摄的画面中，木材、金属或是其他元素会烘托出云朵的蓬松与柔软。斯米尔德希望他的作品能够表现出刹那之美。"我把它们视为暂时性的雕塑，而且几乎没有实体。"他说，"似乎你可以把手伸进去，可以抓住它们，但它们马上就会瓦解。我非常喜欢这种二元性。"斯米尔德说："我对创造永恒的艺术没有兴趣。"他创作的艺术作品都转瞬即逝，神秘而诗意。因此每一件都只能短暂地存在于特定的时间和地点。但对他来说，这意味着总会有新的艺术作品等待被创造，总有新的地方需要他前往探索。

图 9-12 斯米尔德在造云和拍摄现场

9.4 表情符号乐园

后数字时代的一个重要的特征就是网络表情符号无处不在。表情符号是嵌入在文本中并用于电子消息和网页的象形图、语标、表意文字或笑脸。表情符号包括面部表情、常见物体、地点、天气类型以及动物。随着数字媒体的发展，表情符号已经成为流行文化的重要组成部分。15 世纪荷兰画家希罗尼穆斯·博斯绘制了一幅三联油画《人间乐园》。该油画绘在 3 片结合起来的木质屏风上，分别描绘了天堂、尘世和地狱的幻想图景，画面充满了荒诞和奇异的场景。著名艺术史学家，媒体理论教授汉斯·贝尔廷认为博斯的这幅画开创了"一种前所未有的艺术形式"。2014 年，美国艺术家，纽约普拉特学院数学艺术系教授卡拉·甘尼斯仿照博斯《人间乐园》的构图，绘制了一幅表现当代文化《表情符号乐园》(*The Garden of Emoji Delights*，图 9-13，上)。该作品不仅仅是对博斯的杰作的当代诠释，也是对媒体时代关于社会、道德、政治和美学方面的"冷思考"。甘尼斯用自己的绘画延伸了博斯的图像语言：通过数字反乌托邦隐喻了当代技术文化掩盖的黑暗面，代表了一种世纪末的狂欢。在这幅画作中，处处体现了机器和美学的隐喻，例如水池中的一群裸体金发女孩面对着"18 禁"的摄影机搔首弄姿，而她们头顶的各种直播符号代表了社会中无处不在的社交媒体的"眼睛与窥视"(图 9-13，下)。正如法国后现代理论家让·鲍德里亚所言："虚拟是这个社会真实的存在。"智能手机时代 Emoji 的流行，不仅改变了传达的内容，也改变了人们对世界的认知范式和思维方式。甘尼斯的《表情符号乐园》正是当代社会的一幅绝妙的"浮世绘"。

图 9-13 《表情符号乐园》(上) 和局部放大 (下)

正如博斯使用宗教画来隐喻"世纪末"的世俗生活，《表情符号乐园》(图 9-14) 也反映了当下消费主义、流行文化、物质欲望、数字娱乐与狂欢。画面的细节特别值得玩味：如象征"9·11"事件中坠毁的飞机；怪物肚子里的电视机和音响；象征日本文化的章鱼……这个视觉百科全书式的"表情符号"模糊了真实和虚构之间的界限，并通过表情符号下的人生百态，暴露了"数字时代"的恐怖与黑暗面。

随着当代表情符号在网络交流中的使用越来越频繁，使用方式也越来越多样化。它们不仅具有独特的语义和情感特征，而且对当代文化的塑造越来越明显。甘尼斯用智能时代的媒介符号，展示了"数字机器美学"掩盖的人性、欲望与荒诞。她从另一个角度审视了这个消费主义流行下的种种危机，也让人们在虚拟现实与数字影像构建的乌托邦世界听到另一种声音。麦克卢汉认为艺术家是人类的"触角或者天线"，能够更敏锐地感受到媒介和技术的变化，从而发出警示的声音。甘尼斯的《表情符号乐园》无疑是从另一个视角审视时代文化的佳作。

图 9-14 《表情符号乐园》局部（示意数字时代的荒诞）

9.5 虚拟穿越现实

Alter Ego 是美国广播公司福克斯电视频道推出的世界上第一个全息虚拟人物歌唱比赛。拉丁语"Alter Ego"意为"另一个自我"，寓意虚拟形象是歌手的"数字孪生"或"分身"。该节目中的虚拟形象不但可以选择不同的肤色，例如绿色、红色、紫色，还可以自由选择体型和性别。参赛选手可以选择最能代表自己或最能引起观众注意的形象。虚拟形象不仅给了歌手一个舞台新形象，同时也重新定义了歌唱比赛的形式，将千篇一律的歌唱比赛转化成引人入胜的视听体验，打破了大众对流行音乐的刻板印象，将关注点从歌手外貌和年龄转到了数字形象和独特嗓音上。

达沙拉·博瑞丝是一位来自纽约州罗切斯特市的黑人歌手，她的"化身"是一位有着金黄色爆炸头发的时尚女郎（图 9-15）。博瑞丝曾经出版了《单身母亲之旅》一书，分享了她

从20岁出头就开始独自抚养孩子的痛苦经历。虽然她自小就喜欢在教堂唱歌并期望成为一名歌手，但工作的压力和生活的窘迫使她不得不面对现实，而这个节目则帮助她重拾了梦想。她说自己从小就是一个"内向的人"，个子不高，外貌也不出众。因此，如果有一个与自己相反的"替身"站在舞台上，她就不会怯场。Alter Ego 使得她终于找到了信心和勇气，能够在后台一展歌喉。博瑞丝最后获得了评委的青睐，成为歌唱比赛的季度冠军，一举成名。

图 9-15　歌手博瑞丝与她的化身在 Alter Ego 舞台（2021）

博瑞丝的故事并非个案。加拿大多伦多28岁的歌手凯拉·特瑞萝也有相似的经历。她的替身是一位有着蓝色皮肤和绿色脸庞的超级朋克（图 9-16，右下）。凯拉在 Alter Ego 的舞台上倾诉心声："从小到大，人们常常对我的外貌和唱法指指点点。"由于其貌不扬，还经常被认错性别，这使她非常自卑。从那时起，她走了很长一段时间的弯路。虽然她有着非常好的嗓音，但成长过程中的心灵创伤却一直影响着她，使得她不敢面对真实的自我。幸运的是，Alter Ego 是一场"参赛者可以选择各自梦想化身，重塑自我并超越表演的一场歌唱比赛"。最终，特瑞萝用她天籁的歌喉征服了评委和观众，顺利晋级并收获了掌声与鲜花。

Alter Ego 第一季的赢家可获得10万美元的现金奖励，并有机会得到评委的指导。参赛者还有机会将这些虚拟形象带入到现实生活，他们也能够像普通的明星一样，在舞台上表演或被采访。福克斯的这场新颖别致的歌唱比赛节目不仅使得素人歌手能够实现自己的梦想，而且也是对演播技术和创作过程的挑战，对未来的音乐产业具有开创性的示范作用。为了打造这场全新的舞台盛宴，福克斯频道聘请了实时动画和虚拟制作知名企业银勺动画工作室（Silver Spoon Animation）以及 VR 视觉制作专家鹿鹿合伙人（Lulu Partner）来负责节目所有

图 9-16　歌手特瑞萝与她的化身在 Alter Ego 舞台（2021，右下）

的技术环节。两家公司通力配合，为福克斯 Alter Ego 节目创建了实时互动视觉效果，成为全球首创的增强现实虚拟歌唱比赛。

　　银勺动画工作室主要负责真人歌手的动作表情捕捉和虚拟角色制作。20 个不同风格的虚拟 3D 角色都要让观众在情感上产生共鸣，并且能够通过实时互动，经受现场评委的评判。工作室的 50 名动画师与每位参赛者展开了深入的合作，为每个选手订制了 4 套不同服装和个性风格的舞台动画角色。这些虚拟歌手的造型风格与演唱曲目相得益彰。节目中的每场表演都会通过 14 台摄像机实时捕捉，其中 8 台配备了 AR 和 VR 摄像机追踪技术。所有虚拟人的动作和特效等数据会与实时真人动作捕捉数据、光照数据和摄像机数据一起，传输到舞台幕后的虚幻引擎中心（图 9-17，右上），再由鹿鹿合伙人公司开发的 AR 合成系统实时地转换为虚拟人的舞台表演。这些虚拟歌手不仅能够与真人歌手实时对位、音画同步，而且可以准确地反映幕后歌手的细节。当参赛者哭泣时，虚拟形象也会哭泣。当歌手脸红、出汗或梳头时，虚拟角色也会同步动作。从现场显示器中能直接看到所有最终的表演效果。这些数字演员动作流畅、表情丰富、栩栩如生，现场与电视观众都产生了很强的代入感，并与舞台角色产生共鸣，沉浸在这场特殊的人机互动表演中。

　　Alter Ego 的成功预示着互动全息表演将成为一种新的现场娱乐形式。得益于数字仿真技术的进步，虚拟艺人将迎来一个黄金时代。虽然真人演出仍然无可替代，但虚拟演唱会也为观众提供了新颖且令人兴奋的体验。虚拟艺人的巡演规模和效率与真人大不相同。对于虚拟艺人来说，车马劳顿、四处奔波的日子一去不复返了。一个虚拟艺人可以同时在 20 个不同的地方为数百万人表演，而全息表演只不过是科技艺术的冰山一角。AR、裸眼 3D 及 LED

图 9-17　歌手与虚拟演员同步互动，以及幕后的虚幻引擎中心（右上）

等技术正在快速提升虚拟现场演出的体验，沉浸环境、游戏互动和电影故事等手法也会融入音乐产业。加拿大著名电音歌手、《Alter Ego》评委之一的格莱姆斯认为：随着数字科技的发展，元宇宙会带来机遇，数字孪生会更快地成为现实，而这将给娱乐产业带来颠覆性的变化。虚拟演唱会品牌包装企业"精神炸弹"（Spirit Bomb）的联合创始人及 CEO 兰·西蒙指出：人们或许将会见证一场更为民主与繁荣的创意产业的到来，以及目睹一场建立在此之上的由大众参与的实验艺术狂潮。

9.6　设计面向未来

奈丽·奥克斯曼博士被誉为"当代世界上最大胆的跨学科思想家之一"。她目前是麻省理工学院媒体实验室中介物质设计研究小组（Mediated Matter Group）负责人、材料生态学创始人，也是麻省理工学院媒体艺术与科学副教授、设计师和艺术家。奥克斯曼将艺术、科学和工程视为设计的一部分，并将设计师视为自然世界的园丁。她最著名的作品是 2014 年的"太空服"可穿戴设备《木星》（Mushtari，图 9-18，上及右下）和《土星》（Zuhal，图 9-18，左下）。通过复合材料 3D 打印技术和合成生物学，奥克斯曼设计团队将生命物质嵌入到可穿戴服装的内部 3D 结构中。《木星》作品的类肠胃状管道中充满了光合蓝藻和大肠杆菌，在阳光照射下可以生成氧气、糖和生物燃料。借助微生物，该"服装"可以根据体温变色，热量高的区域会变成红色，而体表热量低的区域则偏绿，光合作用与能量制造相互协同，增强了穿戴者的体能并成为生命自循环系统。"土星"服装除了上述功能外，还可以帮助穿戴者抵御土星表面的漩涡风暴。该流浪者系列作品设想了人类在其他星球生存的可能性。该系列的每件可穿戴服装都包含了用于维持生命的各种元素的装置。

流浪者系列作品和"星际游客盛装"（Wanderers）系列可穿戴服装都是奥克斯曼领衔的中介物质设计研究小组与 Stratasys 公司、哈佛医学院和 Deskriptiv 设计团队共同开发的项

图 9-18　可穿戴服装作品:《木星》(上及右下)和《土星》(左下)

目。除了"木星"和"土星"外,还包括 3D 服装《月球》(*Qumar*,图 9-19,左上)和《水星》(*Otaare*,图 9-19,右上)。"月球"服装的灵感来自于月球,球形的吊舱为阳光藻类提供生长空间并储存氧气和生物燃料。为了能够在水星上生存,"水星"服装在头部周围构建了一个保护性外骨骼并可以为佩戴者量身定制。这些作品都融合了生物工程合成的微生物,从而能够帮助穿戴者在外星恶劣的环境中生存。通过生长与分形算法,仿生 3D 计算机程序可以计算产生更多种类的诸如珊瑚状的自然生命结构(图 9-19,下)。这些动态结构还能够根据人体数据不断生长(图 9-20)。

　　该项目的关键是 Stratasys 公司开发的世界首款混合材质 3D 打印机。Stratasys 独家三重喷射 3D 打印技术能够打印出透明或半透明的流体管道,这对于光合微生物来说非常重要。这些导管可以延伸约 58 米,内部管道直径从 1 毫米到 2.5 厘米不等,折叠后类似于人体肠胃消化系统,或者带有内部腔体的血管结构,其中的微生物会制造氧气、发出荧光、制造碳水化合物和生物能源等。这一系列生物材料 3D 打印作品传达了奥克斯曼的"通过洞悉微观世界而探知未知世界"的设计理念。

图 9-19 可穿戴服装作品《月球》（左上）和《水星》（右上），以及仿生计算艺术（下）

图 9-20 仿生编程的可生长珊瑚（上）与模特的身体数据匹配（下）

奥克斯曼另一项获得设计大奖的作品是声学装置作品《双子座》（Gemini，图 9-21）。设计师将铣削的木壳与 3D 打印的表皮结合在一起形成了一个半封闭的消声室，可以为斜倚在

其中的人提供舒缓的声学环境。贵妃椅子内部的"皮肤"层模拟了子宫内绒毛触点。由于其特殊的声学结构，这种马鞍型设计具有吸音降噪的功能，人们躺在上面会重现子宫的终极宁静和胎儿的体验。该作品由旧金山现代艺术博物馆收藏。

图 9-21　声学装置作品《双子座》（2016）

9.7　智能艺术的明天

人工智能艺术的核心是对计算机的"创造力"的培养，并假定计算机作为艺术创作的主体来加以构建。人工智能艺术的基础是机器学习（ML）。机器学习是使计算机具有智能的主要方法。早期的机器学习方法是神经网络（图 9-22，左上），通过模仿动物神经网络行为特征来进行分布式并行信息处理，而近期的深度学习（DL）是多阶层结构神经网络结合大数据的逐层信息提取和筛选，使机器具备强大的表征学习能力，也使机器学习从技术范畴上升到思想范畴。此时，通过调用包含大量艺术专业知识和经验的专家系统及数据库，就可以实现对机器艺术思维的训练，形成具有"艺术自觉"与"创造力"的人工智能"艺术家"。美国罗格斯大学艺术与人工智能实验室（AAIL）研发的"生成对抗网络"（图 9-22，右上），即利用两个相互博弈的神经网络可以不断生成截然不同的全新图像。随着基于区块链技术的非同质化代币（non fungible token，NFT）的兴起和开源 AI 图像生成模型的普及，人工智能生成艺术（AI generated paintings）已成为人们关注的热点。人工智能爱好者、数据科学家和知名艺术家都在构建生成艺术的深度学习库，并利用该数据库尝试 AI 艺术创作（图 9-22，下）。人工智能生成艺术具有许多新的品质，例如更容易创作和高度原创，创作者也可以通过 NFT

进行网上交易或收藏。

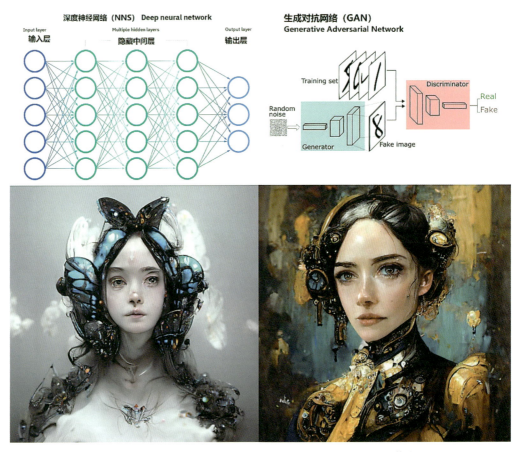

图 9-22 深度神经网络（左上）、生成对抗网络（右上）和 AI 艺术（下）

阿纳斯塔西娅·雷纳是罗德岛设计学院（RISD）的教授。她通过机器视觉和进化生物学探索自然美学，将生物进化融入艺术语言。她利用遗传算法进行科学探究并与生物科学家合作开发新的设计方法。随着人工智能逐渐延伸到艺术设计领域，掌握机器学习算法已经成为当代艺术家、设计师必需的生存技能之一。计算机在审美与艺术领域超越人类的可能性，意味着人类艺术家可能会面临生存危机，甚至会对"人类"本身的定义提出挑战。正如以色列著名作家，历史学家尤瓦尔·赫拉利所言，一旦生物还原为"算法"，机器智能超越人类就几乎是无法避免的事情。21 世纪是一个技术和哲学剧烈变革的时期，这种转变位于后人文主义话语的中心，并要求人们重新考虑技术的含义，将技术与人类共同进化作为出发点。雷纳教授认为人们应该超越将人工智能视为助手或合作者的想法，而需要将技术作为人类身体与思想的延伸（麦克卢汉哲学），或者是人类能力扩展的必需"组件"。通过将后人文主义思想融入艺术和设计实践，才能解决当下人类面临的身份危机。

借助机器学习，雷纳教授和研究生们探索了植物、昆虫和动物形态进化的图谱，并研究了环境压力导致生物胚胎形态发生变异的规律性。该研究采用了生成对抗网络的风格转移和图像合成功能，这些可视化数据会组合到生成模型中。该研究团队与 GAN 算法专家利亚·科尔曼密切合作，后者负责指导团队收集数据集、创建自定义 GAN 模型、训练 StyleGAN 模

型以及生成图像和视频。在对数千张微生物图像进行深度学习算法训练后,最终该项目团队发现了"一组尚未被定义的人造微生物"。这些 AI 生成的图像类型跨越了 512（2^9）种不同的维度,产生了几乎无限数量的后代突变生物（图 9-23）。因此,StyleGAN 生成艺术不仅具有审美价值,而且还能在生物科学研究领域帮助人们探索未知的世界。

图 9-23　艺术家通过训练 StyleGAN 得到的胚胎生长变异模型

在该项目的研究过程中,雷纳教授发现了自然界生物的进化过程与神经网络算法之间存在明显的相似之处：自然生物从单个细胞生成形状（胚胎）成长为完整的有机体,从混沌一团到有清晰的形态,而 GAN 的算法模型与之相似,即"数字生物"后代的外观和颜色随着算法层级的不断迭代而不断清晰,"噪声"逐渐进化为像素级的"胚胎形式"。图 9-24 显示的是,经过 StyleGAN2 训练后,机器学习从 2 000 多张海洋无脊椎动物和浮游动物（包括软体动物、刺胞动物和节肢动物幼虫）图像的数据集中合成的"海洋数字生物"后代。这些海洋生物形态各异,它们和自然界的章鱼、水母、虾蟹有着明显的亲缘关系,但其独特的身体造型匪夷所思,令人大开眼界。

机器学习与 AI 绘画给人们带来了更多的哲学思考,使人们对"艺术"的定义有了更深刻的理解。艺术可以唤起观众的情感反应：不安、可爱、不可思议、奇妙和困惑,而这些在 AI 艺术中同样存在,特别是一些抽象主义绘画表现得更为明显（图 9-25）。同样,人工智能艺术本质上是人类和人工智能模型之间的一种协作,但算法本身的随机性使得这种绘画每张都是"原创",并且可以借助区块链数字版权进行交易与收藏。神经网络使得机器变得"聪明"并通过不断"试错"来改进技术,而这个过程几乎不需要人工干预。因此,机器绘画,人类选择,从艺术品规模生产的角度实现了约瑟夫·博伊斯提倡的"人人都是艺术家"的梦想。一方面,人们继续编辑和复制自然本身（生儿育女）。同时,人类与技术之间的持续反馈循环则重塑了人们的对"自然"或"艺术"的认识（虚拟人或 AI 艺术）。在今天这个机器智能无处不在的环境,所有的人包括艺术家都无法避免技术的冲击。

图 9-24　经过 StyleGAN2 训练后得到的"海洋数字生物"后代

图 9-25　基于 GAN 算法得到的抽象主义风格的 AI 绘画

人工智能作为一种绘画的工具，在拓展人类艺术认知的同时，也对人类传统的艺术创作模式提出了挑战。早在近100年前，德国思想家瓦尔特·本雅明就提出了随着机械复制（摄影与电影）技术的普及，会导致艺术品"灵韵"消逝的问题，并引发了人们对艺术民主化的思考。这个问题直到今天依然存在。不少人认为，因为AI具有的工具和算法理性、符号集成性与规定程序、依托数据库而脱离现实等特性会消减画作本身的艺术意蕴。人工智能生成的绘画局限于数据库里储存的绘画符号。如果没有大量的前人画作的风格"训练"，机器学习也会"巧妇难为无米之炊"。其实机器学习过程与艺术院校学生的训练模式非常相似，画家的能力正是在反复观摩、吸收、借鉴大师们的画作，并通过技法的不断探索与尝试的过程中积累形成的，而机器学习的优点则在于算法的速度与数据的规模要远远超过人脑。因此，人工智能绘画对于掌握了原理与程序的艺术家或工程师来说，无异于如虎添翼。AI艺术不仅需要艺术家的参与或指挥，而且反过来会启发艺术家的灵感，二者相辅相成。

9.8　后视镜中的艺术史

2000多年前，我国春秋战国时期的著名思想家、哲学家庄子在《齐物论》中谈到了一个"庄周梦蝶"的故事。庄子梦见自己变成一只蝴蝶，飘飘然，十分轻松惬意，一时间全然忘记了自己是庄周。醒来后的恍惚之间，竟不知是自己梦见了蝴蝶，还是蝴蝶做梦变成自己。这个故事代表了中国古人对虚拟世界的痴迷和向往。中国元代画家刘贯道（约1258—1336年）就曾根据这个传说创作了《梦蝶图》（图9-26）：炎夏树荫，童子抵树根而眠，庄周袒胸仰卧石榻，鼾声醉人，其上一对蝴蝶翩然而乐，点明了画题。"庄周梦蝶"的故事可以说是一个"天人合一""物我两忘"的精彩版本，也说明了人类对未来向往的最高境界就是"梦想成真"，即到达"灵境"的体验。

图9-26　（元）刘贯道作《梦蝶图》卷（局部）

虽然东西方不同文化和宗教对"灵境"的解释各不相同，但对于"彼岸"的向往却是人类精神世界的共同现象。回顾媒体艺术的发展历史，就可以清晰地看到艺术的发展轨迹，是一个由文明与科技进步不断推进的、对人类期待的"梦蝶幻境"的无限逼近过程。这也是一个人类在"灵魂"与"肉身"的纠葛矛盾中，逐步实现由单一的视觉（绘画）、听觉（音乐）

和视听体验（电影）过渡到综合的交互体验（游戏）和游历体验（迪士尼乐园）并最终实现灵境体验（VR 或 AR）的历史。

对于艺术的未来，很多人从不同的角度提出了相左的观点。媒介大师麦克卢汉则站在媒介（环境）与人类认知的高度来看待未来。他的名言是："我们盯着后视镜看现在，我们倒退着走向未来。"在 21 世纪已经开始了第 2 个 10 年的今天，人们活在一个无比科幻的年代中——然而人们并没有核聚变动力引擎，也没有火星殖民地，VR 的发展也远没有达到让人随心所欲的自然体验的程度。但是沿着时间线一路回溯，不难发现科幻中的技术变得越来越实际，越来越接近于现有技术。人们终将知道有没有可能将人类媒介化，但人们还是希望能够进入"元宇宙"。随着 21 世纪数字科技与大脑科学与工程的发展，无数前辈期待的亦幻亦真的"灵境"会成为未来艺术探索的核心。未来学家如库兹韦尔、凯文·凯利等人相信，到 21 世纪中叶，人类不仅可以将自己的神经系统和计算机"联网"并通过数据意识投影"看到"虚拟场景（例如英国电视 4 台 2016 年的剧集《黑镜》中所展示的场景，图 9-27），而且可以将自己的大脑意识全部"下载"到超级计算机中通过"虚拟现实"和他人分享，集体灵境体验将成为现实。历史学家尤瓦尔·赫拉利指出：在达尔文发表《物种起源》的 150 年后，生命科学已经认为生物体即是生化算法。在图灵想出"图灵机"这个概念的 80 年后，信息科学家也已经学会写出越来越复杂的电子算法。对于信息工程科学家来说：生化算法及电子算法同样符合数学定律，两者没有什么不同。动物和机器之间并不存在隔阂，而且电子算法终有一天能够解开甚至超越生化算法。

图 9-27　主人公通过"神经连线"玩"打 VR 地鼠"的游戏

前卫的科学家相信，随着人工智能和生物技术的飞速发展，人机融合将在 21 世纪完全实现，人类未来生活将发生巨大改变。智能手机和社交网络就是智能机器的代表，它们可以随时了解人们的习惯和个性，甚至帮助人们形成世界观。交互体验设计师,加州大学教授哈肯·法斯特提出了"以'后人类'为中心的设计"（posthuman centered design）的主张。他认为未来人们将面临高速无线网络（星链网）、5G、普适计算、情境感知系统、脑机接口、智能

机器、智能汽车、机器人以及 CRISPR 人类基因编辑技术的爆炸式增长。随着科技的快速进步，传统人类智能将变得过时，经济财富将主要掌握在超级智能机器手中。为了应对未来这些变化的挑战，设计理论需要超越"以人类为中心设计"的思想，并以"后人类为中心设计"，最大限度地发挥人类的包容性潜力。设计师面临的挑战是：应该建立一个什么样的体系来实现人类与机器的价值，从而创造一个让全人类甚至是后人类蓬勃发展的世界？

虽然人机融合的理想非常浪漫，但社会领域的智能化仍然存在巨大的不确定性。英国物理学家斯蒂芬·霍金就曾表示，人类应该警惕智能机器人的飞速发展带来的潜在风险。据说科技狂人伊隆·马斯克研究"脑机接口"的初衷就是期望通过人脑与"外脑"的连接来超越人工智能。2012 年，导演斯蒂芬·兹洛蒂斯丘在科幻短片《真皮肤》（*True Skin*，图 9-28）中，就通过一个"生化机器人"在未来泰国曼谷的"奇遇"经历展现了未来世界的奇幻、荒诞，并带给人们深刻的思索。在该短片中，未来城市的人们不再惧怕"死亡、疾病或者残疾"，因为"神经芯片"和"人工肢体"的买卖和替换比比皆是。在片中可通过主人公的"机器之眼"看到未来世界如同曼谷的红灯区，不仅有夜晚的毒品和性交易、虚拟器官走私与黑市，甚至还有"生命"的充值与"记忆"的买卖……该片警示了未来技术的膨胀导致的人性的迷失。因此，"以后人类为中心设计"的思想就是期望重构智能时代设计师的责任，并通过与新技术结缘的方式来进行早期预警，化解可能的风险和对人类价值观的挑战。

图 9-28 《真皮肤》展示了曼谷街头"人机混合"的奇幻场景

2016 年，"硅谷预言家"凯文·凯利在成都进行了一个名为《回到未来》的主题演讲。他认为在今后 25 年，科技的发展将给世界各地带来一些必然的趋势，其中最重要的技术发展趋势之一就是人工智能。凯文·凯利预言：随着智能时代的到来，追求速度和效率的工作，如流水线装配等应该更多地让机器完成，而注重体验和创造性的工作，如艺术与科学则归于人类。同时人类需要与智能产品进行更多的交流，而智能时代虚拟世界的元宇宙会带来更多

的情感体验。

凯文·凯利的演讲正在逐渐成为现实。一个范例就是 NFT 与元宇宙正在成为时尚行业的标配。2022 年，在新冠疫情流行的大背景下，纽约秋冬时装周和伦敦时装周除了线下实体秀外，新锐服装设计师们也接受了数字展示的"时尚秀"，虚拟现实与线上体验正在重构时装的王国。在纽约时装周上，身穿数字彩绘的时装虚拟模特悉数登场（图 9-29，左上）。著名时装品牌 Roksanda 以 NFT 的形式在 Roksanda 的秀场中打造出专属的可穿戴压轴造型。该时装以其雕塑般的袖子、建筑形状的裙子和大胆的条纹色块而与众不同（图 9-29，左下及右）。Roksanda 的 NFT 提供了 3 个限量版：产品 1（25 英镑）是静态 3D 服装渲染图和收藏品；产品 2（250 英镑）是一个 3D 服装动画渲染和 3D 对象展示；产品 3（5000 英镑）是一个 3D 服装动画渲染、3D 展示和 Clo3d（用于创建服装数字版本的软件）。为了呈现逼真的全息图和 AR 成像，雅虎团队围绕模特设置了 106 个摄像头，以 6K 分辨率捕捉 360°成像，展示了衣服的每一个细节。该网站用户可在个人空间中进行 AR 试穿。Roksanda 将元宇宙与虚拟体验带入时装秀，也说明了后数字时代的魔幻体验的确已经来临。

图 9-29 Roksanda 推出的元宇宙时装秀（左上）和 NFT 数字时装（左下及右）

2019 年，奥地利林茨电子艺术节的主题为"出箱—数字革命的中年危机"。"出箱"意味着设计师需要离开自己的舒适区，从更大的视野来观察社会并思考未来。为了让人类能够在人工智能、基因和生物工程的融合，以及地球生态破坏等紧迫问题面前保持行动的能力，人们必须冒险进入未知领域，借助艺术来审视当下的技术边界以及发展趋势。时至今日，数字革命已超 40 年，新媒体也早已不新。从新媒体艺术到后数字和后网络时代，意味着新媒体理论家罗伊·阿斯科特所说的"湿媒体"（moist media）时代已经开始。通过与计算、生成和生命科学的融合，经由可穿戴设备、脑机接口和生物智能信息处理等技术，人类将实现感知、信息加工、存储能力的实质性拓展，与这个世界真正联结为一体。结合生物科学的新媒体艺术最终会突破艺术自身，并推动人类进化梦想的实现。

本章小结

1. 元宇宙的概念是科幻小说家尼尔·斯蒂芬森 1992 年在反乌托邦小说《雪崩》中创造的，泛指一个共享的虚拟领域，人们可以使用不同的设备访问这个虚拟领域。

2. 元宇宙通过虚实共生、沉浸、仿真与用户创造（UGC）重构了社交、身份、经济系统和新的文明形态，其特征是：沉浸体验、虚拟分身、开放创造、社交属性和经济系统。

3. 虚拟主播和虚拟网红是元宇宙的前奏曲。虚拟人与 VR/AR 的结合使其边界不断拓宽，与社交、游戏、演出等领域的结合也为其发展提供了更多可能性，其未来前景非常广阔。

4. 虚拟网红和虚拟主播是多模态技术的体现，是感知智能迈向认知智能阶段的重要探索。数字人离不开微表情追踪、语音识别与合成、自然语言理解、动作捕捉等技术的支撑。

5. 媒介即环境，这是当代艺术家借助科技将媒介变成"场域"的尝试。《天气项目》《雨屋》《近月点》《雨云》等作品代表了后数字时代科技重现自然景观的魅力。

6.《表情符号乐园》不仅是对 15 世纪博斯的名画《人间乐园》的戏仿，更是借助当下泛滥的表情符号，隐喻和讽刺了智能手机时代技术文化空虚、无聊和荒诞的特征。

7. 全息虚拟人物唱歌比赛节目 Alter Ego 是"数字孪生"技术的体现，预示着互动全息表演将成为一种新的现场娱乐形式。数字仿真技术推动了"分身歌手"跨越时空的限制。

8. 奥克斯曼团队将生命物质嵌入到可穿戴服装的内部 3D 结构中，打造了面向未来太空旅行的流浪者系列作品和"星际游客盛装"系列作品。该项目是艺术、设计、科学和工程相结合的范例。

9. 借助机器学习，雷纳教授团队探索了植物、昆虫和动物形态进化的图谱，并研究环境压力导致生物胚胎形态发生变异的规律性。他们的作品不仅有着科学价值，同时也是美的体现。

10. 人工智能作为一种绘画的工具，在拓展人类艺术认知的同时，也对人类传统的艺术创作模式提出了挑战。"生成对抗网络"是机器学习并实现 AI 绘画的关键技术。

11. 艺术的发展轨迹就是人类对"梦蝶幻境"的追求过程。这是人类在"灵魂"与"肉身"的纠葛矛盾中，逐步实现由单一的视觉（绘画）、听觉（音乐）和视听体验（电影）过渡到交互体验（游戏）和游历体验（迪士尼乐园）并最终实现灵境体验（VR 或 AR）的历史。

12. 法斯特提出的"以后人类为中心设计"就是期望重构智能时代设计师的责任，并通过与新技术结缘的方式来进行早期预警，化解技术可能带来的风险和对人类价值观的挑战。

13. NFT 与元宇宙正在成为时尚行业的标配。纽约秋冬时装周和伦敦时装周将元宇宙与虚拟体验带入时装秀，也说明了后数字时代的魔幻体验的确已经来临。

14. 从新媒体艺术到后数字和后网络时代，意味着新媒体理论家罗伊·阿斯科特所说的"湿媒体"时代已经开始。

本章习题

一、名词解释

1. NFT
2. 媒介即环境
3. 表情符号
4. 星际游客盛装
5. 以"后人类"为中心的设计
6. Alter Ego
7. 星链网
8. 数字孪生
9. 区块链
10. 湿媒体

二、申论题

1. 什么是元宇宙？元宇宙的技术特征及价值观包括哪些方面？
2. 虚拟主播和虚拟网红背后的核心技术有哪些？
3. 试举例说明科技重构自然的艺术形式。有哪些方式可以实现人与自然的交互？
4. 什么是人工智能绘画？生成对抗网络的原理是什么？
5. 全息虚拟人物唱歌比赛节目 Alter Ego 的出现给娱乐行业带来了哪些启示？
6. 中国目前有哪些虚拟网红与虚拟歌手？和日韩等国相比有哪些技术差距？
7. 如何将生命物质嵌入到可穿戴服装并实现太空无氧状态下的生命循环？
8. 什么是遗传算法？如何借助该算法实现虚拟生物的进化和后代的变异？
9. 如何理解麦克卢汉的后视镜观点？为什么要"倒退着走向未来"？

三、思考题

1. 后数字时代带给人们哪些思考？林茨电子艺术节如何设计当代的艺术主题？
2. 元宇宙的创作方法与工具有哪些？为设计师带来了哪些机遇和挑战？
3. 什么是"以'后人类'为中心设计"？其思想基础是什么？
4. 试调研互联网资料，总结当下表情符号的类型及其发展趋势。
5. 请网络调研 MIT 媒体实验室的研究项目，并说明哪些设计方向是面向未来的。
6. 根据达尔文理论，自然选择是进化的方向。虚拟生物的变异与选择如何实现？
7. 如何通过装置互动或者 VR 来重现北宋王希孟《千里江山图》的情景？
8. 目前多模态技术的局限有哪些？如何利用智能手机实现虚拟演唱或数字分身？
9. 古代"庄周梦蝶"的故事对未来有哪些启示？试举例说明媒体艺术发展的趋势。

参 考 文 献

[1] 金江波. 当代新媒体艺术特征 [M]. 北京：清华大学出版社, 2016.

[2] 陈玲. 新媒体艺术史纲：走向整合的旅程 [M]. 北京：清华大学出版社, 2005.

[3] 许鹏. 中国新媒体艺术简史 [M]. 北京：北京大学出版社, 2020.

[4] 马晓翔. 新媒体艺术史 [M]. 南京：东南大学出版社, 2022.

[5] 彭欣，刘姝铭. 新媒体艺术 [M]. 南昌：江西美术出版社, 2019.

[6] 邵亦杨. 后现代之后：后前卫视觉艺术 [M]. 北京：北京大学出版社, 2012.

[7] 张燕翔. 当代科技艺术 [M]. 北京：科学出版社, 2016.

[8] 岛子. 后现代主义艺术系谱 [M]. 重庆：重庆出版社, 2001.

[9] 贾秀清. 重构美学：数字媒体艺术本性 [M]. 北京：中国广播电视出版社, 2006.

[10] 谭力勤. 奇点艺术 [M]. 北京：机械工业出版社, 2018.

[11] 张海涛. 未来艺术档案 [M]. 北京：金城出版社, 2012.

[12] 雷·库兹韦尔. 人工智能的未来 [M]. 杭州：浙江人民出版社, 2016.

[13] 尤瓦尔·赫拉利. 未来简史 [M]. 北京：中信出版社, 2017.

[14] 汉斯·贝尔廷，海因里希·迪利，沃尔夫冈. 艺术史导论 [M]. 贺淘，译. 北京：北京大学出版社, 2021.

[15] 凯文·凯利. 技术元素 [M]. 张行舟，等译. 北京：电子工业出版社, 2012.

[16] 弗雷德·S.克莱纳. 加德纳艺术史（经典版）[M]. 李建群，译. 长沙：湖南美术出版社, 2020.

[17] 本雅明. 机械复制时代的艺术作品 [M]. 王才勇，译. 北京：中国城市出版社, 2002.

[18] 马歇尔·麦克卢汉. 理解媒介：论人的延伸 [M]. 何道宽，译. 北京：商务印书馆, 2000.

[19] Bruce Wands. Art of the Digital Age. Thames & Hudson, 2007.

[20] Mithael Rush. New Media in Art(New edition). Thames & Hudson, 2015.

[21] Richard Colson.The Fundamentals of Digital Art. AVA Publishing, 2007.

[22] Kathryn Brown.Routledge Companion to Digital Humanities and Art History, Routledge, 2020.

[23] Oliver Grau. Virtual art from illusion to immersion. The MIT Press, 2003.

[24] Ingeborg Reichle. Art in the age of technoscience. Springer-Verlag Vien, 2009.

[25] Eliane Strosberg. Art and Science (2nd). Abbeville publishers, 2015.

[26] Andrew Richardson. DATA-DRIVE GRAPHIC DESIGN. BloomSbury, 2016.

[27] Christiane Paul. Digital Art (3rd). Thames & Hudson World of Art, 2016.

[28] Christiane Paul. A Companion to Digital Art. Thames & Hudson World of Art, 2018.

[29] Helen Armstrong. Big Data, Big Design. Princeton Architectural Press, 2021.

[30] Helen Armstrong. Digital Design Theory Reading from the field. Princeton Architectural Press, 2016.

[31] Lev Manovich. Software take command. BloomSbury, 2013.

[32] Stephen Wilson. Art + Science Now. Thames & Hudson, 2013.

[33] Marcus du Sautoy. The Creativity Code Art and Innovation in the Age of AI. Blackstone Pub, 2019.

[34] Margit Rosen. A Little-Known Story about a Movement, a Magazine, and the Computer's Arrival in Art: New Tendencies and Bit International, 1961-1973. MIT Press, 2017.